BTS

RM

-

김남준

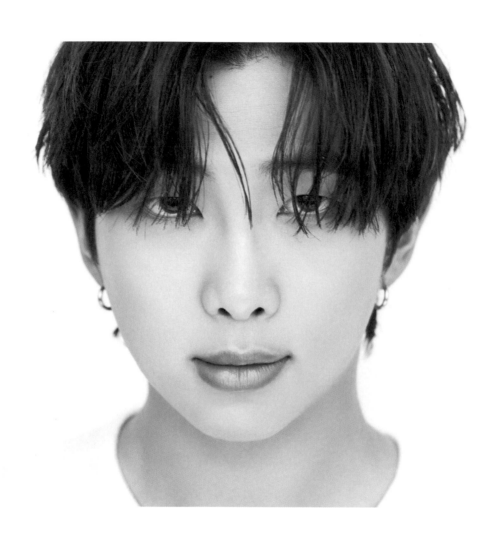

진
Jin
-
김석진

슈가
SUGA
-
민윤기

제이홉
j-hope
-
정호석

지민
Jimin
-
박지민

뷔
V
-
김태형

정국
Jung Kook
-
전정국

BEYOND THE STORY

姜明錫、防彈少年團

10-YEAR RECORD
OF BTS

BIGHIT MUSIC

CHAPTER 1

SEOUL

首爾

首爾

||| | | | | | SEOUL | | | ||

13-20

　　韓國首爾，江南的新沙站十字路口是韓國交通最混亂的地方之一。從江北南下的人開車經由漢南大橋越過漢江，跨越這個十字路口後將通往論峴或清潭、狎鷗亭等江南的其他地區。車多壅塞時，光是等待十字路口的交通號誌變換就要耗費幾十分鐘，只能在原地等前方車輛快點移動，因此要抵達新沙站，最快且確切的方式就是搭乘地下鐵。

　　但是，倘若目的地是新沙站一號出口，那狀況就會有一點不同。舉例來說，像是HYBE的前身Big Hit Entertainment於2010年所在的青久大樓。

　　首爾江南區島山大路十六路十三之二十，這個地點對首次來江南或新沙站十字路口的人而言很難找到。利用手機的地圖應用程式搜尋，這棟建築物與新沙站一號出口距離五百六十八公尺，但是單靠手機地圖的指示，並無法看出青久大樓竟然位在陡坡的最頂端，而且沿著陡坡一直走上去後，還需要在小路裡轉好幾次彎才會抵達。因此若非開車使用導航前往，要找到青久大樓可能會有點辛苦或迷路。

——當時真的很不知所措。

　　鄭號錫，三年後以防彈少年團[BTS]的j-hope出道的他，當時也經歷了一段茫然的旅程。2010年4月，他與Big Hit Entertainment簽訂練習生契約，在故鄉光州接受公司的委外培訓。爾後他接獲經紀公司的通知，請他搬到首爾青久大樓附近的Big Hit Entertainment練習生宿舍，因而來到首爾。那天

是 2010 年 12 月 24 日。

——那時我真的很害怕，因為是聖誕夜，街上的人看起來都
很開心，唯獨我非常慌亂。

無論是在首爾搭乘地下鐵，還是新沙站熱鬧的聖誕夜氣
氛，對他來說都是人生的第一次。明明是在首爾人潮最洶湧的
地區，卻難以找到宿舍的正確位置，就如同擁擠的地下鐵與新
沙站周遭陌生的光景，使 j-hope 畏縮不前。

——我心想：「哇，真是快瘋了！」並連絡了當時的新人開發
組課長。「我該怎麼去宿舍呢？」

與工作人員通話完，j-hope 跟著對方的指示，「一直走，
接著怎麼走又怎麼走」，然後抵達了宿舍。從北上前一天就興
奮地期待著的第一次宿舍生活，即使過了十年仍然歷歷在目，
只是當時他踏進宿舍的那一瞬間，見到的光景與他想像的截然
不同。

——玟其 ^{SUGA} 哥只穿著內褲，哈哈！洗碗槽裡還有吃剩的豬
腳，髒衣服散落一地。因為所有人都只穿著內褲，我心
想：「怎麼回事，所謂的宿舍是這樣子嗎？」

Big Hit Entertainment

大約一個半月前的 2010 年 11 月初，未來以防彈少年團成
員 SUGA 出道的閔玟其，當時也像 j-hope 一樣，在新沙站一號
出口附近找尋宿舍的位置。

——當時是父母載我過去的。我們的練習室是在青久大樓附

近的有貞食堂地下室，我就站在那裡等，然後Pdogg哥過來找我並帶我離開。父母事後告訴我，當時我看起來就像被人強行帶走一樣，哈哈。

當時SUGA滿十七歲，因為心懷成為音樂人的夢想，便決定離開故鄉大邱，來到首爾，年紀算有點早。不過在韓國，想要在首爾以外的都市作為主流音樂家發展，在現實中有一定的難度。

——我在大邱曾經參加過音樂團體 Crew，也在工作室工作過，但是機會太少了，頂多有時參與一般的表演活動？就算有表演也沒有錢，而是給演出活動的門票。雖然當時不是想要賺錢才做音樂的，但至少希望能給一些餐費，不過在大邱的時候很常發生這種情況。

當SUGA要加入Big Hit Entertainment時，在大邱已經是能寫歌、販售歌曲的作曲家了。他在音樂教室學習樂器數位介面 MIDI 時，被引薦給作曲家，在幾間音樂工作室做各種不同的工作。當時大邱沒有教實用音樂的藝術高中，因此他為了考進藝術高中，開始接觸古典音樂，也在多位作曲家門下學習多種音樂類型，從校歌到韓國演歌等等，作曲範圍毫不受限。然而，住在首爾之外的地區，無法滿足這位渴望成為專業作曲家，尤其熱衷於嘻哈音樂的十幾歲少年。

——當時在大邱，嘻哈音樂是非主流的音樂，唱饒舌時，只會聽到周邊的人開玩笑地稱呼我為「嘻哈戰士」。當時和一起做音樂的哥哥們在公園裡表演Cypher[1]，大概有二十

1　Cypher　嘻哈用語，在這裡是指許多饒舌歌手圍成一圈，配合同樣的節拍，每個人輪流展現自己的饒舌實力。

位觀眾來看，首次表演則是只有兩名觀眾。

搬至首爾，對SUGA而言是合理的決定。

SUGA與j-hope都是透過他們信任的徵選活動進入Big Hit Entertainment，成為練習生。在這之前，j-hope曾參加過其他經紀公司的徵選，對成為歌手有著明確的目標，當時他在舞蹈教室聽了Big Hit Entertainment徵選的介紹。

2000年代開始，韓國偶像團體跨越國境，在海外正式掀起熱潮。有越來越多十幾歲的少年少女渴望成為明星，各地知名的舞蹈教室不僅教授舞蹈，也會介紹首爾的娛樂公司給有出道潛力的學生。j-hope在搬進宿舍前能在光州接受委外訓練，正是因為當時這樣的背景。

——Big Hit新人開發組的人員直接來光州進行徵選。我當時表演跳舞，得到錄取資格後，在舞蹈教室接受了八個月的委外訓練。像這樣練習的同時，每個月會拍攝一次跳舞與歌唱的影片寄回公司。

另一方面，已經擁有專業作曲家身分的SUGA則注意到Big Hit Entertainment裡的一個名字。

——我原本就很喜歡房時爀這位作曲家。那時候，我很喜歡T-ARA的〈Like the First Time〉，知道這首歌是出自房PD之手。當時他尚未活躍於螢光幕前，但在了解的人之間早已是為人所知的優秀作曲家了。

自己信賴的教室推薦的公司，或者作為音樂人，因為信任自己喜歡的作曲家而參加徵選活動，是對娛樂產業資訊了解有限的十多歲少年，所能做的最好選擇。

與今日防彈少年團驚人的成功無關，2010年的Big Hit Entertainment對渴望出道的年輕人們而言，的確是完全能實現目標的公司。

現任HYBE議長房時爀，2005年創立Big Hit Entertainment，與j-hope和SUGA兩人簽訂練習生契約時，旗下的8eight、林正姬、2AM等藝人接連成為知名歌手。尤其是2AM在2010年以房時爀作曲的〈死也不能放手〉一曲造起轟動，迅速晉升為人氣男子團體。

綜觀當時的韓國流行音樂產業，Big Hit Entertainment不能說只是間小型經紀公司，公司旗下已擁有頗具知名度的歌手，公司的創立者，同時也是製作人的房時爀也有持續創作熱門歌曲的實力。

只是當時的Big Hit Entertainment要製作包含SUGA與j-hope等練習生在內的偶像團體，也就是未來的防彈少年團，對房時爀來說就如同挑戰新的領域。

在韓國流行音樂產業企劃偶像團體，就類似於好萊塢電影產業製作電影大片。基本上不僅需要充足的資金、企畫、宣傳行銷能力，當然也需要製作偶像團體的經紀公司的知名度，必須投入所有製作所需的東西。儘管如此，能被所有人都認為成功的偶像團體，以十年為單位，男子與女子團體分別有五組就算多了。這些團體大多是來自2010年當時的「三大經紀公司」SM Entertainment、YG Entertainment，以及JYP Entertainment。這些公司猶如好萊塢的主要巨頭工作室，擁有該產業中最具規模的資本和專業知識。

當然，Big Hit Entertainment旗下也有2AM，但是2AM的

成員們從出道前的訓練到團體出道時的主導方，都是共同製作的JYP Entertainment，因此從徵選、訓練到後來的出道，Big Hit Entertainment都是首次接觸。

而且理所當然地，偶像團體的出道過程與一般歌手迥然不同，需要投入的費用相當驚人。想推出能在舞臺上唱跳的偶像團體，得讓練習生們接受歌唱與舞蹈的訓練，這代表必須擁有能容納數十名練習生，讓他們練習歌唱與舞蹈的練習室。另外也需要備妥宿舍，提供給像SUGA和j-hope這樣離鄉背井的練習生，以及有機會出道而需要更多時間相處、培養默契的練習生們。也就是說，為了讓一組偶像團體出道，要準備不只是公司的辦公室，還要安排具有這些用處的「空間」。

在這個背景下，當j-hope在聖誕夜踏進宿舍時，當然會感到驚慌失措。以流行音樂產業整體來看，當時的Big Hit Entertainment是足以讓j-hope信賴並簽下練習生合約的經紀公司，但他們在製作偶像團體的領域根本是剛起步，營運辦公室與音樂製作工作室都擠在大樓的兩層樓裡。

房時爀在其中一間小房間裡製作音樂、辦公、開會，房間狹小得就算只有三個人進去，也有一個人沒位子，必須坐在地上。因此公司為了製作偶像團體，在青久大樓附近租借了練習室以及宿舍。

當然，就跟辦公室一樣，那些設施只能發揮最基本的功能。將Jung Kook在防彈少年團出道前，2013年2月初於練習室拍的練舞影片＊與現今防彈少年團於HYBE公司大樓練習室拍攝的練舞影片＊＊相比，就能看出明顯的差異。當時Big Hit

Entertainment 具備超越了當時公司規模的設施，但跟三大經紀公司相比的話，就像沒有一樣。

然而，相較於公司規模，旗下人數確實較多，從練習生開始就是如此。為了成為防彈少年團的成員，而接受訓練的男練習生最多有十五名；當時為了籌備比防彈少年團早一年出道的女子團體 ᴳᴸᴬᴹ，有一段時期也有超過二十名女練習生。就結果來說，Big Hit Entertainment 有防彈少年團的製作人兼內容創作者房時爀、製作人 Pdogg 以及表演總監孫承德。

不過，讓當時各自從大邱和光州來到首爾的兩位十幾歲少年最先體會到的，是多了能一起分享許多事情的同齡人，就像 SUGA 來到青久大樓第一天的經歷。他回想道：

——我去了錄音室，在那裡遇見南俊 ᴿᴹ 和 Supreme Boi，還有其他練習生，我們聊音樂聊得很開心。

饒舌巢穴

防彈少年團隊長 RM[2] 記得，他十幾歲時作為金南俊生活的京畿道一山，是「各方面皆令人滿意的城市」。

——一山是一座非常精心規劃的城市，處處可見綠地，能讓人保持好心情。

一山有所有居民就距離上，都能輕易步行抵達的公共休憩場所湖水公園，整座城市分為以公寓社區構成的住宅區，

2　自 2012 下半年將藝名取為 Rap Monster，作為防彈少年團的成員出道。五年後的 2017 年 11 月 13 日，因期許往後能製作出更多元的音樂，將藝名改為「RM」。

與以La Festa與Western Dom兩座購物中心為主的大規模商業區，是生活所需的大部分設施都齊備，經過整頓配置的計畫都市，平日無論在何處都能感受愜意的閒靜，從週五傍晚開始到週末，人潮則會聚集到商業區，一起開心玩樂。RM說道：

——那是個安然自在的城市，雖然可以看見都市特有的灰色水泥牆與人們疲憊的神情，但沒有過多高聳的建築物或辦公大樓，能更經常抬頭仰望天空，還有許多可以專心讀書的環境。即便不是鄉下地區，對我來說卻猶如鄉間田野。

鄰近首爾，但不如首爾那麼龐大又複雜，一山市的氛圍即是RM接觸嘻哈音樂過程中的背景之一。從國小一年級開始，他在網路上透過納斯 Nas 得知了饒舌，在YouTube上看饒舌歌手們的訪談與紀錄片，了解饒舌的同時，也自學了英文。

但是在現實生活裡，國中生的金南俊仍與嘻哈隔著一段距離，就像一山與首爾弘益大學附近的距離一樣。

——若要說在一山做饒舌有什麼優勢，我想會是距離弘大很近。坐公車無須換車即可抵達新村，從新村很快就能到旁邊的弘大，可以在現在已經結束營業的Drug酒吧或GEEK live house進行演出。我當時的夢想是未來能到更大的Rolling hall表演[3]，因為那裡可以開放五百名觀眾入場。

雖然從一山搭公車，只要一個小時左右就能抵達弘大地區，但如果說當時一山的代表性週末風景是三到四人的家庭在湖水公園享受愜意的時光，那麼弘大與新村就是酒吧林立，有許多

3　多年後，RM於2022年12月2日發行個人專輯《Indigo》，並在12月5日實現當年的夢想，在Rolling hall與兩百名歌迷舉辦小型演出。

饒舌歌手與夢想成為饒舌歌手的人，也是觀眾們的聚集之處。

　　2009年，RM參加了當時代表性的嘻哈音樂公司之一Big Deal Records的徵選，並下定決心要成為饒舌歌手。這不僅僅代表他將坐公車來回一山與弘大，也意味著RM將從他熱愛到能說出「出生在一山的好處」的城市，投身至另一個截然不同的世界，那個在網路上接觸過的世界。而且，他的選擇最後抵達的地方不是弘大，而是江南。RM回想道：

——我通過首輪徵選，第二輪要與已經出道的歌手進行表
　　演，但我當時唱錯詞，所以覺得自己會落選。

　　碰巧的是，當天在徵選結束後的聚會上，嘻哈雙人團體Untouchable的成員Sleepy認識的朋友在現場，他表示Sleepy平時就很關注RM，並索要了RM的連絡方式。

——那位朋友告訴我，Sleepy在徵選時看過我的演出，似乎很
　　欣賞我，想要找我，所以我給了連絡方式，希望對方能
　　轉達給Sleepy。在那之後，我和Sleepy交換了郵件連繫。
　　不過，Sleepy與Pdogg是舊識，Pdogg問他「最近有沒有
　　認識唱嘻哈的年輕人？」，Sleepy就推薦了我。

　　防彈少年團出道前在他們經營的部落格[4]*內上傳了歌曲〈練習生常見的聖誕節〉**，RM的饒舌歌詞中寫道：「出生於一山的平頭鄉巴佬／考進全國百分之一時／突然在期中考時接到電話」，這裡的「電話」就是Sleepy撥給RM的電話，Sleepy在電話裡問：

　　「你知道『房時爀』嗎？」

4　防彈少年團在出道前6個月，約莫2012年12月，開始親自經營官方部落格與推特。

當時是高中一年級，全國模擬考的成績排在全國排名前百分之一的RM，自十二歲就開始寫歌，SUGA則是在高中就踏上了職業音樂家之路，更是位饒舌歌手，加上其他也喜愛嘻哈才參加Big Hit Entertainment徵選的宿舍練習生們，整間宿舍都對嘻哈與饒舌有著必死的熱忱。j-hope說：

──簡直是饒舌巢穴，饒舌巢穴。

徵選當時，j-hope對饒舌可謂相當陌生，雖然在饒舌考試中唱了尹美萊的〈Black Happiness〉，但稍嫌不足的實力讓他擔心會遭到淘汰。他在宿舍裡見到的景象，幾乎對他的認知造成衝擊。他如此說道：

──哇……一進到宿舍裡，只要和別人對視，大家就會開始即興饒舌，我根本不會啊！每個星期還要在公司拍攝即興饒舌的影片，回來宿舍又聽著各種節奏，持續練習饒舌。

宿舍裡無時無刻都播放著嘻哈音樂，直到凌晨，還是莫名其妙地唱著當時最紅的饒舌歌手Wiz Khalifa等人的歌曲。

嘻哈是工作也是興趣，聚集著十幾歲少年們的宿舍氣氛對日後防彈少年團的整體性，發揮了很重要的作用。換句話說，即是嘻哈及成員之間特有的連繫感。j-hope回想道。

──在那樣的環境中，饒舌功力一定會進步，而且首先，所有人都對我很親切，我到處問關於饒舌的問題，一邊研究，真的學到很多。

充斥著饒舌、節奏及嘻哈樂的宿舍，使像j-hope一樣首次接觸嘻哈的練習生也很快就陷入嘻哈的世界，年齡相近的練習生們藉由交流嘻哈拉近關係。j-hope將這群饒舌練習生及接觸饒舌的舞蹈練習生齊聚的宿舍生活，稱為「第一季」。

爾後隨著Jung Kook搬進宿舍，開始了「第二季」的宿舍生活。[5]

第二季

　　籌備防彈少年團的企畫逐漸成形，Big Hit Entertainment將練習生分為兩組。一組是出道機率較高的出道組，另一組則是尚未決定出道的練習生，而RM、SUGA、j-hope隸屬前者。

──我心想：「啊，我也想要進出道組。」因為我是看過Rap Monster才來的。

　　Jung Kook於2011年在Mnet播放的選秀節目《Super star K 3》的甄選現場被Big Hit Entertainment的工作人員選中，這個故事眾人皆知。然而，當時住在釜山的國中生田柾國歷經了複雜的過程，才決定來位於首爾的青久大樓。Jung Kook在《Super star K 3》的現場收到七間經紀公司選秀人員的名片，可見他的潛力已受到了認可。

──當時沒有人明確地說明過相中我的理由，我只記得有某間經紀公司在《Super star K 3》附近的旅館辦徵選，邀請我過去一趟，要在那裡正式拍攝唱歌的影片。

　　Big Hit Entertainment能打敗眾多經紀公司，邀請Jung Kook的第一項契機，是當時《Super star K 3》的競爭節目是《偉大的誕生》，房時爀碰巧是該節目的導師，Jung Kook說：

5　成員搬進宿舍的順序為 RM、SUGA、j-hope、Jung Kook、V、Jimin、Jin。而簽約成為 Big Hit Entertainment 練習生的順序為 j-hope、RM、SUGA、Jin、Jung Kook、V、Jimin。防彈少年團首位確定的成員則是 RM。

──父親說房時爀很有名，問我想不想進那間公司，哈哈！

　　然後就像RM透過網路認識嘻哈歌手一樣，Jung Kook透過網路搜尋，了解了Big Hit Entertainment以及旗下準備出道的饒舌練習生，並且在YouTube上找到RM，也就是當時Rap Monster的表演影片。Jung Kook續道：

──RM很會饒舌，英文也很好，非常帥氣，我就心想：「我要進這間公司！」

　　但參加《Super star K 3》時，Jung Kook並未下定決心一定要成為歌手。

──體育、美術、音樂⋯⋯我在各項領域的表現都不錯，因此是抱持著「我好像也有這方面的天賦」的心態。當時，我很猶豫要選體育還是畫畫，既然如此，要不要試著成為可以被大眾認識的歌手？所以參加了徵選。雖然不是抱著隨便的心態參賽，不過我也不用擔心「如果落選該何去何從」。

　　這樣的Jung Kook透過網路得知Rap Monster，又見過Rap Monster後才決定搬進宿舍，在宿舍遇見其他饒舌練習生，宛如踏進了新世界。2011年6月，從搬入宿舍的那天起，Jung Kook彷彿有了許多哥哥，他回想起那天的回憶。

──我記得j-hope很晚才回到宿舍，從冰箱裡拿便當出來吃，然後問我：「你要吃嗎？」

　　哥哥們將開始這個年紀最小的弟弟帶在身邊四處走，Jung Kook笑著說：

──我搬進宿舍後不久，有一次哥哥們捉弄過我，他們說剛搬進宿舍的人必須請吃刨冰，哈哈！所以我就請大家一

起吃了刨冰。

為了實現夢想，參加徵選的三名哥哥、錄製電視選秀節目，因為嚮往哥哥們帥氣的模樣而成為練習生的老么，這些微的世代差距不僅發生在 Jung Kook 身上，更預告了饒舌練習生們的世界即將發生變化。

j-hope 說的宿舍「第二季」，就是揭開所謂「偶像時代」的序幕。對防彈少年團而言，繼嘻哈與連繫感之後，偶像也成了他們的另一個身分。

他們各自的位置

V 在 2011 年秋天自故鄉大邱出發，來到青久大樓的這段路途可謂歷經曲折。

──當時我們被計程車司機騙了，我跟父親一同搭車，從快速巴士轉運站坐到新沙站，花了三萬八千韓元。我記得清清楚楚，一路上過了三個隧道[6]，下車時司機跟我們說的話，至今我還記得很清楚。他要我們小心，這裡有很多司機會強迫客人搭名貴的車，藉此加收車資。

那天，V 首次踏入宿舍的瞬間，就像打開了讓人有些畏懼的未知世界。他回想道：

──Jung Kook 當時去上課，宿舍裡只有 j-hope、RM、SUGA 三個人在。

6　兩個地點的距離僅有兩公里左右，無須經過隧道，以十年後的 2023 年的車資試算，此趟車資只需六千韓元左右。（以一般中型計程車／週間收費為基準）

而且，V不覺得當時來首爾之前所做的預想會有所改變。他接著說：

——我以為自己不會跟他們組團出道，還覺得：「他們三人是喜歡音樂，喜歡嘻哈的人，只是會在這裡一起生活的人們罷了。」

　　高中一年級的V會成為Big Hit Entertainment的練習生金泰亨，是在他學舞不到半年時的事。他在國小的才藝表演競賽上表演唱歌之後，就對站上舞臺產生興趣，國中時以考進藝術高中為目標，自國一就持續學習薩克斯風。但是，他才剛在舞蹈學院參加MV舞蹈班半年左右，因此當Bit Hit Entertainment新人開發組像錄取j-hope時一樣，來到V在大邱的舞蹈學院進行徵選時，他並沒有意願徵選。

——我只是覺得首爾的經紀公司來這裡很新奇，跟過去參觀而已，只有學了兩三年的學生去參加徵選。但新人開發組最後（指著我）說：「可以讓他跳一次嗎？」然後我就被錄取了。

　　V搬進宿舍時，RM、SUGA、j-hope擁有公司提供的工作室。他們三人從出道之前就陸續於防彈少年團的部落格上傳自創歌曲，具備討論饒舌、創作、舞蹈編排的專業能力。實際上，SUGA正面臨著必須快點出道的迫切情況，SUGA如此說道：

——父親原本非常討厭做音樂的人，但是……當我通過徵選，出現在海報上後，他到處炫耀，因此我認為自己一定要出道，就算不受歡迎，也要先出道再說。

　　另一方面，Jung Kook和V正式接受歌唱與舞蹈訓練，是從兩人搬進宿舍後的2011年開始。對V而言，RM、SUGA、

j-hope 已經是歌手了。Ｖ回想起當時的狀況。

——三位哥哥都很會饒舌，可以說他們真的很努力創作，就像專業人士一樣，所以我覺得光是能成為練習生，就很心滿意足了。

對於剛開始練習生生活的Ｖ來說，出道宛如遙遠的未來。

但半年之後，2012 年 5 月，智旻 ^Jimin 自釜山來到首爾。他初次踏進宿舍，遇見的練習生都像是馬上就要出道的人。Jimin 回想起那個瞬間。

——我很怕生，也很緊張……真的很緊張。抵達宿舍之後，看到滿地的鞋子……鞋子甚至滿到了房間裡，但就連這種場景也很帥氣。哥哥們從房間裡走出來，該形容為雖然還是練習生，但都像藝人嗎？尤其是 RM，真的跟明星一樣，而Ｖ就是偶像的樣子，長得非常帥，還戴著一頂紅色棒球帽。

我以為自己不會跟他們組團出道，還覺得「他們三人是喜歡音樂，喜歡嘻哈的人，只是會在這裡一起生活的人們罷了。」

唱嘻哈的哥哥們和長得很帥的同齡朋友，Jimin 眼中的練習生們的模樣，透露出了因「偶像世代」而改變的宿舍氣氛。沉浸在饒舌裡的饒舌練習生、受到影響而開始接觸饒舌的舞者、剛學舞不久的主唱，以及在歌唱與舞蹈方面都具有潛力的老么，Jimin 很難想像這群人可以組成團體出道。他這樣說道：

——我以為哥哥們會先組成嘻哈團體出道。

然而，Jimin 搬進宿舍就預告了出道團體將改變性質。他們若要以偶像團體出道，Jimin 和 j-hope 就是團體中具備舞蹈優勢的成員，同時 Jimin 能展現與 j-hope 不同的舞蹈特色，為

我以為自己不會跟他們組團出道，
還覺得：「他們三人是喜歡音樂，
喜歡嘻哈的人，
只是會在這裡一起生活的人們罷了。」

V

團體增添華麗感。

來到首爾前，Jimin 從十幾歲開始就已經在舞蹈的領域裡琢磨多年。他說：

——我記得，當時學校在放學後有地板舞的課程，幾位男生就聚在一起，「喂，要不要去跳看看？」，然後說著「真的去試試看吧？」，就一起去學了。我們在沒有課的星期六聚在一起練習，還真的辦了表演……當時我感受到了站上舞臺十分興奮的心情，所以更沉迷於舞蹈了。

選擇高中時，Jimin 也是以「能學跳舞的學校」為主。他因為想學習不同種類的舞蹈，選擇就讀釜山藝術高中的現代舞蹈科，然後對父母說他在釜山學完跳舞後想去參加徵選，到首爾發展，坦承了自己未來的志向。Jimin 回想起來到首爾的第一天。

——我心想「首爾跟釜山一樣嘛！」，還覺得「沒什麼大不了的嘛！」哈哈！因為要辦理轉學，那天是跟父親一起來到首爾的。

不過，Jimin 也像 V 一樣被當成冤大頭，受騙了[7]。

——從快速巴士轉運站到公司最快大概是十五分鐘的車程，但那天開了半小時。因為我們不清楚地下鐵的路線，所以搭了計程車，結果車資非常昂貴。之後我再跟父親一起回釜山，搬進宿舍的那天我自己來首爾，那時是 j-hope 來接我的。

——「朴智旻嗎？」哈哈。

7　近年來普遍使用智慧型手機的應用程式叫車，因此不易發生計程車詐騙。

j-hope回想起第一次見到Jimin的時候。

——第一次打招呼時我好像這樣說的，「智旻嗎？朴智旻？」這樣。我們打完招呼後，一邊聊天一邊走回宿舍。我問他會不會跳舞，他說「會，我會跳Popping。」，我也說「我也會跳街舞，希望在舞蹈上能成為彼此的助力」等等，氣氛非常尷尬，哈哈！

在弘大街上表演的饒舌歌手，與接觸地板舞後主修現代舞的舞者，很難想像他們要在同一個團體中創作音樂。但他們在Jimin搬進宿舍的八年後，2020年初，發行了結合饒舌與現代舞元素的歌曲〈Black Swan〉，所謂的K-POP，或是偶像團體，偶爾會像這樣將兩種極端的成員特性融為一體。

一個偶像團體裡，通常會有饒舌、舞者、主唱等不同定位的成員。而且就如豐富多樣的定位，成員們的個性與成長背景就是他們各自的角色，也是帶領歌迷投入情感的故事起點。當然，先決條件是這些人可以成為像樣的團體。

換句話說，以曾在地下活動的饒舌組哥哥們為首，到剛開始受訓的國中生老么，若要這些成員組成一個團體，不僅是物理上的同住生活，還需要化學反應上的變化與結合才有可能實現。

所謂練習生的宿舍

——被騙了，哈哈。

回想起2011年春天，被Big Hit Entertainment選秀人員相中的Jin，無言地笑著說。因為當時相中他的工作人員說的

話，最後並沒有實現。Jin 說：

——那位職員說：「你看最近的偶像都會去演戲，以後也會讓你
　　成為演員的。」我就被說服了。當時聽完，覺得很有道理。

　　事實上，韓國偶像團體的成員同時以偶像與演員的雙重
身分發展是常見之事。團隊內，有人會擁有優秀的歌唱、舞蹈
實力，也有人會透過戲劇作品或演出電視綜藝節目，向偶像市
場之外的大眾宣傳自己與其隸屬的團體。

　　後來以防彈少年團為起點，韓國偶像市場日益強盛，海
外巡演的比例增加，因此這種情況逐漸式微了。而 Jin 也因為
防彈少年團在全世界體育場舉辦巡迴演出，變得十分忙碌，自
然而然地專注於歌手的工作。

　　但就像很多藝人一樣，現在仍有許多偶像歌手也會同時
兼任演員。當時，Jin 進入大學主修戲劇表演，會對偶像產生
興趣，也是因為對多樣化的活動感到好奇。他如此說道：

——我喜歡體驗各式各樣的活動，所以當時我覺得，可以當
　　偶像又可以演戲的話，真的能嘗試很多事。

　　Jin 笑著補充道：

——但是現實情況有點不同，哈哈。

　　成為 Big Hit Entertainment 的練習生前，Jin 過著悠閒自在
的生活。他如此描述自己度過童年的京畿道果川市的景象。

——不用約時間，只要到遊樂場就能看到朋友們。若是想連
　　絡哪位朋友，只要撥打家裡電話，直接說「您好，我是誰
　　誰誰」就可以了。社區裡的孩子都很熟，彼此的家長也都
　　互相認識，走在社區裡，大約每五到十分鐘就會碰到熟
　　識的人們，互相打招呼。

他與家人一起搬至首爾之後，生活也沒有太大的改變。Jin的父母親在他國中時還勸他去體驗務農。

——父母說：「為了找到適合你的工作，去體驗各種工作吧。」因為爺爺、奶奶和叔叔在務農，他們就問我想不想進行農場體驗，所以我種了大約一個月的草莓跟哈密瓜，摘了好多哈密瓜葉，但因為太辛苦了，在那之後好一陣子都不敢吃哈密瓜，哈哈！

Jin是防彈少年團裡最年長的成員，被Big Hit Entertainment挖掘時是年滿十八歲，大學一年級，正好是大多數韓國青年苦惱未來的年紀。Jin這樣表示：

——成為練習生後，在練習時間內我真的很努力，但老實說還不至於像人們經常說的那樣，努力到「賭上性命」的程度，哈哈。

老實地學舞、跟著進度練習，出道後在某個時機開始演戲，這是他隱約描繪出來的未來。就這樣，Jin開始了往返於家中和練習室的生活。

但是2012年的夏天，Jin開始了住宿生活，不得不徹底改變自己的生活方式。他搬進宿舍後，就代表他確定將會作為防彈少年團的成員出道，這也意味著Jin的練習內容與時間將大幅改變。Jin回想起當時的情況。

——當時公司沒告知我們「會出道」，但除了我們，其他練習生幾乎都離開了，所以我覺得我們會這樣出道。

接著，Jin回憶起第一次進宿舍的景象。

——哈……家裡有散落滿地的衣服，早餐玉米片放在地上，

碗盤也都沒洗……

2013年1月27日，Jin在防彈少年團的部落格中，上傳了一篇〈練習生常見的年糕湯煮法〉的文章*。當時Jin為了和成員們好好吃一頓飯，煮了年糕湯。

——舉例來說，SUGA吃東西真的只是「為了生存」。他為了保持體態，連吃雞胸肉都懶得吃，所以把葡萄汁跟香蕉丟進果汁機打成汁，大口喝下去。我喝過一次後就覺得「天啊，這樣不行」，所以我會煮菜，加一點辣醬或牛排醬吃。

在公司雇用負責打掃與煮飯的人之前的那幾個月，Jin無論如何都會努力跟成員們做完這些事。如同許多人一樣，對Jin來說，吃飯與打掃是維持日常生活的重要一環，但問題是，他也不得不承認，當時他們真的很忙。

——過了三個月左右……我就明白大家為什麼這樣生活了，因為當練習量很多時，在一天二十四小時中會有十四小時都待在練習室。

嘻哈教室 School of Hiphop

傑克布萊克 Jack Black 主演的電影《搖滾教室》School of Rock, 2003 中，傑克布萊克飾演一名叫杜威芬恩 Dewey Finn 的無名音樂人。他隱藏自己的真實身分，代替教師朋友到一間私立國小就職。發現這裡的學生有驚人的音樂潛能後，他想與這群孩子們組成搖滾樂團，但學生們對搖滾音樂一無所知。想將搖滾樂的魅力傳達給他們的杜威，在上課時間就不教課本上的內容，而是教導搖滾

樂的歷史。

若將故事裡的音樂類型改為嘻哈，防彈少年團的宿舍裡也上演了《嘻哈教室》。RM彙整了德瑞克 ^Drake^、納斯 ^Nas^、聲名狼藉先生 ^The Notorious B.I.G^、圖帕克 ^2Pac^ 等歌手的音樂，製作成播放清單，給不熟悉嘻哈的成員們聽。RM如此說道：

——我把大概五十組嘻哈歌手的音樂做成清單，讓大家可以一起聽。為了培養大家對饒舌的感覺，還一起練習 Cypher，特意一起看表演影片。

RM之所以自願成為宿舍中的傑克布萊克，是因為唯獨防彈少年團正處於偶像界裡最惡劣的處境。

Big Hit Entertainment 讓女子團體 GLAM 比防彈少年團早一年出道。GLAM 透過 YouTube 公開出道預告，並經由 SBS MTV^現稱SBS M^ 播出稱為「真實音樂電視劇」的紀錄片《GLAM》，並進行大規模投資與宣傳。

但可惜的是，GLAM 沒有得到預期中的迴響，對 Big Hit Entertainment 造成了財務上的損失。對於中小型的經紀公司而言，一個偶像團體失敗時帶來的衝擊，慘重到根本無法以文字形容。

SUGA 只用一句話形容當時公司的氛圍。

——我還以為公司會倒閉。

不過對 RM 而言，眼前更大的問題是，連他自己都無法確定這個決定要出道的團體到底能做些什麼。RM 如此回想道：

——房 PD 讓我和其他練習生去聽 A$AP Rocky 或 Lil Wayne 等饒舌歌手的音樂練習。但另一方面，後續進來的練習生是覺得 Big Hit 旗下有 2AM、8eight，還是曾經待過 JYP

Entertainment的房時爀創立的經紀公司才進來的，所以要求練習生們唱饒舌、練習嘻哈的話，他們心裡肯定會感到為難。

RM能做的，只有盡可能地常常與成員們針對嘻哈、出道組進行討論。出道之前，RM、SUGA、j-hope的「嘻哈教室」全年無休，有時會從練習時間結束的晚上十一點進行到隔天凌晨六點，徹夜不眠地互相討論。

所幸，這所學校的學生們都擁有滿腔熱血。V回憶起當時的情況。

——RM、SUGA、j-hope叫來我們四位主唱，用非常嚴肅的表情對我們說「希望你們可以聽這首歌」、「會教你們怎麼唱」。RM整理了許多嘻哈名曲，他都做到這種程度了，不聽難免會有些愧疚。他那麼用心良苦，雖然有時候會聽不慣，但還是覺得要多聽聽才行。

課程的效果開始漸漸浮現，V接續道：

——在那之後到現在，我可以自豪地說我是成員中聽最常聽音樂的人，當時聽完歌單後，我也迷上了嘻哈，還會請哥哥們推薦歌曲，主動找來聽。

V能有這種反應，也歸功於上課方式。Jimin如此回憶RM、SUGA、j-hope的課堂情景。

——哥哥們會一邊說「你不覺得這樣真的很帥嗎？」，一邊擺出饒舌時的手勢，還放歌給我們聽。一開始我只覺得很好笑、很好玩，後來看起來真的很帥氣，我就想：「這群哥哥們做的音樂，是真正的音樂啊。」

Jimin接道：

——因此繼承了「嘻哈精神」，哈哈。

　　　　　　　　　　　　　　　　　　　CHAPTER 1

刀群舞戰爭

──啊啊啊啊！

問起防彈少年團出道前的練習過程，j-hope開玩笑似的尖叫出聲。

──早上十點的鬧鐘響起時，我們會帶著沙拉、吐司、雞胸肉到練習室，然後「啊啊啊啊！」地大喊著埋頭練習、檢視錄影片段，然後從頭再練習，又「啊啊啊啊啊啊！」地大喊著練到晚上十點，之後回宿舍睡覺，每一天都是這樣。

就如前面所說，Big Hit Entertainment 旗下的練習生人數多於公司規模，剛涉足偶像產業的公司若要管理超過三十名練習生，當然就需要選擇和專注。練習室裡總是擁擠，練習生們要輪流接受指導。Jin如此回憶道：

──放學後去練習室時，那裡有四間房間，男生練習生都擠在同一間，剩下的練習室則是留給GLAM籌備出道。

然而，大眾對GLAM的迴響不如預期，公司開始將所有心力投注在防彈少年團上。只不過，公司得在財務情況不佳的情況下，卯足全力專注於此。

因此，確定出道成員後，Big Hit Entertainment 與其他所有練習生解約，為即將成為防彈少年團的七人騰出了練習的時間與空間，練習量也增加許多，而且是驚人地多。

RM、SUGA、j-hope在宿舍為四名主唱成員開設了嘻哈教室，在練習室裡則是每天上演舞蹈大作戰。確切來說，比起了解嘻哈，要所有成員都熟悉舞步更加困難。

對於嘻哈，RM、SUGA、j-hope已經共享了嘻哈熱忱，弟弟們也很認真地跟著哥哥們學習。但當時會跳舞的成員只j-hope與Jimin，再加上RM和SUGA從沒想過自己有一天要學跳舞。j-hope這樣說道。

——SUGA和RM以為我們會變成像1TYM那樣的嘻哈團體，還說他們以為完全不用跳舞。

j-hope所說的1TYM，是擔任BIGBANG、2NE1、BLACKPINK等團體的製作人Teddy曾隸屬的嘻哈團體。嘻哈音樂大約於1990年代後期至2000年代初期正式進入韓國音樂市場，受到歡迎，因此RM和SUGA所描繪的防彈少年團的未來，似乎就是那樣以饒舌為中心，且具備大眾性的嘻哈團體。

雖然1TYM是嘻哈團體，同時也像防彈少年團一樣強調歌唱實力，也有一定程度的舞蹈表演，但根據Jin透露，決定出道後，防彈少年團開始將目標訂為「表演強烈的團體」，努力練習。他想起當時急遽轉變的練習室氣氛：

——之前舞蹈練習的比例沒有那麼重，但從某一刻開始，舞蹈變得很重要，練習的比重也增加了。從出道前兩個月開始，我們瘋狂練習舞蹈，甚至一天光練舞就練了十二小時。

相信正在閱讀本書的讀者馬上能了解什麼是「強烈的表演」。事實上，後來防彈少年團的出道曲〈No More Dream〉中，有一段表演是Jimin在Jung Kook的幫助下，宛如在空中飛翔，依序踩過站成一排的成員後背，展現出在空中奔跑的表演。

但是，只以「特技 acrobatic 表演」根本無法完整形容當時「強烈的表演」。Jin續道：

——房PD那時候太過分了，哈哈！我們錄下練習畫面後，他會用電腦看，並用空白鍵暫停影片，仔細看每個人身體的角度、手指的位置，要我們彼此配合。他一幀一幀地看舞蹈動作，所以同一支舞我們跳了兩個月。

如同Jin所描述，防彈少年團將〈No More Dream〉這首歌練習到能以幀為單位檢視的作品。

從2AM、GLAM到敲定防彈少年團正式出道，Big Hit Entertainment在四年的時間裡，就像跟上了這個產業過去二十年來的發展，要做到這點，真的需要「深度學習」。Big Hit Entertainment分析當紅偶像的成功要素，定期邀請業界專業人士舉辦講座，還會依據情況，以公司內部職員為對象，公開徵求藝人的製作企畫並提供獎金。

房時爀在這段過程中領悟到，偶像產業正在邁向與現有的音樂產業截然不同的方向。1992年，「Seotaiji and Boys」出道後，替產業帶來大爆炸；1996年，H.O.T出道後開始導入商業性製作系統。防彈少年團出道之際，正好是偶像產業迎來發展二十年的全盛時期。十幾歲的歌迷已經三十幾歲，歌迷族群隨著時間增多，喜好的內容 Content 也更加明確。

所謂的「刀群舞」即是其中一項。歌迷們希望看到喜歡的偶像成員在舞臺上跳出整齊劃一的舞步，表現出非常帥氣的時刻。這不僅能為粉絲帶來視覺上的快感，更是能看到成員們花費多少努力苦練舞蹈，展現出團體向心力的證據。

但曾擔任JYP Entertainment製作人的房時爀，可以說是引領「第一代韓國嘻哈」的人物。他很早就在聽以嘻哈與R&B

歌曲為基礎的音樂，對他而言，刀群舞是根本不考慮的項目，因為他原本認為以嘻哈為基礎的舞蹈，比較強調每個人散發出來的舞感，不需要全體成員都練到整齊劃一。

然而在偶像產業裡，刀群舞是不可缺少的。既然如此，就需要遵循這條法則，不，是只能遵照才行。之後如同 Jin 所言，防彈少年團當然成了其中表演十分「強烈」的團體。

V 回想起出道前排練舞蹈時的場景。

——雖然群舞是偶像的必須要素，但我們本來練習的群舞更加激烈。

要同時具備嘻哈與偶像的特質。出道前的防彈少年團隨著目標越明確，就越需要練習更多東西。晚上是 RM 與 SUGA 的「嘻哈教室」，白天則針對包含這兩人，與其他不熟悉舞蹈的成員們展開「舞蹈教室」。擔任老師的是 j-hope，他回想起當時的心情。

——進公司前有舞蹈經驗的人只有我和 Jimin，因此我認為必須先讓成員們對舞蹈產生興趣。除了既定的受訓時間，我們偶爾會在半夜練習，就像以前「饒舌巢穴」時一樣，從放著節奏，進行即興表演開始。我是因為那樣才對饒舌產生興趣的，所以我也想帶給成員們相同的影響。我會播放音樂，告訴每個人「跳吧」、「亂跳也無妨」。所幸，成員們都很樂意接受舞蹈訓練。j-hope 接著說：

——大家練習時的默契比我想像中的好，SUGA 正沉迷於跳舞時，還曾開玩笑地說「我不想唱饒舌了，我要跳舞」。雖然大家可能不敢相信，但 SUGA 曾經跟我到弘大學過地板舞 ^{Breaking}，哈哈。

世界觀的衝突

　　不過就連主動開設舞蹈教室的 j-hope，在出道的六個月前也極度疲憊。他回憶道：

—— 大約在 2013 年 1 月初吧，在最應該充滿鬥志的時期，我們都太累了。公司裡有間用來拍攝練習畫面的練習室，我們幾乎住在那裡，所以大家只要一踏進練習室就不說話，每個人都變得很敏感……

　　為了成為「表演強烈的團體」，成員們大量練習舞蹈，同時接受訓練課程。此外，為了打造登上舞臺的良好體態，他們開始控制飲食。為了調節體重並攝取蛋白質，他們食用雞胸肉時，連加鹽調味都非常敏感，陷入極端的狀態。

　　然而比起肉體，他們的痛苦與苦惱更在於精神方面。當時 Big Hit Entertainment 的知名度比不上 SM Entertainment。據 j-hope 所說，有時候會受到周遭的人送來難以忍受的目光。

—— 大家總會問我何時要出道，這問題對練習生來說……真的就像拿刀刺進胸口一樣，感到很痛苦。

　　當時，j-hope 相當著急，他成為練習生，抓住出道機會的心路歷程可謂迫切萬分。他回想起從故鄉來到首爾的過程。

—— 因為學費的關係，我在舞蹈學院沒辦法上很多堂課，所以教室裡在上課時，我會一直坐在學院的沙發，因為我太喜歡跳舞了……課堂結束後，我會在練習室裡不停練舞，然後曾經教我跳舞的哥哥們，尤其是一位叫李秉恩[8]，英文名字叫 Bangster 的大哥，可以說是我的舞蹈老師。

8　現任 HYBE 的舞蹈總監。

他問我：「你要不要來我們的練習室練舞？」之後我就加入了Neuron舞團[9]，在那裡正式開始學街舞。之後我就與Big Hit Entertainment簽約成為練習生，那時公司沒有讓我練習的空間，所以即便簽了約，我依然在光州的學院接受委外訓練，一邊練習，最後才收到新人開發組的連絡，說我差不多可以去首爾了。

j-hope、RM、SUGA等待出道，等了兩年以上，而Big Hit Entertainment因為GLAM的失敗，無法富足地營運公司。在第一間練習室練習唱歌時，空間相當窄小，甚至可以聽到其他練習生在第四間練習室的聲音。這種狀況看在七名成員的眼裡，對出道的可能性感到很不安。

期間，SUGA還遭遇了使他更加不安的事情。他因車禍，導致肩膀受傷，帶著後遺症進入出道的準備期。SUGA說起當時發生意外的情況。

——確定出道前，2012年時，我做了好幾份打工。因為家裡的經濟狀況不好，我曾經去教人MIDI的使用方法、超商打工和兼差外送，但是在騎摩托車外送餐點時，發生了車禍。

SUGA平靜地描述當時內心承受的痛苦。

——公司的狀況日漸嚴重，我也因為那場車禍，非常煩惱自己能不能繼續當練習生，所以當時光是活著就很難受。當初只是想要出道而離開家鄉，來到經紀公司……當時感到非常絕望。

9　Neuron舞團，j-hope的歌曲 <Chicken Noodle Soup>（Feat. Becky G）的歌詞也曾提及「加入Neuron」。

Jimin則有著與SUGA不同的理由，為了出道而拚命。他回想起當時。

——我在高中主修現代舞，成績很不錯，卻決定拋下一切來到首爾，這裡沒有認識的人來迎接我……而且在中途考試被淘汰的話，可能就要馬上搬出宿舍，所以我很忐忑不安，當時內心很掙扎。

自從Big Hit Entertainment與將來不會成為防彈少年團的練習生們全數解約，Jimin就很害怕自己隨時會被公司開除，日漸不安。與RM、SUGA、j-hope不同，包含Jimin在內的主唱成員都沒想過自己會作為防彈少年團出道，再加上受訓的時間不長，導致確定出道後，必須加倍努力的壓力壓著Jimin。

——我非常想找到自己能留在這裡的理由，不希望自己是勉強或不明所以地留在這裡，所以僅有一個人也好，我希望讓別人喜歡上我，想要展現出自己擅長的部分……或許該說當時真的很焦急。

Jimin的急迫感在當時相當深刻，但現在回頭看來，還發生了一段可愛的故事。

——我不曉得要怎麼跳偶像團體的舞，是成為練習生後才第一次接觸，所以每次換動作，我都會暫停動作背起來。有一部動畫叫《愛睏人》吧？頭又圓又大，身體是由細線畫成的角色，我就用那個畫風將每個舞步畫在紙上，讓自己背下來，大家看到那些圖都覺得很好笑。

另一方面，正值青春期的Jung Kook一邊經歷陌生的宿舍生活與龐大的練習量，一邊尋找著自我。

——我的個性一下子改變了。突然跟許多不認識的人一起生活，讓我變得非常內向，所以洗澡時也避開哥哥們，獨自洗澡。當時我睡在上下舖的上層，夏天很熱，流得滿身大汗，但因為哥哥們在下面睡覺，不敢下床……那時候我才知道，「啊，原來我是個害羞內向的人。」

這也是K-POP的現實、防彈少年團的出道，以及Big Hit Entertainment當時的所有情況結合起來的結果。

韓國偶像大多會在十五歲左右，最晚二十五歲前出道。考量到需要的練習時間，大多數人都會在十五歲左右與經紀公司簽約，成為練習生。其中，滿十五歲時作為防彈少年團出道的Jung Kook，不僅是出道，算是相當年幼就開始了宿舍生活。況且，RM和SUGA早已在嘻哈圈活躍過，他必須和著迷於嘻哈的哥哥們一起出道，因此在為練習量與出道感到煩惱的同時，Jung Kook在這全新的環境中摸索著自己真正的模樣。他說道：

——若說我以前是個怎麼樣的人的話，通常上國中之後，不是會以敬語跟學長姊說話嗎？但我沒有那種觀念，認為不講敬語是很自然的事情，不在乎身邊的人怎麼想。後來我搬進宿舍後，漸漸了解到自己是什麼樣的人，從那時候就開始學著使用敬語。該如何形容呢……該說是與他人相處時的態度嗎？我比較欠缺理解、體諒、同理心之類的能力。在那之後我看著成員們，才想到「啊，原來對待他人要用這種方式」、「我也得像那樣說話才行」，所以我在他們身後學習，自然地表達出我的感受。

尤其是讓Jung Kook下定決心進入Big Hit Entertainment的RM，以及先住進宿舍的j-hope與SUGA，這三位成員就如同Jung Kook的典範。他續道：

──三位哥哥在練習生裡是更高一階的存在，我會想著「哇！我也想變成那樣」或是「哥哥們的穿衣打扮好帥氣」，模仿他們穿相同類型的衣服，哈哈！那時候的我比起一定要出道，更常想著這些瑣碎的事。

　　但 Jung Kook 羨慕的三位哥哥隨著出道時間不斷推遲，越漸焦急。能站上舞臺的日子還很遙遠，出道的團體似乎正朝著不同於自己想像的方向發展。而在這段期間，他們仍每天堅持在宿舍教嘻哈，引導一起生活的弟弟們的心境。

　　而且，成為隊長的 RM 也扮演起聽取房時爀製作人對於團體整體想法的角色。RM 回想起當時：

──公司沒有給我壓力或要求我必須做些什麼，只是細節也可能造成風險，他們會告訴我「你身為隊長，得以身作則」或是「要負責叫醒成員」等等。

　　這就像在窄小的宿舍裡發生的世界觀衝突，若說對 RM、SUGA、j-hope 來說出道是眼前急迫的問題，那麼，四名主唱則是因為比預期得更早出道，難以明白出道究竟是怎麼回事。Jin 如此說道：

──我對偶像的生活根本一知半解，如果能更早一點了解就可以適應得更好，但出道後真的好忙，不過也很幸福……

　　決定出道後，Jin 需要時間接納與以往的認知截然不同的練習生生活。對此，他當時曾和 RM 談過。Jin 表示：

──我們兩個的想法一致，都希望「這個團體要往上爬」，但是差別在於我追求當下的快樂，認為之後的事情可以以後再說，但 RM 是認為為了日後的幸福，現在必須用盡全

力才行。

雖然跟 Jin 的想法有些不同，但 V 也說他與唱饒舌的三位哥哥們有不同的想法。

——其他練習生大多都練習了好幾年，我從來沒想過我只練習幾個月就能出道，所以只謹守著練習時間，其他的時間就與同學們一起去玩。

對 V 而言，出道是遙遠的未來，他希望在度過練習生生活之餘，也能留下青少年時期的回憶。

但 V 這樣的生活，在公司的一句話之中結束了。

「要出道才行，你是防彈少年團。」

你們呢？

越是回顧防彈少年團的出道過程後，越令人訝異的，就是他們之中沒有人放棄。即使來自不同的地區，擁有不同的價值觀，喜歡不同的音樂類型，甚至成為練習生的時間都相距甚遠，沒有一處相似的七個人，要在不到一年的時間內培養出默契，甚至出道。

J-hope 對此坦承道：

——起初很難磨合，因為生長的環境相差甚大，每個人的目標也不一樣。有人心想「我要成為作曲家」，有人則「只是喜歡站在舞臺上的感覺」，所以讓大家擁有相同的目標就耗費了不少的心力。

但反過來看，決定以防彈少年團出道，反而是他們拉近

彼此距離的決定性契機。V回想起當時。

──我當時經常跟同齡的Jimin或其他成員發生摩擦，不過在
　　彼此不斷磨合、溝通過後，我慢慢體會到我們是一個「團
　　隊」。

當時RM製作嘻哈歌單、j-hope教跳舞，都是因為迫切地想
要出道而採取的行動。j-hope談到出道的目標帶給他們的影響。

──正式確定我們七個人是最終出道成員後，目標很快就達
　　成一致。我們究竟該做些什麼、要跳怎樣的舞步、要唱
　　什麼歌曲，大家真的聊了很多，像是「我們或我擁有怎樣
　　的目標，那你們呢？要不要一起試試看？」。

團隊內的溝通，包含了嚴肅的話題到微不足道的小事。V
表示，透過日常生活的共通點，成員們變得更親近了。

──因為我們都需要減重，但我跟RM不太遵守。因為不能忽
　　視「伙伴」，所以我跟RM很常一起去吃東西、一起偷藏
　　食物，然後兩個人偷偷吃掉……

V拉近距離的這種方式也適用於同為主唱的朋友與弟弟。
他回想起當時：

──我常常跟Jimin偷偷到宿舍外面吃東西、聊天，也會跟
　　Jung Kook去三溫暖玩。下雪時還一起去滑雪橇，然後當
　　經紀人來宿舍時就假裝若無其事，哈哈！

另一方面，Jin為了與V拉近關係，從他身上找到了共通點。

──V以及幾個月後的Jimin進公司時，正好是我熟識的練習
　　生們都離開公司之際，當時只留下十名左右可能出道的
　　練習生……倘若我們之中又有人離開的話，心裡會很難

正式確定我們七個人是最終出道成員後，
目標很快就達成一致。
大家真的聊了很多，
像是「我們或我擁有怎樣的目標，那你們呢？
要不要一起試試看？」。

j-hope

受，所以很煩惱要不要和他們拉近關係。但V跟我一樣喜歡舊漫畫還有動畫，所以我主動問他：「你有看過這個嗎？」就這樣逐漸變熟了。

RM和SUGA教導成員們嘻哈，j-hope與大家跳舞，Jin則活用宿舍裡的食材，烹煮美味的料理。在這過程中，哥哥與弟弟們逐漸理解彼此。

Jimin提及在音樂方面，從成員們身上得到的影響與慰藉。

——哥哥們真的很「直接」，這不是誇飾，他們看起來就透露出「我真的很喜歡聽音樂」。SUGA很木訥，會漫不經心地說完話之後來找我，跟我說：「我希望你認真練習，真的可以紅起來。」這些都使我不得不喜歡他們，也開始對他們的音樂產生興趣。

相反地，SUGA則是透過與成員們的對話，學到與世界溝通的方法。

——要認同我們是不同的人，真的相當不容易。以前的我非常極端，非黑即白，小時候總是會想：「為什麼他會這樣想？這樣想不是人之常情嗎？」後來才克服「原來他與我是不同的人」的想法，接受了「他只是他自己」的事實，雖然耗費了一點時間。

所以，若是問防彈少年團當時為什麼沒有人放棄，成員們的回答在某種程度也能當作理由。

Jin用一句話概括當時的情況。

——我覺得「適應」是最適合的形容。踏進宿舍後，我會心想

「啊，我以後就要過這種生活了」。

SUGA則是描述了身為音樂人的自豪。

——如果不是音樂，我可能會中途放棄吧？尤其如果不是在這間
公司這樣的氣氛下，而是在其他地方的話。我在創作音樂的
過程裡釋放了很多東西，當然，不知道當時是用哪裡來的
自信寫下了那些歌曲，現在聽來，也有許多難為情的作品，
但沉迷於嘻哈的人總是會認為「我就是最棒！」，哈哈！
而作為一個團隊，需要聽聽隊長的說法。

——成員們都很乖、很善良……

他接續道：

——我懂的東西只有音樂。我為了做音樂而來到公司，我工
作的本質就是音樂。再加上我是練習生裡最資深的人，
因此擁有較大的發言權，所以擔任隊長其實很輕鬆，成
員們都相當尊重我的意見，也很肯定、願意接納我，讓
我備感尊重。

等待出道的期間越長，練習時間也逐漸增加，讓他們能
更常溝通，了解彼此。然後迥異的七個人逐漸成為一體，就如
防彈少年團在出道四個月後，仍在那間不停唱歌跳舞的練習室
裡拍攝的舞蹈影片˚〈Paldo Gangsan〉中的歌詞一樣。

都一樣說著韓文

抬頭看看，仰望的是同一片天空

雖然吵吵鬧鬧，但都很厲害

我們不是都能溝通嗎？

CHAPTER 2

2 COOL 4 SKOOL

O!RUL8,2?

Skool Luv Affair

DARK&WILD

WHY
WE EXIST

存在的理由

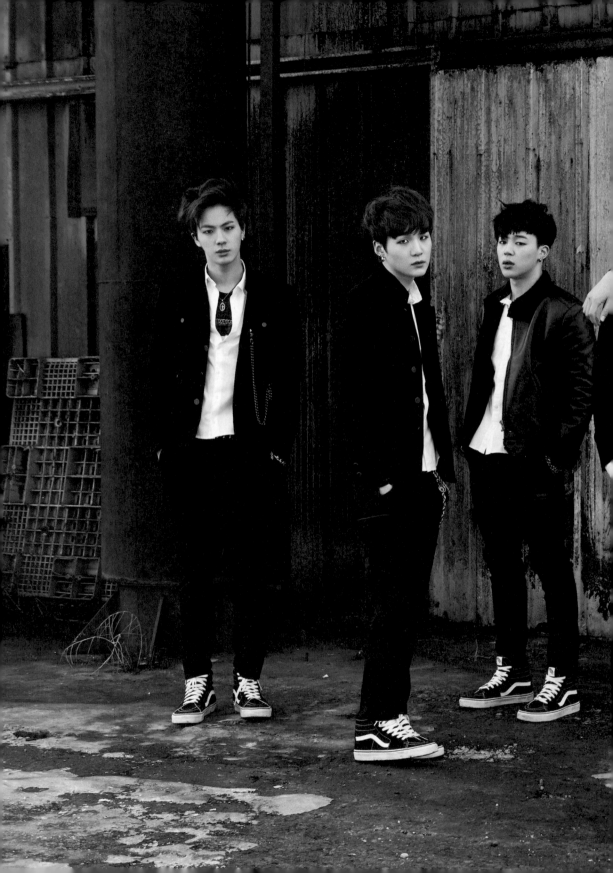

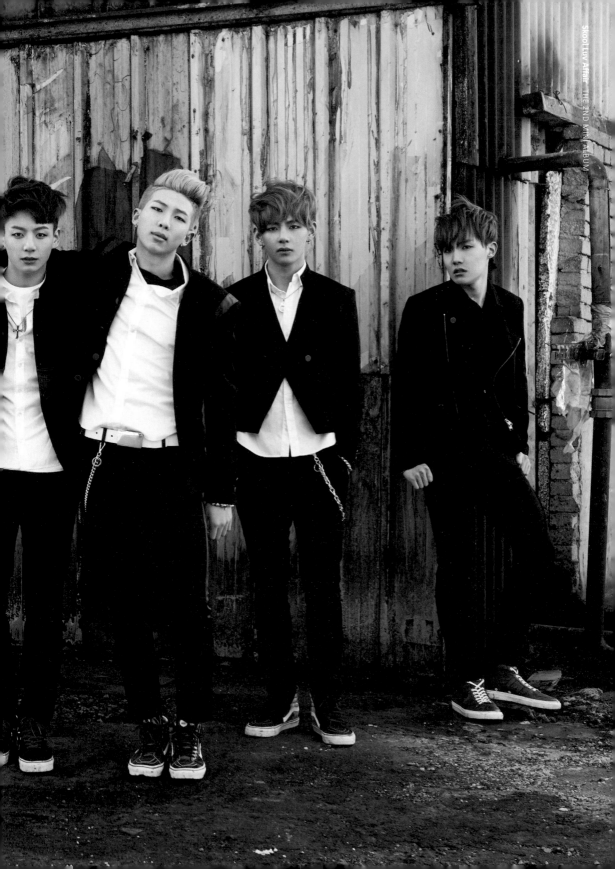

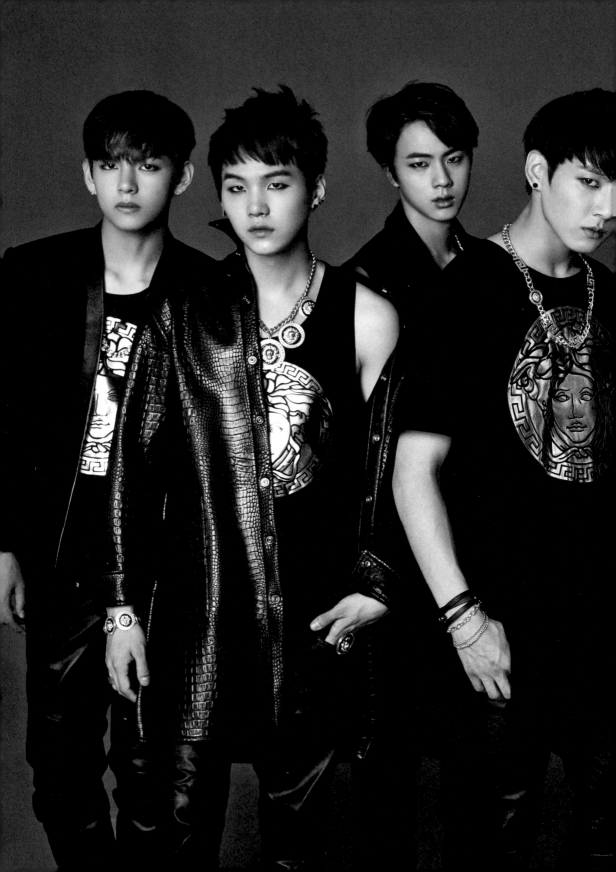

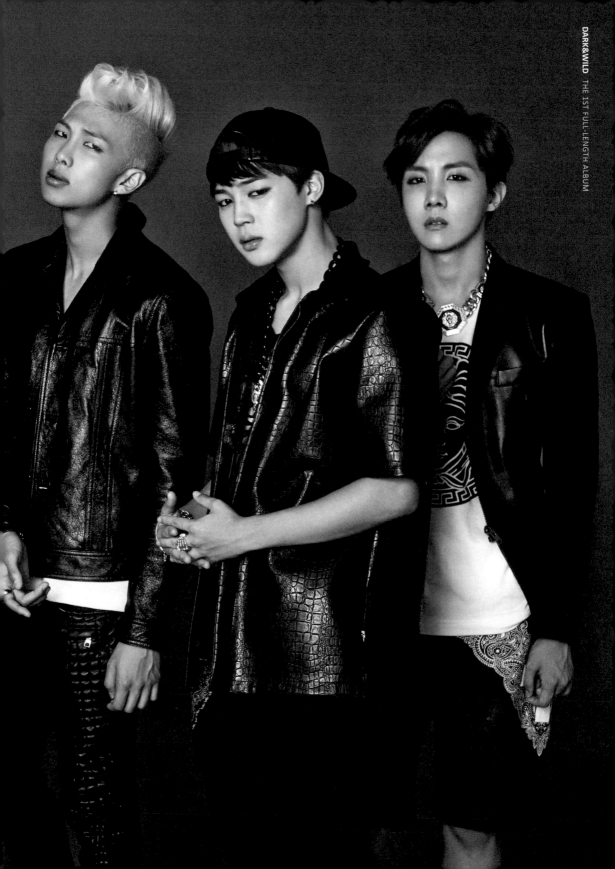

WHY WE EXIST

必須活下來

防彈少年團「出道」,「目標是BIGBANG,必須存活下來。」

 防彈少年團正式出道的前一天,2013年6月12日,入口網站Naver的新聞欄位刊登了報導,是關於舉辦在首爾江南區清潭洞ILCHI Art Hall的出道發表會。在Naver娛樂新聞的留言服務結束之前,這篇報導有數千則留言。

 若以最委婉的方式形容新聞首次刊登時的留言,會是「感覺很快就會失敗了」、「防彈少年團這個團名好幼稚」等等。但時間流逝,隨著防彈少年團逐漸獲得人氣,這篇新聞下方新增的留言也轉為正面。當他們在全球獲得高人氣時,更開始有了許願的留言,例如「請讓我考取理想的大學吧」。他們的成功,甚至被認為是奇蹟。

 這些留言的變化,就代表了防彈少年團的過去與現在。出道就飽受惡意留言的過去,與得到難以置信的成功的現在。對他們留下惡意留言的原因有很多,但夾雜著不堪入目的髒話,責罵他們的所有留言結論都一樣。若盡量委婉地說,就是因為他們注定一出道就會消失,更確切來說,是應該會失敗的團體。

 這似乎信而有徵。舉例而言,防彈少年團出道一年前的2012年,SM Entertainment的男子團體EXO出道。EXO在出道前一百天內透過二十三支預告影片,以多種方式介紹

團體的特性與成員。在防彈少年團出道的隔年2014年，YG Entertainment的WINNER出道。他們早在2013年8月透過Mnet的選秀節目《WIN：Who Is Next》打開知名度。

這兩組團體的出道宣傳中，包含了能吸引偶像歌迷群體注意的好企畫，他們公司也有實現企畫的資本，看似註定會成功，實際上也是如此。EXO就如過去同一間經紀公司製作的H.O.T和東方神起一樣，快速聚集了歌迷群體；WINNER的出道曲〈Empty〉則在韓國所有音源排行榜上，登上即時排行榜的第一名。

相反地，防彈少年團出道前做的是經營部落格。RM在部落格上的首篇貼文是上傳自己的混音帶^{MIXTAPE1}〈Vote〉[*]，時間是在2012年12月21日，而第一則留言是三天後的12月24日。之後，在2013年1月5日收到五則留言，一個月後的2月16日收到第六則留言。

比起SM Entertainment和YG Entertainment，格外渺小的公司。

這間公司新團體的目標是YG Entertainment的BIGBANG。

這兩件事都不是「罪過」，但是防彈少年團的出道新聞下面有許多留言寫著「不要蹭BIGBANG的熱度」。在韓國偶像產業中，小公司偶像將大公司的偶像視為目標，本身就像是為了引起關注的小手段。至少得獲得一定程度的人氣，擁有能對應惡意留言的歌迷群體才能辯駁。

1　MIXTAPE，意指非正式且免費的專輯或歌曲，是過去錄音帶廣泛使用時出現的詞彙。嚴格來說擁有許多寓意，不過現今多用於形容這個範疇，因為比起正規專輯（或歌曲），並不帶有商業色彩，因此歌手們能透過混音帶更自由地傳達出個人的價值觀或情感。

這是基於小公司的偶像絕不可能大獲成功的認知。出道當時，不僅是防彈少年團，中小型經紀公司的男子團體皆以BIGBNAG當作目標。而這些團體的目標，BIGBANG的成員G-DRAGON和TAEYANG在Ment選秀節目《WIN：Who Is Next》中，為日後將成為WINNER成員的練習生進行指導，讓關注BIGBANG的人藉此認識到YG Entertainment的練習生。另外，在大型經紀公司出道的偶像團體可以輕鬆確保公司的資本與企畫能力，而且這些公司製作過許多人氣歌手，熟知消費者的喜好，這道鴻溝似乎絕對不可能消弭。

大藍圖 Big Picture

但是，即使資本上存在著差異，防彈少年團親自經營的部落格就如EXO與WINNER出道前的宣傳手法。就像YG Entertainment的練習生們在《WIN：Who Is Next》中，出道前就發表自己的歌曲一樣，防彈少年團也在出道前發表了自己的作品；像EXO公開個人預告介紹成員，防彈少年團也在2013年1月12日透過Jimin在練習室練舞的影片*等等，逐一介紹成員。除此之外，還上傳了一起度過聖誕節的影片及影片日記「Log」，成員們直到現在仍會藉此吐露內心的想法。

只有Jimin一個人跳舞也顯得狹小的練習室與錄製Log的那間小作曲室，在在都赤裸地顯現出防彈少年團與Big Hit Entertainment的現實狀況。但不論這些簡陋的背景，防彈少年團的部落格中，其實有著偶像團體必須傳達給歌迷的所有事

物。他們在部落格中展現饒舌、歌曲、跳舞等能力，Jin則上傳了在宿舍內做飯的照片和文章，展露自己的個性。而成員們透過Log坦誠表達出自己想法的過程，提升了與歌迷的親密感。Jin說：

——公司的工作人員說最近很流行，問我願不願意嘗試，我覺得有趣就開始了。真的是只用一臺小筆記型電腦，因為是第一次，有些不容易，但我還是盡力了。

　　從Jin的話中，能推測出防彈少年團經營部落格的背景。當時，韓國偶像團體為了宣傳出道，多會透過有線電視的音樂頻道播出選拔成員的選秀節目，或是參加實境節目。但防彈少年團不透過電視，反而親手拍攝紀錄著他們真實情感的Log，並上傳YouTube。

　　當然，如果不是GLAM的失敗，防彈少年團在部落格上傳的內容或許能在更好的條件下製作，但無關於資本多寡，防彈少年團出道前是以親手製作的內容進行宣傳的，這點不會改變。而GLAM的失敗，帶給Big Hit Entertainment的教訓是向不特定族群介紹歌手前，必須先培養出一群願意多聽他們的歌曲一遍的歌迷。

　　因此，公司在十幾歲用戶人數較多的YouTube上開設官方頻道「BANGTANTV」*，開始上傳影片，再上傳至防彈少年團的部落格。將作為防彈少年團出道的練習生自主經營的部落格與Twitter**，成為了展現出他們各種面貌的平臺。此外，Big Hit Entertainment直接經營的部分則是開設官方Twitter***、官方後援會Daum、Kakao Story等符合當時韓國偶像歌迷們主要

使用的各項媒體，並依據平臺特性，製作符合的內容與預設目標。舉例來說，防彈少年團出道後，公司制定的其中一項目標就是「防彈少年團參加特定音樂節目的當天，追蹤人數必須上升多少才算成功」。

上述這些偶像團體出道時全新的宣傳方式，打造出了防彈少年團獨有的認同感——即將出道的練習生上傳未經潤飾的自創曲、在狹窄的練習室裡練舞的影片、以未上妝的臉龐傾訴無法期待成功的煩惱。

在韓國偶像產業中，有時連影片裡的所有臉部角度，都要按照事先計畫的一樣進行拍攝，因此用這種方式宣傳自己就像推翻了所有法則。他們是偶像，同時也是會發行混音帶的「饒舌歌手」，有時也是會介紹音樂創作或舞蹈的「影音創作者 YouTuber」。Jimin 回想起公開自己的練舞影片時的狀況，說道：

——我那時候都不知道公司（已經）有做出這種嘗試，只是第一次拍影片，抱著「我是長這樣子的喔」的想法上傳了影片……就連這種機會也很珍貴。

Jimin 的這句話，表達出了防彈少年團對這種史無前例的宣傳手法的態度。

公司制定了以他們的規模來說最大的計畫。另一方面，成員們沒有深思為什麼要這麼做，只如實且迫切地坦承自己的心情。

極限

SUGA回想起製作防彈少年團的出道專輯《2 COOL 4 SKOOL》的主打歌〈No More Dream〉*時的情景。

——寫這首歌時，我坐在青久大樓Pdogg的作曲室，想著「真的好想回宿舍」，每天大概都想了數千次。早上七、八點時，不是該回宿舍睡覺嗎？但每天都有必須完成的工作，每天不斷反覆上演這種情況⋯⋯那是最難熬的。

每日熬夜，握著筆
太陽升起後我才能闔眼

這段歌詞來自〈We are bulletproof PT.2〉**，收錄於專輯《2 COOL 4 SKOOL》，對負責寫詞的RM、SUGA、j-hope而言，正是描述出了最確切的現實。他們整天以幀為單位練習刀群舞，同時參與製作《2 COOL 4 SKOOL》的專輯歌曲。在這段期間，若有一絲空檔，成員們就會拍攝Log或是上傳其他影片，經營部落格。

而且，這張專輯的主打歌〈No More Dream〉猶如通往出道關卡的「最終魔王」等待著他們。從Jimin的描述，能得知這首歌對他們的意義。

——現在是不會累了，但當時，編舞⋯⋯幾乎令人喘不過氣。

〈No More Dream〉的整體編排是以激烈的大動作構成，並以刀群舞呈現。表演的過程中，成員們的身體需要一直用

力、準確地連接並切換動作，此外，所有人跳躍時都要跳到相同的高度。而且就如前文所述，他們還得進行嚴格的飲食管理。

Jin描述當時團隊的氣氛。

——〈We are bulletproof PT.2〉裡有我們一起露出腹肌的動作，所以大家都必須鍛鍊身材，無法隨意地吃東西⋯⋯每個人都很敏感。

成員們在練習室與宿舍挑戰身體極限時，RM、SUGA、j-hope則是在工作室裡寫著〈No More Dream〉的歌詞，挑戰靈魂的極限。RM為這首歌寫的饒舌歌詞，甚至高達二十九個版本。RM道。

——我曾到青久大樓附近的鶴洞公園大吼過，因為一直寫不出饒舌歌詞，太煩悶了。

決定用哪個版本的人是製作人房時爀。當時對於主打歌該使用的饒舌歌詞寫法，RM與房時爀的意見出現了分岐。RM解釋道：

——房PD認為要反映出最新的趨勢，但我是聽納斯或阿姆的音樂長大的世代，因此產生了衝突。主要是能否接受Trap Flow的問題，但我很難接受。如何快速反映出嘻哈的新趨勢好像是出道專輯最大的課題，我對此無法對PD妥協。

偶像產業之外的人，總以為公司可以決定並引導偶像的音樂，但即使公司制定了再嚴密的企畫，若是當事人持反對意

見或不願意執行，那麼公司的目標也很難完美實現。

「使用成員們親自撰寫的歌詞，傳達十幾歲少年的現實」是項帥氣的企畫，但是代表十幾歲少年現實的歌詞，究竟該由誰來寫？房時爀製作人從防彈少年團的首張專輯開始就以RM、SUGA、j-hope等親自創作的成員為主，讓成員們負責作詞，以行動回答了這則問題。

不過，從RM與房時爀之間的意見分歧就能看出，要在嘻哈與偶像產業中找到雙方都滿意的理想結果極為困難，失敗反倒是理所當然。RM也表示，他花了很多的時間才接受出道專輯的音樂風格。

——我就像讀書一樣，真的聽了很多音樂。不斷聽著最新流
　　行的歌曲，一直研究，大概花了一年多才真正消化、喜
　　歡上時下的趨勢。

出道在即，成員們都在各方面努力突破以往的經驗與價值觀。雖然是在製作〈No More Dream〉之前，防彈少年團於2012年12月23日和2013年1月11日，都在部落格上傳了〈練習生常見的聖誕節〉＊這首歌，歌詞中詳細地寫出了他們當時的情況。

（今年也）在練習中度過聖誕節
（哭了呢）我還只是個練習生
明年一定要出道

同樣地，當時張貼的文章〈練習生常見的聖誕節後記〉＊＊中也描述了他們在聖誕節也練舞、錄音，晚上用一塊小蛋糕慶

視聖誕節的情景。問到這篇文章的作者Jin當時是怎麼熬過來的時候，他如此回答：

——過了兩年的練習生生活，自然已經成為我生活中的一部分了。雖然應該要作為偶像出道，但我不太想去接洽其他公司，所以好像得在這裡出道，哈哈！因此必須學會這間公司所教的舞⋯⋯大概就是這種感覺。

以及界線

Jin在上傳到部落格的〈練習生常見的聖誕節後記〉中寫道：「還以為聖誕節可以放假，結果又和樂融融地聚集在防彈房間」、「社長太過分了／從沒讓我們聚餐過，我們為了可以聚餐，還寫了一首歌⋯⋯」等句子。

無論在哪個國家或文化圈，即將出道的新人要對CEO表露不滿並非易事，對於公司要投入大量資本、時間、企畫使其出道的韓國偶像團體更是如此。

但是，房時爀讓成員們親手寫下他們的故事，將混音帶或生活情景上傳至部落格的同時，也讓他們公開表達作為練習生的感受與想法。之後，像Jin一樣，練習幾乎變成生活一部分的其他練習生，也開始毫無顧慮地傾訴自己的故事。

日後，他們成為「Beyond The Scene」[2]這個團體的起點，

2　防彈少年團(BTS)出道四年後的2017年7月，Big Hit Entertainment宣布了防彈少年團全新的品牌識別(BI)，賦予防彈少年團的團名另一層寓意。保有原來「阻擋對十幾歲青少年的偏見與壓迫之少年」的意涵，增加了「不安於現狀，朝著夢想不斷成長的青春」(Beyond The Scene)之願景。

就是從這裡開始的。Jimin回憶道：

——哥哥們寫歌詞時，經常詢問我的意見，像是「這個內容你覺得如何？」、「你身邊的朋友怎麼樣？」、「有正在追求夢想的同學嗎？」，我很感謝他們這樣問我。

就如Jimin的印象，專輯《2 COOL 4 SKOOL》中，RM、SUGA、j-hope寫的歌詞反映出了全體成員的故事，因此〈We are bulletproof PT.2〉中描寫了從饒舌走進偶像團體的世界，熬夜創作饒舌歌詞的饒舌歌手們的苦惱。而另一方面，「我不在學校，而是在練習室裡熬夜唱歌練舞」的這段歌詞，則是Jung Kook與其他同學過著不一樣的青少年生活的經驗談。

創作這首歌時，他們並非嘻哈界的饒舌歌手，也不是已出道的偶像，他們沒有用帥氣的嘻哈風格 swag 或偶像的幻想故事來掩蓋不上不下的練習生現實，而是選用嘻哈展現出實際的樣貌。

這就是防彈少年團從出道開始就擁有的獨特立場，也是他們傾吐自身故事的態度。他們沒有恪守嘻哈或偶像中任何一方的既有法則，選擇透過這些方式講述自己當時的故事。

從這點來看，《2 COOL 4 SKOOL》這張專輯是記錄了既不是出道的歌手，也無法過上平凡生活的練習生們出道過程的紀實作品。

「代替十幾歲、二十幾歲的人講述我們的故事」，第一首歌曲〈Intro : 2 COOL 4 SKOOL〉 Feat. DJ Friz 就由這句饒舌歌詞開始，接著經過描述童年夢想的〈Skit : Circle Room Talk〉，以及成員們以Cypher形式講述各自故事的〈Outro : Circle room cypher〉，最後以「練習生／或許這就是我／難以名狀的詞彙

2 COOL 4 SKOOL

THE 1ST SINGLE ALBUM
2013. 6. 12.

TRACK

01 Intro : 2 COOL 4 SKOOL (Feat. DJ Friz)
02 We are bulletproof PT.2
03 Skit : Circle Room Talk
04 No More Dream
05 Interlude

06 Like
07 Outro : Circle room cypher
08 Skit : On the start line (Hidden Track)
09 Path (Hidden Track)

VIDEO

 DEBUT TRAILER

 <No More Dream>
MV

 <No More Dream>
MV TEASER 1

 <We are bulletproof PT.2>
MV

 <No More Dream>
MV TEASER 2

／不歸屬於何方／也毫無作為／那種時期／過渡期」這段歌詞定義出道前的時期，更特別以只收錄於CD的隱藏曲目〈Skit：On the start line〉^{Hidden Track}的這句歌詞作為結束：

因為我是練習生

這句話就結果而論，就如同防彈少年團對自己的定義——韓國偶像產業裡的練習生，但他們用嘻哈傾訴出那段生活，將出道專輯當作自己的紀錄。

從出道專輯開始，防彈少年團的音樂就等同於他們人生的紀錄。而在《2 COOL 4 SKOOL》專輯中，「Intro」、「Interlude」、「Outro」、「Skit」等曲目都成為了他們製作日後專輯的基本架構。

在這時期，真的僅有少數人知道防彈少年團這個團體，但他們已經創造出了至今也不會改變，只屬於他們自己的表現方式。

團隊合作！

——哥，要怎麼做才能擁有那種帥氣的感覺？哈哈。

出道前，Jimin非常崇拜RM，甚至會如此開口問道，這不僅是因為RM作為帶領團隊的隊長，或是擁有能獨自創作歌曲的出色實力。七名練習生一起在宿舍生活，逐步拉近距離，在確定出道成員與出道日期時，早已在彼此的內心互相造成了

深遠的影響。Jung Kook甚至這麼說：

——到現在為止，我最大的福氣就是遇見哥哥們。

他接續道。

——若拿在學生時期平凡長大的我，和在公司與哥哥們一起長大的我相比，後者真的學到了更多，收穫也很多。雖然很難明確地說出學到了什麼，但我真的學會了很多事。例如我原本很貪心、不服輸，自尊心強也很固執，所以經常挨罵。雖然現在我偶爾也會生氣，但我學會了先理解他人。

對於作為國中生度過練習生時期的他而言，公司既是家也是學校，成員時而是家人，時而也是師長。Jung Kook繼續說道：

——因為同住在一個屋簷下，會自然而然地受到影響，我也順其自然地接受了，包含他們的語氣、個性還有對音樂的想法等等。

成員們在宿舍與練習室共度時間，在相互影響的過程中形成了防彈少年團特有的團隊氛圍。隨著出道日期底定，不停歇地練習、相互鼓勵的氣氛讓團隊朝著同一個目標邁進。幾年後發行的專輯《花樣年華 pt.1》，其中收錄曲〈Dope〉的歌詞中提到「每天是hustle life」，這種態度從那時候開始就根深蒂固了。Jung Kook補充道：

——我們會相互激勵，主唱成員之間也會這樣。我們常常會問對方覺得自己唱得如何？或是說「我最近是用這種方式練習」，彼此交流。有成員翻唱歌曲時，也會稱讚對方，「哇，真的進步好多。」

就這點來看，防彈少年團從出道前的 2013 年初開始歷經的一連串過程，儼然成為了推動他們走向未來的重要原動力。確定出道後，成員們有了明確的目標，之前因為年齡、故鄉、喜歡的音樂等差異而相異的立場，逐漸匯聚至同一處。

V 回憶起自己當練習生時的點滴：

——嗯……我平常不是「練習生」，所以有人叮嚀過我要多加練習，哈哈！我是屬於突然著迷，就會心想「要不要練習一下？」，比較隨心所欲的類型。

不過，這只是 V 在意料之外收到練習生合約並被選為出道成員時，面對環境改變時的心境，他在那之後漸漸燃起自己的鬥志。V 以有些堅定的語氣說道：

——我還是練習生時很常挨罵，但那反而讓我感到很自豪，因為受到指責後，我感受到了自己的成長。所以出道後無論遇到什麼事情，我都覺得沒什麼大不了，因為我在那之前已經經歷過很多了。

接著，V 笑著談起防彈少年團成員們，眼神卻無比真摯。

——我覺得，成員們都是「瘋子」，因為都是瘋子，所以有非常不得了的耐力。不管內心再怎麼崩潰，和一群更深愛舞臺的人們在一起都讓我感覺非常好，有種「就算摔一跤也無所謂」的想法。

當成員們以越加牢固的團隊默契突破物理與心理上的極限時，Big Hit Entertainment 籌備的出道企畫也逐一展開。透過部落格依序公開每位成員，以 Log 與歌迷交流；混音帶〈練習生常見的聖誕節〉公開後，2013 年 2 月 8 日，j-hope、Jimin、Jung Kook 一同演唱並拍攝 MV 的〈防彈少年團的畢

業〉*也上傳至部落格和 YouTube。

從 2012 年 12 月 21 日由 RM 上傳混音帶〈Vote〉開始,防彈少年團的部落格在不知不覺間變成張貼成員們的日常生活、照片、音樂、舞蹈的一種媒介,就如現在 HYBE 在眾多藝人的官方社群平臺上進行的宣傳。

大約出道三個月前,2013 年 3 月 22 日上傳完 j-hope、Jimin、Jung Kook 一起練舞的影片**之後,出道前部落格上的最後內容是「130517 防彈 Log」***,除了 V 以外的六位成員聚在一起錄製了 Log。即便是剛成為防彈少年團歌迷的人,只要看他們的部落格,也可以看到他們籌備出道之際經歷的變化。

Big Hit Entertainment 的防彈少年團出道計畫,當時僅受到極少數的人關注,但仍有其效果。部落格從出道前就有網友留言,成員們也有了支持的歌迷群體。雖然是小規模的表演場地,但他們的出道發表會上擠滿了歌迷。然而,因為這是在能動用的資本和企畫能力內盡量縝密進行的企畫,所以出現了只有成員才記得的小插曲。

── 那時 V 還沒公開。包括 Jung Kook 在內,我們六名成員都
　　公開了,然後公司說「V 是祕密武器」。

就如 Jimin 的記憶,V 在 2013 年 6 月 3 日,透過防彈少年團的出道專輯預告照片,就是所謂的「概念照」中首次亮相。外表帥氣的成員「驚喜公開」會為團體增添新的氣息,這一直是一種成功率極高的策略。只不過,其他成員早從出道前幾個月就開始與外界交流,也擁有一部分的歌迷。Jimin 回想道:

── 歌迷會寄信來,也會送禮物,每一位成員都有收到,但

唯獨 V 沒有。

對十幾歲的練習生而言，心情可能會有些落寞，而能理解他這份心情的正是六位成員。Jimin 說道：

——我記得有一次所有成員都聚在同一個房間裡安慰 V，告訴他這是因為你還沒有公開才會這樣，別太難過。

2013年6月13日

出道前，j-hope 的右邊大腿曾經受傷積水。那是為了準備在 6 月 13 日出道[3]當天首次在音樂節目 Mnet《M Countdown》表演主打歌〈No More Dream〉和〈We are bulletproof PT.2〉*，在練習途中發生的事。

在〈We are bulletproof PT.2〉這首歌的後半段，j-hope 跳獨舞時要跪在舞臺上，同時身體向後彎曲，做出背部碰觸地板的動作。在反覆練習這個動作的過程中，他的腿部超出負荷，需要用注射器將堆積在大腿處的積水抽出來。但是大家都無法隨口問 j-hope 為何要苦練到那種地步，因為當時的 j-hope 說了這句話：

——份內的事必須確實做好，因為我討厭「投機取巧」。

公司越小的偶像團體，出道準備期越長，也越複雜又辛苦，然而，出道的瞬間大多都迅速飛逝，連空虛都感受不到。雖然初次登臺後也會繼續活動，但對大多數的偶像團體而言，出道舞臺真的十分重要。

3　防彈少年團是將出道專輯《2 COOL 4 SKOOL》發行的隔天，也就是首次對大眾展現自己的那一天當作出道日，並舉辦「FESTA」慶典活動，每年與歌迷們一同慶祝。

在韓國偶像產業中，表演內容與造型的重要性不亞於歌曲本身，錄製各家無線電視臺、有線電視臺音樂頻道每週播出的音樂節目非常關鍵，因此有許多偶像想參加，但另一方面，節目的播出時長有限，若是出道表演或出道第一週沒有獲得關注，之後很難再引起熱度，也無法馬上保證下週能參加音樂節目。而且必須遵守規定的播出時長，會壓縮到歌曲的播放時間，所以也有可能無法展現出完整的歌曲與舞蹈。

　　當然，對人氣歌手來說這是無傷大雅之事，但一出道就備受注目的大型經紀公司的新人歌手也一樣會遇到這種情況。因此，那時的防彈少年團等於一出道就站上了決定未來命運的舞臺。Jin還清楚地記得站上那個舞臺的緊張感。

──〈No More Dream〉＊中，有一段一邊唱「這是謊言」一邊跳起來的舞步。和練習時不同，上舞臺時不是會將麥克風的發訊器與耳機 In-ear Monitors 袋別在褲子上嗎？每次落地時，褲子都會因為那個重量一點一點地往下掉。當時我的腦海裡一片空白，但因為是新人，沒辦法大喊「再來一次！」，我就覺得自己搞砸了第一個舞臺，所以哭了。

　　但那只是Jin的想法，因為他們有在舞臺上瞬間吸引目光的殺手鐧。〈We are bulletproof PT.2〉後半段的編舞中，是由j-hope開始跳舞。他彎曲雙膝，平躺在地後，Jimin用後空翻越過他，接著Jimin再轉身回到舞臺後方，而Jung Kook接住Jimin扔來的帽子，開始舞蹈表演。講述到這段表演的j-hope，回憶起這段表演形成的契機。

──我們練習的時候，孫承德老師提議：「這首歌的後半段，由大家各自表演一下個人表演，好嗎？」我們就各自編了

一段舞蹈，之後只有我們三個留在練習室裡，在地上鋪上軟墊繼續練習。

即使會對身體造成過度負荷，這段引人目光的舞步加上華麗的後空翻，神奇的表演一如他們的預期引起了迴響。Jung Kook說起當時的感覺。

──那段表演其實沒有真的拋接帽子，只是在舞臺前看起來像真的接到了一樣。總之，在接到帽子的瞬間，現場的人都喊出「哇啊啊！」，讓我起了雞皮疙瘩。

j-hope也在那一刻感受到出道前的努力得到了回報。

──開始表演前，我聽見觀眾席只討論著「他們是誰啊？」，但看到我們的表演後開始有了反應，喊著「喔喔～！」。那種感覺非常刺激，讓我慶幸自己選擇學習舞蹈。

不只是現場的反應，防彈少年團的表演結束後，當時Big Hit Entertainment的理事長尹碩睒就接到了三十通以上的來電，都是業界相關人士的來電，包括了看完表演後的祝賀電話或商業提案連繫。

第一場表演，就是讓他們體悟到站上舞臺帶給他們什麼的瞬間。Jung Kook明白到舞臺會帶來「顫抖、興奮、緊張、快樂」的感覺，Jimin則是因此意識到歌迷的存在。他說：

──到現在我都還記得我們第一次登臺時，鏡頭旁的那一排觀眾。

Jimin口中的「那一排觀眾」，是指當天來看防彈少年團的歌迷。參加電視音樂排名節目的歌手歌迷可以透過歌手的經紀公司，團體進場觀賞演出，但是根據歌手的人氣與知名度，公

司能召集的歌迷人數有所不同。防彈少年團當時能召集到的歌迷人數，大約能在舞臺前窄小的空間裡站成一排，大約十人。

Jimin續道：

——其實我們都是陌生人，他們卻因為喜歡我們來到現場，還這樣站著……為了看我們表演，他們犧牲睡眠早起等待，而我們就是為了表演給這些人看，準備了表演。

這是直到出道為止，他們首次迎來的小小幸福結局。

異邦人

即將出道的練習生們必然會受到來自四方的關注，公司的工作人員會對他們的一舉一動給予回饋，那些看似難以親近的公司CEO或老闆也會給予鼓勵，更不用說家人或朋友們的支持和期待了。

但是正式出道，並登上電視臺的音樂節目後，大部分的成員都了解到一項事實，那就是這個世界對自己根本毫不在意。

事實上，韓國各個電視音樂排名節目可以說能播出整整一週，每集約會有二十組歌手參加，表演陣容從剛出道的新人開始，到依據情況，出道長達數十年的歌手都有。而節目的壓軸舞臺會安排給表演陣容中最受歡迎的歌手，作為點綴。

拍攝節目的期間，大部分的歌手會與其他表演者一起待在休息室，在眾多新人偶像團體中，即便隸屬於大型經紀公司也會被視為多數新人之一。這時，如果沒有因為言行舉止受到挑剔或是受到業界指責，那就是一件好事。

到現在我都還記得我們第一次登臺時，
鏡頭旁的那一排觀眾。

Jimin

尤其防彈少年團在新人團體中，處於更受孤立的處境就算要比喻成在無人島上遇難也不為過，而這不僅是因為公司規模小。Jin回想起當時為了演出音樂排名節目，防彈少年團待在休息室裡的情況。

——因為太好奇，我就去問了其他歌手。我問：「你怎麼認識那麼多朋友？」他說：「因為他以前是我們公司的。」我又問：「那另外那位呢？」他就說：「喔，我之前在前一間公司的時候，跟他一起練習過。」大部分都是這樣，不是在出道後才認識，而是出道前就很熟了。但這間公司對我們來說都是第一間公司，所以當時就乾脆不離開休息室了。

　　如同防彈少年團出道前，Big Hit Entertainment有許多練習生離開公司一樣，偶像歌手在出道前更換經紀公司是常事，而大型經紀公司因為規模大，底下來去的練習生數量也較多，因此相互認識的練習生也越來越多。

　　相反地，Big Hit Entertainment是防彈少年團全體成員的第一間公司，當然沒有機會與其他練習生交流。RM、SUGA從嘻哈轉往偶像產業，其他成員則是跟這兩位成員在宿舍接觸嘻哈、在練習室練習刀群舞，對公司外面的事物毫無關心。

　　Jimin說明了剛出道時，他們與其他歌手共用同一個空間時的氣氛。

——我還是不知道當時為什麼會這樣，我們真的黏在一起，我覺得其他人也不敢貿然接近我們。因為我們一看就是唱嘻哈的人，看起來很凶，也不與他人四目相交⋯⋯哈哈！

　　他們是休息室裡的邊緣人，更直白地說，是沒有人在乎的「那七個人」。

即便如此，防彈少年團的視線也自然而然地看向外頭的世界。雖然他們黏在一起，但必定會聽見音樂節目中的其他歌曲，休息室的螢幕上也可以看見現在在舞臺上的歌手，準備舞臺時，會透過耳機聽見其他歌手的歌聲。這個聲音尤其對防彈少年團帶來衝擊，Jimin第一次與其他歌手相比較，感到莫大的壓力。

——我們與其他歌手的歌唱實力有明顯的差異，因為我是新人，不了解自己音色的特點，也不曉得自己的武器是什麼，只覺得「啊，我為什麼唱得這麼差？」、「大家都唱得真好」，原來我是井底之蛙⋯⋯

Jimin接著說：

——無論如何都想要提升實力的話，就必須練習唱歌，但我不知道該怎麼練習，所以就不斷唱歌，每次失誤就會到洗手間哭。

V也對出道時的自己給了嚴苛的評價。

——看YouTube時，偶爾看到我們以前的舊影片，我會直接跳過。這倒不是覺得難為情，而是那些對我而言都是回憶，一直都留在我的腦海裡，所以時隔許久去看那些影片時，我會心想：「那時候的確是如此。」但也會想：「當時為什麼要那樣呢？」

V續道：

——我也喜歡從前的自己，因為我覺得是經歷過過去，才造就了現在的我。

　　如同V所說，防彈少年團出道時經歷的外在刺激，對他們出道初期產生了重要的影響。Jung Kook無論在哪裡都可以唱

歌，甚至認為「一天二十四小時中，能唱歌的時間全是我的練習時間」。Jimin 如此描述當時團隊的氣氛。

——不只是我，V 與 Jin 好像也感受到自己的歌唱實力不足，我也有點自卑，因此都想著「要更加進步」。如果有成員在練唱時，就會加入練習。

就這樣，成員們在出道後仍不間斷地練習。SUGA 回想起當時的心情。

——2013 年依舊像個練習生，一點也不像出道了，根本一模一樣，只差在多了節目錄影的行程而已，練習的部分沒有改變。我那時才意識到出道並不是結束，「真是沒完沒了啊」。

如同 SUGA 所說，他們盼望已久的出道僅是微小的開始，因此又要一如往常地，再次回到練習室。

悲傷的新人王

就如在出道發表會上表明的目標，防彈少年團在 2013年「存活了下來」。2013 年 6 月發行的首張專輯《2 COOL 4 SKOOL》與 9 月發行的改版專輯《O!RUL8,2?》^{Oh ! Are you late, too ?} 在 GAON[4] 排行榜的年度專輯銷售榜[5]中，分別排名第六十五名和第五十五名，是當年出道的新人團體中，排行榜內最好的成績。

此外，除了 Mnet 舉辦的 MAMA 頒獎典禮[6]之外，防彈少年團當年在 Melon Music Awards^{以下簡稱MMA}、Golden Disc

4　GAON 排行榜，韓國音樂內容協會成立的韓國公認音樂排行榜，於 2022 年 7 月改名為「Circle Chart」。
5　以專輯的淨出貨量為基準，從出貨量中減去退貨量進行統計。
6　GAON 排行榜 Music Awards，於 2023 年頒獎典禮開始更名為「CIRCLE CHART Music Awards」。

Awards、首爾歌謠大賞 ^{Seoul Music Awards}、GAON排行榜大獎 [7] 等韓國主要音樂頒獎典禮中，獲得了新人獎。

但為了領取新人獎、出席頒獎典禮，反而是讓成員們體悟到現實的契機。Jin道：

——我記得，我們在MMA獲得新人獎時，SHINee前輩獲得了當年的大獎，那時候在韓國哪有人不知道SHINee。大家也都認識BEAST以及INFINITE，但是我們……那段時期，人們都說我們是「團名很像防彈背心的團體」。

就如Jin所言，他們在頒獎典禮上沒有受到任何關注。他們面前有很多非常受歡迎的團體，而防彈少年團是公司裡唯一一組出席的藝人，所以也沒有同公司的前輩能將他們介紹給其他藝人。

沒有人與他們搭話，他們也不敢輕易接近他人。防彈少年團只是出席頒獎典禮，上臺發表一下感言就回去宿舍了。

再次回顧2013年，前面提到以GAON排行榜為基準，防彈少年團的兩張專輯分別排名為第六十五名與第五十五名，而EXO的六張專輯在排行榜的前十名中，占據了第一、三、四、六、七、十名，這也是在2013年出道的韓國新人男子團體中，至今仍會被提及的團體只有防彈少年團的原因。當一組團體幾乎支配市場時，其他新人團體欲在夾縫中求生存，可謂不可能的任務。

當時，要說業界關注的對象無非是EXO或參加《WIN：Who Is Next》的YG Entertainment練習生何時要正式出道也

7　Mnet Asian Music Awards，於2022年更名為「MAMA Awards」。

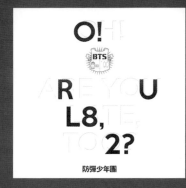

O!RUL8,2?

THE 1ST MINI ALBUM
2013. 9. 11.

TRACK

01 INTRO : O!RUL8,2?
02 N.O
03 We On
04 Skit : R U Happy Now?
05 If I Ruled The World

06 Coffee
07 BTS Cypher PT.1
08 Attack on Bangtan
09 Paldo Gangsan
10 OUTRO : LUV IN SKOOL

VIDEO

 COMEBACK TRAILER

 ALBUM PREVIEW

 CONCEPT TRAILER

 <N.O>
MV TEASER 2

 <N.O>
MV TEASER 1

 <N.O>
MV

不為過。防彈少年團獲得的這些新人獎，僅是「暫時存活下來」的證據，無法保證他們在2014年、2015年也能順利留在歌壇。若說偶像產業的「第二代」男子團體代表是東方神起與BIGBANG，那麼第三代幾乎可以確定就是EXO與隸屬YG Entertainment的男子團體。

因此，防彈少年團的第二張專輯《O!RUL8,2?》的反應讓他們備感受挫，與這種情況大有關係。

據統計唱片與音源銷量的Hanteo Chart的資料顯示，專輯發行後一週的銷售量為初期銷售量，而出道專輯《2 COOL 4 SKOOL》的銷量為七百七十二張，《O!RUL8,2?》為兩千六百七十九張，是三倍之多。考慮到偶像團體改版專輯的首週銷售量會反映出前張專輯是否有引起歌迷的後續期待感，《2 COOL 4 SKOOL》可以說是成功的出道專輯，但從出貨量來看，氣氛截然不同。《O!RUL8,2?》專輯在2013年的出貨量，以GAON排行榜為基準是三萬四千零三十張，比起出道專輯《2 COOL 4 SKOOL》的兩萬四千四百四十一張，只增加了九千五百八十九張。

出貨量不像首週銷售量一樣成長了三倍以上，確實沒有達到預期的成長，也畢竟不是從二十萬成長到三十萬張，只是從兩萬張增加到三萬張，當然難以在業界受到矚目。

在2021年6月為紀念防彈少年團出道八週年而公開的影片「ARMY雜貨店」*，RM將「花樣年華」系列之前、出道初期的四張專輯比喻為味道，依序用「甜、苦、甜、苦」來形容。《O!RUL8,2?》正是第一張「苦澀」的專輯。

J-hope回憶起當時不知所措的心境。

——因為出道時，〈No More Dream〉和〈We are bulletproof PT.2〉的現場反應很好，其實大家都很開心，但是下一張專輯的〈N.O〉＊有點……「被打得措手不及」的感覺？

Diss

真正可怕的事情，是《O!RUL8,2?》專輯的低迷銷量只是防彈少年團將經歷的一連串事情的開端。

當然，專輯成績不可能總是「甜蜜」的，像防彈少年團這樣出道時令人印象深刻的團體，肯定還有幾次機會，防彈少年團與 Big Hit Entertainment 也規劃好了之後的計畫。《O!RUL8,2?》專輯的最後一首歌曲〈OUTRO：LUV IN SKOOL〉，是下一張專輯《Skool Luv Affair》的預告，而《Skool Luv Affair》是以愛情為主軸，他們準備以此一決勝負。對於《O!RUL8,2?》專輯的主打歌〈N.O〉令人遺憾的市場反應，也藉由後續曲〈Attack on Bangtan〉＊＊的宣傳活動，在一定程度上成功改變了氣氛。

〈Attack on Bangtan〉原封不動地展現出成功出道後，成員們所得到的自信與能量，為首張專輯中〈No More Dream〉的爆發性能量增添速度感。在〈N.O〉的挫敗中，他們仍毫不退縮，氣勢磅礴的魄力使他們不再落後於人。

就如 j-hope 的記憶，成員們絲毫沒有意志消沉的念頭。

——當時我們無法放棄，大家都說：「你好不容易才出道，要放棄嗎？」、「我們得繼續下去。」所以在〈N.O〉時期，

我們只受到了一點打擊，之後團隊的氣氛又跟著〈Attack on Bangtan〉再度燃燒起來。

Jin也為團隊帶來從容的態度：

——凡事都有階段性嘛，所以也有慢慢往上爬的時候，我們知道很多成功的人們也是步步耕耘，才有今天的收穫啊。

但是幾天後，讓防彈少年團真的被狠狠「打到措手不及」的事在意想不到的地方發生了，那是在2013年11月21日播出的，音樂評論家金奉賢主持的廣播節目《金奉賢的嘻哈招待席》。

RM和SUGA當時為了慶祝該節目開播一週年而參加節目，當時，現場還有饒舌歌手B-Free。在那之後的談話內容，就是大部分的人知道的發展，只要在YouTube上搜尋，即能透過影片看到三方對話的內容，因此就不在此多加贅述了，總結而論，B-free在節目Diss ^{disrespect} 了防彈少年團。

——現在回想起來，有種經歷了生而為人必須經歷之事的感覺。

RM用平靜的聲音繼續說道：

——直接當面被同行的人那樣「insult」^{羞辱}……韓文的「羞辱」太平淡了，我找不到比insult更確切的字詞。總之，當時學會了類似「如果走在路上，突然被掌摑時該怎麼接受」的狀況……

RM露出失落的笑容。B-Free的Diss當然比在路上被掌摑還要荒謬，那天，B-Free表示自己沒聽過防彈少年團的專輯，卻還是當面批判了防彈少年團的音樂整體性。

我們難以想像偶像對其他類型的歌手進行這種人身攻擊，但相反地，從韓國第一代的偶像直至現在，許多偶像團體

都經歷過這種事，這是社會上廣泛的偏見所造成的結果，認為偶像的音樂缺乏完整性與專業度。

因此，會發生像 B-Free 這樣未曾聽過音樂，卻將自己視為徵選評審，在公開場合批評偶像團體音樂的事，即使沒有人賦予他這種權力。

　　總之我們的本質是偶像
　　噓一聲 無視我們就好

在 RM 與 SUGA 和 B-Free 見面之前，防彈少年團發行的《O!RUL8,2?》中的收錄曲〈BTS Cypher PT.1〉＊，歌詞裡早已包含了他們對這些指責的回答。他們知道出道後會承受何種目光，因此透過嘻哈的一種方式 Cypher，表明了他們的立場。

另外，收錄於同張專輯的〈We On〉中寫到了「歌迷、大眾、鐵粉／yeah im makin' em mine」，表露出他們的抱負。接著詢問著「我的夢想是什麼？」的〈INTRO：O!RUL8,2?〉，和「必須趁現在／我們還沒真的放手一搏不是嗎？」的〈N.O〉，說明了成員們為什麼選擇防彈少年團。

度過不清楚自己的夢想為何的時期，明白了自己的心之所向，接著在逐夢過程中遭受到的目光，和對此產生自我立場的過程，無疑都切實記錄了防彈少年團的情況。

是否喜歡他們的音樂是個人喜好，但防彈少年團明顯將當時經歷的事件與感受，完整地記錄在這張專輯中。

防彈少年團的成員們在〈Skit：R U Happy Now？〉中訴說雖然繁忙卻快樂的心情，下首歌〈If I Ruled The World〉則以

幽默的口吻，想像倘若成功後該做些什麼。這是反映出成員們歷經過出道專輯，淺嚐成功滋味後各自情況與心情的成果。

若說上張專輯《2 COOL 4 SKOOL》中記載著從茫然的練習生時期到出道的過程，那麼《O!RUL8,2?》就是出道後他們面對世界的態度。《O!RUL8,2?》這張專輯是透過嘻哈，講述偶像們作為偶像生存的故事，在此過程中誕生的敘事方法，也開始成為他們特有的方式。

在夢想與現實間掙扎的〈N.O〉，其寓意其實可以用任何曲風體現，但防彈少年團在這整張專輯，甚至更擴大一點，他們從出道專輯《2 COOL 4 SKOOL》就開始講述自己的故事，唱著「必須趁現在／我們還沒真的放手一搏不是嗎？」，為他們的決心注入具體的理由與真誠，並在舞臺上透過強烈的表演傳達出這個訊息。

所以，SUGA在《金奉賢的嘻哈招待席》上說想成為偶像與嘻哈之間的「橋梁」，這句話是真心的，因為這是他們從出道的那一刻起就不停努力的事情。尤其是收錄在《O!RUL8,2?》的歌曲〈Paldo Gangsan〉*，更實實在在地展現了出道初期防彈少年團的本質。

j-hope解釋這首歌的創作背景：

——因為我們的成長背景太不一樣了，所以覺得用各自的方言討論故鄉，寫成饒舌歌詞應該會很有趣。「我來自光州，哥 SUGA 來自大邱，你 RM 是京畿道一山，大家彼此說說關於家鄉的故事，寫成一首歌看看吧。」

就同j-hope的記憶，〈Paldo Gangsan〉是因為防彈少年團的故鄉都不是首爾地區才得以完成。他們為了以偶像團體出道

來到首爾，顯現出無論從哪裡開始做音樂，年輕人們終將選擇來到首爾的韓國現況。再加上韓國偶像產業的特性，讓七名男子成了一個團體，住在一起生活。

只不過，偶像團體用音樂訴說各自的淵源，用音樂表述成為一個團體的過程，是至今為止誰都沒有觸及、呈現出來的領域。而像這樣透過音樂彼此對話的過程，就如j-hope的回想，是進一步強化成員關係的契機。

——我不知道該怎麼用言語形容……我們好像對彼此的出身地區都沒有偏見，所以可以順利地溝通、開心地享受關於故鄉的故事，因此才有了這首歌。我們相互尊重彼此的出身，這首歌才得以誕生。

然而，《O!RUL8,2?》專輯的宣傳期間，僅有少數人知道他們在透過音樂做什麼。防彈少年團是偶像業界的孤島，嘻哈界也有像B-Free那樣的饒舌歌手，沒聽過歌曲就批判他們的音樂。確切來說，他這樣做也沒有任何問題。B-Free和RM、SUGA談話的過程中，他甚至跳脫防彈少年團的音樂，嘲諷他們的團名與SUGA的藝名，而且此事曝光後，也有許多網友同意B-Free的意見，對防彈少年團進行人身攻擊。

當時的防彈少年團，甚至大部分的偶像都是這樣子的存在。有一段時期，大眾不會批評音樂，只會因為是偶像就嘲弄名字、外表、言行舉止等等，甚至就像網路遊戲文化一樣光明正大地盛行。

RM如此定義從那天之後的幾年時間。

——就是那種，「爭取認同的歷史」，想得到他人的認同，亟欲想證明自己。

包含 RM 在內，成員們都必然找尋過自己投身於這個工作的理由。RM 再次說道：

──我查了很多關於傷痛與惡意中傷的資料，也學了很多，然後變得更加憤慨。只覺得：「天啊，真是的，要做得更好才行。」但我不知道要做好什麼，因為我們已經出道了，也受到 insult 了。所以我思索著，無論如何都要在我所在的領域中做點什麼，想把自己全然掏空。

　　RM 的部分決心沒花太長的時間實現。有一位 Mnet 的員工看過《金奉賢的嘻哈招待席》之後，與 Big Hit Entertainment 連繫，RM 錄製了 2014 年 5 月 13 日播出的 Mnet 節目《四種秀》。這個節目每集會透過四種主題，全方位了解一位藝人，是個採訪性節目，同時具備著當時或現在都難以找到的幹練與深度。對於在嘻哈與偶像之間苦思尋找認同感的 RM 來說，這是整理自身想法的好機會。

──對我而言，傾訴很重要，雖然傷口感覺還在，但應該還是能得到些許的安慰吧……當時就覺得這世上有壞事，也會有好事，也心想：「啊，雖然發生了那種事，但原來也會有人因為這樣來找我們啊。」

　　苦難接踵而來，發生了出乎意料的問題，但這反而成了他們下定新決心的契機，也提供另一個機會讓他們向前邁進。這就是防彈少年團出道之後，將在幾年內經歷一連串事情的開端。SUGA 如此總結那段時期：

──我會盡量不去回想當時的事，因為最終戰勝挑戰、畫下句點的人是我們。

他人的力量

繼《O!RUL8,2?》之後，2014年2月發行的專輯《Skool Luv Affair》是防彈少年團初期的四張專輯之一，從RM形容的「甜、苦、甜、苦」來看，這是第二個「甜」。主打歌〈Boy In Luv〉*獲得了熱烈迴響，他們首次登上音樂排行節目的前兩名。根據GAON排行榜的2014年專輯排行榜，該專輯的出貨量為八萬六千零四張，創下了紀錄，也比上一張專輯《O!RUL8,2?》成長了二點五倍。

前兩張專輯〈No More Dream〉、〈N.O〉等主打歌是以陰鬱的方式談論沒有夢想的青少年，或是懷抱著夢想卻在現實與夢想中掙扎的心境，〈Boy In Luv〉則講述了青少年的愛情，維持著防彈少年團一貫的強勢態度，加上明亮的氛圍，可以說是將前張專輯中的歌曲〈Attack on Bangtan〉展現的無畏態度稍加精煉，寫成防彈少年團式的情歌。舞蹈中保留了激烈且強而有力的舞步，並添加有趣的亮點，服裝風格則活用校服的概念，更直覺地貼近尚未認識防彈少年團的青少年，而當作後續曲宣傳的〈Just One Day〉**也以青澀的愛為主題。這張專輯《Skool Luv Affair》就如第一首歌〈Intro : Skool Luv Affair〉的歌詞，提出了「我們愛人的方法。」

這種變化也是防彈少年團以這張專輯為起點，擴展自身世界的過程。直到上張專輯為止，他們主要是以出道過程、音樂的態度、對於他人視線的反應等作為主軸，講述自己的故事，但這張專輯是以愛為中心，開始談論起外面的世界。愛是與他人的相互作用，對他人的關心則是談論世界的契機。

此外，《Skool Luv Affair》收錄了像〈Spine Breaker〉的歌曲，直白地講述青少年間流行的時尚，以及隨之而來的社會現象。同時，也收錄如〈Tomorrow〉的歌曲，以普遍的訊息提及成員當時的狀況。

特別是〈Tomorrow〉這首歌，SUGA 在開頭就吐露了出道前面臨的茫然心境。但是「二十幾歲出頭的無業遊民，害怕明日的到來」、「該走的路很遙遠，為何我還在原地徘徊」這些歌詞，不僅是對防彈少年團，也讓在社會上遭遇到困難的年輕人產生共鳴。他們像這樣將自己的故事拓展到同齡人身上，將人生定義為「不僅是活著，而是要活下去」，並用接下來的歌詞帶給他們與聽眾勇氣。

黎明前的夜晚最黑
未來的你決不要忘記現在的自己

雖沒有無條件的樂觀，但是即使陷入悲觀，也不沉浸於絕望，這就是防彈少年團特有的撫慰。若說第二首 Cypher〈BTS Cypher PT.2：Triptych〉是延續《O!RUL8,2?》專輯中的〈BTS Cypher PT.1〉，講述過去防彈少年團被 B-Free 羞辱的心情，那麼〈Tomorrow〉這首歌正如其名，意表著防彈少年團將從現在開始展現的明天。他們將在稱為「花樣年華」的未來正式展現的音樂，早在《Skool Luv Affair》占據了一席之地。RM如此說道：

——現在想來，我都覺得〈Tomorrow〉是 SUGA 才能發行的
　　歌曲。因為他早就寫好了各種節奏和主題，而且當時其

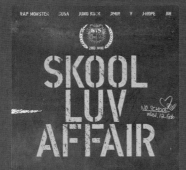

Skool Luv Affair

THE 2ND MINI ALBUM
2014. 2. 12.

TRACK

01 Intro : Skool Luv Affair
02 Boy In Luv
03 Skit : Soulmate
04 Where did you come from?
05 Just One Day

06 Tomorrow
07 BTS Cypher Pt. 2 : Triptych
08 Spine Breaker
09 JUMP
10 Outro : Propose

VIDEO

 COMEBACK TRAILER

 ALBUM PREVIEW

 <Boy In Luv>
MV TEASER

 <Boy In Luv>
MV

 <Just One Day>
MV TEASER

 <Just One Day>
MV

實是我們「防彈一期[8]」的疲憊程度達到巔峰的時期。

　　RM說，〈Tomorrow〉也是防彈少年團在飽受苦難的情況下誕生的歌曲。歷經過《O!RUL8,2?》專輯的低迷成績、B-Free的羞辱等等，他們備感疲憊，是非常需要突破口的情況，SUGA甚至在製作〈Tomorrow〉的期間患上急性闌尾炎。SUGA如此回想起當時的狀況。

——籌備專輯的同時我們到日本宣傳，我就在這時罹患了急性闌尾炎，之後就回到韓國進行手術，也痊癒了。但當時發高燒到四十度，腹部有積膿，因此再度開了刀。

　　上一張專輯的反應不如預期，等身體徹底痊癒後，還有完全無從得知未來會怎麼樣的下張專輯正等著他們著手籌備。〈Tomorrow〉同時道出了SUGA當時的不安，以及渴望戰勝這種不安的意志。

——我就想著：「讓我們看到一絲曙光，至少讓我們舉辦一次演唱會吧！」倘若當時沒有那般心情，就不會有現在的我們。

　　SUGA補充道。

——就像〈Tomorrow〉成了他人的力量，我就是想寫出像曾經勉勵過我的那些音樂一樣的歌，這份心情至今仍未曾改變。

　　之後，大眾對《Skool Luv Affair》的反應，重新燃起了SUGA對明天的希望。〈Boy In Luv〉讓更多人認識到防彈少年

8　這是非官方的概念，是防彈少年團的成員們將團體的足跡按照時期區分，並如此稱呼。此處的「防彈一期」是指出道開始至 2014 年《DARK&WILD》專輯的宣傳期間。

團，發揮了主打歌應有的作用；而〈Tomorrow〉確立了防彈少年團特有的認同感。

此時，成員與 Big Hit Entertainment 的期許與關注都放到下張名為《DARK&WILD》的專輯上。《Skool Luv Affair》曾在宣傳期間登上電視音樂排名節目的第一名候補，下張專輯的目標理所當然是獲得第一名。在逐漸看到光明未來的情況下，防彈少年團繼續維持著堅定的意志，而 Jimin 從出道當時就對自身的歌唱實力抱著苦惱，不斷努力。Jimin 道：

——大家總是說，防彈的歌唱實力不足，每次聽到這些話，
　　我都會很難受。

防彈少年團的歌唱部分是以嘻哈為基礎，使用 R&B 旋律，並在歌曲的高潮部分最大限度地使用高音，這樣的做法與當時的偶像音樂有著相當大的差異。防彈少年團將焦點放在節奏上，就像把歌聲放在節拍上，在偶像業界中是很陌生的風格。人們認為這個團體的主唱不用高音、嘶吼，似乎是因為實力不足。但 Jimin 說自己當時下定了決心。

——每當我聽到那種話，都沒有被打倒。

最重要的是，逐漸增加的歌迷們成了他們的精神支柱。
SUGA 如此說道：

——是第一次見到的歌迷們。光是這樣，意義就非常重大了。

出道後，SUGA 一直在自己做音樂的起點——嘻哈音樂人的身分，與現在的偶像身分之間為認同感感到苦惱。出道前沉浸在嘻哈樂中的他，難以馬上適應偶像的世界，能讓這樣的他踏進全新世界的連接點，正是「歌迷」。

——有了一群會來看我表演的人們，不是很有趣嗎？而且他

們多有奉獻精神啊。其實，我認為自己沒辦法像他們這樣成為誰的歌迷。我在大邱時只在兩位歌迷面前表演，現在則出現了這一群人，並且喜歡著我，站在年輕人的立場來看該有多緊張啊！想到這裡，我就深刻地理解到，「啊，我有義務為了他們做他們期盼的事情啊。」

這種氛圍讓整個團隊接受了身為偶像的生活方式。

Jimin回想起當時的心境。

——我跟RM聊了很多，雖然不是所有人都認識我們，但是也不敢在路上吐口水……漸漸理解到我們的工作有多珍貴，也有了責任感。

雖然辛苦，一切顯然都在一點一點地向前邁進，但是……

再次「苦澀」

採訪的過程中，j-hope總是維持著一定的聲調，無論是談論團隊最艱辛的時期還是大獲成功的時刻，他都像在觀察自己一般，冷靜地講述著團隊的故事。

然而僅有幾個瞬間，他短暫地提高了音量，其一就是講述為了參加2014年12月3日舉辦的MAMA頒獎典禮的練習過程。

——那時我們真的好像是「戰鬥模式」，哇……大家真的像拍電影《300壯士：斯巴達的逆襲》一樣瘋狂練習，而且因為Block B與我們的情況相同，就覺得不能輸，我和Jimin都咬牙練習個人演出的部分，下定決心一定要帥到

不行，準備得很認真。

當時與防彈少年團在MAMA合作表演的Block B，常常被拿來和防彈少年團比較。他們像防彈少年團一樣以嘻哈作為音樂基礎，團隊裡有隊長ZICO這位饒舌歌手，發行了像防彈少年團一樣粗曠、態度直率的歌曲。

然而，防彈少年團為了MAMA舞臺撐過極大量的練習，不單是因為與Block B之間的良性競爭，他們真的很迫切。j-hope如此說道：

——之前〈Danger〉的宣傳活動實在太辛苦了。我們發行《DARK&WILD》專輯並以〈Danger〉回歸時，曾經在電視音樂節目的事前預錄拍了二十次左右之後，又去參加另一個節目的第一名頒獎現場。因為說一定要出席，我們就在有些混亂的狀態下站上了直播舞臺。但到了那裡，才發現我們並沒有進入第一名候補，當時受到了滿大的衝擊。

事實上，j-hope受到的衝擊並不單純是因為成績。V小心翼翼地再詳細說明當時的狀況。

——是其他團體進入第一名候補是無所謂，我們只要再努力就好了，可是我們在電視臺不管對前輩還是後輩都會先打招呼，有些人卻不理我們，直接走掉，還嘲笑我們沒有進入第一名候補。

這件事對防彈少年團帶來很大的心理衝擊。V續道：

——節目結束後，我們七個人一起搭同一輛車⋯⋯有人哭了，有人非常火大，還有人什麼話也說不出來，因為難以言喻的失落跟難過的情緒太強烈了。

— 出現了這一群人，
並且喜歡著我，
站在年輕人的立場來看該有多緊張啊！
想到這裡，我就深刻地理解到，
「啊，我有義務為了他們做他們期盼的事情啊。」

SUGA

V說明這件事對防彈少年團造成的影響。

——我當時心想：「我們真的要成功，讓任何人都無法瞧不起我們。」現在會覺得那時候怎麼有辦法那樣下定決心，哈哈。正因為有這樣的決心，我們才燃起鬥志、團結一心，在心裡說好真的要成為一個很帥氣的團體。

防彈少年團會如此受傷，同時抱著拚死的覺悟，背後的原因在於對他們而言，於2014年8月發行，以〈Danger〉作為主打歌的首張正規專輯《DARK&WILD》有很重大的意義。當然對藝人而言，每張專輯都很重要，但《DARK&WILD》是當時防彈少年團的履歷上最重要的一張專輯，結果他們卻度過了一段比專輯名稱還黑暗艱難的時期。

Jin甚至如此形容出道後到發行《DARK&WILD》的那段時期：

——其實我有點想不起來那時候的事，總之就是太忙了，從宿舍出門練習、錄音，宣傳時要去電視臺、到處表演，然後又回宿舍，一直重複這樣的生活。當然像出道發表會或是第一個出道舞臺、簽名會都還記得，其他事情就……〈No More Dream〉、〈N.O〉、〈Boy In Luv〉一直到〈Danger〉，這段期間的宣傳活動幾乎沒留下什麼特別的印象。

《DARK&WILD》是在這樣的行程中推出的專輯，對他們來說也是賭上團體命運的關鍵。儘管如此，現實卻只有黑暗。SUGA如此形容當時的挫敗感：

——我們已經吃了那麼多苦頭，為什麼會這樣……？

American Hustle Life

　　時間回溯到 2012 年夏天，Jung Kook 為了學跳舞，到美國研修一個月左右。這大約是在防彈少年團出道的一年前，他還是練習生時的事。Jung Kook 說：

——或許是因為我成為練習生時沒有太明確的目標，公司說我沒發揮出才能，說我雖然能完全按照指示去做，也有才能，但看不出什麼特別之處，因為我的個性似乎無法好好地表達出自己的情緒。公司之所以會送我去美國，我想，就是為了讓我去親身感受一下再回來。

　　研修的結果一如 Big Hit Entertainment 所預期的。當時 Jung Kook 還是國中生，對於成為一名歌手還沒有很清楚的概念，他去美國研修完後，展現出了不同的面貌。Jung Kook 跟我們分享當時發生的插曲。

——不可思議的是，我在那邊並沒有特別做什麼事。那裡學舞不是一般上課的方式，而是以實作性工作坊 workshop 的概念學習舞蹈，但我沒有那樣的經驗，所以很放不開。休息時間大家會到海邊玩、吃炒碼麵，自己回宿舍就吃麥片加牛奶……所以體重上升了，哈哈。不過回到韓國之後，公司跟哥哥們都說我跳起舞來不一樣了。我覺得自己真的沒做什麼，但他們說我的個性跟跳舞風格都變了，那時實力好像一下子提升了不少。

　　防彈少年團在專輯《Skool Luv Affair》發行之後，2014 年於美國洛杉磯拍攝的 Mnet 實境綜藝節目《American Hustle Life》[9] 可說是 Jung Kook 參加過的美國研修的擴充版。在團體

9　《American Hustle Life》共 8 集，於 2014 年 7 月 24 日至 9 月 11 日播出。

以《Skool Luv Affair》再次開始拉抬氣勢的狀況下，公司期待其他成員在嘻哈的發源地美國能感受到某些事物，對團體的未來產生積極正面的作用。

　　這裡指的並不是要像念書一樣學習嘻哈，就像 Jung Kook 在美國學跳舞，不只是實力有所增長，連對待自己工作的態度也不同了，在陌生環境下親身感受音樂和舞蹈，對剛出道的成員們來說是個改變的契機。Jimin 也舉出了拍攝《American Hustle Life》時，幾個美好的瞬間。

──那時比想像中還有趣的一個體驗是⋯⋯雖然沒有在節目播出，我們在那裡也試拍了 MV，我覺得自己真的成了嘻哈戰士，哈哈！另外也嘗試了尬舞。跟華倫 Warren G 見面的時候，對方出了作業，要我們寫寫看旋律和歌詞，那大概是第一次有人對我出這種作業，所以雖然是在拍攝，但我和 RM 一起到外面，兩個人在院子裡討論：「要寫什麼內容？」、「寫什麼樣的旋律？」真的很有趣。之後也收到了編舞的課題。

　　當時也是必須為防彈少年團製作實境秀的一個時間點。

　　那時是以《Skool Luv Affair》呈現上升趨勢的時期，公司計畫在《American Hustle Life》的播出期間吸引歌迷的關注，之後再推出新專輯宣傳，能更加刺激人氣。

　　這時還沒有像 VLIVE[10]* 直播那種偶像即時與歌迷們見面的概念，因此偶像團體要獲得人氣，專屬的綜藝節目非常重要。

10　VLIVE 是從 2015 年到 2022 年底在 NAVER 提供服務的影音平臺，以偶像為主，藝人能透過此平臺與歌迷即時交流。服務終止後，一部分付費內容轉移到 HYBE 子公司 Weverse Company 營運的歌迷平臺 Weverse。

製作專屬綜藝節目是Big Hit Entertainment與YouTube合作，為了防彈少年團全心投入的另一項媒體策略。

事實上，在目前的宣傳當中，參加現有人氣電視綜藝節目的效果很好。像Big Hit Entertainment也是在房時爀參與《偉大的誕生》、2AM成員趙權參與MBC《我們結婚了》這些綜藝節目之後，對藝人宣傳發揮了相當大的作用。

然而，只有一個藝人，尤其是只有一組偶像團體的綜藝節目，其目的有所不同。這種形式的綜藝節目更能確實吸引喜愛偶像相關內容的族群，特別是對該偶像團體的歌迷來說，只有該團體參與的綜藝節目是繼專輯宣傳活動或公演之後，引頸期待的內容。

另外，對於防彈少年團這樣持續成長的團體來說，綜藝節目也能讓透過新專輯變成歌迷的人可以簡單、快速地獲得許多關於團體的資訊，並產生親近感。這個效果後來也透過防彈少年團在VLIVE播出的綜藝節目《Run BTS》[11]得到證明。而防彈少年團出道後隨即參與的SBS MTV《新人王 防彈少年團-Channel 防彈》[12]，對於想看看防彈少年團出道初期模樣的歌迷而言，直到現在依舊是膾炙人口的節目。

只不過，《American Hustle Life》中充滿了誰也無法控制的變數。拍攝地不是在韓國，而是美國，而且不只有防彈少年團，還要與所謂嘻哈界的傳說 legend 一起拍攝，環境跟一般的實境秀完全不一樣。此外，拍攝時期也是防彈少年團必須籌備專輯《DARK&WILD》的時期。

11　《Run BTS》於2015年8月1日播出第一集，目前可以到YouTube的BANGTANTV頻道、WEVERSE等平臺收看。
12　於2013年9月3日到10月22日播出的實境綜藝節目，共八集。

韓國偶像團體，尤其是新人團體，發行專輯的間隔時間都比較短。正因如此，當時當然有預想到《American Hustle Life》的拍攝時間會跟製作專輯的時間重疊，然而，在多加了這項變數的情況下，對防彈少年團而言，《American Hustle Life》的拍攝現場從各方面來說，都是非常不得了的經驗。

你現在很危險

——寫主打歌真的很辛苦。一直想不出旋律，最後大家在美
　　國和房PD聚在一起……幾乎是緊急狀態了。

就如RM的記憶，《DARK&WILD》的主打歌〈Danger〉是在歷經許多苦難後完成的。前一張專輯《Skool Luv Affair》中的〈Boy In Luv〉，是一首不需要修改的主打歌，甚至直接採用了歌曲完成時的暫定歌名。反觀〈Danger〉的狀況，則是必須不斷修改，才得以完成最終版本。

比起〈Boy In Luv〉，〈Danger〉在製作上更艱難的理由，與所有偶像團體都會經歷到所謂「升級level up」的課題有關。以防彈少年團為例，出道專輯的〈No More Dream〉讓他們順利打進男子團體的市場，以他們的立場來說是一首熱門歌曲。但是要從剛開始受到關注的新人團體，升級到能與EXO、INFINITE等現有人氣男子團體相提並論的地位，就必須持續推出勝過〈No More Dream〉的熱門歌曲。尤其是人氣以歌迷為主的偶像團體，要延續熱門歌曲帶起的熱度，就得持續推出能明確改變歌迷群體規模的強大內容。

不只是新專輯的銷量成績要比前一張專輯好，升級就如同字面上的意思，必須陸續引發前所未有的爆炸性反應。不僅要讓人們多聽音源、購買專輯，還要讓人對他們發布的內容產生狂熱。簡單來說，防彈少年團的現在是〈I NEED U〉、〈RUN〉、〈Burning Up^FIRE〉、〈Blood Sweat & Tears〉、〈Spring Day〉、〈DNA〉、〈FAKE LOVE〉、〈IDOL〉等歌曲都無一例外地大受歡迎，之後的每首歌曲也很暢銷，並且歌迷群體的規模都隨之有意義地成長的結果。

問題在於要接連做出兩首以上熱門歌曲，是很困難的事。由於大眾對之前的熱門歌曲很熟悉，假如推出跟前作相似的新歌，有可能會得到「了無新意」的反應。雖然商業上的成績也許會更好，但不容易出現跟之前一樣的熱烈反應。相反地，如果帶來新的風格，也有可能得到「不是我想要的」的回饋。因此，對所有藝人來說，熱門歌曲的下一首歌總會令人陷入兩難。

防彈少年團也是如此。若延續〈Boy In Luv〉的色彩，是能維持穩定的銷售量，可是假如之後只發表跟〈Boy In Luv〉差不多的歌曲，那就絕對不會出現像〈I NEED U〉這樣的歌曲。事實上，在發行《DARK&WILD》專輯前，防彈少年團在電視音樂節目上宣傳的歌曲，從〈No More Dream〉到〈N.O〉、〈Attack on Bangtan〉，乃至於〈Boy In Luv〉，雖然每首歌都維持著共通的色彩，但各自的氛圍都不相同。

在〈Boy In Luv〉受到大眾矚目的狀況下，防彈少年團需要藉由《DARK&WILD》的主打歌，再次讓更多人看到他們的本質。專輯的名稱《DARK&WILD》便直接表達出了當時防彈

少年團的兩種性格，也就是黑暗又粗獷的面貌。而且，他們這個團體已經憑著出色的表演受到人們的矚目了，必須展現出超越前作的表演才行。

這些所有因素都使防彈少年團在美國當地拍攝《American Hustle Life》的期間，被非常繁重的行程追著跑。V回憶起當時每天的行程。

——那時，我們一邊拍節目一邊製作專輯，所以在美國錄歌，也練了〈Danger〉的編舞。如果節目拍到晚上八點結束，我們會立刻開始練舞，直到凌晨，然後睡一下又從早上開始拍節目。拍攝中途如果有十分鐘左右的休息時間，所有人都累到直接躺到地上瞬間睡著。

在消化這種行程的期間，也發生了令人不敢相信自己眼睛的事情。V續道：

——大家熬夜練習到天亮後，每個人都滿身大汗地一起回到宿舍，沒想到身體因為發熱，直接冒出了蒸氣，我就說：「哇，你們看他！身體冒煙了！」

RM如此定義當時的經驗：

——那時候是想著：「我有什麼潛能？還能拿出什麼呢？」把自己逼到極限的時期。

最糟的時機

新歌〈Danger〉*跟〈Boy In Luv〉時不同，沒能進入電視音樂排名節目的第一名候補。依照GAON排行榜的數據，2014

年《DARK&WILD》專輯的總出貨量是十萬九百零六張,排名第十四名,比六個月前發行的《Skool Luv Affair》多了一萬四千九百零二張,其實可說是沒有什麼成長的成績。

身體方面最吃力,也抱有最大期待的專輯得到如此「苦澀」的結果,成員們的心理方面陷入了危機。在錄製音樂節目時,會因為個人的嘲笑而受到嚴重的傷害,也跟這種狀況有關,這也是SUGA心想「我們都吃了這麼多苦頭,為什麼會這樣……?」並受挫的原因。

從結果來看,SUGA內心的憤慨成了他在接下來推出的「花樣年華」系列專輯中,將自己的一切灌注到音樂裡的契機。不過,當時的他無法得知防彈少年團的未來。SUGA回想起那時的情景:

——直到要拍MV前,我們都還在修改〈Danger〉的編舞。配合彼此的動作,忙到有時間就睡十分鐘,睡起來再繼續拍MV。所以我開始埋怨:「我相信神的存在,但說真的,到了這地步,神總該幫幫我們了吧?」至少該說一聲:「喂,你們真的辛苦了。」才對吧。

V更直接地說出了防彈少年團當時的情況。

——簡單講,就是「多虧ARMY才得以存在的團體」吧。我們這個團體是因為有歌迷,因為歌迷願意聽我們唱歌才能繼續生存,進而推出專輯。

他們就這樣再次搖搖欲墜,甚至,《DARK&WILD》的低迷成績還不是苦難的結束。若以「起、承、轉、結」來看防彈少年團的整個歷程,《DARK&WILD》相當於他們之後將經歷

的所有事情的「起」，而且，他們在2014年還有很多必須經歷
的事情。

　　防彈少年團參與的Mnet節目《American Hustle Life》於
2014年7月24日開播，新專輯《DARK&WILD》則在2014年8
月20日發行。然而，在韓國流行音樂產業，2014年夏天留在
人們心中的是別的名字，那就是2014年7月3日開播的Mnet
嘻哈選秀節目《Show Me The Money 3》。

　　以這一季為起點，《Show Me The Money》系列開始具有
極大的影響力，要說它改變了嘻哈界的光景也不為過。此後，
在嘻哈界受到認可的饒舌歌手每年都會參加這個節目，以饒舌
一決勝負的畫面，在嘻哈界與電視綜藝節目中，都成為一種年
度例行活動。

　　然而諷刺的是，讓《Show Me The Money 3》大受歡迎
的主要人物之一，卻是偶像預備軍，也就是後來的男子團體
iKON成員BOBBY。曾於2013年出演《WIN: Who is next?》的
他已經相當受歡迎了，不過他所屬的團體在這個節目中落敗，
所以仍然是練習生。YG Entertainment讓BOBBY以及後來也
成為iKON成員的B.I一起參加《Show Me The Money 3》，節
目播出的期間，這兩人總是成為話題，最後由BOBBY獲得了
冠軍。

　　這個結果，對偶像及嘻哈這兩個領域都造成了重要的影
響。已經在嘻哈界受到認可的眾多饒舌歌手參與了《Show Me
The Money 3》，最後獲得冠軍的卻是偶像饒舌歌手，這項事
實等同於開闢了一條道路，證明不僅在嘻哈界，偶像的實力也

DARK&WILD

THE 1ST FULL-LENGTH ALBUM
2014. 8. 20.

TRACK

01 Intro : What am I to you	08 Interlude : What are you doing now
02 Danger	09 Could you turn off your cell phone
03 War of Hormone	10 Embarrassed
04 Hip Hop Phile	11 24/7 = Heaven
05 Let Me Know	12 Look here
06 Rain	13 So 4 more
07 BTS Cypher PT.3 : KILLER (Feat. Supreme Boi)	14 Outro : Do you think it makes sense?

VIDEO

 COMEBACK TRAILER

 <Danger>
MV

 <Danger>
MV TEASER 1

 <War of Hormone>
MV

 <Danger>
MV TEASER 2

能得到大眾的認同。在這之後，WINNER成員宋旻浩^{MINO}參加了《Show Me The Money 4》，以此為開端，偶像團體中的饒舌歌手開始積極地參與這個節目。

　　偶像饒舌歌手與嘻哈界現存的知名饒舌歌手展開競爭的畫面，引起很大的話題，成為兩邊的饒舌歌手比過去更積極交流的一項契機。《Show Me The Money 3》結束後不久，Epik High發表的歌曲〈Born Hater〉就找了BOBBY、B.I、宋旻浩以及當時可代表韓國嘻哈界的饒舌歌手Beenzino、Verbal Jint一同參與製作。

　　當時，《Show Me The Money 3》讓防彈少年團又多了一個關於「為了得到認同而奮鬥」的課題。在受到B-Free的攻擊之後，防彈少年團——尤其曾是嘻哈饒舌歌手的RM跟SUGA都承受著必須證明自己的壓力。就在這種時候，《Show Me The Money 3》先呈現出了偶像作為饒舌歌手受到認可的過程。

　　更糟糕的是，BOBBY在《Show Me The Money 3》上公開的歌曲〈YGGR#Hip Hop〉當中，除了他尊敬的幾位饒舌歌手以外，他諷刺了所有偶像饒舌歌手。之後在〈GUARD UP AND BOUNCE〉，以及以合作形式參與的歌曲〈Come Here〉中，他具體諷刺了防彈少年團等眾多偶像饒舌歌手。以RM為例，對方更直接提及了他當時的藝名Rap Monster。

　　當然，BOBBY的攻擊與B-Free的性質不同。若B-Free是沒頭沒腦地在對話途中對對方進行人身攻擊，BOBBY的嗆聲饒舌則是嘻哈文化中的一部分。饒舌歌手把對彼此的言語攻擊昇華為饒舌，為了證明彼此的實力而互相諷刺。

BOBBY那麼做，也是希望除了他認同的饒舌歌手之外，其他偶像饒舌歌手能出來證明自己的實力，〈Come Here〉的歌詞中就公開提到他想要與那些人對決。RM也曾對BOBBY的意思表明自己「予以尊重」的立場。

只是對防彈少年團而言，BOBBY的攻擊發生在一個最糟的時機。

當時，他們正同時經歷著各種難以承受的事情，BOBBY的攻擊無疑是雪上加霜。BOBBY最後攻擊他們的歌曲〈Come Here〉甚至選在2014年12月2日公開，正是防彈少年團必須傾注一切，登上MAMA舞臺的前一天。

200%

從〈Come Here〉公開到防彈少年團登上MAMA舞臺的那一刻，狀況混亂到讓人覺得，幸好防彈少年團及Big Hit Entertainment的工作人員都沒有失去理智。RM在MAMA的舉辦地香港得知了有關BOBBY新歌的消息，必須決定接下來該怎麼應對。

——我一直很煩惱要不要在舞臺上提起BOBBY。在飯店完全無法入睡，不停想著：「要講嗎？還是算了？講嗎？還是算了？」完全沒辦法冷靜。

RM如果不在歌曲公開後的第一個舞臺MAMA上即時回應BOBBY，之後再提就錯失良機了。但另一方面，RM為了與Block B的ZICO合作的舞臺事先準備了饒舌歌詞，若要將回應

BOBBY攻擊的新歌詞加進去，也只剩不到一天的時間可以修改了。

在這期間，Big Hit Entertainment的職員在韓國跟香港兩地互相連絡，苦思RM的回應可能引發的問題及處理方案。

RM當然要以饒舌回擊BOBBY。都被攻擊了三次，就算是考慮到歌迷們，也不可能不做出回應。

然而，當時因為成員們經歷的各種事情，防彈少年團也必須在MAMA上展現出最棒的舞臺。RM就算要做出回應，也不能影響到團隊表演的光采。

再加上MAMA當天，Mnet透過VCR介紹防彈少年團與Block B的合作舞臺，並形容為「Next Generation of K-POP」—K-POP的新世代，但事實上，這個舞臺˚更像是「為了成為」K-POP新世代的「爭霸戰」。因為表演形式預計是以兩個團體對決的方式進行，每組團體輪流表演饒舌跟舞蹈，之後再各自表演自己的歌曲。

RM如此描述當時的心境：

——我們的立場是無論如何……都想要爬上去。那段時期，每天都處於心情非常糟，既卑微又煩躁的狀態，然而就在這種時候，我跟BOBBY又發生了那些事情。就算沒有那件事影響，我本來就處在滿心盼望、非常迫切的狀態，正想盡辦法要堅持下去，但這就像在我真的覺得快要爆炸的時候，有個人拿針過來把氣球戳破了一樣。

Jimin如此回憶面對MAMA舞臺時的心情：

——絕對要贏，在各方面都不想落後。

所有事情和好勝心、迫切感匯集在一起，讓防彈少年團

得以全心投入 MAMA 舞臺的準備工作。RM所說的這段話，如實傳達出了防彈少年團當時的團隊氛圍。

——不只我，所有人的想法都一樣。如果哥哥生氣，我也會感到忿忿不平；弟弟生氣的話，我也會跟著不爽。因為大家團結一心地行動，彼此應該都心有靈犀。

據Jimin所說，當時RM站上舞臺前，常常對成員們這麼說。

——RM曾經對我們說過：「不要得意忘形，我們還算不上什麼厲害的角色。」每次上臺前他都會說這句話。

防彈少年團團結一致地為 MAMA 做準備，除了在舞臺上的反應，他們也完成了幾項事情，其中之一就是將〈Danger〉的表演提升到最極致。

〈Danger〉是防彈少年團當時公開的歌曲中，編舞最難的一首，有很多動作細節必須縝密地配合，整首歌曲看似維持著同樣的速度，但動作與動作之間有變速，必須不斷改變速度。同時成員們在中途同時停下動作，呈現出刀群舞的一致感時，畫面看起來最為帥氣，所以整首歌身體都要用力，並交互運用手腳調整速度，成員們連呼吸都要一致才行。Jimin 這麼說：

——比起〈Boy In Luv〉之前的歌，〈Danger〉的細節更多，動作也很快。要做出以前沒做過的動作時，身體使用到的力量本身就完全不同，這一點是最困難的。

Jimin 補充道：

——再加上「我們還算不上什麼厲害的角色」的想法……這一切綜合在一起，真的非常難熬。

然而，〈Danger〉的高難度舞蹈在 MAMA 上，反而變成了

一　　這就像在我真的覺得
　　　快要爆炸的時候，
　　　有個人拿針過來把氣球戳破了一樣。

　　　RM

長處。防彈少年團從頭到尾跳著激烈舞蹈的表演，讓所有人的視線都集中在他們身上，成功留下了強烈的印象。由於動作細節很多，節目攝影機難以捕捉到所有舞蹈動作的遺憾，就由多位舞者一起上臺進行同樣的表演，以強烈的印象來彌補。身穿白色衣服的防彈少年團與身穿黑色衣服的舞者們創造出來的視覺印象，可說是日後他們在〈Burning Up^FIRE〉等歌曲中展現的大規模表演的一個開端。

V還記得那天的〈Danger〉舞臺。

──我想，我們在MAMA上發揮了這首歌的200%。

就如V所說，MAMA也是讓〈Danger〉，甚或防彈少年團在不特定多數人的面前，展現出舞臺優勢的第一個舞臺。〈Danger〉的結尾部分利用其激烈與搖滾的音樂風格，表現出爆發性的氛圍，很適合舉辦MAMA的大型表演場地。比一般音樂節目大上許多的舞臺，也很適合展現活用舞者們的大規模表演。因此，MAMA是防彈少年團找到如何徹底表現〈Danger〉的契機，也是表現出他們獨特表演結構原貌的瞬間。

在MAMA表演的〈Danger〉本身就令人印象深刻，不過更重要的是，防彈少年團當天從j-hope跟Jimin登場開始，一路將〈Danger〉帶到高潮的整體表演呈現一連串戲劇性的過程。

問到j-hope在這場表演中的哪些部分投注了心血時，他這麼回答：

──我的話，其實是「跳舞」吧。我希望竭盡全力完成自己能做到的部分。

在前半段的個人表演中，j-hope在跳躍動作後直接以單膝

著地，這一幕從一開始就令人留下相當強烈的印象。

——是「靈魂的膝蓋撞擊」！好像發揮了剛出道時的魄力，真
　的投入了所有氣勢用膝蓋著地，所以表演一結束，我就
　抓著膝蓋說：「啊，好痛……」因為概念本身就是對決，
　必須與對方「較量」，當時絕不能輸的想法真的很強烈。

　　接著，Jimin跳舞到一半就撕破身上衣服的表演，是他自
己想這麼做的結果。Jimin如此說道：

——總之，因為要跟Block B進行對決，我們很常一起討論怎
　麼做才能更具有震撼力，然後冒出了「必須把衣服撕破
　啊！」的意見，哈哈！因為對方（Block B）也很會跳舞，
　我們就在想要怎麼做才能表現得比他們更好。

　　Jimin想起自己那天在好勝心之下做出來的小動作。

——表演合作舞臺時，Block B的造型看起來很有氣勢，而我
　原本身材就嬌小，為了讓自己看起來不那麼矮小，我走
　路時還刻意跨得很大步，哈哈。

　　接著，RM的饒舌最終讓那天的表演更有話題性。BOBBY
的〈Come Here〉公開那天，亦即MAMA舞臺的前一天，RM
用手機播放Verbal Jint的歌〈Do What I Do〉，並將某一段歌
詞的截圖上傳到推特，預告將做出回應＊。他實際在MAMA回
應BOBBY的部分 13，在表演結束後隨即在網路上成為話題。

　　他們投入舞臺，以意想不到的點子吸引人們的目光，訴
說自己的真實故事，增加了話題性。在七位成員的〈Danger〉
表演開始前，j-hope與Jimin、RM輪番展現的表演風格各不相
同，儘管如此，仍擁有強烈的能量，持續創造出讓人印象深刻

13　RM在這個表演中演唱了mixtape〈RM〉（for 2014 MAMA）。

的瞬間，而驚險突破偶像界線的嘗試就是那股能量的來源。

　　若說偶像的世界是夢幻的，那麼防彈少年團常被認為偏向嘻哈風格的表演，最後終於達到了偶像的領域，融合粗獷、極端、真實的態度，呈現出戲劇性的表演。而〈Danger〉成功創造了所有能量一次性爆發的高潮，是防彈少年團將在日後展現的所有表演的開端。

2014年12月的某天

　　值得慶幸的是，在MAMA之前，防彈少年團因為外界對〈Danger〉的反應而受到的衝擊正在逐漸恢復。就像發行《O!RUL8,2?》專輯時，〈N.O〉之後以〈Attack on Bangtan〉重整團體的狀態，〈Danger〉之後以〈War of Hormone〉＊作為後續曲宣傳，開始獲得不錯的迴響。

　　〈War of Hormone〉這首歌曲是房時爀當時採取的「緊急處置」，基調跟以往防彈少年團的歌曲不同。認為〈Danger〉讓團體陷入危機的他，將〈War of Hormone〉的表演、MV及服裝概念等等，徹底依照他自己的判斷，配合現有偶像產業中最有效的方向進行製作。

　　然而有趣的是，他還是冒著風險把這首歌的MV拍得像一鏡到底 one take，就房時爀的立場來看，〈War of Hormone〉是他盡力貼近自己理解的「歌迷普遍想要的偶像」而得到的成果。防彈少年團在這首歌的MV和表演中，呈現出開朗愉快的氛圍，可以說還有一點吊兒郎當的強悍魅力，讓大家看到向女

性展現自我，如歌名一樣充滿「荷爾蒙」的模樣。其結果就如SUGA所說，非常成功。

——在〈Danger〉之後，公司說「不能就這樣放棄」，所以在我們稍微休息的空檔趕緊安排了行程，拍了〈War of Hormone〉概念照跟MV，結果反應很好，成了一舉回升的契機。

然而，〈War of Hormone〉也是防彈少年團必須跨越的一道牆。〈Attack on Bangtan〉、〈Boy In Luv〉還有〈War of Hormone〉等歌曲，都保有防彈少年團獨特的粗獷態度，同時營造出更愉快的氛圍，都獲得了不錯的迴響。不過，不斷重複這樣的風格顯然是有極限的，房時爀很清楚地知道防彈少年團若重複相似的風格，無法讓他們繼續「升級」。另外，若只推出類似〈Boy In Luv〉的歌曲，將無法完全反映出防彈少年團以往收錄在專輯中的音樂，以及他們吐露的現實與訊息。

對防彈少年團來說，這就是《DARK&WILD》這張專輯扮演的角色。如今回顧防彈少年團的歷代專輯，比起出道初期被稱為「學校三部曲」的三張專輯，以及成為他們新轉捩點的「花樣年華」系列，在這之間的《DARK&WILD》是相對較少被提及的專輯。然而，《DARK&WILD》就像它的位置一樣，對防彈少年團前進至「花樣年華」以後的世界，發揮了至關重要的作用。

此外，如果說「學校三部曲」的專輯整體是以嘻哈音樂為基調再加上R&B要素，《DARK&WILD》則是用更細膩的背景音效，為防彈少年團確立了表現自我特質的新方式。從〈Intro : What am I to you〉*開始，與以往的序曲相比，更大範圍地利

用了前後產生的新空間，以複雜的音樂填滿聲音空間，在遠遠大於以往的規模中，使歌曲安排更具戲劇性。

特別是〈Hip Hop Phile〉*清楚地呈現出與前作《DARK&WILD》的差異。這首歌展現了嘻哈帶給成員們的影響、他們各自由此經歷到的成長以及對嘻哈的熱愛。就宣揚嘻哈這點來說，這首歌與防彈少年團以前的專輯收錄歌曲很類似，但是在加大規模的背景音效中，慢慢堆疊起承轉合的結構為這首歌創造出更強烈的高潮。

而在人聲部分，成員們反而用克制情感的聲音，避免歌曲的情緒過於豐沛。他們的歌聲不用以往被偶像產業視為標準的風格，以R&B跟soul為基礎，傳達出各種複雜的情感。這個時期可以說是「防彈少年團的演唱風格」開始正式成形的時刻，也重新了認識他們的「DARK」與「WILD」。

之前的「學校三部曲」中，防彈少年團在〈No More Dream〉的表現偏向WILD，〈N.O〉則讓大家看到更接近DARK的模樣。此外，〈Boy In Luv〉是以WILD為基礎，營造出更為愉快活絡的氛圍。

另一方面，〈Intro : What am I to you〉、〈Danger〉跟〈Hip Hop Phile〉等《DARK&WILD》專輯的收錄歌曲維持著黑暗的氛圍，仍以龐大的規模與穩步推疊感情的安排，逐漸將歌曲帶往越來越激烈的方向。以黑暗開頭的歌曲透過細膩的安排創造出高潮迭起的發展，由此產生的強烈能量使他們即使在被黑暗 DARK 束縛的氛圍中，也能顯現出粗獷 WILD 的態度。

防彈少年團以《DARK&WILD》為起點，逐漸建立起他們特有的方式。而MAMA是第一個能向更多人徹底展現只屬於

防彈少年團的黑暗與粗獷，同時充滿戲劇性色彩的舞臺。若以主打歌〈Danger〉為中心，給予他們時間在舞臺上編排出自己的故事，他們便能展現出多樣卻帶有一致性的自我風格。

於是，這一切開始得到回應了。RM受邀擔任tvN的綜藝節目《腦性時代：問題男子》的固定班底，他透過該節目讓更多人認識了防彈少年團。然而，同樣重要的事實是RM之所以會受到邀請，是因為他在MAMA上引發的話題性。

——總而言之，我後來在MAMA上回應了BOBBY嘛，結果引發了不少的討論，我才有機會加入《腦性時代：問題男子》。當時那個節目的製作人看到我登上NAVER即時搜尋趨勢，想說：「這個奇怪的名字到底是誰？」就搜尋看看，結果發現「他好像滿會念書的？」就來邀請我……B-Free那時候也一樣，讓我心想：原來好事也會伴隨著壞事發生啊。

MAMA並沒有立刻提升防彈少年團的人氣，但也產生了作用，將他們在那段時間做的事以及發生在他們身上的事，全都串連在一起。看過防彈少年團MAMA舞臺的人，或是透過RM在MAMA上的應對而在網路上認識防彈少年團的人，都開始欣賞他們的歌曲和MV。

就這樣，2014年即將結束的某一天，也是j-hope來到首爾第四年的時候，一位追蹤防彈少年團評價的工作人員對當時Big Hit Entertainment的副社長崔有真（최유정）說：

「好奇怪……呃……歌迷一直在增加。」

CHAPTER 3

LOVE, HATE,
ARMY

|||| | | | | | | | | | |||

愛與恨，以及ARMY

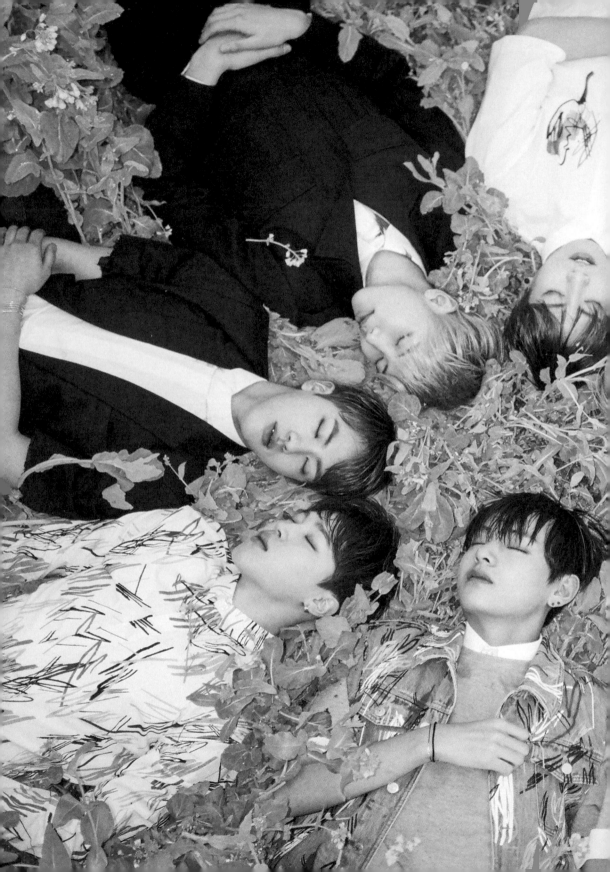

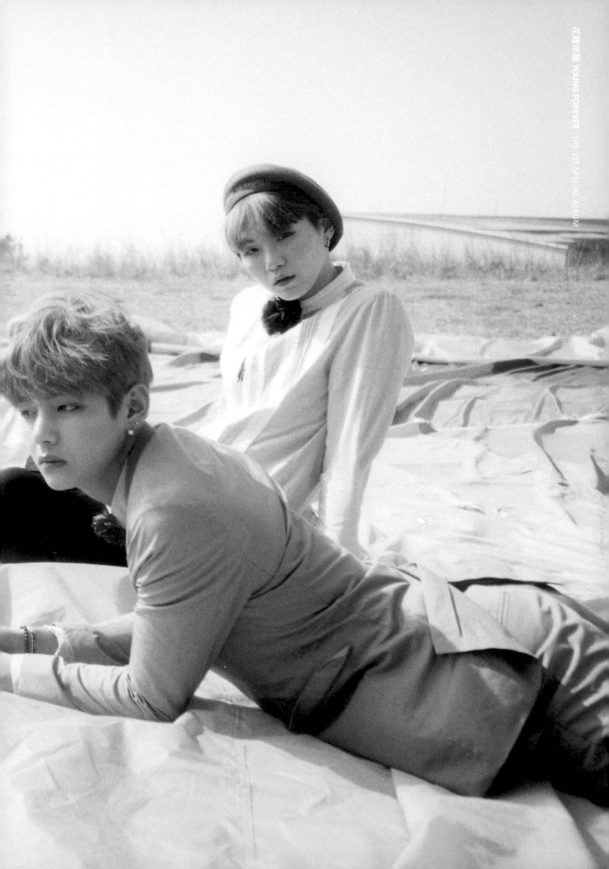

|| | | | | | LOVE, HATE, ARMY | | | | ||

Born Singer

2013年7月12日，防彈少年團於官方部落格公開出道後首張 Mixtape〈Born Singer〉*。這是他們出道後剛好滿一個月的日子，也是7月9日防彈少年團的歌迷名稱取為 ARMY[1]之後的第三天。SUGA 解釋了當時寫下〈Born Singer〉歌詞的背景。

——我記得在我們出道的第一週，房 PD 曾說：「希望你們能記錄下此刻的心情。」、「如果可以寫成歌曲就好了。」一旦時間過去，就會想不起這樣的情感，所以我在電視臺的時候，就在記事本上寫下了歌詞。

這首歌重新詮釋了 J・科爾（J Cole）的原曲〈Born Sinner〉。在公開這首歌的時期，偶像創作沒有收錄在專輯的歌曲，也不藉由一般音源平臺發表是很罕見的。當時，也有些 ARMY 因為不知道要在哪裡才能聽到這首歌，在網路上向其他 ARMY 發問。像這樣直接製作歌曲並公開，爾後歌迷特地找來聽的每一個過程，都創造了防彈少年團與 ARMY 的歷史。

而這段歷史目前仍是現在進行式。如果有人現在才第一次聽到防彈少年團的〈Born Singer〉，便能體驗到現在與過去連結的過程。現今全球流行音樂產業的指標性存在——防彈少年團在剛出道時把自己定位為「I'm a born singer」，唱著「也許是過早的告白」，聽著這首歌，可以遇見他們當時吐露自我的瞬間。

SUGA 以「出道前後的差異」、「偶像跟饒舌歌手之間」這些歌詞表達出他們對自己身分認同的煩惱；RM 則是以「老實說，我很害怕」、「已經放話」、「要證明我自己」揭露出道時

1　Adorable Representative M.C. for Youth 的縮寫，意為「值得人們景仰的青年代表」，是透過歌迷投票決定的名稱。

的心情，接著是 j-hope 的饒舌部分。

這樣揮灑的血汗使我濕透
舞臺結束後湧出淚水

在〈Born Singer〉這首歌發表前、發表的那一刻以及發表後，防彈少年團有好一段時間都活在這些歌詞中。在達成小小的成就之後，緊接而來的是挫折，儘管拚命朝看得見成功的方向奔跑，成功仍然非常遙遠。努力練習，投入舞臺表演，下了舞臺就創作歌曲，他們不斷重複這樣的生活，卻遲遲找不到能證明自己的某種信念。每次走下舞臺累積的不是光榮，而是滿臉淚水。

在 2013 年，他們抱著只要出道就會順利發展的希望；2014 年，還相信他們的發展會越來越好。然而，2015 年呢？

SUGA 如此說道：

——做了這個工作以後，我感受到很強烈的脫節感。撇開偶像事業不談，那個年紀的我太微不足道了。如果把一路從事音樂工作的時間從我的人生中去掉，我就真的只是個無名之輩，所以實際上是前途未卜的，就覺得：「原來除了這個工作，我沒有其他能做的事了啊。」

防彈少年團的成員們離開家鄉、將嘻哈拋諸腦後、放棄平凡的學生生活，投身於這個世界。然而直到出道第三年，他們還是沒能得到任何可以證明這種選擇的理由。

同樣地，j-hope 在 2014 年 12 月 19 日拍攝的 Log* 中曾表示，他曾想過：「我的 2014 年過得好嗎？」他如此回憶：

——2014 年非常辛苦，不管是精神還是肉體上。因為是出道後第

一次產生懷疑……那段時期，我對自己本身還有自己所走的這條路抱有很大的懷疑，忍不住會想：「這麼做對嗎？」

不安隨著時間漸漸占據了成員們的心。出新專輯時，雖然銷量有了一點點成長，而且經過MAMA後，偶像歌迷之間討論他們的話題也變多了，但這些並沒有為他們帶來太大的安慰，反而讓他們更艱苦。

RM如此述說當時的心情：

──總覺得……好像行得通，也看得到成果，（手裡）卻抓不到任何東西的感覺？客觀來說，這件事好像對我們造成很大的影響。這部分真的很辛苦。

SUGA也想起當時茫然的心境。

──雖然知道歌迷變多了，但我們沒辦法實際看到，因為在電視臺或簽名會上看到的歌迷是有限的。

這樣的SUGA之所以沒被《DARK&WILD》專輯宣傳時的不安感徹底侵蝕，理由正是在演唱會上見到的ARMY。2014年10月舉辦的防彈少年團首場單獨演唱會「BTS 2014 LIVE TRILOGY : EPISODE Ⅱ . 'THE RED BULLET'*2」，是讓他們重新感受到歌迷給了他們什麼的契機。SUGA說道：

──首場演唱會給我的印象非常深刻，由於是我們第一次開演唱會，我當時就想著：「有這麼多人來看我們啊。」、「我真是個幸福的人呢。」

不安沒有就此消失，但當然多少有得到一些安慰。反正能選擇的路不多，所以SUGA在防彈少年團的第三張迷你專輯《花樣年華 pt.1》即將開始籌備時，他下定決心。

──「這次要是不成功，我就不再做音樂了。」

2　首爾公演時原本預定於2014年10月18日與19日舉辦兩天，但門票在開始預購的同時銷售一空，後來追加一場，於10月17至19日共舉辦三天。

家庭代工製作公司

　　製作迷你專輯《花樣年華 pt.1》時，SUGA 把自己關在工作室裡。除了有行程的時候，他幾乎都待在地下練習室內約一點五坪的工作室。SUGA 也是從這個時候開始會喝一點酒。

──在這之前我很不會喝酒，所以沒有喝酒。但是因為不能出去……籌備專輯的時期真的就跟地獄一樣啊。

　　其他成員跟工作人員能即時聽到 SUGA 做的歌曲。RM 如此回想起當時的情況：

──那時大家一起在青久大樓二樓最邊間的房間工作。一層樓的兩端距離不到十公尺，我們就在那裡緊張地走來走去，SUGA 只要一寫出旋律，我們就會馬上聽。我們如果在這邊的房間說：「喔，這段不錯耶。」房 PD 就會從另一頭的邊間過來，說：「Pdogg 啊，你覺得如何？不錯吧？」那時我們的宿舍就在附近，所以如果叫我們到公司，我們就會立刻過去工作。

　　RM 記憶中的《花樣年華 pt.1》籌備過程，若要用他的話一言以蔽之，就是「家庭代工製作公司」。無關乎在團體或公司裡的角色和職位，所有參與專輯製作的人都團結一心，透過不斷溝通，打造出最後的成果。如果覺得做出來的歌不錯，就會直接叫隔壁房間的其他人聽聽看，或是用 messenger 分享音源。若得到的回饋是覺得歌曲普通，不管是誰寫的，都會直接修改歌曲或重新製作。製作歌曲的所有過程幾乎都是即時進行的，因此完成度也迅速提高。

RM說明了製作這張專輯時的感情。

——當時有種想對這個世界發火的心情。除了這樣表達，我不知道該怎麼說明，「輕易地消失，被聚集起來，再一次粉碎，然後重新抓住……」不斷反覆感受這樣的心情。

這整個故事都非常諷刺。防彈少年團以及Big Hit Entertainment以「花樣年華」系列為起點，登上了真正的成功之路。這一刻也開始產生巨大的變化，韓國流行音樂產業在全世界的影響力變得遠遠大於以前。另一方面，像防彈少年團一樣在不怎麼大的公司出道的偶像團體也有了登上頂點的希望。此外，在「花樣年華」系列之後，跟防彈少年團一樣，在同一個主題之下，以系列作概念發行專輯的偶像團體越來越多，也凸顯出所謂的世界觀，也就是故事企畫的重要性。

不過，這張專輯在韓國流行音樂產業，尤其偶像的歷史上是重要的里程碑。其中灌注了成員們最私人的感情，與其說參與製作的眾人是透過組織系統，不如說是彼此在物理和精神上都緊密地團結如一，創作出的成果。

在「花樣年華」系列中，「青春」必然會成為專輯的主題與概念。迷你專輯《花樣年華 pt.1》的收錄歌曲〈Intro：The most beautiful moment in life〉*的開頭是這樣的。

今天的籃框看起來特別遠
在球場上嘆了口氣
害怕現實的少年

花樣年華 pt.1

THE 3RD MINI ALBUM
2015. 4. 29.

TRACK

01 Intro：The most beautiful moment in life
02 I NEED U
03 Hold Me Tight
04 SKIT：Expectation!
05 Dope

06 Boyz With Fun
07 Converse High
08 Moving On
09 Outro：Love is Not Over

VIDEO

 COMEBACK TRAILER

 <I NEED U>
MV

 ALBUM PREVIEW

 <I NEED U>
MV (Original ver.)

 <I NEED U>
MV TEASER

 <Dope>
MV

SUGA改了幾十次才完成的這段歌詞中，透過他喜歡的籃球運動，講述了被迫面對現實這道牆的自己。而在〈Outro : Love is Not Over〉前面，實質上擔綱最後一首歌的〈Moving On〉*中，他還揭露了自己非常私人的故事。

> 人生第一次的搬家
> 是數著日子從媽媽的肚子裡出來
> 依稀記得我搬家的代價是
> 媽媽心臟的機械和長長的傷痕

──〈Moving On〉這首歌對我來說很重要。

　　SUGA以平靜的聲音繼續說：

──看歌詞應該就知道，在我三歲還是四歲的時候……我到現在還記得，當時睡到一半醒來，聽到抱著我的媽媽心臟發出像時鐘的聲音，於是我就問媽媽為什麼會發出那種聲音，原來是因為媽媽生下我以後動了手術。媽媽為了生我，受了很多苦，所以我有點內疚，從小就有「我出生下來是對的嗎？」的想法。因此不管什麼事，只要是我能做的，我都想盡量為她做到。也有可能是因為這樣，我更渴望成功，所以我才把出生形容成了「搬家」。

　　成為巨大成功故事開端的「花樣年華」系列從最私密的告白出發，集結了各自的青春，記錄著有如一個共同體的花樣年華時期，並以此作結。就像〈Moving On〉的歌詞所描述，防彈少年團在籌備《花樣年華 pt.1》的那段時間，是他們出道後

第一次搬宿舍。Jung Kook 回憶道：

——在這首歌裡，我分配到的歌詞有一句是「在空蕩蕩的房間
　　拿著最後的行李準備離開／再回頭看一眼」。實際上，我
　　記得在離開前我再次環顧了宿舍房間，感覺到我們有了
　　成長，另一方面也期待在新的地方會有多令人開心的事
　　在等著我們。

　　就如同〈Moving On〉的歌詞，他們在那間宿舍經歷了擔
心「看不清的未來」，成員之間「發生過幾次肢體衝突」，但
「坪數越少卻越團結」的過程。離開那個地方搬到新宿舍，對他
們來說，就是能讓他們相信有某些事物正在改變的事實根據。

　　Jung Kook 搬去新宿舍後，切身感受到團隊的狀況不一樣了。

——首先，房間變多了，總共有三間，還有廁所。我那時第
　　一次買了電腦，有了自己的工作空間。因為沒有獨立的
　　衣帽間，我們就在客廳放了掛衣架掛衣服，之後在中
　　間擺上桌子，所以後來我的工作室名稱就叫做「Golden
　　Closet」。宿舍比以前寬敞，住起來確實很舒適，比較
　　從容的感覺……畢竟以前是七個人一起睡在同一間房間
　　嘛，後來就開始分房睡了。

　　Jin 在新宿舍，內心也稍微能放鬆了。

——我跟SUGA住同一間房間，Jung Kook 跟RM住一間，最
　　大的房間則是V、Jimin 還有 j-hope 三個人共用，生活因
　　此有了很大的改變，因為以前大家都擠在同一個空間，
　　但從那時候開始也有了到彼此房間玩的樂趣。

　　像這樣，「花樣年華」系列以成員們的個人經歷跟感情為
基礎，基於「青春」、「花樣年華」等關鍵字，用敘事的方式表
達出來。

從這一點來看，防彈少年團及 Big Hit Entertainment 在不知不覺間，正在打破某條界線。他們用嘻哈訴說的那些故事，此後將透過至今仍膾炙人口的偶像團體專輯詮釋出來。

打破規矩，重寫規矩

房時爀在製作《花樣年華 pt.1》這張專輯的過程中，徹底顛覆了偶像內容 Contents 製作方面的常識，並打破了被視為「規矩」的許多事物。

偶像團體的主打歌通常是唱跳歌曲，這種狀況下，MV 當然會加入成員們的表演場景。不過《花樣年華 pt.1》的主打歌〈I NEED U〉的 MV 完全沒有跳舞的場面，而且影片中的人物不是在華麗的場景、市中心或國外，而是徘徊於看似郊區的地方。

其理由與影片的內容有關。〈I NEED U〉的 MV 分成了提供給電視臺的編輯版 *，也就是一般版，和只在 YouTube 上公開的原始版 **。原始版比編輯版多了兩分鐘左右，這兩分鐘裡不時穿插了描寫暴力、精神創傷等等，幾乎不會出現在當時韓國偶像團體 MV 中的內容。

事實上，在韓國的偶像產業做這種嘗試無異於「抱持了等著完蛋的覺悟」。在韓國，偶像被認為是賦予幻想的領域。在 MV 中，不管是露出開朗的笑容還是反抗世界，這些幾乎都只是為了讓人看到偶像帥氣模樣的一種設定。隨著歌曲和造型的氛圍不同，概念會區分成「明亮」或「黑暗」dark，就是因為這種

傾向。現實的某些面貌被刻意一點一點地削減，如此一來，偶像內容才能被歌迷視為安全的幻想。

　　然而，防彈少年團把更為現實的事物帶進偶像的世界。不只是表現尺度的問題，他們在〈I NEED U〉中演出的角色都處於一事無成、被壓抑的絕望狀態，面對一切都越來越糟的狀況，成員們的情緒爆發出來。在「青春」像現在被當作一種概念之前，是很難定義這種抽象概念的。也因此，這對熟悉原有偶像產業作品的歌迷們來說，在各方面都難以理解。

　　〈I NEED U〉甚至是開啟「花樣年華」系列的歌曲，如果要徹底了解這個系列的故事，不只是接下來的迷你專輯《花樣年華 pt.2》的主打歌〈RUN〉MV，所有相關影片都得看過才行。

　　然而除了這條路之外，房時爀別無選擇。當時，防彈少年團就像他們在MV中的角色一樣，一直無法進入自己所在的世界中心，只能在周圍徘徊，不安的立足點和對成功的渴望糾纏在一起，處於任何事都無法解決的鬱悶狀況。「花樣年華」系列以防彈少年團的這種情緒為基礎，漸漸製作而成，〈I NEED U〉也是基於同樣的理由才能作為一首歌發表。

　　從一般製作人的立場來看，在《花樣年華 pt.1》中，防彈少年團展現出強烈舞蹈表演的〈Dope〉也可以當作主打歌。事實上，他們在〈I NEED U〉之前都是發表風格強烈的主打歌，2014年底在MAMA上的表演更鞏固了這樣的印象。即使如此，房時爀還是決定拿這首放鬆得讓人感到纖細柔弱、開頭節奏緩慢的〈I NEED U〉當為主打歌。

　　而且，這首歌的表演*開頭是七個人都躺在地上，從歌曲

進入第一小節到SUGA唱完饒舌為止，其他成員們都沒有從地上起來。這首歌沒有馬上讓大家知道是想傳達什麼訊息，相對地，從一開始就以歌詞表達出寂寞複雜的感情。

Fall Fall Fall 散開了
Fall Fall Fall 掉落了

RM曾經說過「輕易地離開，被聚集起來，再一次粉碎，然後抓住……不斷反覆感受這樣的心情」，而〈I NEED U〉中就包含著他們當時的心境。

但〈I NEED U〉不單單是一次冒險的嘗試，房時爀對這首歌很有信心，且判斷防彈少年團必須突破以往的限制。前一張專輯《DARK&WILD》可以說明，如果防彈少年團只是重複他們特有的風格，那就像在原地打轉。

〈I NEED U〉猶如花朵在防彈少年團黑暗又紛亂的內心掉落、散開，增添了一股淒涼的悲傷。選擇這首包含著各種感情的歌當作主打歌的做法，在偶像產業並不常見，但可以篤定的是，這首歌反倒能引起許多人普遍正面的評價。

當SUGA在唱激烈的饒舌時，背景搭配了氛圍柔弱沉靜的音樂，相反地，當音樂突然變快，則以低沉寂寞的聲音唱出「對不起（I hate you）／我愛妳（I hate you）／原諒我（Shit）」。同時呈現出強烈的情緒與悲傷，讓聽的人雖然難過，情緒卻越來越高昂，然後副歌再把這些感情合而為一，爆發出來。尤其是副歌段落持續一段時間後，節拍突然變強烈，以歌曲

來說，這樣的安排能同時表現出情緒的宣洩與爆發性的表演。

　　對這首歌最先給予正面評價的是防彈少年團的成員們。〈I NEED U〉不能算是嘻哈、電子舞曲^{EDM}，也不是以往偶像團體常有的那種唱跳歌曲，但成員們還是直覺性地接受了在類型不明確的領域、感情與感情的界線之間誕生的這首歌。Jimin回想起第一次聽到〈I NEED U〉時的情景。

——在這首歌完成，也聽過專輯概念的說明及其他所有歌曲
　　之後，大家好像都很有信心，覺得歌曲跟概念都很好。

　　Jung Kook甚至覺得「這首歌好得不像話」。他補充說道：

——當時我覺得這絕對「會成功」，因為真的是很棒的歌啊，
　　棒到都可以推翻掉之前的一切，可以把曾經唱過「妳現在
　　很危險」³的過去忘記了，哈哈。

　　Jung Kook接著如此形容〈I NEED U〉當時帶給防彈少年團的希望。

——感覺像是一個開始，我們的開始。

人生中絕無僅有的時刻

　　為了成功消化打破原有產業規則的成果，防彈少年團需要新的方式。Jin在〈I NEED U〉裡改變了唱法。

——以往唱歌常常會用喉嚨，不過唱這首歌時，我第一次混
　　入了呼吸聲。錄音時，整首歌都是用這種唱法，然後再
　　把其中幾個片段實際加進歌曲裡。當時覺得很尷尬，不

3　《DARK&WILD》專輯主打歌〈Danger〉其中一句歌詞。

感覺像是一個開始，
我們的開始。

Jung Kook

過那樣做是對的。

舞蹈也需要大幅改變。j-hope這麼解釋：

——以前只要能讓人驚訝，用力跳就好了，但跳〈I NEED U〉時情緒表現真的很重要。必須好好表現出惆悵感，表演才會感覺是活的，幾乎是「舞占一半，表情占一半」的感覺。

為了表現出情緒，j-hope還做過這種想像。

——嗯……我一邊想像自己是站在懸崖上快掉下去的少年一邊跳舞，真的很心驚膽戰，又岌岌可危。

j-hope所說的感情也完全延續到《花樣年華 pt.1》的概念照以及〈I NEED U〉MV拍攝現場[＊]。他再次說道：

——感覺非常獨特。當時我們拍了很多東西，感覺就像……我不是藝人，是一個正在享受著青春的人，包括為了拍攝，跟成員們一起到各個地方。然後，或許是我一邊想著不安徬徨的時期一邊拍攝的關係……沒什麼身為藝人在準備專輯的感覺。

RM也是差不多的心情。

——現在回頭想想，會覺得我們可以表現出更多東西……當時，我們認為〈Danger〉之後好像就不會再有那種歌了，不過似乎並非如此。此外，〈I NEED U〉這首歌真的造成很大的影響，大家都抱著「啊，這好像會紅喔！」的心情開始籌備，當中好像也潛藏著「來創造所謂的『花樣年華』，也就是我們最美麗的瞬間吧」的想法。

Jimin說明了當時成員們感受到的情感對〈I NEED U〉的MV拍攝造成的影響。

——我好像完全融入了「花樣年華」這個概念當中。跟這些成

員在一起非常開心，覺得那個當下真的可以說是我人生中最棒的美好瞬間。像那樣融入MV中的角色之後，大家也常常說跟角色的情感很契合。

成員們把MV裡的角色當作現實中的部分自我來看待，使得幾乎沒有演戲經驗的他們可以深刻地投入角色中。

V內心的某個角落殘存著他在「花樣年華」系列中飾演的角色。他說道：

──我認為他真的是無可奈何才會變成一個「惡人」。如果有善惡之分，他就是被環境所迫，突然由善轉惡的人，所以看著那個角色會覺得很心痛。

於是，「花樣年華」系列在後來獲得商業上的成功之前，於製作過程中引導成員們的內在成長。

Jimin回憶起拍攝〈I NEED U〉MV時的狀況。

──我只是因為從以前就一直有這樣的夢想，才會從事這份工作。但是真的太棒了，一邊高喊著「我們就是青春！」一邊和成員們一起聊天、唱歌、練習表演、拍攝……拍攝也幾乎都是團體一起，能跟大家一起度過時光真的太幸福了，而且還是在做自己唯一喜歡的事。所以等將來再回顧時，要是撤除與這些人在一起的這些點滴，就無法說明我的人生。

這樣的經驗，是身為藝人的Jimin透過「花樣年華」系列有所成長的契機。

──應該說在「花樣年華」時期的前後，我開始掌握到自己在舞臺上該呈現出來的模樣嗎？開始慢慢找到了自己的長處。

Jin則提到了成員之間變得更親近的關係。他說道：

——我當時跟成員們的感情變得更加深厚了，真的就像家人
　　一樣。然後MV不是拍得像電影一樣嗎？看完之後，我們
　　成員真的有這種感覺，以前只覺得我們是偶像，但從那
　　之後只要想到成員，就覺得他們像是電影裡的主角。

於是，成員之間開始有了同樣的想法。Jimin簡單地形容
了即將發行專輯《花樣年華 pt.1》之際，團隊內的氣氛。

——感覺「我們辦得到」的心情變得非常強烈。

期待

收錄於《花樣年華 pt.1》的〈SKIT：Expectation!〉* 就如其
名，寄託了即將發行這張專輯時成員們心中的期待。正確來
說，與其說是期待，更像是希望一定要成真的願望。成員們不
斷反覆說著一定要拿到「第一名」，聽起來甚至像是為了抹去
不安的咒語。j-hope回憶道：

——我是很重視工作的人，也懷有夢想，想得到成果，所以
　　其實滿擔心會不會成功的，然後會想：「做這份工作，我
　　能感到幸福嗎？」就一直在那個點上打轉。

就像j-hope所說，成員們很想掙脫被概括為「甜、苦、甜、
苦」的束縛。他們想要的也不是多大的願望，只希望在電視音
樂排名節目上拿到第一名。不是年度專輯排行榜或音樂頒獎典
禮的大獎，只是在每週固定播出的眾多節目中得到一次第一名。

在電視音樂排名節目上得到第一名，對韓國的所有偶像

來說都是一條分界線。韓國的電視音樂排名節目以週為單位播出，因為有線臺跟無線臺都有各自的節目，所以綜合來看，除了週一以外，可說是每天都有一個節目。而且，每個節目排名的分數統計標準不一樣，有些節目若是數位音源成績好的話，得到第一名的可能性就比較高；其他節目則是會看唱片銷量，銷量高的話也有機會得到第一名。

在這些各有不同標準的眾多節目中，至少要得到一次第一名，才能論及人氣或成功。在一定的時間內始終無法得到第一名的偶像，大多都會在這種節目中消失。在幾乎填滿一整週、這麼多的電視音樂排名節目中，連一次第一名都無法拿到的偶像，除了大型經紀公司以外，一般公司很難再花費製作費等待他們成功。

這個時候，也就是在專輯《DARK&WILD》跟《花樣年華 pt.1》之間，防彈少年團幾乎就快碰到電視音樂排名節目的第一名獎盃了。先前他們發行專輯《Skool Luv Affair》時，曾以〈Boy In Luv〉進入第一名候補，2014年底又以MAMA為契機，歌迷迅速增加。

然而，《DARK&WILD》只看數字的話，最後並沒有達到期待的結果，當時也還沒發行新專輯，防彈少年團跟Big Hit Entertainment 都沒有辦法實際體會到團體受歡迎的程度。

V表示在《DARK&WILD》專輯宣傳期時，他曾經跟公司討論過團體的方向，當時他是這麼說的：

「有比我們受歡迎跟不受歡迎的團體，但是好像沒有任何一個團體像我們這樣。防彈少年團有專屬於自己的位置。」

接著，V 提出了能使防彈少年團更加成長的條件。

「要讓大家看到會被稱為『傳奇舞臺』的帥氣表演。」

幾個月後，他所說的傳奇舞臺在 2014 年 MAMA 上實現了。儘管如此，他們還是沒能得到第一名的獎盃。在電視音樂排名節目上無法得到第一名的團體中，他們距離第一名最近，就算是這樣，他們仍沒拿過一次第一名。〈SKIT：Expectation!〉這首歌就包含了成員們的所有期待與不安。

j-hope 如此說明當時的心情：

——我們也想登上那個寶座，想得到第一名⋯⋯非常希望能實現一些心願。

凌晨一點的歡呼

《花樣年華 pt.1》在 2015 年 4 月 29 日凌晨十二點，於各大音源平臺公開。當時受到每小時更新的即時排行榜分數統計算法的影響，大部分的偶像團體都會在晚上十二點公開歌曲，使歌迷集中收聽音源，拉高進入排行榜的名次[4]。

而一個小時後的凌晨一點，等待排行榜排名更新的 Big Hit Entertainment 時任理事尹碩晙在看到結果後，因太過驚訝而大叫出來。主打歌〈I NEED U〉打進了當時韓國音源平臺中市占率最高的 Melon 即時排行榜第二名。

成員們也一樣非常驚訝。j-hope 回想起他確認 Melon 即時排行榜的那一刻。

4　韓國音源平臺的這種統計方式現在已經廢止，就音源來說，通常會在傍晚六點公開。

——我們當時應該在練習，然後大家一起看了排行榜。那時候真的太開心了，以前從來沒有以這樣的成績（高名次）進入音源排行榜過，第一次感覺到「原來有這麼多人在聽我們的歌啊」，真的很興奮，也想過我們做音樂是否就是為了這種感受。

剛出道的時候，SUGA的願望之一就是得到「Melon即時音源排行榜的第一名」，因為這對他來說，是成功的標準。

SUGA表示：

——那時候覺得只要得到排行榜第一名就好了，認為那就是這個世界的盡頭，心態上覺得「如果能得到Melon第一名，就是成功的歌手了」。當時幾乎每天都會去看排行榜，又不是在看股市行情，還研究分析了各種情況。

雖然〈I NEED U〉沒能實現SUGA的願望，但那時要得到Melon即時排行榜第二名，體感上就跟得到電視音樂排名節目第一名一樣困難，甚至難度更高。

在廣泛大眾使用的音源平臺中，最多人使用就是Melon，最看重歌迷群體的偶像團體要在上頭得到好成績，要比大眾普遍都認識且受歡迎的歌手更困難。以一小時內音源收聽人數決定排名的即時排行榜，當然對歌迷人數最多的藝人有利，但要在排行榜上名列前茅，不管是現在還是當時都不簡單。只看上一張專輯《DARK&WILD》的主打歌〈Danger〉，在即時排行榜上也沒能拿到亮眼的名次。這樣的團體推出的新歌在即時排行榜上創下了第二名的佳績，其意義很簡單，代表防彈少年團的歌迷人數開始大量增加，甚至令Big Hit Entertainment的所有工作人員都感到吃驚。

各方面的成績都上升了。按照GAON排行榜的數據，《花樣年華 pt.1》在2015年的出貨量是二十萬三千六百六十四張，是2014年《DARK&WILD》的兩倍以上。而且，防彈少年團終於獲得了電視音樂排名節目的第一名。他們以〈I NEED U〉在2015年5月5日，於有線音樂頻道SBS MTV《THE SHOW》上獲得了出道以來的首個第一名，並於三天後的5月8日，在KBS《Music Bank》上得到第一個無線電視臺音樂節目的第一名。

Jimin說起當時的心境：

——我強烈地感覺到自己的努力沒有白費，好像有一種「作為團體，我們達成了一項成就」的情緒湧上心頭。我自己多認真準備跟多努力都無所謂，但成員們一起努力並得到了成果這一點，令人非常感激。

其他成員的感受也跟Jimin感受到的情緒相似。對他們來說，得到第一名除了代表成功，更令人喜悅的是防彈少年團這個團體、他們的存在終於得到了認同。j-hope如此解釋：

——感覺我們的存在得到認同了。從我們的音樂開始，到一張專輯、我的名字、我們的團體，得到第一名之後，能讓我們知道這些東西都「還活著」……

j-hope接著補充說明了受到大眾喜愛所帶來的快樂。

——在宣傳專輯的期間，能讓大家知道「我是一個怎樣的人」這種感覺非常甜美，因為第一次發現自己受到很多人喜愛。

勝利對於青春的影響

　　防彈少年團開始能看見自己親手抓住的成功，同時外面的世界也開始改變了。這從當時上傳到YouTube，標題為「BANGTAN BOMB」[5]＊、記錄他們參與電視音樂節目的相關影片中也能看出來。

　　從他們出道的2013年到2015年的《花樣年華 pt.1》時期為止，內容主要是紀錄成員們一起在休息室互開玩笑，或是準備舞臺表演的模樣。另一方面，從後續專輯《花樣年華 pt.2》開始，偶爾就會看到發行專輯時成員們在音樂節目擔任「特別MC」，在後臺準備的模樣。

　　由此可看出前一張專輯《花樣年華 pt.1》對防彈少年團來說具有什麼樣的意義。因為特別MC是從該時期宣傳的各組藝人中，選出某個人來擔任主持人的一次性工作，就是所謂藝人「走紅」的證據。實際上，在音樂節目中得到第一名時，成員們的反應也同樣收錄在這個影片內容裡。

　　Jimin說起當時自己與成員們體會到的內心轉變。

——應該是從那時候開始……我們確實意識到了所謂「歌迷」的存在。在那之前，我不太能確切地定義歌迷的角色，覺得「不知道該對歌迷說什麼」，只有我們成員互相鼓勵說「努力吧」、「好好做吧」。不過在得到第一名之後，我想起了出道那天的第一個節目。那一天大約來了十位歌迷嘛，我深刻地感受到如果沒有這些人，沒有幫我們加油的

5　「BANGTAN BOMB」是在防彈少年團的官方YouTube頻道BANGTANTV上傳的其中一個系列影片內容，不只有成員們在舞臺上的樣子，還包含了他們在幕後、休息室、其他拍攝現場等自然的模樣。

人，我們就沒有存在的必要，必須好好感謝歌迷才行。

成功讓他們意識到自己是怎麼來到這裡的，還有往後想為了什麼目標前進。j-hope回憶起《花樣年華 pt.1》之後，成員們之間的氛圍。

——成員們好像都有了野心。雖然實現了一個夢想，但我們沒因此感到滿足，想要展現出更帥氣的模樣，每個人似乎都想著「還想爬上更高的地方」，所以我們團體現在才能來到這個位子吧……其實只要有一個人想法不一樣，就很難走到這裡。

因為團體的成功讓成員們開始懷有更大的目標時，以〈Dope〉＊作為〈I NEED U〉的後續曲宣傳是一個絕妙的偶然。

〈I NEED U〉跟〈Dope〉，可以說是能描述當時的防彈少年團的兩個里程碑。如果說〈I NEED U〉描寫出了防彈少年團在專輯《DARK&WILD》發行前，一路走來經歷的那些苦難跟絕望，〈Dope〉則是把無論如何，他們還是能走到這裡的理由寫進了歌曲中。

啊　Dope Dope Dope　我們在練習室揮灑汗水
快看　我鏗鏘作響的舞步就是答案

這首〈Dope〉的這個字通常有「火紅」、「超讚」的意思，是類似Swag的一個形容詞，但就像上述的歌詞，防彈少年團把這個字用作「歷經汗水磨練」的意思。當快速走紅的其他偶像團體用「我們棒極了」的方式展現自信時，防彈少年團則是

應該是從那時候開始……
我們確實意識到
所謂「歌迷」的存在。

Jimin

主張「我們練到累斃了」。

〈I NEED U〉使他們的人氣急遽上升，後續曲〈Dope〉正好是表現出輸家 underdog 不停往上攀升的氣勢。〈I NEED U〉的開頭是抒情的氛圍，接著淒涼的悲傷情緒漸漸變濃，〈Dope〉則是一開始就進入歌曲的高潮，一路直衝到最後。此外，〈I NEED U〉的副歌段落以又長又複雜的旋律，將寂寞的情緒放大到最極限，〈Dope〉則是只用「Dope」這個字及節奏，將開心的氛圍發揮到極致。

歡迎　是第一次見到防彈吧？

〈Dope〉以RM的這句歌詞開始，就結果來說是一句意味深長的宣言。雖然不是先預想到《花樣年華 pt.1》會大獲成功而加入了這樣的歌詞，但〈Dope〉就是對透過《花樣年華 pt.1》首次認識防彈少年團的人，介紹團體自我認同的一首歌曲。

像這樣，〈I NEED U〉跟〈Dope〉集結體現了當時防彈少年團的核心精神，也就是經歷過各種事情，也絕不因此氣餒的輸家戰鬥方式。以〈I NEED U〉帶起的團體氣勢，用〈Dope〉讓氣勢開始擋也擋不住地越來越提升。不僅是排行榜上的數字，甚至到了偶像產業相關人士都能切身體會、「體感到」的領域。

韓國的偶像團體在電視音樂節目結束後，也會在電視臺外面舉辦小型的歌迷見面會，跟一早就來到現場的歌迷們見面。因此，可以藉此看出直接來現場看該團體的歌迷們，也就是歌迷群體的規模與熱情程度。很遺憾的是，如果是不受歡迎

的團體，有時也會出現歌迷人數比成員還少的情況。

　　防彈少年團直接穿著〈Dope〉的表演服裝舉辦迷你歌迷見面會的那天[6]，電視臺前面擠滿了聚集而來的ARMY，直到因為安全問題，現場無法再容納更多人。防彈少年團的歌迷人數已經不只是Jimin曾說過的那「一排」了。

自媒體的時代

　　就如同所有產業，偶像產業或該業界的製作人員在製作過程中，都有一套標準的「專業知識」。基於偶像產業的特性，業內並沒有明示的準則，在幾間主要公司建立起這種製作相關專業知識之後，立刻就變成了整個業界為了成功，不得不跟著做的一套標準。

　　例如，韓國偶像團體一律用唱跳歌曲當主打歌、以刀群舞為基礎設計華麗的表演變成理所當然的做法，無疑都是SM Entertainment建立起來的。SM Entertainment的偶像團體藉由獨特的表演，可以說是重新詮釋了音樂，使音樂產業的消費者不只停留在單純的聽眾，進一步變成偶像的死忠歌迷。另外，YG Entertainment透過BIGBANG和2NE1，將當代國際嘻哈、流行趨勢和K-POP旋律相結合，並活用以往偶像很少嘗試的街頭時尚和頂級時尚，歌迷群體以外的一般大眾自是不提，他們的影響力甚至拓展到了時尚產業。

6　2015年7月5日，SBS《人氣歌謠》播出當天。

《花樣年華 pt.1》之後，Big Hit Entertainment在這兩家公司建立起來的標準之外又設立了其他標準。運用系列作的概念企劃專輯系列，引起人們對一連串故事進行各種分析的專輯企畫方式自是不提，還有像〈Dope〉中「我熬夜工作everyday／當你泡在夜店的時候」這部分一樣急遽提高歌曲能量，活用節奏等等，後來多個偶像團體也跟著應用在他們的作品裡。

而偶像不只出現在既有的電視頻道中，更轉以網路平臺為重心展開活動，透過新的準則開啟了新的世代。防彈少年團從出道前就開始在YouTube上活動，與最近YouTuber的活動方式相似。而且他們藉由直播平臺VLIVE，完成了防彈少年團獨有的活動生態。

防彈少年團發行專輯《花樣年華 pt.1》的三個月後，2015年8月，VLIVE在NAVER上試營運，以韓國偶像為主，讓眾多藝人可以直接傳遞多種內容給歌迷。藝人經由VLIVE，可以在約好的時間或沒有事前告知就進行網路直播，直接回答歌迷提出的問題，即時交流。「自媒體」時代就此開始。

偶像要神祕地藏起自己舞臺下的模樣，不一下子就公開全部的內容，要一點一點地向歌迷透露的時代，隨著VLIVE的出現結束了。在防彈少年團出道時，已是既有市場 red ocean 中最重要的偶像產業以VLIVE做為起點，偶像與所屬公司直接製作的自製影音內容，也就是所謂的「糧食」變得非常重要。只要這樣持續提供糧食，就算不是專輯宣傳期，也能讓歌迷們沒有機會移情別戀。

對出道前就透過部落格跟YouTube上傳多種內容的防彈少年團來說，自媒體時代就像是「許久以前的未來」。在

YouTube上透過Log告訴歌迷近況的經驗，自然而然地延續到VLIVE的直播，持續將各種自製內容傳達給在VLIVE上關注防彈少年團頻道的歌迷，起到「投餵糧食」的作用。

在VLIVE上開播的綜藝節目《Run BTS》是防彈少年團與Big Hit Entertainment提出的全新活動生態的最後一片拼圖。對偶像團體來說，自己的綜藝節目不僅可以讓歌迷在音樂之外的領域獲得樂趣，更重要的是可以展現出每位成員各自的特質。在2000年前後活躍的韓國第一代男子團體，也有很多是透過自己的綜藝節目打下人氣的基礎。不過，在《Run BTS》之前，製作偶像綜藝節目完全是電視臺的領域。隸屬大型經紀公司的偶像團體，有很多都是從新人階段就透過自己的綜藝節目打出名聲。然而，就必須考量收視率的電視臺的立場來說，通常都會選擇受歡迎的偶像。

Big Hit Entertainment藉由《Run BTS》將偶像綜藝節目帶入自製內容的領域。中小型經紀公司自己製作綜藝節目是相當大的賭注，但是就結果來看，電視臺製作的《新人王 - 防彈少年團 Channel 防彈》、《BTS's American Hustle Life》自是不提，要說《Run BTS》比同時期的其他偶像綜藝節目還成功也不為過。

《Run BTS》與電視臺製作的偶像專屬綜藝節目不同，沒有完結的概念，可以一直播出，而且由所屬經紀公司製作，也能確實掌握成員們的狀況。如今，ARMY能看防彈少年團參與的電視音樂排名節目、在VLIVE上看成員們開直播聊活動感想，然後到YouTube和Twitter看活動相關的幕後花絮影片及

照片，期間還可以收看《Run BTS》這樣的綜藝節目。假如是透過《花樣年華 pt.1》變成 ARMY 的人，若說需要熬夜補足，才能看完已經累積超過兩年的糧食也絕不誇張。

然而，自製內容的時代不僅改變了偶像的活躍方式。偶像公開在舞臺之外發生的幕後花絮、直接和歌迷交流，其定義也開始有所不同。如果過去的偶像在歌迷面前時時刻刻呈現出美好的樣子是理所當然，自製內容時代的偶像則是會開始吐露自己的狀況或內心話，會向大眾或媒體聊自己的傷心處，偶爾也會出聲批判。而進入 2020 年代的現在，偶像會更坦白地說出自己正在經歷的困難與問題，身心過於疲憊的話，有時也會暫停活動。於是，從某個時刻起，韓國偶像開始擁有了不同於日本偶像或美國偶像樂團的自我認同。

因此，與這些活動成正比，防彈少年團變得更忙碌了。他們在籌備專輯《花樣年華 pt.2》的期間，也必須在 VLIVE 或社群平臺上活動。成員們是如何接受比以前更多的宣傳活動呢？V 簡單明瞭地說：

——我只是順從團體的決定，我自己的決定一點也不重要。

萬一我反對，剩下的人都贊成，那我會覺得成員們的想法是對的。成員如果說「想做」、「必須要做」，那我當然也要一起做啊。

問到「怎麼能擁有這樣的心態？」時，V 回答：

——「因為是防彈」吧。

他續道：

——這是我賭上了人生的團體，不能單憑我個人的想法做決

定嘛，所以我會選擇這麼做。而成員們大致上都是「可以的話，每一樣活動都『做吧』的主義，我則是「跟著他們一起做」主義。

j-hope 也回憶起當時的心境。

——「不能在這裡輸掉」，當時我是這麼想的。抱著「我們可以做得更好」的想法，去完成了更多的事情。我們已經竭盡全力，毫無保留了。

在這樣的背景下，2015 年 5 月 20 日起，以「吃飯的金碩珍」這個標題上傳到防彈少年團 YouTube 頻道上的 Jin 的「吃播」內容《EAT JIN》＊，讓大家看到他們「不管是什麼都多嘗試」的心態，以及改變後的時代所代表的意義。出道前就在官方部落格上分享過自己做菜過程的 Jin，從《花樣年華 pt.1》的宣傳期開始，展現出自己吃飯的樣子。Jin 說道：

——當時真的沒什麼能跟歌迷交流的事情，而我喜歡吃飯，所以就想說也上傳吃飯的影片看看吧，才決定拍攝這個內容。當時是覺得，至少要讓 ARMY 們能看見我的臉，就這樣開始了。

Jin 第一次拍這個內容的時候，還擔心會對其他成員造成困擾，所以盡量選在不占空間的地方安靜地進行拍攝。但是，這個內容立刻獲得了好評，Jin 就將頻道從 YouTube 移到 VLIVE，開始進行直播。Jin 回憶：

——移到 VLIVE 播著播著，規模也稍微變大了。原本只要我自己把手機放在前面，拍我吃飯的樣子就好了，但 VLIVE 是跟公司的人一起拍攝，我不喜歡對別人造成負

擔，所以滿擔心的，不過工作人員跟我說這是理所當然的事，叫我不用在意。也因為是直播，一開始我表現得好像不是很好，更因為是要播出的節目，當時有一定要化全妝再拍的想法。

然而不同於Jin的擔憂，《EAT JIN》被認定為防彈少年團的代表性自製內容，擅長做菜的模樣，也變成了他的特點之一，直至今日。從沒人認識的練習生時期開始，直到變成超級巨星的現在，他透過做菜、吃東西的樣子展現出一貫的特質 ^{personality}。就像防彈少年團這樣，自製內容時代讓偶像和歌迷之間的情感連結更加親近而且持久。

而防彈少年團與ARMY透過網路形成的這種關係，無意間變成了防彈少年團的救贖。他們與ARMY累積起來的這層關係成為他們最強的力量，使他們得以撐過從《花樣年華 pt.1》開始經歷到的一連串難關。

花樣年華的另一面

SUGA在採訪的過程中，一直都是用小聲平靜的音調說話。就連說到是如何撐過那段時期的，他也講得雲淡風輕。這樣的SUGA，曾一度提高了聲音。

2015年3月19日，上傳到防彈少年團官方YouTube的影片內容是以過生日的SUGA為中心，成員們準備著要送給歌迷的禮物＊。SUGA準備了自己的拍立得相片跟親手寫的信要送給抽籤抽中的ARMY們，同時煩惱著要寫不同的話給每位

ARMY，成員們也很用心地包裝要給歌迷的禮物。

當SUGA被問到關於當時如此真誠的心意時，他大聲地斷然回答：

——我認為那些人是我存在的理由。

他續道：

——我這麼說，也許別人會覺得：「騙人，在說什麼啊！」但我是真的這樣想的。如果從我作為偶像一路走來的人生中去掉歌迷，我真的就是不值一提的人，根本什麼都不是。我總是對歌迷感到很抱歉⋯⋯還有責任感，覺得我必須負起責任，那好像是推動我的原動力之一。如果沒有那樣的心意，我應該無法繼續做這份工作。因為必須負起責任舉辦演唱會，滿足那些歌迷們的心情很強烈。

SUGA會說到這個地步，是有理由的。

——當時我眼前的世界，以一句話來形容，就如同地獄。我的願望沒有很大，我們只不過是二十歲出頭，團隊裡還有未成年人的團體⋯⋯有必要那麼討厭我們嗎？為什麼討厭我們？

後來，RM在「ARMY萬物商店」*中說到，2015年到2017年對防彈少年團來說是一段很辛苦的時期。當時，他們正式跑上成功的道路，同時持續受到大規模網路霸凌 cyberbullying。

若要問及理由，我們當然無從得知，但似乎也沒必要知道。或許從他們的出道新聞下方出現惡意留言的時候起，就能預料到這件事了。過去，他們因為不是知名經紀公司的偶像而挨罵、因為偶像追求嘻哈而在公開場合遭到指責，而接下來發生在防彈少年團身上的第一次大規模網路霸凌，起因是「專輯銷量太好」。

專輯《花樣年華 pt.1》的收錄歌曲在數位音源排行榜上得到的名次記錄，比前一張專輯《DARK&WILD》的歌曲還高時，就足以預測《花樣年華 pt.1》的實體專輯，也就是唱片的銷量會有戲劇性的成長。像防彈少年團這種以歌迷群體為主的團體，在這種比起買唱片的人，有更多一般大眾使用的數位音源排行榜上嶄露頭角，就代表歌迷數量迅速增加了。

然而，他們的這個成績得到的不是驚訝或喝采，而是以「懷疑」為名義散布的假新聞。因為比起《DARK&WILD》，《花樣年華 pt.1》的銷量實在提升太多了，有人主張他們回購專輯。假新聞中指出，他們的唱片銷量瞬間增加了幾千張，並提出了將這種懷疑變成事實的無實根據。

在韓國，消費者直接購買的唱片數量會在 Hanteo Chart 上公開[7]。

Hanteo Chart 會將即時銷量反映在統計數字上，其中在唱片行預購的數量，或是因為週末的專輯發行紀念簽名會而售出的專輯數量，會在唱片行回報數量後一次反映在統計數字上。因此，歌迷也稱 Hanteo Chart 銷量突然上升的現象為「（銷售量）爆增」。

當時，這件事並不像現在一樣眾人皆知，但是只要去詢問 Hanteo Chart 就能得知。事實上，有一位 ARMY 去詢問了 Hanteo Chart，得到的回應為不可能是回購專輯；Big Hit Entertainment 的一位職員接到 ARMY 們詢問的電話，也流著眼淚辯駁這並非事實。

此外，《花樣年華 pt.1》發行首週的唱片銷量約為五萬

[7] 接收並反映出與 Hanteo Chart 簽約加盟的網路、實體賣場之專輯銷量的方式。

五千五百張，是《DARK&WILD》的一萬六千七百張的三倍以上，不過以數字來看，兩者差距不過三萬八千張左右。稱為三倍會覺得很厲害，但如果說是增加了三萬八千張，就不是誇張到令人難以置信的成長幅度了。

然而，網路霸凌者的眼中看不到這一切。

他們不相信防彈少年團的人氣會急遽上升，我們無從得知他們不相信的原因，但那份懷疑宛如理所當然般，變成了對防彈少年團的憎惡與攻擊。他們將成員們的言行斷章取義，只剪輯出一小部分並扭曲真相，製作成假新聞，並以網路社群與社群平臺為中心持續散播。

他們把防彈少年團當作偶像產業的「反派」，持續不斷地攻擊。比方說，2016年10月發行專輯《WINGS》時，海外的社群平臺上還流行起「#BREAKWINGS」的主題標籤。雖然沒什麼影響力，仍可以窺見當時公開針對防彈少年團的霸凌行為已經擴及海外了。而以自己不喜歡成員的外表為由辱罵他們的這種行為，甚至像「受到允許」一般流行開來，或是將成員們過去的言行斷章取義，分享後罵他們「去死」，還毫不在意地轉推或分享。

在針對防彈少年團的網路霸凌之後，針對偶像的網路霸凌在歌迷群體之間彷彿變成了一種體系，向下扎根。將編輯過的聳動資訊上傳到社群平臺或網路社群後，同溫層的人就會散布其主張，甚至沒時間去確認是不是事實，就當成事實傳播出去。接著，該偶像的歌迷們為了將傷害降到最低，會用各種方法解釋。

這就是為什麼韓國偶像的歌迷群體常常用到「牽制」一

詞。當特定偶像開始受歡迎或是正值回歸期，黑粉就會以各種理由指責該偶像，抑或是營造出可以罵他們的氣氛，進行牽制。如果找不到可以牽制他們的材料，就重提幾年前已經落幕的事情，也就是所謂的「炒冷飯」，即使得做到這種地步也要製造負面輿論。這種行為就好像認為偶像是不能做錯任何事的存在，將他們逼到絕境，同時也把偶像當成只要犯下一點小小的錯誤，不管怎麼責罵都無所謂的存在。

而針對防彈少年團的網路霸凌，預告了隨著社群平臺時代改變的韓國偶像產業，更重要的是偶像歌迷群體的性質變化。並不是因為特定話題，只是單純討厭或必須進行牽制而開始網路霸凌的行為，在偶像消費者之間變得比以前更常發生。

偶像與歌迷

這般圍繞著防彈少年團的「戰爭」不只是對防彈少年團本身，也對歌迷ARMY帶來重要的影響。2015年當時，ARMY的規模剛開始隨著《花樣年華 pt.1》擴大，雖然不能說歌迷群體很小，但也難以說是規模龐大或凝聚力強，也像剛開始受歡迎的團體歌迷群體，大部分是十幾歲的人。換句話說，就是人數和經驗都不足以打贏戰爭的集團。

針對偶像進行網路霸凌的目的之一，就是像這樣讓歌迷脫離歌迷群體。因為要容易受到同儕影響的十幾歲青少年忍受自己使用的社群平臺跟網路社群，或是朋友們都在罵自己喜歡的偶像的這種氛圍，實在不是件簡單的事。

然而諷刺的是，從2015年到2017年，防彈少年團經歷過的許多事情讓ARMY與防彈少年團的關係變得非常特別。防彈少年團設定特定的目標，ARMY便會朝這個目標奔跑，或者提出超越目標的遠見。ARMY使防彈少年團從努力在業界生存下去的團體成為全球超級巨星，現今許多ARMY也以各種方式對社會做出貢獻。對防彈少年團來說，ARMY是歌迷，也是強力的後盾，又或者ARMY本身就是一個巨大的品牌。

　　我們無從明確地得知這種歌迷群體的獨特認同感，或者是藝人與歌迷之間強烈的羈絆是源自於哪裡，也許是因為這些歌迷也跟防彈少年團一樣，希望自己的存在能得到社會認同。對於以所有方式承受攻擊的歌迷群體來說，為了證明自己的選擇沒有錯，就得壯大在偶像產業中的影響力才行。另一方面，或許也是因為即使在網路霸凌持續不斷的同時，防彈少年團與歌迷仍透過Twitter、YouTube、VLIVE等平臺交流，使彼此的關係變得更加緊密。

　　不管原因為何，當時防彈少年團與ARMY正式開始形成的關係，就結果來說，對防彈少年團的行動帶來了決定性的影響。至於是什麼樣的影響，可以從j-hope的發言中得到答案。
──聽到歌迷說多虧我們才能繼續活下去時，我就覺得：「啊，我成為某人的力量了啊。」相對地，我也從這些人身上得到了力量。彼此成為彼此的力量這件事非常有意思，所以更不想覺得累或辛苦，為了這些人，可不能在這裡結束。
　　那段時期，他們歷經過各種苦難後得到的成功在專輯發行一週後就遭到否定，宣傳期間比起喝采，承受了更多指責。

RM 也委婉地形容了當時的心境。

——那時我們有測過 MBTI，我的結果顯示是外向性格，不知
　　為何我覺得這樣不行，我好像希望自己看起來是內向的。

　　雖然現在也是這樣，藝人們對於針對自己的網路霸凌，
要表明立場並不容易。提及網路霸凌這件事本身，會讓至今只
在某些地方遭到議論的一些問題更無謂地擴散，到頭來有可能
會對形象產生不好的影響。

　　防彈少年團沒有直接回應當時的網路霸凌，只能選擇繼
續宣傳。他們在所有假新聞與人身攻擊湧來的狀況下繼續進行
活動，而出道初期發表的〈Born Singer〉中的歌詞「那樣揮灑
的血汗使我濕透／舞臺結束後湧出淚水」有了更不同的意義。
他們期待著揮灑汗水努力後能飛到更高的地方，但能放下心的
地方，卻只有歌迷在的舞臺。

　　從他們的專輯中延續下來，他們與歌迷之間的故事，就
此開始了。

RUN

　　專輯《花樣年華 pt.2》不得不在歌迷的熱情與支持，還有
對他們的否定之下進行籌備。RM 如此回憶：

——2015 年對我來說就是一個考驗。不管是寫歌還是拍攝 MV
　　的時候，都有想大叫「唉，可惡！」、「呃啊！」的心情。
　　雖然我當時並不曉得，不過不久前我重新看了〈RUN〉的
　　相關影片，才發現我跟成員們都很像主角。抱著想大叫

的心情拚命奔跑，看起來十分自然……明明是拍攝時要
我跑，我就跑而已。

如同RM的記憶，在《花樣年華pt.2》中，無論成員們是
有意識還是無意識，都如實記錄下了當時他們的心情。

我還是無法相信
這一切好像都是夢
不要就此消失
……
時間就此靜止
這一瞬間過去的話
會變成一切都沒發生過嗎？會失去你嗎？
我好怕 好怕 好怕

就像這張專輯的收錄曲〈Butterfly〉*的歌詞一樣，他們感
覺一切都是夢境，害怕自己所做的一切都會消失。SUGA如此
回憶道：
──我們的歌曲〈INTRO: Never Mind〉**中，不是有句歌詞
　是「感覺就要撞上時，就踩得更用力吧」嗎？讓我肩膀受
　傷的是摩托車，在那之後我也稍微騎過，騎車時我就想
　到：「如果在發生車禍的瞬間，我再加快一點會怎麼樣
　呢？」然後浮於腦海的就是那個（歌詞）。但我以後不會
　再騎摩托車了，雖然車就停在倉庫裡。
　《花樣年華pt.2》的第一首歌〈INTRO:Never Mind〉的歌詞

花樣年華 pt.2

THE 4TH MINI ALBUM
2015. 11. 30.

TRACK

01 INTRO：Never Mind
02 RUN
03 Butterfly
04 Whalien 52
05 Ma City

06 Silver Spoon
07 SKIT：One night in a strange city
08 Autumn Leaves
09 OUTRO：House Of Cards

VIDEO

 COMEBACK TRAILER：
Never Mind

 <RUN>
MV TEASER

 ALBUM PREVIEW

 <RUN>
MV

雖然是講述SUGA自己的故事，但同時也是防彈少年團當時身處的狀況。

　　前一張專輯《花樣年華pt.1》的〈Intro：The most beautiful moment in life〉中，SUGA是獨自站在籃球場上；在這張專輯的〈INTRO:Never Mind〉中，他則是站在能聽到歡呼聲的表演會場。在發行四張專輯的這段期間，他們好不容易堅持下來，透過《花樣年華pt.1》正式走向成功。但是，就如同越來越多人喜愛他們，他們也成為某些人強烈反感的對象，黑粉和ARMY在網路上簡直像在打仗一樣，反覆攻擊和防守。防彈少年團要克服這樣的現實，就必須採取「感覺就要撞上時，就踩得更用力」的態度。

> 伸手就能打破的夢 夢 夢 夢
>
> 瘋狂地奔跑還是只在原地
>
> ……
>
> Run Run Run 摔倒也沒關係
>
> Run Run Run 受傷也沒關係

　　因此《花樣年華pt.2》的這首主打歌〈RUN〉＊，描述了雖然害怕現在這一瞬間是「馬上就會醒來的夢」，卻還是高喊著「再次Run Run Run」，彷彿凝聚了他們當時的意志。正如〈RUN〉的下一首歌曲〈Butterfly〉所說，他們害怕一切「只要觸碰就會消失、破碎」，但無論如何都得向前邁進。直到最後一首歌〈OUTRO:House Of Cards〉，防彈少年團描繪出了輕輕一碰就會倒塌的危機感，但是仍透過〈RUN〉展現出即使如此

還是要向前奔跑的他們。

因此，專輯《花樣年華pt.2》，特別是主打歌〈RUN〉的誕生過程比之前的專輯《DARK&WILD》和《花樣年華pt.1》更艱辛。事實上，〈RUN〉的基礎音軌很早就確定了，包括房時爀在內，Big Hit Entertainment的製作人們都表示：「很好！」只要在音軌上加上饒舌和旋律就可以了。

而這就是問題所在。《花樣年華pt.2》原定於9月發行，但實際上，這張專輯是在那年秋天的最後一天，2015年11月30日發行。

Sophomore Jinx

〈RUN〉的副歌以重複「Run Run Run我無法停止」、「反正我只能做到這些」這兩段短旋律為主，從聽眾的立場來看，這與《花樣年華pt.1》的主打歌〈I NEED U〉複雜的副歌相比，或許更容易領會。但是，對於負責寫〈RUN〉副歌歌詞的主要創作者[8]房時爀來說，〈RUN〉的這個旋律是非常重要又困難的至要關鍵。即使說這段短短的旋律，將決定防彈少年團會停留在《花樣年華pt.1》，還是能邁向更廣闊的未來也不為過。

從這點來看，《花樣年華pt.2》對防彈少年團來說，事實上無異於sophomore，也就是出道第二年或第二張專輯。出道專輯獲得好評的藝人，往往會在下一張專輯得到不如之前的反應。理想狀況是反映出上一張作品成功的因素，同時也帶來新的風格，但如果真的這麼簡單，在推出防彈少年團之前就創作

8　topliner，指歌曲的 topline，即核心旋律或主要歌詞的創作者。

出很多熱門歌曲的房時爀就不會因為這短短的旋律，苦惱兩個多月了。

如果再發行與〈I NEED U〉相似的歌曲，也許能得到穩定的反應，但是這首歌在防彈少年團當時的音樂作品分類中，屬於不同性質的主打歌，如果不斷重複這種風格，會很難加入防彈少年團的重要特徵之一——豐沛的能量。另一方面，如果是像《花樣年華pt.1》的另一首收錄曲〈Dope〉的風格，包含在〈I NEED U〉中的深沉、黑暗、淒涼的感情反而會不夠充足。無論怎麼做都會限制防彈少年團的可能性，稍有不慎，他們都可能將止步於《花樣年華pt.1》。

這不僅僅是考慮到專輯成績的問題。當時高喊著「感覺就要撞上時，就踩得更用力」的防彈少年團，正處於艱辛與期待、悲傷和希望複雜交錯在一起的狀況。〈RUN〉必須將在這複雜的情緒中也要前進的意志也融入歌曲中。

能夠讓人接受這一切的副歌，其意義與單純「不錯」的旋律不同。除了我們現在聽到的〈RUN〉的副歌之外，還有很多優秀的旋律。然而，在2015年結束《花樣年華pt.1》宣傳活動的防彈少年團卻遲遲找不到合適的旋律。他們持續寫新的旋律，之後又推翻，也有人認為應該用其他歌曲當主打歌，〈RUN〉的副歌就是經過這所有過程，最後誕生出來的獨一無二的旋律。

正如「再次Run Run Run」的這句歌詞，這首歌的節奏不快也不會太過用力，只集中在奔跑的感覺。接著又在「反正我只能做到這個」這句時稍微提高情緒，再加上跑到呼吸急促的印象，描繪出防彈少年團不管在什麼情況下，不管別人說什麼

都必須向前奔跑的形象。

　　就這樣，〈RUN〉被選為主打歌。《花樣年華pt.2》的前半部透過〈INTRO:Never Mind〉講述團體在已經改變的狀況中表現出來的態度，〈RUN〉則描述實踐這種態度的行動方式，〈Butterfly〉則唱出無論在現實還是MV裡，都存在於防彈少年團內心的不安和悲傷。如此漸漸深入內心的這張專輯，藉由〈Whalien 52〉*，開始更直白地描述他們在《花樣年華pt.1》之後感覺到的感受。

　　在這寬廣的大海中
　　一頭鯨魚孤獨地說著話
　　無論怎麼大喊也得不到回應
　　冰寒徹骨的寂寞讓牠沉默
　　……
　　你們的無心之言對我而言就是一道牆
　　孤獨在你們眼裡也是虛偽做作
　　……
　　世界絕對不知道
　　我多麼悲傷
　　我的痛苦無法交融　就如水和油

　　在〈Whalien 52〉中，防彈少年團的成員們說他們是「在這寬闊的大海中／一頭鯨魚」，更感到被世界孤立，甚至「孤獨在你們眼裡也是虛偽做作」，世界絕對不知道「我多麼傷心」，他們的痛苦是「無法混合的水和油」。

他們在某方面來說是已經成功的團體，但是除了與ARMY的關係，這段時期在某種意義上卻比以前更孤獨。防彈少年團像這樣深入他們的內心，對自我認知下了這樣的定義，然後像下一首歌〈Ma City〉、〈Silver Spoon〉一樣對著外面的世界歌唱。

RM平淡地闡述了他籌備《花樣年華 pt.2》時的心境。

——當時發生了很多事，我們的定位之類的問題同時發生，讓我曾試圖躲到殼裡去。

《花樣年華 pt.2》發行後，防彈少年團仍然處於所有話題的中心。RM經過那段時期，找到了回顧自己的方法。

——我經常一個人行動，然後去囊島。去到那裡，我心裡就會覺得很輕鬆，至於為什麼會感到輕鬆，是因為晚上所有人都聚在一起，只有我是一個人。沒有人會來跟我說話，周圍的人一邊吃炸雞一邊聊學校、戀愛的話題……自己一個人坐在一旁喝啤酒，讓我感到很療癒，覺得：「原來世界上還有這樣的地方啊，也有我能感到安心的地方啊。」在團體順利發展的同時，作為一個人，我的音樂和一直以來所做的事情都遭到了否定，所以也有了極端的情緒，認為在某方面來說，我所做的事都微不足道。現在回想起來，我也很懷疑自己是怎麼撐過來的。

成長

包括RM在內，防彈少年團成員們所經歷的煩惱反倒完整了「花樣年華」系列。如果說籌備《花樣年華 pt.1》時所經歷的

自己一個人坐在一旁喝啤酒，
讓我感到很療癒，覺得：
「原來世界上還有這樣的地方啊，
也有我能感到安心的地方啊。」

RM

事情，是想證明自己的青春成長的痛楚，那麼在籌備《花樣年華pt.2》的過程中，他們即正式與關注著自己的世界相會了。在成功和苦難交織的情況下，成員們對自己有了新的體會和想法。

j-hope在創作《花樣年華pt.2》中的〈Ma City〉˙時，開始注意到自己與社會之間的關係。光州出身的他在〈Ma City〉裡描寫自己的故鄉，並寫下這句歌詞：

讓所有人大吃一驚062-518

「062」是光州的區號，「518」則是指1980年5月18日在光州發生的五一八民主化運動。雖然網路上仍然有人貶低五一八民主化運動、助長地方情感，j-hope還是表現出了對自己故鄉的自豪，同時也學習自己出生地的歷史，得以回顧自己。
——我原本不太了解地方情感是什麼。首先，我沒有所謂的
　　地方情感……但是到了首爾，我知道有這樣的東西時，
　　第一次感受到了。「這是什麼？這是什麼樣的心情？為什
　　麼非得聽別人這樣評論我的出生地？為什麼非得感受到
　　這種感情？」所以我去查了是什麼樣的歷史。說實話，我
　　缺乏那方面的知識，但那時候查了很多資料，一邊學習
　　一邊想著該如何表現，並製作歌曲。不過非常有趣，我
　　第一次深刻感受到：「哇，原來述說我的故事，把我的感
　　情融入音樂裡是這種感覺啊。」
內省成了j-hope作為藝人成長的契機。
——那個時期，腦袋裡有一半以上的空間似乎都塞滿了「我是
　　誰？原本是什麼樣的人？」的疑問。〈I NEED U〉的舞蹈

和我至今為止跳的風格完全不同，所以在跳那支舞的同時，我經常思考自己本來是跳什麼樣的舞，也因此開始了「Hope on the street」＊，開始花時間在練習室看著鏡子跳舞，再次回顧我自己。

「Hope on the street」是不定期展現j-hope練舞過程的YouTube內容，有時會透過VLIVE進行，成為與歌迷們以舞蹈交流的契機。他對於自己的煩惱，讓他對工作有了新的見解，將另一種嘗試化為可能。j-hope說：

——我從《DARK&WILD》的時候開始，有種……在專輯中聽見了自己聲音的感覺，所以想趕快做得更好、自己必須站穩腳步的心情非常強烈。

Jimin從《DARK&WILD》時期開始對於工作的煩惱和努力，經過「花樣年華」系列後，也開始結出了果實。Jimin回憶道：

——我了解到人們是喜歡我的哪些部分、喜歡我做出什麼樣的表現或是以什麼樣的體態表現，所以我也會花費心思去維持這些。唱歌的時候也是，有時手指的每一個動作會稍微變慢，然後又加快……我覺得我在這些方面改變了很多。現在想想，我當時做了很多努力讓自己的內心安定下來。

另一方面，V在確立自己和他人或世界之間的關係時，也整理出了表現自己的方法。在「花樣年華」系列的宣傳期，他必須在防彈少年團的MV中演戲或是在舞臺上表演時，都是以演員柯林・佛斯 Colin Firth 為典範。

——當時，柯林・佛斯是我的典範。我很喜歡他散發出來的

氣質，也想要擁有那種氣質。

　　V 做事的方式，是源自他對自己和成員們的關係抱持著的想法。

——我一眼就能確實看出成員們隨著時間，變得真的很帥氣。如果沒有所謂的比較對象，我和成員們相比起來，開始行動的時間點會比較慢。舉例來說，我要因為非常喜歡某個歌手，而有「我想跟那個歌手一樣」或「總有一天我也想做出那種表演」的明確想法，之後才能燃燒起來。如果沒有那種想法，腳步就會比較慢，所以成員們對我來說是追逐的對象。

　　接著，V 針對成員們補充說道：

——我經常會說「我不能給防彈少年團添麻煩」，同時帶著過意不去的心情流下眼淚。我怕防彈少年團這道沉重又結實的牆，會因為我而出現裂痕……所以不想落後於這群完美的人。

　　大哥 Jin 和老么 Jung Kook 則經歷了渺小卻很重要的日常變化。很重視工作和日常生活平衡的 Jin 從 2015 年春天，出道後第一次換了宿舍之後，開始一點一點地逐漸建立起自己的生活模式。

——在那之前，我沒多少空閒時間能出門。上大學的時候，朋友們也曾問我為什麼那麼少去學校，要我多參加學校活動。我也想啊，哈哈！後來我慢慢開始比較常出門，還報名了拳擊課程，白天去上課，深夜就去運動一下再回來……

Jung Kook說自己有了新的興趣。

──我了解到了購物的樂趣。在那之前，我只是喜歡自己的穿衣風格，就是「我要穿出屬於我的風格」，不過可能是因為自己有點膩了，買東西的時候還被成員們發現了，哈哈！

這也是他尋找自我表現方式的過程。Jung Kook補充道：

──在那之前，我都是要我做什麼就做什麼，只想著一定要做好，沒有自己的價值觀。然後漸漸地，我開始會思考我該怎麼做哪些事、該怎麼理解自己、在舞臺上唱歌的自己是什麼樣子。就像玩遊戲的時候，那是叫「技能樹」

_{skill tree}嗎？就和那個很相似。完成一個就會分成兩個，然後又分兩個發展，有種一關一關慢慢過的感覺。

Jung Kook的技能樹讓他開始正式製作音樂。

──我完全不害怕學習，因為哥哥們都已經做音樂到現在了，而我起初不管是跳舞、唱歌還是樂器都不太會。

另外，SUGA回顧了自己在這段期間製作的音樂。

──我的歌曲中，總是會出現關於夢想和希望的故事，之前寫的〈Tomorrow〉也是那樣，我的歌超過一半都是在講述夢想和希望。如果連用音樂也不願意談這些話題，那還有誰會談呢？不過現在看來，我發現那些音樂是在對我自己說的話。幾年後聽著當時做的音樂，我能從中得到安慰，就像是寫給遙遠未來的自己的信。

接著，SUGA回想著許多聆聽防彈少年團音樂的人，並說：

──我當初不太理解人們為什麼會聽我們當時的音樂，不清楚是因為歌曲做得好，還是聽的人能理解我們歌曲中的含意，產生了共鳴。不過，我現在好像懂了。

那個名字，防彈少年團

　　專輯《花樣年華pt.2》在GAON排行榜上，2015年的專輯排名中出貨量為二十七萬四千一百三十五張，位居第五名。第六名是《花樣年華pt.1》，而第一名到第四名都是EXO的專輯。2010年代以後，這還是第一次有非隸屬所謂「三大娛樂公司」的偶像團體，在該排行榜的前十名中占據了兩個名次。而且這是《花樣年華pt.2》發行一個月的成績，隔年2016年又增加了十萬五千七百八十四張的出貨量，在2016年的專輯排行榜上也排在第二十一名。

　　但是，「花樣年華」系列的價值不能僅靠專輯排行榜的排名和防彈少年團的上升趨勢來解釋。成員們在籌備「花樣年華」系列時，講述了自己經歷過或正在經歷的事情，並在過程中逐漸成長。從高中生Jung Kook到二十歲出頭的Jin，成員們處在少年和成人之間的模糊地帶，苦惱、徬徨、喜悅和挫折交織，最終與他們之外的世界相會了。

　　從這一點來說，「花樣年華」系列是防彈少年團與ARMY，或者更廣泛地說，是與當時韓國的年輕人「同步化」的時期。對和歌迷或同年代的年輕人過著不同生活的偶像來說，在社會上生存也很重要，並且會經歷到自己不樂見的混亂時期。防彈少年團這一代並不像父母的世代，在總人口中所占的比重並不大。此外，IMF外匯危機後，韓國社會的貧富差距比過去更明顯，人們一度陷入極端競爭，甚至常談及「各自生存」。此外，防彈少年團無論如何都必須在大型經紀公司和上一代的人氣偶像團體已經站穩腳跟的情況下，創造出自己的位置。

他們這個世代既辛苦又受到侷限，為了在社會上生存，也很難對世界大聲說話，是可以反抗，卻很難抵抗的世代。防彈少年團將這一代年輕人的模樣帶進偶像團體的世界，以嘻哈的方式定義自己的世代。

They call me 鴉雀／被罵了吧 這世代
……
改變規則 change change
白鸛們都想要 maintain
那可不行 BANG BANG
這並不正常／這並不正常

《花樣年華 pt.2》收錄曲〈Silver Spoon〉*中的這段歌詞，是防彈少年團眼中的自己這世代和社會，更進一步來說，防彈少年團就如韓國偶像產業中的「鴉雀」，而「花樣年華」系列是他們對這樣的社會給出的答案。即使別人認為他們就像鴉雀，他們也不斷奔跑，努力越過阻擋在自己面前的高牆。一直到「花樣年華」系列，防彈少年團都堅守著團體名稱的意義，就像在抵擋槍林彈雨，述說十幾歲、二十幾歲的年輕人所經歷的社會偏見和困難，並且加以阻擋。出道時被匿名的人們嘲笑的名字，在出道約三年後成功證明了其含意。

問到RM「花樣年華」系列是不是讓他能重新整理心情的契機時，他這麼回答：

──與其說整理好了心情……應該是「啊，可以喘口氣了」的
　　感覺吧。因為得到了第一名，哈哈。然後在音樂頒獎典禮

上，怎麼說呢，終於有「受到邀請」的感覺。之前到那種場合，也覺得很孤獨，雖然受到了邀請，實際上卻像沒被邀請。因為我們的工作人員都離得很遠，只有我們七個人坐在一起，讓我覺得：「真的沒有站在我們這一邊的人啊。」

事實上，在RM說防彈少年團和ARMY很辛苦的2015年到2017年這三年中，「花樣年華」系列還只是第一年，之後還有另一個困難和意想不到的事情等著他們。只不過透過「花樣年華」系列，防彈少年團終於收到了他們所在的世界送來的邀請函，藉此了解自己和世界的關係，並得以成長。

包括RM在內，成員們也是從這時開始針對他人所指責的「厭女⁹」爭議，逐一梳理自己的想法。防彈少年團成功後，他們的幾首歌曲中有部分歌詞被批評為厭惡女性。RM、SUGA等成員從小開始接觸嘻哈音樂，在這過程中，他們將嘻哈中被允許的厭女要素視為這種音樂類別的特性，當時首次引發爭議後，他們必須去了解厭女的概念和其意味。

——我可以談啊。現在回想起來，那是我必須經歷過一次的事。

被問到能否談及當時發生的事情時，RM這樣回答並續道：

——我想如果是生活在2020年代的人，都會試著去思考這種概念或認知一次。我反倒是因為很早就受到批評，才能先意識到這些問題。

除了當時針對防彈少年團的龐大網路霸凌，他們還要思考關於厭女爭議，自己必須修改哪些地方。RM補充道：

9　Misogyny，在韓國翻譯成「厭惡女性」並通用，但除了單純厭惡女性的意思，這個概念更指向多種現象，包括將女性視為性對象的態度等等。

——那是因為我寫的饒舌歌詞和思想受到了正確的指責和批評，而且當時發生了「江南站事件」[10]等等，站在女性的立場來想，也只能更努力地發聲。我認識的人說過，如果將平等的狀態視為數值「0」，當社會的不平等增長到「+10」，那麼為了達到平等，經歷過不平等的當事人有時只能主張「-10」，而不是「0」。這段話深深觸動了我。

RM接著闡述了防彈少年團透過這件事獲得的正面影響。

——如果沒有經歷過這件事，我們或許無法走到今天。

之後，2016年7月，Big Hit Entertainment發表了關於防彈少年團厭女爭議的正式立場，並表示：「我們學到在任何社會偏見或錯誤中，即使是音樂創作也不是自由的。」、「也了解到從男性的觀點定義女性在社會上的角色或價值，也可能是錯誤的。」現在的HYBE，也會義務性地對即將出道的所有藝人實施性別敏感度 gender sensitivity 教育。

就這樣，防彈少年團經過「花樣年華」系列，度過了他們個人或作為一個團隊，甚至是與ARMY一起經歷的「片刻青春」。雖然有更多事情在等著未來的他們，甚至足以讓人覺得這一切都不算什麼，但是發行了兩張「花樣年華」專輯後，他們從出道就開始的漫長旅程，抵達了可以暫時停下腳步的一站。

而在前往下一站之前，防彈少年團還有一件事要做。

燃燒殆盡吧[11]

10　2016年5月17日在首爾江南站附近的廁所，以素未謀面的女性為對象的殺人事件。
11　後續專輯《花樣年華 YOUNG FOREVER》主打歌〈Burning Up FIRE〉的部分歌詞。

FIRE!

　　繼迷你專輯《花樣年華 pt.1》、《花樣年華 pt.2》之後，2016年 5 月 2 日發行的特別專輯《花樣年華 YOUNG FOREVER》是完美總結「花樣年華」所有意義的最終篇章。我們不僅能透過前兩張專輯，從他們的音樂中整理出防彈少年團經歷過的一段時期，在現實中的音樂產業上也反映出他們的爆發性成長趨勢，更一度達到巔峰。比起發行〈I NEED U〉和〈RUN〉時需要複雜地考慮到團體遇到的各種情況，他們在這個時期更能用歌曲和表演展現出無法阻擋的氣勢。這意味著這個團體，終於能以主打歌展現出從〈Attack on Bangtan〉到〈Dope〉呈現的「瘋狂」表演了。

　　當時 Big Hit Entertainment 恰巧，或者注定做好了展現這一切的準備。《花樣年華 YOUNG FOREVER》的主打歌〈Burning Up^{FIRE}〉[*]表演中，重點在歌曲後半段與舞者們一起進行的大規模表演。成員們一起跳著舞時，舞者們突然登場，呈現出猶如歌詞「燃燒殆盡」般爆發性的表演。透過這一瞬間，防彈少年團以他們不屈不撓的獨特氣勢，成功震撼了人們。

　　這種表演需要投入大量人力、時間和資本。不僅必須邀請數十名舞者與防彈少年團配合一段時間，也需要可供大家一起練習表演的廣大空間。雖然根據舞臺條件會有所不同，但在練習影片中，〈Burning Up^{FIRE}〉^{**}的大規模表演重點是 V 將跟著他的攝影機鏡頭轉向舞臺的另一側，並跟著攝影機一起移動，與事先過去的其他成員和舞者們會合，所以必須準備夠寬敞的練習室。

而Big Hit Entertainment好不容易確保了能做到這一切的資本。對房時爀來說，《花樣年華 YOUNG FOREVER》是他終於可以真正體現自身遠景的起點。隨著防彈少年團的成功，公司的財務方面得以成長，房時爀也能將他想像至今的事物，呈現得比過去更接近理想。從這一點來看，〈Burning Up^FIRE〉無異於宣言。就和防彈少年團的成員們一樣，Big Hit Entertainment也不安於現狀，充滿了「要繼續往前衝」的渴望。

　　因此《花樣年華 YOUNG FOREVER》專輯完整了防彈少年團和Big Hit Entertainment以氣勢創造出來的「花樣年華」系列，也是朝未來前進的一步。這張專輯並不是規劃為一般的改版專輯，而是代表著一個時期結束的最終篇章，並將收錄於《花樣年華pt.1》和《花樣年華pt.2》中的歌曲重新編曲，也收錄了新歌〈Burning Up^FIRE〉、〈Save ME〉及〈EPILOGUE：Young Forever〉，能鮮明地表達出特別專輯的故事和訊息。

　　繼「學校三部曲」之後，在兩張「花樣年華」專輯中更縝密企劃的系列專輯編排，一直到《花樣年華 YOUNG FOREVER》才有了完整的形態。這是因為防彈少年團獲得了足以發行特別專輯的成功，公司也取得了巨大的成功、能夠為這張專輯投入大量資本，才得以化為可能。

　　尤其在發行《花樣年華 YOUNG FOREVER》時的宣傳，是顯示出房時爀的野心在擁有資本時能做到什麼的例子。〈Burning Up^FIRE〉MV公開的前後，Big Hit Entertainment也分別公開了〈EPILOGUE：Young Forever〉*和〈Save ME〉**的MV。

Forever we are young
即使摔倒受傷
也永無止境地奔向夢想

如果說〈Burning Up^{FIRE}〉展現出了當時防彈少年團的爆發性氣勢，那麼這首歌〈EPILOGUE：Young Forever〉則是要傳遞給經歷過「花樣年華」系列的防彈少年團自己，以及一路陪他們走來的ARMY的青春頌歌。

另外，〈Save ME〉延續了「花樣年華」系列中的人物故事，同時也是當時的防彈少年團要向世界傳達的訊息。

謝謝你讓我成為我
讓這樣的我飛翔
給予這樣的我翅膀

就這樣，防彈少年團製作了三首新歌，拍了三支MV，練習了〈Burning Up^{FIRE}〉和〈Save ME〉的表演，還有即將到來的演唱會練習……一切都毫無滯礙地進行著。RM回憶道：
——〈Burning Up^{FIRE}〉的時候真的是「Burning Up」的時期。
RM如此簡單說明了前兩張「花樣年華」系列專輯和《花樣年華 YOUNG FOREVER》專輯的差異。他接著說：
——只是感覺回到了應該待的地方，就像我聽著阿姆的歌曲〈Without Me〉開始接觸嘻哈樂一樣。還有我們七名成員都很活潑，本來就很有才華，又因為歌曲太開心了，在舞臺上超級有趣。錄音也非常有趣，所以有種「哇，稍微

花樣年華 YOUNG FOREVER

THE 1ST SPECIAL ALBUM
2016. 5. 2.

TRACK

CD 1

01 INTRO：The most beautiful moment in life
02 I NEED U
03 Hold Me Tight
04 Autumn Leaves
05 Butterfly prologue mix
06 RUN
07 Ma city
08 Silver Spoon
09 DOPE
10 Burning Up (FIRE)
11 Save ME
12 EPILOGUE：Young Forever

CD 2

01 Converse High
02 Moving On
03 Whalien 52
04 Butterfly
05 House Of Cards (full length edition)
06 Love is not over (full length edition)
07 I NEED U urban mix
08 I NEED U remix
09 RUN ballad mix
10 RUN (alternative mix)
11 Butterfly (alternative mix)

VIDEO

 <EPILOGUE：Young Forever>
MV

 <Burning Up (FIRE)>
MV

 <Burning Up (FIRE)>
MV TEASER

 <Save ME>
MV

活過來了」的感覺。在那之前一直覺得「真的要死了，呃啊！」，但這時候正好停了下來，感覺就像在開派對一樣。

對他們而言，這樣的經歷也成為了新的轉捩點。Jin表示〈Burning Up^FIRE〉是他對工作的態度大幅改變的契機。

——改變我人生的歌曲是〈Burning Up^FIRE〉。以前我都很沒自信，雖然跟ARMY見面時也會做〈Burning Up^FIRE〉表演中的飛吻，但如果不是在舞臺上，而是在日常生活中做的話，ARMY們都感覺更加喜歡。所以我試著找出ARMY會喜歡的行動，結果發現了很多東西，讓我真的大幅恢復了自信。後來漸漸地，那就變成了我的特色，我也更常做有些厚臉皮的動作了，哈哈。

Jin的這種態度之後發展成了只有他能做到的特色，不只在舞臺上，也會在防彈少年團與ARMY見面的場合或正式場合等任何地方展現。後來防彈少年團正式進軍美國時，他愉快且風度十足的態度在任何場合都營造出充滿活力的氛圍。

不用太費心／輸了也沒關係

考慮到防彈少年團到那時為止的歷程，〈Burning Up^FIRE〉的這兩句歌詞也是一種宣言。就像這首歌的開頭，他們只能說「我一無所有」，卻對自己說「不用太費心」，就這樣稍微放下，在舞臺上忘我瘋狂。在那之後，防彈少年團真的將他們身處的韓國偶像產業，連奧林匹克體操競技場[12]都「燃燒殆盡」了。

12　現KSPO DOME。被稱為奧林匹克體操競技場（Olympic Gymnastics Arena）的首爾奧林匹克公園第一體育館經過改造後，於2018年7月正式更名為KSPO DOME，約有一萬五千個座位。

另一個開始

作為防彈少年團出道時，對RM而言，成功的標準很簡單。

——業內情況和指標什麼的，當時都是左耳進右耳出，只要感覺進展很順利就足夠了。那時候我們只希望拿到「Melon第一名」，在Melon排行榜上獲得第一名，然後「周圍的朋友知道我們的歌」，我們這樣就滿足了。

當時，在奧林匹克體操競技場舉辦演出，是能讓藝人切實感受到成功的另一個標準。在2015年末，高尺天空巨蛋 ^{GOCHEOK SKY DOME} 啟用前，奧林匹克體操競技場是韓國室內演出場地中規模最大的。現在，一位藝人能在奧林匹克體操競技場，即KSPO DOME進行演出就代表著他成功了，因為這並不容易。簡單來說，防彈少年團從出道到站上奧林匹克體操競技場所花費的時間，比之後在全世界體育場舉辦的巡演時間還要長，其中演出的場地更包含了最多可容納十萬人的蠶室奧林匹克主競技場。

2016年5月，隨著特別專輯《花樣年華 YOUNG FOREVER》發行，在奧林匹克體操競技場舉辦的「2016 BTS LIVE '花樣年華ON STAGE：EPILOGUE'」*演唱會，猶如「花樣年華」系列最終篇章的最終篇章。

防彈少年團終於實現了他們到那時為止所能想見的最大成功。ARMY一起合唱的〈EPILOGUE：Young Forever〉填滿了表演場地，成員們在舞臺上難掩淚水。

SUGA現在依然記得當時的感受。

——演出那天是父母節，然後在演出時我繞了一圈，發現父

母後對他們行了大禮。當時我的眼淚湧出眼眶，幾乎哭到不斷哽咽。

然而，這個華麗的終章為他們帶來新的課題。想像至今的一切都實現後，RM 發現自己正在望著之前都不曾想過的目標。

——聽到我們的專輯賣出很多的時候，比起幾十萬張的數字，我開始想把目標改成「大賞」了。

當時對成員們來說，大賞是不曾想像的領域。但是這正在漸漸成為現實，而且還有更不得了的事情等著他們。

防彈少年團從那時起接連不斷地成功，V 如此說明他對此的心境。

——我以前的目標就是出道，但是出道後，如果有人問起我的目標，我都會說我要得到第一名。真的得了第一名後，又被問到目標，我都說「我的目標是得到三次第一名」。實現這個目標後，我曾說我想在頒獎典禮上獲得本賞，之後就獲得了本賞，哈哈！像這樣一直獲獎……讓我很吃驚，因為我們只是說了自己覺得不會實現的事，但連這些都實現了。

V 輕輕搖頭，補道：

——感覺很奇怪，哈哈！

CHAPTER 4

WINGS

YOU NEVER WALK ALONE

INSIDE
OUT

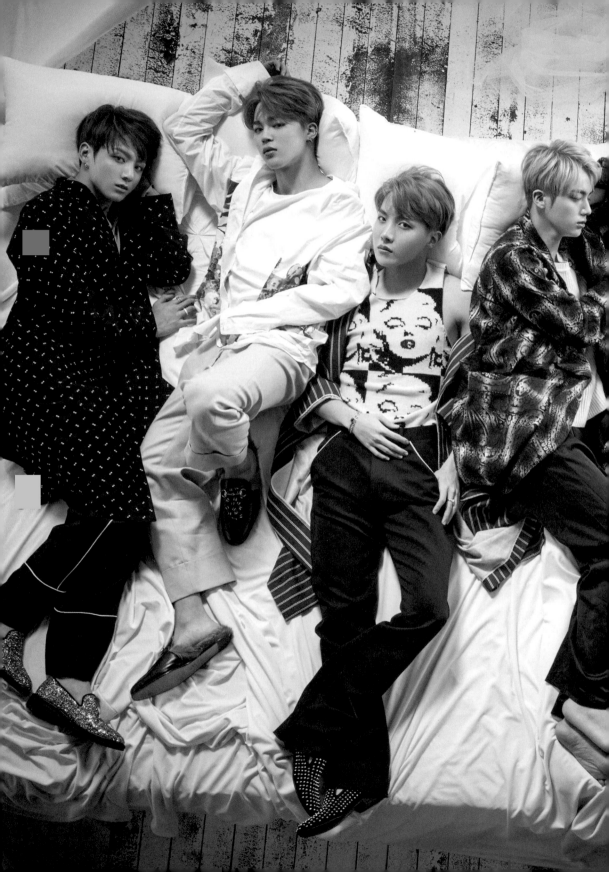

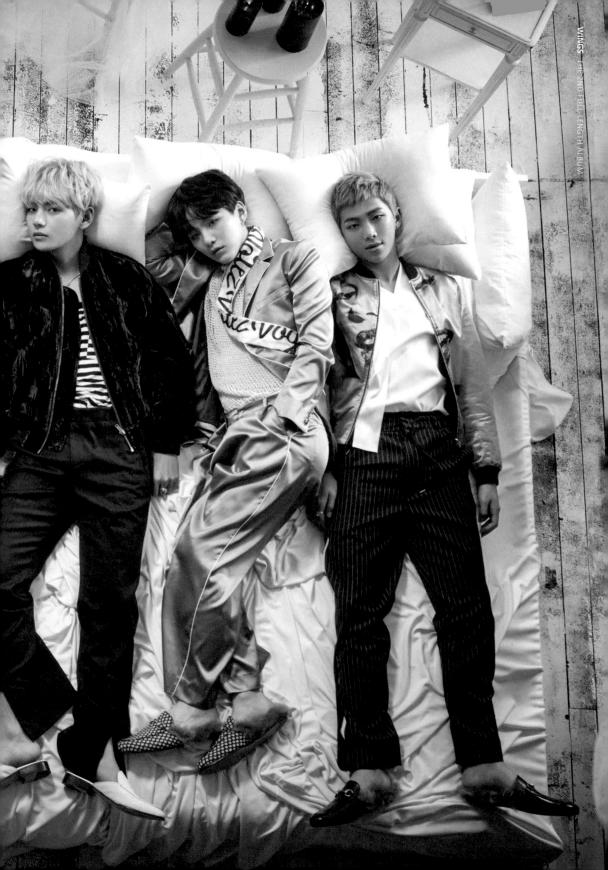

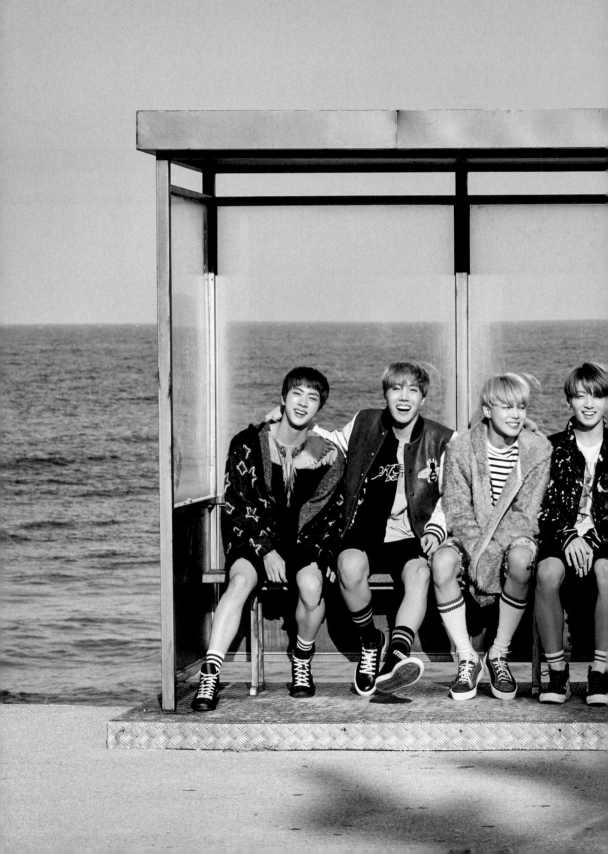

BUS STOP

Route 59 59th-61st

Operates Between
59 th-Cicerol4800W)
&
60th Stony island(1600E)

Via 59th-State-61st-Blackstone-Midway
Owl(Service Between Pulaski(4000W) & Stony island
24 Hour Operation 30 Minute Owl Service

INSIDE OUT

Friends

　　幾乎沒有ARMY不知道V與Jimin的「餃子事件」，這可以說是防彈少年團無人不知、無人不曉的小趣聞之一。甚至在〈Friends〉這首由兩人合唱，收錄於2020年2月發行的正規專輯《MAP OF THE SOUL：7》中的歌曲中加入「餃子事件是部喜劇電影」這一句歌詞，公開提及這件事。

　　其實這件事真的沒什麼，很難稱得上是一個「事件」。就像兩人多次解釋過的一樣，V想在練舞時一邊練一邊吃餃子，而Jimin希望練完舞再吃。兩人意見不同而有了小小的衝突，這個衝突也一如既往地使他們的友情更加深厚。然而，從防彈少年團的狀況來看，這個餃子事件似乎具有更深層的意義。這個插曲本身是個有趣的回憶，但造成這起事件的原因，其實象徵了當時整個團隊的狀況。

　　V之所以想在練舞時吃餃子，是因為他當時在拍連續劇《花郎》，沒辦法好好吃飯。防彈少年團自「花樣年華」系列後獲得廣大的人氣，約莫從2016年開始就收到來自四面八方的提案，這部連續劇就是其中之一。從2016年12月19日開始播映的《花郎》，不僅被安排在無線電視臺KBS週一、週二晚上的黃金時段播出，更邀請到當時人氣扶搖直上的演員朴敍俊擔綱主演。無論對V還是對防彈少年團來說，這絕對是能讓更多人認識自己的機會。

　　問題在於行程。《花郎》以事前製作的方式進行，2016年3月開拍，並在同年9月初殺青，拍攝期間恰好與防彈少年團

在 2016 年 10 月發行的第二張正規專輯《WINGS》的籌備期重疊。偶像團體活動時，團體專輯製作與團員的個人活動時間重疊是常見的事，但 2015 年與 2016 年對防彈少年團來說，正是人氣攀升的時期，並且逐漸擴散至海外。

舉一個最簡單的例子，2015 年 11 月發行專輯《花樣年華 pt. 2》之後他們僅在韓國與日本共三座城市，舉辦演唱會「2015 BTS LIVE '花樣年華 ON STAGE'」。然而，2016 年 5 月發行《花樣年華 Young Forever》專輯後舉辦的「2016 BTS LIVE '花樣年華 ON STAGE：EPILOGUE'」演唱會，竟巡迴了亞洲七個國家與地區。這場巡迴演唱會一直到同年 8 月中旬才結束，且相較於 2015 年，每一場演出之間的間隔時間相當短暫，幾乎每過一個星期就得移動到另一個地方。

V 如此回想那段時期：

──因為巡迴跟《花郎》的拍攝是同步進行，所以短暫歸國的時候，我必須立刻到劇組報到。明明是短暫回韓國休息的時間，我卻必須再去拍戲。團員們問我「喂，你可以嗎？」的時候，我都回答「還是得去啊」，然後去劇組報到。在拍戲的時候，大家問我「你有辦法一邊辦巡迴演唱會一邊拍戲嗎？」，我就回說「我沒問題」，然後繼續拍戲……拍完之後再繼續去巡迴。

巡迴演唱會與連續劇並行，對 V 來說是一連串的苦難。除了體力上幾乎快到極限之外，更困難的是歌手與演員這兩個身分所面對的工作，需要他以截然不同的方式來處理。在演唱會現場的 V，可以透過與觀眾的交流，展現自然且即興的演出，

每一次的表演都帶給觀眾截然不同的自己。而在連續劇的拍攝過程中，他必須以相同的演技，一次又一次地與對手演員重複演出相同的戲碼。V解釋道：

──演戲很看重雙重動作，就是我必須演出跟上一次一模一樣的效果，這讓我覺得「我該怎麼辦？完蛋了」。而且如果動作太精準會讓人覺得很假，我在舞臺上屬於會去研究「怎麼樣才能讓大家感覺更新穎？」的類型，因此演戲時要求一模一樣的這點，讓我覺得演戲很難。

面對這樣的困難，身為防彈少年團成員的責任感，加重了V內心的壓力。

──有一次，我有一場戲一直拍不好，跟我一起演出的哥哥們教了我很多，但我還是演不好，我覺得自己搞砸了一場必須表達出情緒的戲，很擔心這樣會害觀眾認為「防彈少年團很不會演戲」。我們第一次有成員挑戰演戲，如果演不好，大家以後可能會覺得不必看也知道防彈少年團演不好……所以我覺得自己應該要努力一點。我失敗了一次後，雖然當時大家都沒說什麼，但我心裡還是很難過。我當時真的很低落。

就像前面提到的，當時防彈少年團的人氣扶搖直上，也成為許多人網路霸凌的對象。無論是當時還是現在，地球上沒有任何一位明星能習慣世上有數以萬計的人，以秒為單位檢視自己的一舉一動、想盡辦法批評自己。當時V承受著多重壓力，卻從不會表現出來。

──團員們對此也覺得很鬱悶。他們跟我說，有什麼難過的

事就講出來，但我一個字也沒說。我的個性就是不會跟別人說這種事，因為我沒有勇氣。

餃子事件是這段時期發生的一個小插曲，V接著說道：

——當時正是《花郎》與巡迴演唱會進行得如火如荼的時期，那天我拍完戲後也必須立刻回去準備專輯……我當時真的很餓，我什麼都沒吃，所以才會請經紀人幫忙叫餃子外送。我一邊吃餃子一邊練舞，但是Jimin不知道我當時的狀況，所以就嘀咕著說要我練完再吃。哥哥們要我們兩個自己去談，所以我們就到外面去談這件事。當時我們都只顧著站在自己的立場講話，一直沒有任何交集。

吵完架的幾天後，兩人一起喝了杯酒，為這個插曲畫下句點。V回想道：

——Jimin說：「雖然現在我不能為你做什麼，但我希望你加油。我知道你因為某些事情覺得很難受，我希望你跟我說你的煩惱。我真的很想幫你。」也因為這樣，我跟他的感情更好了。

V如此定義他與Jimin的關係：

——我以前真的常常跟他吵架……因為實在太常吵架了，後來反而成為彼此「不可或缺」的存在。哈哈！如果身邊沒有一個能跟自己吵架的人，真的會很空虛。

V與自己的工作伙伴建立起深厚的友誼，這也成了讓他同時完成連續劇《花郎》與專輯《WINGS》籌備期的心靈依靠。

——當時我之所以能撐過來，老實說是因為兩邊的人都很好。巡迴時有很棒的成員，大家私底下相處起來很融洽，才

有辦法撐過來。而一起拍《花郎》的演員全部都是好人，大家會仔細地教我，也非常照顧我。因為我沒有演戲的經驗，所以開拍前我本來很擔心，但大家反而因為知道我對演戲一竅不通，更細心教我，真的對我很親切。

他很感謝身邊所有人對他的幫助。V補充說：

——在我很憂鬱時，我的成員們和一起拍戲的哥哥們，真的給了我很多力量。我們經常一起喝酒、聊天，他們還會主動來找我，說因為覺得我太辛苦了，想要幫我。所以我也好好整理了自己的想法，才有機會擺脫那種心情。

New Wave

V當時所經歷的煩惱，其實就是《WINGS》專輯創作的過程。防彈少年團曾經渴望的成功變成了另一個開始，帶領他們前往一個連他們自己都未曾想像過的世界。在截然不同的環境下，團員們開始遇到比過去更深刻、複雜的煩惱。

正規專輯《WINGS》於2016年10月10日發行。同年5月，在約可容納一萬五千人的奧林匹克體操競技場的演唱會，讓成員們流下了感動的淚水。但沒想到，不到一年後的2017年2月，他們就在可容納約兩萬五千人的高尺天空巨蛋，舉辦為期兩天的「2017 BTS LIVE TRILOGY EPISODE III 'THE WINGS TOUR'」＊，且門票全數售罄。同年年底，他們再度回到高尺天空巨蛋，且演出天數增加到三天。

這段期間內，防彈少年團的Twitter、YouTube官方帳

號，開始大量出現英語等非亞洲語言的留言。全世界的ARMY數量快速增加，對防彈少年團的網路霸凌攻勢也越發猛烈。

　　這一切對防彈少年團來說，甚至對韓國偶像產業來說，都是前所未有的發展。先前發行的《花樣年華 pt.2》，2015年12月在美國告示牌排行榜 Billboard Chart 的「告示牌兩百大專輯榜」成績是一百七十一名，下一張專輯《花樣年華 Young Forever》則在2016年5月拿到一百零七名的成績。這不能說是很高的名次，但兩張專輯都在發行之後連續打進「告示牌兩百大專輯榜」，且名次成績有顯著的提升，這是個極具意義的訊號。

　　好比說，後來這一類的事情開始變得稀鬆平常，還有許多YouTuber開始收到英文的觀眾留言，要求他們製作防彈少年團的相關影片。當時觀看K-POP MV並做出回饋的 頻道如雨後春筍般出現，不只這些頻道收到相關的要求，以其他內容為主題的人氣創作者也接連收到類似的請求。在這個無論做什麼，只要掀起話題就會快速擴散的社群時代，防彈少年團成了一個話題，只要有人製作以他們主題的影片或在影片裡提及他們，就會快速擴散開來。當時，在大眾媒體不關注的地方，在「告示牌兩百大專輯榜」排行榜的後段班，開始出現了一些不同以往的事情。

　　就像V同時拍攝連續劇《花郎》、籌備專輯、參與巡迴演唱會，這樣的成功，將防彈少年團的成員帶進一年前他們想都不敢想的世界裡。巨大成功到來的同時，他們也迎來徹底翻轉人生的轉捩點。在全新的環境下，成員必須在接受或抗拒改變

的同時，試著釐清對自己的想法。

在專輯《花樣年華 Young Forever》的主打歌〈Burning Up^FIRE〉MV中最後出現的那句話，成了下一張專輯《WINGS》的提示，也預言了他們未來將經歷的一切。

BOY MEETS WHAT

概念專輯

——其實，我一開始很害怕。

j-hope負責《WINGS》專輯的第一首歌〈Intro：Boy Meets Evil〉*，這同時也是回歸預告 Comeback Trailer 的配樂，這讓他承受了莫大的壓力，不光是因為過去由RM與SUGA負責的專輯前導曲這次首次交棒到他手上。j-hope說道：

——一開始收到編舞提案時，我還覺得「我應該做得來」。
　但實際開始練習後，才發現根本不是這樣，我開始懷疑
　自己能不能完成這件事，那段時間我真的是住在練習室
　裡。回歸預告的影片幾乎拍了超過一百次又重看一次，
　有做不好的部分我會特地去找專家學，還把自己的腳踝
　弄到受傷，真的很瘋狂。

「BOY MEETS WHAT」的「WHAT」是「Evil（邪惡）」。防彈少年團所遇見的邪惡，有如j-hope因為過去未曾體驗過的事物，陷入混亂與苦惱的過程。〈Intro：Boy Meets Evil〉的影

片開頭，是RM朗讀引用自小說《德米安 Demian》的文句。與先前「花樣年華」系列的回歸預告不同，這次是由其中一位成員獨挑大梁親自演出。

　　畫面裡，j-hope穿著既非街頭也非嘻哈風格的白襯衫與黑色緊身褲，在色彩上形成對比，同時營造出神祕的氛圍。在這支舞中，他在自己擅長的舞蹈風格中加入現代舞的元素。他嘗試這種全新風格的舞蹈時所經歷的困難，是改變過程中的一部分。j-hope笑著說：

──最可怕的不是跟以前不同，哈哈！我太想要有好表現，給
　　自己很大的壓力，而那些全都濃縮在這首歌的舞步裡。
　　其中有我力所能及的部分、有我仍有待加強的部分，也有
　　完全無法駕馭的部分，我必須想辦法一一解決這些問題。

被現實撕扯沾染了鮮血
從未想過
那顆野心吹響了呼喚地獄的號角
……
Too bad but it's too sweet.
It's too sweet it's too sweet.

　　〈Intro：Boy Meets Evil〉的歌詞也具有象徵性的意義。自出道開始，不，應該說從出道前到「花樣年華」系列發行為止，他們一直都將自身的經歷，毫無保留地反映在作品中。但在「花樣年華」之後，他們只花了不到一年的時間，就走進《WINGS》專輯中充滿抽象的語言與象徵性形象的世界。對於

WINGS

THE 2ND FULL - LENGTH ALBUM
2016. 10. 10.

TRACK

01 Intro : Boy Meets Evil	06 First Love	11 BTS Cypher 4
02 Blood Sweat & Tears	07 Reflection	12 Am I Wrong
03 Begin	08 MAMA	13 21st Century Girl
04 Lie	09 Awake	14 2! 3!
05 Stigma	10 Lost	15 Interlude : Wings

VIDEO

 Short Film 1 <Begin>

 Short Film 2 <Lie>

 Short Film 3 <Stigma>

 Short Film 4 <First Love>

 Short Film 5 <Reflection>

 Short Film 6 <MAMA>

 Short Film 7 <Awake>

 COMEBACK TRAILER : Boy Meets Evil

 <Blood Sweat & Tears> MV TEASER

 <Blood Sweat & Tears> MV

自己在專輯主打歌〈Blood Sweat & Tears〉MV中展現出來的演技，V如此解釋：

——之前拍〈I NEED U〉和〈RUN〉的MV時，必須讓角色之間的情感相互連結。但〈Blood Sweat & Tears〉就不一樣了，是完全不一樣的角色。我想要把「他」演得像在人們眼中，無法分辨究竟是善還是惡的模樣。如果讓這個角色變成真正的邪惡，那就太老套了，所以我露出一個難以言喻的微笑，讓大家認為「他應該是個邪惡的角色」……我想，那也許會讓人有種「在暗示著什麼」的感覺。

V所說的，「花樣年華」系列MV與《WINGS》的〈Blood Sweat & Tears〉MV中表演方式的差異，也是《WINGS》整張專輯的特徵。MV中有許多模糊的表現，讓人難以明確地掌握到其意義。從回歸預告的「德米安」，到〈Blood Sweat & Tears〉MV中美術館的藝術作品，都像是提示，誘使人們做出多樣化的解釋。就像在欣賞藝術作品，接觸到〈Blood Sweat & Tears〉中的眾多內容之後，觀賞者能各自對作品做出詮釋。

《WINGS》中的所有改變，在商業上都是一種冒險。放入複雜的象徵、引導觀眾進行解釋的手法，很有可能會變成一道阻礙，讓剛開始對防彈少年團感興趣的人感到卻步。肯定沒有人會想到，《花樣年華 pt.1》的〈Dope〉中成員們在練習室流下的汗水，在《WINGS》的〈Blood Sweat & Tears〉中，竟有了另一種截然不同的詮釋。

但對當時的防彈少年團來說，《WINGS》是一條既漫長又黑暗，卻又必須穿越的隧道。他們展開了新的人生，沒有任何

人能告訴他們新人生的答案。於公、於私，甚至在逐漸長大成人的這個階段，《WINGS》都是一張概念專輯，記錄了他們歷經過痛苦與誘惑、不斷成長的過程。j-hope如此回想：

——仔細想想，我們都不知道自己是怎麼適應的。這張作品的每一個層面、概念都跟以往的作品很不一樣。我們覺得有些彆扭，也思考過該如何用適合自己的方式呈現出這種風格，不過這也是最讓我感到有趣的部分。我從來不會給自己喘息的機會，該怎麼說……感覺就像每張專輯都有必須解決、必須戰勝的課題。我始終覺得「我不懂的東西、必須知道的事情還有好多」、「我必須要完成這些事情」。

j-hope在《WINGS》製作期間感受到的特點，就是這張專輯的重要結果之一。當時，外界正開始對防彈少年團感到好奇，而他們透過這種嶄新的專輯，正視當下那一刻的自己。

七個故事，一首旋律

七名成員的個人曲，可以說是《WINGS》專輯的核心，也是他們像j-hope這樣歷經改變與成長的重要過程。製作《WINGS》時將滿十九歲的Jung Kook，其個人曲〈Begin〉*開頭的歌詞，便是回想他初次與成員們見面的場景：

> 一無所知，十五歲的我
> 龐大的世界，渺小的我

　　　　　　　　　　　　　　　　　　　　　CHAPTER 4

—　感覺就像每張專輯都會出現必須解決、
　　必須戰勝的課題。
　　「我不懂的東西、
　　必須知道的事情還有好多。」

　　j-hope

回想起當時，Jung kook 如是說：

——那時我很年輕，不懂的事情很多，有時候心裡會有一些
感受，但我會疑惑：「我可以有這種感覺嗎？」

現在我無法想像
自己身處在沒有任何香氣的空蕩房間裡
I pray

Love you my brother 我有一群哥哥
我有了感情，我成了我

〈Begin〉接下來的歌詞，也是 Jung Kook 在受到其他成員
影響下逐漸改變的樣貌。Jung Kook 補充說：

——當然，小時候也會有所謂的情緒，但我不清楚那是什
麼，在成長的過程中才慢慢知道很多事……所以才有辦
法把自己的感情宣洩出來。

〈Begin〉從 Jung Kook 一直以來跟成員、房時嬚一起經歷
的情感開始講起。當時，Jung Kook 回顧自己與成員的關係，
才明白自己是如何成長至今的。Jung Kook 接著說：

——跟哥哥們相處久了，我也漸漸學到很多，就是……在表
演的時候也是，我也明白到舞臺的珍貴之處。我想，我
在很多面向都有顯著的成長。大家沒有很明確地教我什
麼，但透過我的語氣、平時的行為偶爾可以看到成員的
影子。看著成員們做音樂的樣子、在舞臺上的小小手勢
或是應對訪問的姿態，我也逐漸了解了一些事情，並從

中學到很多。SUGA 的想法、RM 說過的話、Jimin 的舉動、V 有個性的一面、Jin 歡快的個性、j-hope 的正向思考⋯⋯這些都一一被我吸收內化。

從概念專輯的觀點來看，〈Begin〉是《WINGS》專輯的另一個起點。〈Intro：Boy Meets Evil〉為整張專輯開啟大門，〈Blood Sweat & Tears〉則營造出專輯整體的情緒與氣氛。而以〈Begin〉為首的一連串個人歌曲，是成員們以各自的方式詮釋了《WINGS》這個主題。這象徵著他們必須以各自的方式，走過他們面臨的新階段，然後是主唱成員們的合唱曲〈Lost〉、饒舌成員們的〈BTS Cypher 4〉，也就是經過兩首分隊歌曲之後，再度從〈Am I Wrong〉開始回到七人合唱歌曲。

《WINGS》是防彈少年團的成員在一個概念底下，依序經歷團隊、個人、小分隊，再重新集結成一個團隊的過程。成員的個人歌曲在這張專輯裡是起承轉合的七部故事，也是一首具延續性的旋律。藉著〈Begin〉延續〈Blood Sweat & Tears〉的氛圍，並帶出接下來的七首個人歌曲，成員的故事與音樂匯集成一條長河，使聽眾更能接受安排在個人歌曲前後的歌曲所拋出的訊息。

接續在〈Begin〉之後的，是 Jimin 的個人歌曲〈Lie〉*。這首歌在聲音上延續了前三首歌的陰暗氛圍，讓《WINGS》專輯更具一致性。不過作為一名歌手，Jimin 就像 j-hope 在〈Intro：Boy Meets Evil〉經歷過的一樣，必須面對與過往截然不同的挑戰。

從地獄中將我拯救
我無法掙脫這份痛苦
拯救受懲罰的我

〈Lie〉的這段歌詞聽似充滿了絕望與痛苦，這也是Jimin首次以歌詞闡述出自己的內心。Jimin這麼說：

——當時我跟房PD開會討論這首歌的內容，最後決定要講我自己的內心話。PD幫我決定了「Lie」謊言這個關鍵字，並透過歌詞寫出我小時候感受到的情緒、曾經假裝自己無所不知……等內容。

第一次發表個人作品，就要展現出自己內在的黑暗並不是一件容易的事。Jimin如此說道：

——這首歌剛出來時，老實說……我很不想唱，因為歌詞寫得實在太深了。再加上那時候我也想唱更流行一點、大眾一點的歌曲，還給了Pdogg製作人另外一首更能突顯出我聲音特質的歌曲，那首歌跟〈Lie〉非常不一樣，哈哈！

不過Jimin立刻接著說，正是因為這樣，他才有辦法完成〈Lie〉。

——但我覺得反而是因為這樣，才有辦法做出〈Lie〉這首歌。因為當時我還無法完全理解那樣的情緒，那個時期的我還很不安，才有辦法詮釋這首歌。

對Jimin來說，〈Lie〉帶來很多層面的挑戰。不僅要表達出過去未曾曝光的內在情緒，更是他首次公開自己作詞、作曲的成果。同時，為了駕馭這首歌，他必須找出與過往截然不同的表演方式。Jimin回想：

——這首歌的製作期很長，光是錄音就超過兩星期。有一次整首歌都錄完了，後來又完全推翻錄好的版本，換掉原本的音調……就這樣來來回回，真的花了很多時間。

但Jimin接受了〈Lie〉，最後也看到自己全新的可能。

Jimin 說：

——我試著配合歌詞內容，講述我自己的故事，其實我一開始很不喜歡這樣，這⋯⋯但也不是說我現在喜歡這種方式，總之是在練習這首歌、學舞的過程中，產生了一些微妙的情緒。我沉迷在那股魅力之中，變得很享受這個表演。

　　《WINGS》專輯發行後，也公開了〈Lie〉的表演，Jimin 展現出與過去截然不同的表演風格，他增加了大量在高中時學的現代舞蹈元素。這些元素不僅是放在每個舞步，更反映出歌詞內容，營造出歌舞一體的氛圍，同時也增加了大量的表情演出。不過兩年前，Jimin 在 2014 MAMA 的舞臺上，還跳著激烈的舞蹈、撕裂上衣，如今，他透過〈Lie〉展現出個人內心的黑暗，並以舞步演繹出一個逐漸被痛苦侵蝕的人。

　　在表達這種難以用一句話定義的情緒時，Jimin 的歌聲不僅成了他傳達自我的新手段，更讓防彈少年團的音樂有了新的表達方式。他大方地展現自己纖細輕薄的歌聲，融合歌曲黑暗陰沉的氛圍，使他的聲音變得具有稱得上頹廢感的獨特氛圍。Jimin 的歌聲在〈Blood Sweat & Tears〉的第一小節，扮演了瞬間為歌曲氛圍定調的角色。Jimin 說：

——〈Lie〉真的太難錄了，我記得途中有去找老師上課，然後先去錄了〈Blood Sweat & Tears〉。感覺是在那之後，我好像才找到一種大家會喜歡的新音色來詮釋〈Lie〉。

　　接著，Jimin 把他在這過程中得到的收穫概括成簡短的一句話。

——但過了這段時期之後，我又變得不太喜歡只用這種聲音唱歌，也曾經稍微煩惱過，覺得「現在是不是都只讓大家看到這樣的我？」。

練習這首歌，

學舞的過程中，

產生了一些微妙的情緒。

我沉迷在那股魅力之中，

變得很享受這個表演。

Jimin

於是，Jimin對挑戰新事物的熱情也越來越強烈。

　　與其他成員不同，發行個人歌曲這件事，對V來說是個必須面對的課題。同時拍攝連續劇《花郎》與籌備專輯《WINGS》已經帶給他很大的負擔，要發表個人歌曲的壓力也重重壓著他。V回想當時的情況：

──責任感比我想像得沈重許多。我覺得再這樣下去，我會變得不喜歡這首歌，在表演時很容易表現出來，所以我很努力想真心喜歡上〈Stigma〉這首歌。在錄製過程中我很用心準備、用心地聽這首曲子，感覺自己還有很多地方需要加強，所以也覺得必須更努力。尤其是在舞臺上表演的時候，希望自己能好好駕馭這首歌。

　　V在〈Stigma〉*中展現的歌聲，是他努力與這首歌拉近距離的結果。V嘗試用他從小就開始聽的爵士風格來演唱這首歌。在〈Stigma〉的開頭，他的歌聲比以往作為團體成員演唱其他歌曲時更加深沉，延續《WINGS》氛圍的同時，也順利串起旋律較為鬆散、整體氛圍與專輯截然不同的下一首歌，那首歌正是SUGA的〈First Love〉。而V演唱副歌時使用的假音，在歌曲中扮演了決定性的角色，讓〈Stigma〉在聽眾心中留下深刻的印象。加入爵士較為慵懶的感覺之後，這首歌曲藉著假音，以異於前面所有歌曲的方式呈現出《WINGS》中深刻的情感。V如此解釋：

──那個假音其實是我的即興發揮。這首歌原本是沒有假音的，但怎麼聽都覺得很無聊……公司說之前錄的版本很好，但是特色好像不夠明確，所以我在錄音的時候提議「我自己編了一段即興演唱，可以唱唱看嗎？」然後當

場試了一下，唱完之後發現反應不錯，所以就放進歌裡了。我很高興這能成為這首歌的一個特點，哈哈。

演唱過〈Stigma〉之後，V更加清楚自己歌聲的特色、了解自己在音樂上的喜好，也更知道該如何把這些反映在歌曲中。之後在〈Intro：Singularity〉、〈Blue & Grey〉等等他所製作的歌曲中，那也成了專屬於V的標誌性特色。就像〈Stigma〉一樣，他對自己的創作有了更多的想像，並且持續展現自己的企圖心。V補充說道：

──我……只是，到現在還是對表演有很大的野心。「野心」聽起來像是不好的詞，但對一個藝人來說，「對表演的野心」是最好的一句話。我是抱著這份野心去做音樂的。

就在V定義身為藝人的自己時，SUGA恰好正反覆訴說著他對音樂的愛恨情仇。SUGA回憶當時的情況：

──創作〈First Love〉[*]的時候，我正好也在創作自己的第一張混音帶，所以其實〈First Love〉跟混音帶裡的〈So Far Away〉[Feat. SURAN**]是同時製作的曲子。但老實說，我在做這首歌的時候，想的是「啊，真不想做音樂」，哈哈！我當時覺得「我其實不喜歡音樂，我討厭音樂」，是因為我只會做音樂，所以才在這裡做這件事，但我真的很不想做。

SUGA的煩惱也是防彈少年團需要《WINGS》的原因。他們在「花樣年華」系列成功之後，必須正面面對自己究竟該如何走下去的煩惱。SUGA說：

──我的情感消耗很嚴重，心情會一下子降到谷底，接著又瘋狂往上飛揚……我一直覺得自己沒什麼太大的壓力，

但現在回想起來，當時的心情起伏大概就是壓力造成的。總之，我們得到了巨大的成功，以後也必須繼續交出好成績，那時，這些想法讓我很混亂。因為感覺只要一不小心，我們就會真的從天上墜下來。

SUGA 以迫切的心情創作出「花樣年華」系列，並且大獲成功。而《WINGS》發行約兩個月前，也就是 2016 年 8 月發行的 SUGA 個人首張混音帶《Agust D》[*1]，則變成了一個契機，讓他一口氣宣洩出開始做音樂之後，累積起來的情緒。

或許在那個時候，SUGA 在練習生時期企盼的一切都已經實現了，只是人生和音樂都要繼續。SUGA 在這個時候藉著〈First Love〉，講述小時候那一架讓他開始踏上音樂之路的鋼琴。他一邊回顧自己的過往，一邊想起每每帶給他慰藉的音樂，甚至是一路上曾經帶給他慰藉的一切。

我扶著碎裂的肩膀說
我真的再也做不下去
每當我想放棄時，你總在我身邊提醒
小子，你真的能做到

巨大的成功伴隨著巨大的不安，那份不安就像襲擊而來的黑暗。是音樂讓 SUGA 走到了今天，他選擇以對音樂傾訴的方式來回答心中的疑問。在經過這樣一番傾訴之後，SUGA 才能釐清，他未來對音樂該抱持什麼樣的感情。

1 當時防彈少年團的成員，以跨國音樂分享平臺 SoundCloud 為主要發表混音帶的平臺。其中一部分的混音帶現在也以團員個人專輯的形式，放在眾多串流平臺上供大眾聆聽。

——從那時開始，我會把音樂稱為「工作」。在那之前，我都說音樂很重要，而我曾經的確是那麼想的，所以我怎麼可能用隨便的心態去做音樂呢？從那時候開始，我便有意識地把音樂當成工作，所以我也一度以為自己很討厭音樂。有一段時間，我都不太聽音樂，可是又不想要自己涉略的音樂種類越來越少，所以我會一口氣聽一大堆……

SUGA說到這裡，停頓了一下，然後續道：

——不過最近我跟一些人見面，聊了一下，我才發現自己聊的都是音樂的話題，哈哈！我跟年紀比我大很多，同樣在做音樂的人碰面時，是他這樣告訴我的，還說我看起來真的很愛音樂。

SUGA在創作〈First Love〉時，特地配合自己的個人歌曲在專輯內的排序，精心調整了歌曲的氛圍。他希望能延續前面黑暗、陰鬱的氛圍，同時也能為專輯的流向帶來一些改變。所以歌曲一開始，他以低沉且類似獨白的饒舌，搭配沉靜的鋼琴聲，營造出陰暗的氛圍，接著加入小提琴、大提琴等弦樂器，將整首歌曲的氣氛帶向磅礴的高潮。

SUGA把音樂視為工作，也許是為了把音樂做得更好。比起只用自己的情感，他正在學著用更多元、更廣泛的視角來呈現。

SUGA的〈First Love〉在所有個人歌曲中，有最戲劇性的發展。相較之下，下一首RM的〈Reflection〉*則是這張專輯中最為平靜，最具思考性的一首歌。《WINGS》共收錄了十五首歌，第七首的〈Reflection〉恰好就在中間。RM會選擇這一首歌曲，不只是對他個人而言，對防彈少年團來說也是註定好的選

擇。做這張專輯的時候，他們真的很需要思考的時間。RM說：

——2015年底開始發生許多爭議，我自身的混亂也恰好達到
　高峰。

在防彈少年團人氣逐漸攀升的時期，正好是與他們有關
的爭議、造成這些爭議的網路霸凌越加嚴重的時候。這也是
RM一度特別喜歡陰天、特別喜歡雨天的原因。

——沒為什麼，就是下雨會讓我心情很好。下雨的時候就算
　走在人群裡，我的臉也會被雨傘擋住，讓大家看不見
　我，這讓我覺得很棒。我想那時候的我，應該是想要感
　受「我也屬於這個世界」的感覺吧。

〈Reflection〉的開頭是人們在街上來往行走的聲音，RM
的歌聲凸顯了他的孤獨，呈現出雖然四面八方都是人，卻依然
獨自一人的感覺。RM如此解釋：

——雖然和別人待在一起，我卻覺得自己像是一個人，讓我
　心想「這是怎麼回事？」。我們明明越來越成功，我手上
　也一直有在進行的工作，卻覺得好像只有我一個人在埋
　頭苦幹……這真的很矛盾。但跟成員們相處又很開心，
　讓我能夠暫時放下那些想法，好好笑一笑。

　　在黑暗之中，人們看起來比白天更幸福
　　人們都知道自己該身在何方
　　只有我漫無目的地走著
　　但隱身在人群更讓我感到舒適
　　吞噬夜晚的纛島對我來說是截然不同的世界

一如〈Reflection〉的歌詞，RM喜歡一個人去纛島，卻又覺得「隱身在人群更感到舒適」，這表示他雖然喜歡獨處，卻依然需要人的溫度。在眾多矛盾與混亂之中，能夠依靠的始終都是成員之間的友誼。RM挖掘自己複雜的感受，同時也逐漸了解自己是怎麼樣的人，並把這樣的自己投射在音樂中。

以〈Reflection〉為起點，他開始發表更為沉靜的歌曲，記錄他與自身內心有關的思考。第二張混音帶《mono.》[*]就是在這個時期製作完成，整體氛圍也與2015年3月發行的第一張混音帶《RM》^{**}截然不同。RM回想：

——《mono.》中收錄的歌，大部分是在2016年到2017年初完成，後來再進行一些調整，然後才發表的。所以在2018年10月要發行《mono.》的時候，我也一度想過「這個真的得在現在發行嗎？」，不過我後來還是覺得「我必須好好呈現當時的自己」、「我一定要把當時的自己說清楚」。

就像其他成員一樣，RM也是在經歷那個時期之後，才得以逐漸找到自己的解答。

——現在回想起來……我就是在那個時候，開始在自己身上找一個「職業人士」的樣貌。從那個時候開始，我身上開始能看見一個專業的成年人該有的樣子。

巧合的是，在這之後，RM不知從何時開始討厭起雨天，也不會再自己一個人去纛島了。

從Jung Kook的〈Begin〉到RM的〈Reflection〉，這一連串個人歌曲聽下來，能夠聽見成員們從探索如何成為現在的自己，到找到現在的自己該如何面對煩惱的方法。但這樣接續聽

完的感受，又與單獨聆聽j-hope的個人歌曲〈MAMA〉˙的感覺
截然不同。

Time travel 回到2006年
為了瘋狂愛上跳舞的我，媽媽省吃儉用

　　這首歌曲從回顧j-hope自己、舞蹈與媽媽之間的關係開
始，像《WINGS》裡其他的個人歌曲一樣，一路從自己的過去
追溯到現在。但是，若從《WINGS》專輯的整體脈絡來看，
〈MAMA〉談論的是一個成熟個體的「根本」究竟是什麼的故
事。j-hope說道：
——當時的我跟公司都覺得必須要說這些事，那時我真的很
　　需要這麼做。
　　j-hope之所以會想談論與母親有關的事，也與當時防彈少
年團的狀況有關。他續道：
——我試著去探討防彈少年團這個團體，為什麼會開始在全
　　球獲得一些迴響，還有是什麼讓現在的我能夠爬到這個
　　位置。多虧了家人我才能撐下去，尤其是媽媽給了我非
　　常多幫助，所以我才想講述跟媽媽有關的故事。我想，
　　這是只有在當時、只有那時候的我才能表達的一種方式。
　　j-hope透過家人找回自己的起點，再把起點與防彈少年團
的j-hope連結在一起，這也是成員們一路努力到今天，使防彈
少年團得以存在的旅程。與此同時，《WINGS》中探討個人煩
惱與解決之道的個人歌曲經過〈MAMA〉這一首歌後，步入下
一個階段。j-hope在〈Intro：Boy Meets Evil〉中釋放黑暗且難

以言喻的模糊情感，但到了〈MAMA〉卻以樂觀且愉快的角度詮釋自我。這也使得從第一首歌到一連串的成員個人歌曲，都瀰漫著陰暗情緒與氛圍的《WINGS》這張專輯，得以在最後留下「hope」希望的結尾。在專輯發行後舉辦的演唱會「2017 BTS LIVE TRILOGY EPISODE III 'THE WINGS TOUR'」上，〈MAMA〉也扮演著轉換演唱會氣氛，讓現場更有活力的角色。j-hope對此做出解釋：

——我想要呈現出音樂劇的感覺，也希望能講一下我媽媽的故事，在表演上也可以單純一些，能用舞蹈來呈現音樂。因為必須在演唱會上表演，所以我創作歌曲時也有特別考慮到現場表演會是什麼感覺。

就像這樣，成員們透過這些個人歌曲，比以往更深入地闡述個人心境，同時也完成了身為團隊一員，各自該做的工作。Jin的個人歌曲〈Awake〉*一方面以成員個人歌曲的形式融入整張專輯的編排，一方面也兼顧了表達自我的意圖，形成強烈的對比。

七首個人歌曲中，〈Awake〉就像是一個故事的結尾。編曲從平靜的管弦樂演奏開始，為前面幾首在憂鬱氛圍中呈現多種情感的個人歌曲，畫下一個句點的感覺。「我在黑暗中不斷走著」這句歌詞，令人連想到成員在《WINGS》的籌備期間克服困難的過程，也是他們透過個人歌曲所傳達的心境。

相反地，從Jin的立場來看，〈Awake〉像是一首序曲，宣告他個人即將迎來人生的新篇章。就跟其他成員一樣，他也在《WINGS》的籌備期間陷入了煩惱。Jin回想：

——〈Awake〉是非常符合我當時狀況的一首歌。我那段時間其實有點憂鬱，時常會想：「我能做好這份工作嗎？」那恰好是之前的煩惱都消失，又產生新煩惱的一段時期。

我不是相信
只是試著苦撐
因為我所能做的
就只有這樣

〈Awake〉的第一段歌詞，如實表達出了Jin當時的內心。他說：
——我必須表現得更好，卻能力不足，儘管如此，我還是想做點什麼……大概就是這樣的一段時期。我很羨慕成員們，他們不只會作曲，還會寫歌詞。

Jin的煩惱其實也有受到環境的影響。當時的他也很想立刻開始著手創作，卻遇到許多不如意的事情。
——在那之前，我都沒看過其他人寫歌的樣子，畢竟彼此都會有點難為情。因為如果要搭配節奏錄音，就要唱得很大聲才行……其他成員也常說，如果在一個開放場所創作，他們反而會寫不出東西來。

〈Awake〉讓我們看見了防彈少年團在「花樣年華」系列後逐漸改變的樣貌，也展現出他們與過往不同的煩惱。在商業上實現某種程度的成功之後，Jin開始煩惱自己在團隊創作上能扮演什麼樣的角色，而他也隨即就獲得能創作的環境。Jin說：
——那時候是我第一次嘗試作曲。因為公司有一間空著的錄音室，所以我就開始嘗試了。

起初，他從替節奏加上旋律開始。

——我不太清楚其他人是怎麼創作的，他們叫我先聽節奏，
然後試著唱出自己想要的旋律，我就照著這個建議去做。

在這過程中，最後真的催生出了〈Awake〉這首歌。Jin回想：

——那時青久大樓的二樓全部改成了作曲家用的工作室，我呆
坐在房間門口，配著從別人那裡拿到的節奏一邊哼唱……
那天我跟人約好去吃飯，就在出門前的十分鐘哼出一段
旋律，覺得「哦？好像不錯耶？」，所以我就用手機錄下
來，之後拿給RM跟作曲家哥哥聽，他們都說不錯。

Jin起初對作曲這件事相當謹慎，但在自己的創作獲得好
評之後，他也開始有了一些信心。Jin回想起當時的情景：

——其實作曲家哥哥當時還有提供另外一段副歌的旋律，但
因為這是我的第一首個人歌曲，我也比較有自信了，所
以就試著說服Pdogg製作人和其他人，最後決定要用我創
作的旋律來製作這首歌。「要是能唱我創作出來的旋律，
感覺一定很棒。」、「如果這個旋律沒有太糟糕的話，那
我想用這段旋律來做這首歌。」我就是這樣說服他們的。

確定〈Awake〉的旋律之後，Jin做了很多嘗試。歌曲的開
頭，坦誠揭露出他當時內心狀況的那段歌詞，就是在這個過程
中激盪出來的。

——我跟房PD討論過這首個人歌曲的主題，然後將討論後的
內容寫成歌詞，也有去找RM幫忙。我把我寫好的歌詞拿
給RM看，跟他說「我希望是這種感覺，不想要那種拐彎
抹角的歌詞」。

Jin藉著個人歌曲，真的達到了〈Awake〉的境界。換句話

說，就是可以稱為「覺醒」的分歧點。

——為了唱〈Awake〉，我每天都會額外花一兩個小時在練習
　　室裡獨自練習。然後隨著在巡演中演唱的次數增多，我
　　的歌唱技巧也進步了不少。

在「2017 BTS LIVE TRILOGY EPISODE III 'THE WINGS
TOUR'」的演唱會上，Jin演唱著自己的個人歌曲，感受到了
過去未曾體驗過的情感。

——演唱會第一天，唱這首歌的時候我真的很開心。因為這
　　是我寫出來的第一首旋律，也是我的第一首個人歌曲。
　　就覺得，是我自己一個人為這個表演做足了所有準備。
　　我也在那個時候明白了其他成員的感受，原來能在大家
　　面前演唱自己寫的歌，是如此快樂的一件事。

就像Jin的體驗，防彈少年團在《WINGS》的製作期間正
視自己的煩惱，經歷克服考驗的過程，並逐漸了解自己，就如
小說《德米安》中的這一段文句：

鳥要掙脫出殼，
蛋就是世界。
人要誕生於世，就得摧毀這個世界。

Another Level

房時爀常會提到「另一個層級」這種形容。例如在防彈少

因為這是我寫出來的第一首旋律，
也是我的第一首個人歌曲。
我也在那個時候明白了其他成員的感受。
原來能在大家面前演唱自己寫的歌，
是如此快樂的一件事。

Jin

年團出道之前，他向身邊的人介紹成員時、防彈少年團帶來帥氣表演時，還有說明防彈少年團未來將爬到什麼位置時。

不知道他是以什麼為依據，認定這個小公司的新人團體是「另一個層級」，認定他們能夠達到「與眾不同的水準」。他似乎也沒有預測到防彈少年團會發展成今天這個樣子，要是能夠預測到這點，那就是預言家了。不過無論如何，房時爀肯定認為《WINGS》專輯的發行，會是把防彈少年團帶到另一個層級 another level 的時刻。若非如此，那他在這張專輯的製作期間所做出來的事情，就十分荒謬了。

就在防彈少年團的成員們準備開始籌備《WINGS》時，Big Hit Entertainment 也著手製作記錄專輯籌備過程的書籍《WINGS 概念書 WINGS Concept Book》。這本書在 2017 年 6 月出版，透過訪問，完整且具體地記錄了成員在《WINGS》籌備期間的感受，還記錄了從專輯企畫之初，至「2017 BTS LIVE TRILOGY EPISODE III 'THE WINGS TOUR'」首爾場的所有過程，保留了《WINGS》的每一個瞬間。甚至連成員們穿過的服裝，也以照片的形式收錄在書中。

從韓國流行音樂產業的一般標準來看，對《WINGS》專輯發行前的防彈少年團這樣進行貼身記錄，實在不符合所謂的「性價比」。站在經紀公司的立場，讓藝人特地抽出幾天的時間，進行類似一般雜誌內頁的寫真集拍攝作業，收益會好上許多。韓國偶像團體實在沒有理由花費六個月的時間，跟拍從專輯製作階段到巡演的每一個行程，又製作成一本又大又厚重，還用精裝硬質書盒包裝的書。

另外還有跟《WINGS 概念書》同一時期企劃的紀錄片，那即是專輯發行隔年，透過YouTube頻道公開的記錄片《Burn The Stage》[*2]。Big Hit Entertainment跟拍防彈少年團的海外巡演，以鏡頭記錄下演出的所有過程，觀眾能在影片中看見成員們為了表演筋疲力盡倒下的模樣、因為對表演的意見不同，而產生衝突的畫面等等，這個決定有別於一般業界的慣例。在偶像產業中，成員間的「化學效應 Chemistry」能凸顯出彼此之間的親密程度，特寫這樣的互動不僅很受歌迷喜愛，對經紀公司來說也是幫助團體贏得人氣的必要元素之一，既然如此，為何要花費這麼長的時間拍攝偶像承受痛苦、彼此衝突的模樣呢？

不過，Big Hit Entertainment對《WINGS》做出的多項決定，其實有著一脈相承的邏輯。在《WINGS》發行之後出版《WINGS 概念書》，以及後續在製作紀錄片與電影的過程中，他們也以代表「防彈少年團」的縮寫「BTS」，進一步延伸出「Beyond The Scene」的意義。

2017年7月5日，Big Hit Entertainment公布了防彈少年團與ARMY全新的品牌識別 Brand Identity**。藉由這樣的調整，未來不僅是韓國，全球各地的群眾都能輕易記住這個團體，也使這個團體能涉足更多元的領域。

這是Big Hit Entertainment為防彈少年團描繪的未來──全世界人人都能不費吹灰之力就記住的國際巨星，讓他們成為具有一定地位的藝人，使他們創下的紀錄值得以一本又大又厚

2　2018年3月，透過 YouTube 頻道依序公開了共八集的紀錄片《Burn The Stage》。加入未公開畫面製成的電影《Burn The Stage：The Movie》則在 2018 年 11 月，於全球七十多個國家與地區同步上映。推出《Burn The Stage》系列之後，也持續製作以巡演等防彈少年團主要音樂活動為內容的《Bring The Soul》(2019)、《Break The Silence》(2020)、《BTS Monuments：Beyond The Star》(2023) 等紀錄片形式的電影作品。

重，並以精裝硬質書盒包裝的書記錄下來。

「花樣年華」系列之後，防彈少年團的人氣擴及全球。但是沒有人確定在 Twitter 或 YouTube 上的熱烈迴響，究竟能對實際成績帶來多少影響。在防彈少年團之前，韓國偶像的 MV 也透過 YouTube，獲得了全球觀眾的喜愛，但韓國偶像的主要舞臺一直是亞洲，在這以外的地區，很難在音樂產業取得令人矚目的好成績。

然而，Big Hit Entertainment 的行動，彷彿早就料想到很快就會在世界各國的主要音樂頒獎典禮上，聽見點名「BTS」的呼聲。

最重要的是，〈Blood Sweat & Tears〉˙就是這魯莽嘗試的依據。在〈Blood Sweat & Tears〉中，放入了當時已經是粉絲的人，抑或是還不認識防彈少年團的人都會喜歡的元素。就像過去《花樣年華 pt.1》的〈Dope〉一樣，〈Blood Sweat & Tears〉的歌曲開頭直接使用了整首歌的亮點，讓聽眾的注意力瞬間被擄獲。製作團隊也在歌曲中，融入當時在全球流行樂界引領風騷的慢波特 ^{Moombahton} 元素。

這首歌的開頭由 Jimin 負責，他的聲音透露出岌岌可危的緊張感，而接續演唱的成員也都以相同的情緒詮釋這首歌曲。混音時搭配效果音、適當的回音等效果，為整首歌營造出黑暗的氛圍。歌曲的節奏會令身體忍不住跟著擺動，舞臺上的表演者則像受到誘惑動搖一般，傳達出如履薄冰的緊繃情緒。無論是喜歡上防彈少年團與生俱來的真摯、充滿動感活力、具有陰暗魅力的人的 ARMY，還是剛透過 YouTube 認識防彈少年團的南美聽眾，都被〈Blood Sweat & Tears〉這首歌的魅力所擄獲。

當房時爀領悟到，這一切都能夠概括為「誘惑」這個詞彙的瞬間，他想到了〈Blood Sweat & Tears〉的一切。就像防彈少年團獲得成功，走向嶄新的世界一樣，青少年走向成人世界的過程，也可以說是充滿一連串誘惑與選擇的岔路。他將那並非完全痛苦，卻也不完全快樂，處於兩者交界處的情緒，比喻成令人心驚膽戰的誘惑，並在〈Blood Sweat & Tears〉中描繪出所有必要的元素。

　　在〈Dope〉裡，成員們為了成功揮汗如雨，不間斷地大幅擺動手腳、活力十足地四處奔跑。而〈Blood Sweat & Tears〉中，成員們停留在原地，擺出彷彿勒緊自己脖子的動作，透過表情傳達情感，並撫摸自己的身軀。對於沒聽過《WINGS》整張專輯的人，或不了解他們在出道至今的專輯中建立起什麼世界觀的人，也許不能理解這種演出的用意。但即便如此，相信任誰都能一眼看出這樣的表演想傳達的，就是「性感」這個概念。

　　〈Blood Sweat & Tears〉就像如此，透過複雜的元素創造出一眼就能辨識的形象，並以這樣的形象傳遞複雜的訊息。防彈少年團的表演確實很性感，但歌曲卻不是積極地誘惑對方，反而傳達出了遭到誘惑的驚險感，這確實顛覆了流行音樂產業中，男性藝人通常被賦予的形象。聽眾一一挖掘這些元素，逐漸對〈Blood Sweat & Tears〉的歌詞與MV所蘊含的意義感到好奇，如今他們已不需要在YouTube上大費周章地輸入「防彈少年團」、「Bangtan Boys」、「Bulletproof Boy Scouts」，只要輸入「BTS」三個英文字母就好。

　　於是，全球聽眾開始搜尋「BTS」。2016年，《WINGS》

在GAON排行榜的累積銷售量是七十五萬一千三百零一張，登上該年度的排行榜冠軍。前作《花樣年華pt.2》已經有了爆發性的成長，《WINGS》的銷售量卻是它的三倍。同時間，《WINGS》也進入「告示牌兩百大專輯榜」的第二十六名，這是韓國藝人歷年來最好的成績。而這張專輯在當時，也成了唯一連續兩週進入「告示牌兩百大專輯榜」的韓國歌手作品。

但就算有如此驚人的成績，依然無法說明在《WINGS》專輯發行之後，發生在防彈少年團身上的事。這張專輯發行後約四個月展開的「2017 BTS LIVE TRILOGY EPISODE III 'THE WINGS TOUR'」共巡迴了十二個國家及地區，是名符其實的「世界巡迴」。相較於先前的「2016 BTS LIVE '花樣年華 ON STAGE：EPILOGUE'」只有在亞洲地區舉辦，這次的巡迴演唱會加開了智利、巴西、美國、澳洲等場次，美國場更連續到三座城市演出。

從兩場巡迴演唱會起跑的時間點開始計算，這兩次巡迴演唱會相隔僅九個月，之間的空白期也只有六個月，這可說是相當巨大的改變。防彈少年團過去的「2015 BTS LIVE TRILOGY EPISODE II. 'THE RED BULLET'」巡迴演唱會也曾到這些地方演出，但當時都是只有幾千人規模的小場地。但到了「2017 BTS LIVE TRILOGY EPISODE III 'THE WINGS TOUR'」時，演出場地的規模就大不相同了。當時，防彈少年團還未到美國進行任何正式宣傳，那一次巡迴的場地卻來到了競技場等級。為了巡迴演唱會入境美國時，他們開始成為一種「現象」。《告示牌》雜誌報導了他們在紐澤西州紐華克舉辦的演出，並以下述內容介紹防彈少年團：

演唱會進行時，ARMY 熱烈的加油聲與歡呼聲不絕於耳，七名成員為世界巡迴演唱會「2017 BTS LIVE TRILOGY EPISODE III 'THE WINGS TOUR'」的美國站演出揭開序幕。演唱會上，他們展現了爆發性的能量，帶來多首熱門歌曲。在這場將近三小時的演唱會上，他們還演唱許多首充滿自我反思的作品，這些歌曲都收錄在他們獲得空前成績的專輯《WINGS》當中。

這所有現象均指向「一個新時代的開始」。截至《WINGS》為止，防彈少年團的專輯裡沒有收錄過任何英文歌曲，更不曾針對美國或南美地區做過任何宣傳，也不曾像來自美國或英國的巨星，在不同語言的國家獲得擁有巨大影響力的國際媒體支持。

即便如此，因為各種契機認識防彈少年團的人依然快速增加，他們也透過 Twitter 與 YouTube 開始深入了解防彈少年團。2017 年 1 月，「2017 BTS LIVE TRILOGY EPISODE III 'THE WINGS TOUR'」即將開跑，智利國家電視臺 TVN 曾以新聞報導，智利 ARMY 為了購買演唱會門票，徹夜在售票處前排隊。無論身處哪個國家，只要成為 ARMY，就一定會跟韓國 ARMY 一樣為防彈少年團瘋狂。韓國 ARMY 數量遽增的同時，海外 ARMY 的人數也快速攀升。

只是想要被愛

但防彈少年團成員在《WINGS》發行之後，並沒有實際感受到他們獲得的人氣。事實上，正確來說或許是他們「不太在意這件事」。根據j-hope的描述，這是因為成員們一直都知道《WINGS》發行之後，在全球各地造成的迴響。他回想：

——我們這次獲得的成果好像有點不一樣，海外媒體的反應有點……像是「來自另一個世界」的感覺。

不過，無論外界怎麼改變，他們的世界依然沒有太大的變化。Jung Kook說：

——嗯……我還是繼續做我原本在做的事，而且我必須比以前更進步，要努力做好之後的每一張專輯，所以老實說，並沒有什麼太切實的感覺。但每張專輯的成果都比之前還好，我們能從數字上看到這些變化，也一直破紀錄，所以確實讓我一方面覺得新奇，一方面又覺得不敢相信，因此就是覺得「原來我表現得還不錯啊」。我們沒有很在意成績之類的東西，只覺得我們就像之前一樣去做就好了。

V的說法也跟Jung Kook差不多。

——我很晚才感覺到我們的人氣跟以前不一樣了，就只是覺得跟成員們玩在一起很開心。

根據Jimin的說法，防彈少年團的這種態度也是他們一直以來的特色。

——也許聽在某些人耳裡，會覺得這個說法很傲慢，但我覺得我好像沒什麼感覺到自己真的很紅。有一次我被問到

關於人氣的問題，我曾回答：「現在要是說感覺不到自己很紅，似乎對歌迷很失禮。」[3]但在那之前，我們從沒有把「喂！我們變紅了！」這種話掛在嘴邊，因為我們一直只活在這個團隊跟觀眾的世界裡。其實現在也是一樣，雖然說我們表演的場地越來越大，可是對越來越受歡迎這件事仍沒有什麼感覺。

《WINGS》發行之後扶搖直上的人氣，甚至令SUGA產生警覺。SUGA說：

——沒事的話，我不太會去看大家對我們的反應，特別是那個時期。要是去看那些迴響，我很擔心自己「會因為自我陶醉而變怠惰」。

回首防彈少年團一路走來，到發行《WINGS》專輯的心路歷程，SUGA會有這種態度或許是必然的。在《WINGS》裡，安排在成員個人歌曲之後的小分隊歌曲與團體歌曲中，有部分歌詞如下：

我感到好困難，不知這條路是否正確
我真的很混亂　never leave me alone
__〈Lost〉˙

現在我發出的聲音 bae
聽在某些人耳裡像狗吠 bae
罵人的方式也換一下吧 bae
__〈BTS Cypher 4〉˙˙

3　於 2017 年 9 月 19 日，專輯《LOVE YOURSELF 承 'Her'》發行紀念記者會。

整個世界四面八方都是 HELL YEAH

線上、實體都是 HELL YEAH

＿〈Am I Wrong〉˙

──以前我們一站上舞臺，就會有人揶揄我們，所以我們以
　為到現在還是有很多人在攻擊我們。

　　SUGA在這裡說到的舞臺，包括了韓國主要音樂頒獎典禮
MAMA。在那一年MAMA的兩週前，也就是2016年11月19日
舉辦的MMA頒獎典禮上，防彈少年團獲得三大獎之一的「年
度專輯獎」，這是他們出道以來首次獲得大獎的殊榮。˙˙接著
在2016年12月2日，他們在這一天舉辦的MAMA上獲得「年
度歌手獎」。但在他們成為頒獎典禮主角的那一刻，他們依舊
是某些人憎恨的對象。在社群軟體等網路平臺上，防彈少年團
演出、獲獎的時候，總會有一群人對他們發動網路霸凌。

　　Jimin透露自己在MAMA上表演時的心境：

──能把我們的表演搬上舞臺，展現給大家看的時候，我總
　　是會覺得很驕傲。應該有很多人在看，我表演時就會有
　　一種「來，你們看清楚了！」的感覺，哈哈！

　　就像Jimin說的一樣，防彈少年團需要在MAMA上帶來
一場精采的表演，讓他們能大聲對人們喊出「看清楚了！」。
他們在2014年首度站上MAMA的舞臺時，他們疲憊、迫切且
憤怒，想要回擊所有ARMY以外的人對他們的看法。但到了
2016年，他們已經不需要這麼做了，已經不會再有人看不起他
們。他們在兩年前還要跟Block B共用同一段表演時間，現在
卻能單獨擁有長達十一分鐘的演出時間。

但另一方面，他們也需要證明自己，證明他們有足夠的資格，在ARMY的熱烈支持下得到「年度歌手獎」；證明他們能理直氣壯地，站在那些仍舊繼續揶揄他們的人面前。他們需要的不只是「做得好」，還必須掀起「壓倒性」的迴響才行。

　　當防彈少年團在MAMA上開始表演*的那一刻起，所有人都無法把目光從他們身上移開。開場時，Jung Kook高掛在天上，令眾人驚豔。不等觀眾的情緒平復，j-hope立刻以激烈的獨舞接續演出。之後登場的Jimin用一條紅色的布遮住雙眼，獨自在臺上跳舞。然後j-hope再次登場，兩人並肩跳起舞來，緊接著七名成員一同出現，帶來〈Blood Sweat & Tears〉的表演。而歌曲結束之後的表演**中，V癱坐在舞臺上，撕開自己的上衣，露出光滑的背，上頭有著兩道深深的傷痕，猶如翅膀遭人摘下後留下的痕跡。

　　他們將〈Blood Sweat & Tears〉MV中的夢幻場景，完整搬到舞臺上重現，創造出震懾所有MAMA觀眾的衝擊瞬間。《WINGS》中由〈Blood Sweat & Tears〉開始，充斥整張專輯的沉重、壓迫與魅惑的氛圍，席捲了整個頒獎典禮。他們藉由〈Intro：Boy Meets Evil〉等歌曲，將j-hope與Jimin的個人表演串連成合作演出，將現場氣氛炒熱。緊接在後的〈Blood Sweat & Tears〉將緊張感推向高峰，最後再帶領人數眾多的舞群帶來〈Burning Up^FIRE〉一曲，將緊張感轉變成爆發的能量。Jimin說：
──當時跳的那支舞，剛好是我最擅長的類型。不管是演出還是歌曲的氛圍，都是我擅長的，所以我自己也覺得，真的很想好好詮釋這首歌。身為一個表演者，能夠在觀

眾面前好好詮釋一首歌，讓我非常開心。

Jimin 的這番話，也是防彈少年團透過 MAMA 得到的結果。在萬眾矚目的頒獎典禮上，他們創造了 MAMA 史上令人印象深刻的瞬間。他們將驚險刺激的緊張感轉變為充滿爆發力的激昂，帶來輾壓整場演出的精采表演。在這場無論是不是歌迷都會收看的頒獎典禮上，防彈少年團證明了他們是能擔起頒獎典禮壓軸重任的表演者。

對於 2016 年他們獲得的第一個大獎，V 是抱持著這種想法：

——該說就像奇蹟一樣嗎？老實說，光是能入圍，我就已經很開心了。得獎之後我自己的感覺是「防彈果然能獲得勝利，不管別人怎麼說，都是防彈贏了」。

就如 V 所說，這是防彈少年團的勝利。不光是因為他們得獎，也是因為他們證明了自己有登上勝者寶座的資格。

——一路走來，我總是覺得「總有一天我們會得獎」。我把自己寄託在防彈少年團這個團體上，也相信只要跟這些成員一起努力，我們肯定會贏得勝利。我覺得只要跟這些人在一起，我們就能成功。

V 對成員們的信心，就是防彈少年團能夠戰勝憎恨的理由。

——Big Hit Entertainment 是我的第一間公司，成員們都跟我一樣，我們都是在我們待的第一間公司出道的，都沒聽說過其他團隊、其他公司是怎樣的情況。所以有我們優秀的成員在，就覺得……沒什麼好怕的。例如說，我到學校可以炫耀：「看，這我大哥啦。」對我來說，這些人從一開始就是閃閃發亮的明星。

團結在一起就無所畏懼，這份緊密的連結不僅團結了防彈少年團的七名成員，更把防彈少年團跟 ARMY 串連在一起。《WINGS》專輯用音樂刻劃出了他們形成這種關係的過程，成員透過個人歌曲，坦承他們內心的不安與煩惱；從〈Lost〉到〈21st Century Girl〉的小分隊歌曲、團體合唱曲，則是他們聚在一起，對世界說出他們想說的話。而〈2！3！〉·則是他們要傳達給 ARMY 的訊息。

　　〈2！3！〉是防彈少年團要給歌迷的訊息，歌詞的第一句是「讓我們未來只走花路吧／這種話我實在說不出口」。這些孤單的個體聚集在一起，對世界唱出他們的痛苦，然後遇見願意聆聽他們歌聲的人。然而，他們卻只能對歌迷說，儘管知道歌迷因為他們而承受著痛苦，但「未來並不是只會有好事發生」。即便無法告訴歌迷未來只會有好事，但他們還是在這首歌的最後告訴大家，要「忘卻所有悲傷的回憶／握緊彼此的手歡笑」。

　　就像這樣，《WINGS》專輯濃縮了防彈少年團的成員來到這個世界，透過 ARMY 成為一個共同體的過程。曾經孤軍奮戰的年輕人，最後領悟到在這條路上他們不是孤單一人，就像〈2！3！〉的歌詞一樣。

為了更美好的日子

因為我們陪在彼此身邊

　　而就在這一刻，防彈少年團的歷史成了與 ARMY 同在的歷史。這一個歌迷群體把藝人的發展看得比自己更重要，進一步發展出當前粉絲文化無法解釋的緊密連結。

該說就像奇蹟一樣嗎？

老實說，得獎之後我自己的感覺是

「防彈果然能獲得勝利，

不管別人怎麼說，都是防彈贏了」。

V

從「花樣年華」系列到《WINGS》這大約兩年的旅程，只能歸結於「愛」這一個字。j-hope 在第一次獲頒大獎時感受到的情緒，並不是成功帶來的成就感，或在競爭中勝過某人的喜悅。j-hope 如此說道：

——我覺得那是我這輩子，感受到自己獲得最多愛的時刻。那個獎讓我覺得「我們真的辛苦了」、「我們真的很認真努力」。

　　在 MAMA 上得到「年度歌手獎」時，Jung Kook 也跟成員們一起落下眼淚，當場環顧了自己身旁的人，以及坐在觀眾席的歌迷。

——當時我心想：「哎呀，我們真是辛苦了。」至今所做的每一件事，像走馬燈一樣閃過我眼前。成員們在我身旁，再加上 ARMY 在觀眾席為我們歡呼，這些同時影響著我的情緒，讓我瞬間腦海裡只閃過我們辛苦了這句話。

　　SUGA 也講述了這份愛給了他們什麼。

——現在我偶爾會看歌迷的反應，算是看了滿多的，哈哈。我希望能藉此提高我的自尊心，因為我必須知道，我是被愛著的。

　　防彈少年團迫切渴望成功，但諷刺的是當成功化為現實，他們才發現自己渴望的其實是愛，所以他們才會如此感激 ARMY。

　　2016 年，Jimin 生日那天，他們正好在進行音樂節目的事前錄影。當時現場的 ARMY 為他唱了生日快樂歌，Jimin 說他以前並不覺得生日很重要，但從那天開始，他覺得生日變得很重要。問他為什麼這麼說時，他這麼回答：

——原本對我來說，我的生日是「只要有人祝福就好」，就這樣而已。以生日為藉口，我可以跟朋友多見一次面，

或是讓大家關心我一下？哈哈！這些當然很好啊，但我不覺得有什麼特別的意義。可是我喜歡的人、想多為他們做些什麼的人就在我眼前，他們卻反過來祝我生日快樂，那種感覺……實在很難用言語來表達。

然後，致朋友

防彈少年團的 2016 年以「勝利」和「愛」的記錄畫下句點。到了 2017 年，他們卻帶著一個令許多人大感意外的消息，回到全球歌迷面前。2017 年 1 月，媒體報導防彈少年團捐贈了一億韓元，給由 2014 年世越號慘案罹難者家屬組成的四一六家屬協會。

這也讓許多人認為，2017 年 2 月以《WINGS》「外傳」為名發行的特別專輯《YOU NEVER WALK ALONE》主打歌〈Spring Day〉*就是與世越號有關的歌曲。〈Spring Day〉以「好想見你」這句歌詞作為開頭，MV 裡堆得像山一樣高的衣服等場景，則被解釋為是在懷念三百零四名因世越號沉沒而離世、始終無法確認身分的罹難者。由於罹難者中，大多數都是參與校外教學的高中生，因此更讓人產生這樣的連想。SBS 時事節目《想知道真相》在 2017 年 4 月，世越號慘案發生三週年時製作了特別節目，當時更以〈Spring Day〉作為配樂。

然而，防彈少年團從未解釋過〈Spring Day〉這首歌的具體意義。《YOU NEVER WALK ALONE》發行之後沒幾天，「2017 BTS LIVE TRILOGY EPISODE III 'THE WINGS

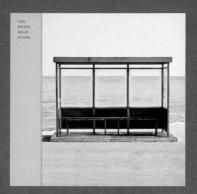

YOU NEVER WALK ALONE

THE 2ND SPECIAL ALBUM
2017. 2. 13.

TRACK

01 Intro : Boy Meets Evil
02 Blood Sweat & Tears
03 Begin
04 Lie
05 Stigma
06 First Love
07 Reflection
08 MAMA
09 Awake

10 Lost
11 BTS Cypher 4
12 Am I Wrong
13 21st Century Girl
14 2! 3!
15 Spring Day
16 Not Today
17 Outro : Wings
18 A Supplementary Story : You Never Walk Alone

VIDEO

 \<Spring Day\>
MV TEASER

 \<Spring Day\>
MV

 \<Not Today\>
MV TEASER

 \<Not Today\>
MV

TOUR'」巡演開跑。當天的記者會上,也有人問起這首歌的意義,他們也只簡短地回答說「想交由聽眾自行判斷解讀」。

據RM所述,〈Spring Day〉的發想是源自於想對朋友說的話。

——我記得剛開始寫那首歌歌詞的時候,我是真的想寫給朋友們。像是離開我的朋友,還有偶爾會見面,但距離很遙遠、儘管在同一片天空下,卻身處異地的那些朋友。

而〈Spring Day〉的另一位作詞人SUGA,在歌曲中寄託了更具體的感受。

——我很恨那個朋友。

SUGA接著說:

——因為真的很想見他,卻見不到面。

後來,SUGA在2020年5月發行的第二張混音帶《D-2》中收錄的〈Dear my friend〉 ^{Feat. 金鐘完 of NELL}* 當中,引用了〈Spring Day〉的部分歌詞,暗示這兩首歌說的是關於同一個朋友的事。對SUGA來說,那個朋友是「曾經很喜歡的朋友」,但兩人的關係因為許多無法在此一一說明的事情而漸行漸遠,最後兩人斷絕了來往。曾經,SUGA因為非常想念他,還去打聽了對方的連絡方式,想要約他見面,但最後兩人還是沒見到面。

——他曾經是我難過時唯一能依靠的對象……我還是練習生時,我們會聊天,問彼此說:「喂!我有機會出道嗎?」然後忍不住大哭,哭完後又下定決心,要「讓全世界看看我們的厲害!」,但我卻不知道他現在過得怎麼樣……所以我很恨他。

在寫出〈Spring Day〉之前,SUGA受了很多傷,經歷過很

多痛苦。度過了許多困難後，他才終於成為現在的他，但那個朋友現在卻不在他身邊了。對SUGA來說，那份炙熱的情感無法單純以悔恨兩個字帶過，而〈Spring Day〉就是整理這份情感的過程。從結果來看，這個過程成了他給自己的安慰。

——那時我還在想，我上次從音樂中得到慰藉是什麼時候……好像已經隔了很久了。那時我還不明白那是什麼感覺，但現在我懂了。

You know it all
You're my best friend
早晨會再度來臨
因為任何一種黑暗，任何一個季節，都不會永遠不變

就與SUGA一樣，〈Spring Day〉也成了讓許多人得到安慰的一首歌。世越號慘案發生之後，韓國的春天再也不只是代表溫暖、幸福的季節。尤其是4月對因為這起事件而受到創傷的人來說，是個「殘忍的月分」。對此，RM表示：

——我在學習藝術的過程中，認識了很多描繪「殘酷春天」的創作者。例如T.S.艾略特在詩作〈荒原〉中，就曾經提到「4月是殘忍的月分」。在接觸這些作品的過程中，我開始思考「為什麼我沒想到春天是殘忍的？」，但同時我也覺得，從某個角度來看，春天也像是冬天即將到達盡頭的希望象徵，而〈Spring Day〉也是描述與某種「思念」有關的歌曲……我想也許是因為這樣，大家才會喜歡這首歌吧。

就如 RM 所說，〈Spring Day〉對韓國人來說已經成為一首代表春天的歌曲。這首歌不只至今仍留在 Melon 主要排行榜「百大熱門單曲」中，每到春天，排名還會上升，可說是持續受到大眾喜愛的一首歌。從結果來看，這也算是實現了 RM 當初參與〈Spring Day〉創作時，對這首歌寄託的期待。

──我想做出一首能在韓國人之間傳唱許久的歌。

聽 RM 講述〈Spring Day〉的創作過程，會發現許多跟這首歌有關的事情，好像都與偶然脫不了關係。RM 回想：

──那至今依舊是一個獨一無二的經驗。我一開始寫下旋律之後，便有一種「就是這個了」的感覺。一些經驗老道的音樂人都會說，他們偶爾會遇到只要五分鐘，就能寫好一首歌的狀況，對我來說，〈Spring Day〉就是這樣的歌。

從捐款給四一六家屬協會，到《YOU NEVER WALK ALONE》專輯發行的這一段時期，是防彈少年團重要的分水嶺。〈Spring Day〉並沒有直接寫到世越號慘案，但無論是當時還是現在，都能為因類似的事件受傷的人帶來安慰。同時，防彈少年團也藉由捐款給四一六家屬協會，讓外界知道他們作為社會的一份子會盡力去做他們所能做的事情。

收錄在《YOU NEVER WALK ALONE》中的另一首新歌〈Not Today〉[＊]，歌詞中提到「All the underdogs in the world」，這是防彈少年團替這世界上每一個弱者加油的訊息。

直到勝利的那天（fight！）

都不要認輸，都不要倒下

從「花樣年華」系列到《WINGS》與《YOU NEVER WALK ALONE》專輯，他們讓人們見識到看似不可能串連在一起的個體，透過一個共同體，彼此緊緊連繫在一起的可能性，也記錄了一群青年在成長的同時，開始關注他人世界的過程。而現實中的防彈少年團，後來也找到了捐款等等能更積極對這個世界做出貢獻的方法。

防彈少年團也希望能藉這種方式，多少回饋他們從ARMY那裡得到的愛。他們讓ARMY看到，現在他們能成為眾人的表率了。他們不再只是與ARMY並肩同行，更能成為指引未來的指標。作為一個共同體，他們不僅要團結在一起，對抗不公不義並獲得勝利，更要關注這個共同體以外的世界，找出對世界更有意義的事。過去總是對這個世界喊出內心話的防彈少年團，如今轉為開始傾聽他人的故事。

RM說起在這個時期，防彈少年團對世界的認知。

——因為我的起點是納斯與阿姆，所以我一直在鞭策自己，無論是為了我們作品的聽眾們，或是為了我自己，「都必須對我周遭的這個世界傳達些什麼才行」。從某個角度來看，我們所處的位置非常矛盾，而且也沒有那麼安穩，但應該還是有一些訊息要持續傳遞出去⋯⋯

他們在破殼而出之後，才發現這個世界無比廣大，也還有許多能做的事情，即便是在他們成了「年度歌手」之後也是如此。

CHAPTER 5

LOVE YOURSELF 承 'Her'

LOVE YOURSELF 轉 'Tear'

LOVE YOURSELF 結 'Answer'

A FLIGHT
THAT NEVER LANDS

不著陸的飛行

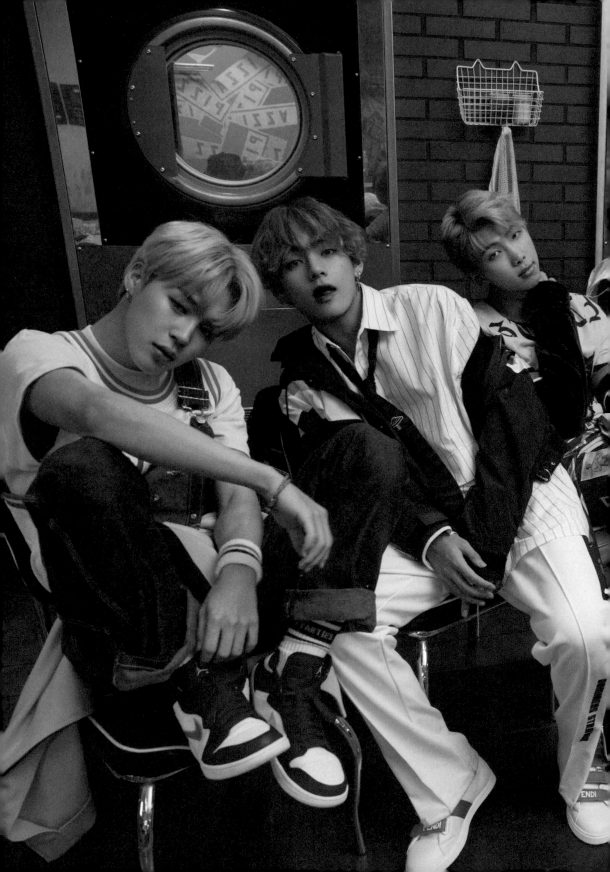

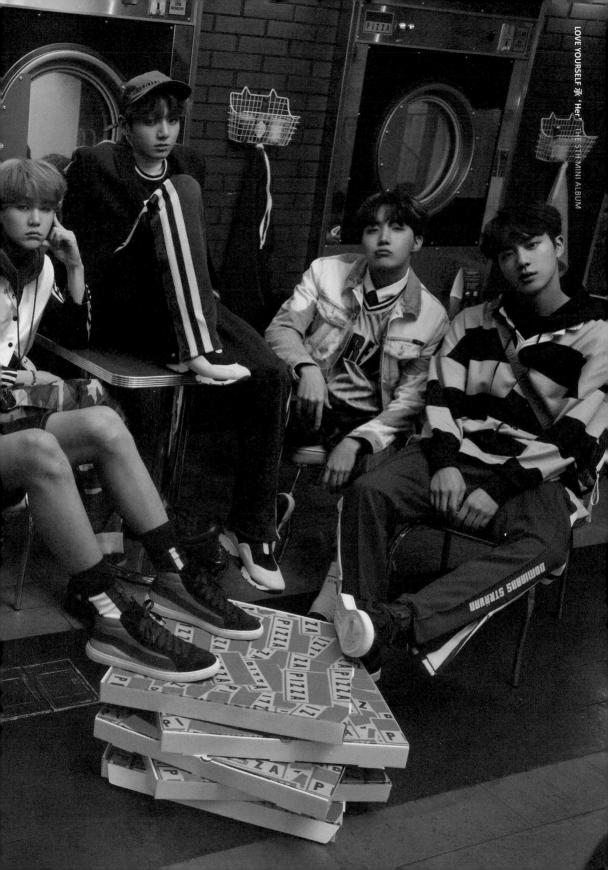

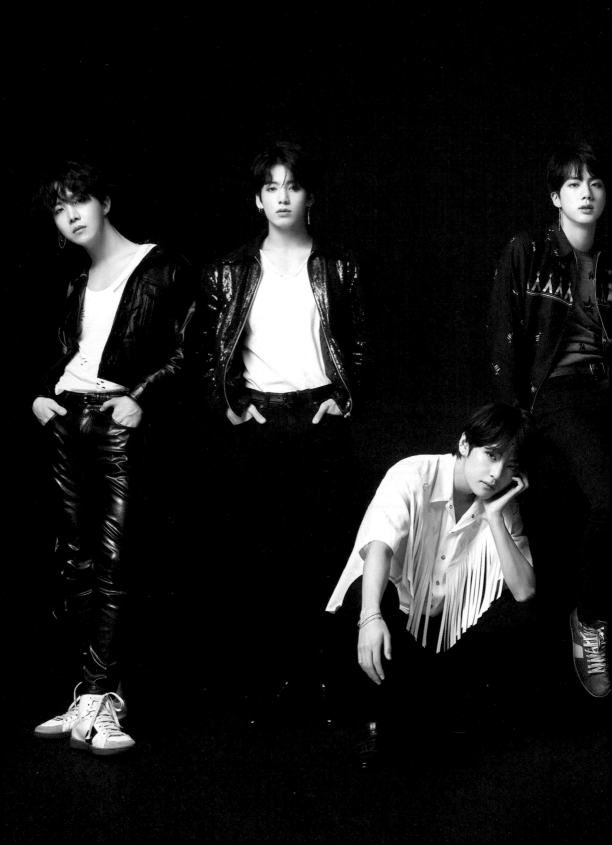

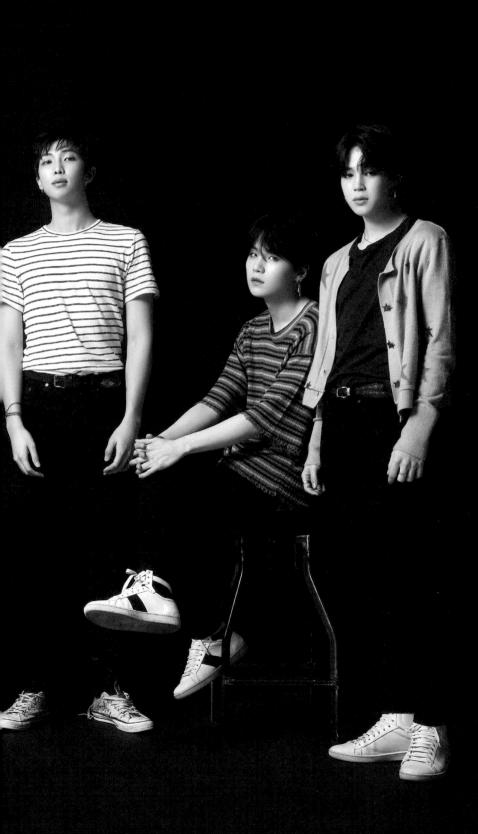

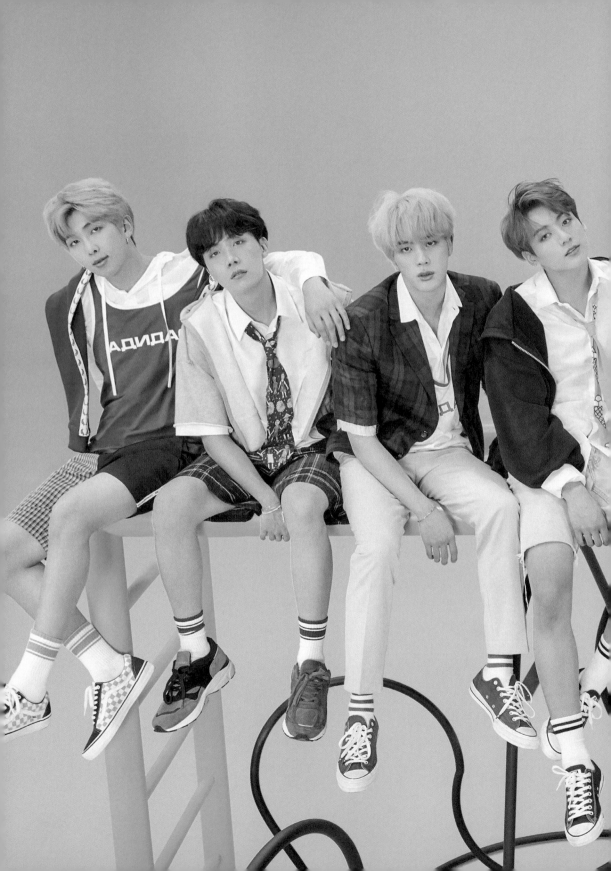

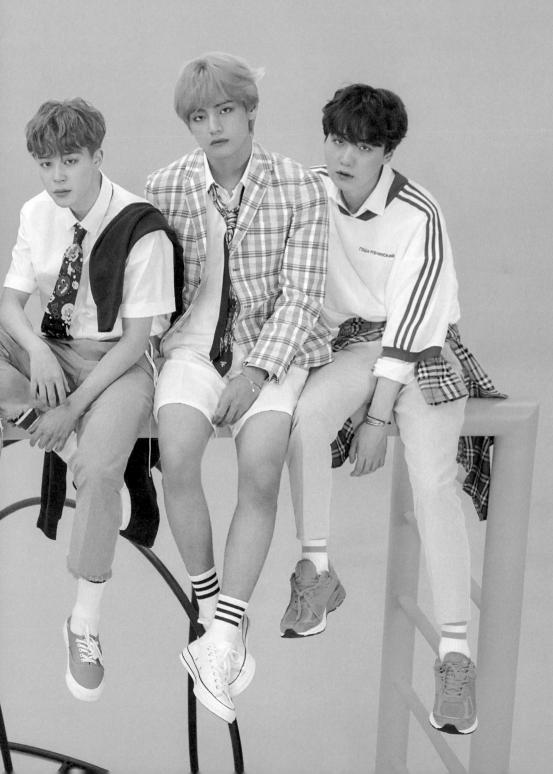

||| | | | | A FLIGHT THAT NEVER LANDS | | | | | |||

2018年5月20日

2018年8月20日當地時間，防彈少年團來到美國拉斯維加斯，於美高梅大花園體育館 MGM Grand Garden Arena 舉辦的告示牌音樂獎 Billboard Music Awards 以下簡稱「BBMAs」登臺演出。在這場頒獎典禮上，他們打算首度表演不久前才發行的新專輯《LOVE YOURSELF 轉 'Tear'》的主打歌〈FAKE LOVE〉。

距此一年前，防彈少年團首度參與該頒獎典禮，並榮獲「最佳社群藝人獎」Top Social Artist 的獎項＊。BBMAs對他們來說獨具意義，他們也終於能在這個舞臺上首度帶來自己的演出＊＊。那天，防彈少年團連續第二年獲頒「最佳社群藝人獎」，《LOVE YOURSELF 轉 'Tear'》也成了他們第一張奪得「告示牌兩百大專輯榜」冠軍的專輯。

但在他們即將迎來巨大殊榮的時刻，他們卻經歷了團隊史上最大的危機。這個危機在 2018 BBMAs 之後過了約七個月，也就是同年12月14日舉辦的MAMA頒獎典禮上才被揭露。

這天，防彈少年團連續三年獲得MAMA頒發的「年度歌手獎」。j-hope發表得獎感言時，忍不住流著淚說：

> 我……今年這個獎不管有沒有得到，我好像都會忍不住哭出來，因為實在吃了太多苦，也獲得大家太多的愛。我真的很想報答大家，真的……真的很謝謝大家。我也想跟現在這一刻陪在我身邊的成員們，說一聲「真的謝謝你們」。

接著由其他成員輪流發表得獎感言，早已淚流滿面的Jin
以顫抖的聲音說：

> 　　那個，我⋯⋯想起⋯⋯今年初的時候。今年初我們在
> 心理上⋯⋯過得非常煎熬，所以⋯⋯我們自己也談過，考慮
> 過是不是要解散⋯⋯可是我們再次下定了決心，並且創造出
> 這麼好的成績⋯⋯我覺得真是太好了⋯⋯我想謝謝再次下定
> 決心要一起努力的成員們，也謝謝一直愛著我們的ARMY。

　　「解散」——無論是現在還是 2018 年初，這都是最無法跟
防彈少年團沾上邊的字詞。在《LOVE YOURSELF 轉 'Tear'》
之前，也就是 2017 年 9 月發行的《LOVE YOURSELF 承
'Her'》，是他們第一張創下百萬銷量的專輯，也寫下了「告示
牌兩百大專輯榜」第七名的紀錄。但就在防彈少年團的人氣一
飛沖天時，身為主角的他們卻彷彿墜入深不見底的大海之中。
SUGA 簡單地說明當時團隊的氣氛：
——大家都很想說「我們不要做了」，但沒有人能說出口。

波西米亞狂想曲

　　防彈少年團擺脫解散危機的 2018 年底，RM 看了英國傳奇
搖滾樂團皇后合唱團 ^{Queen} 的傳記電影《波西米亞狂想曲》^{Bohemian}
^{Rhapsody, 2018}。RM 說在看這部電影時，他腦中閃過很多防彈少年
團經歷過的事情。

——佛萊迪‧墨裘瑞 Freddle Mercury 在跟成員爭吵時，說要不斷「發專輯、做巡演、發專輯、做巡演」真的很累，這時布萊恩‧梅 Brian May 說了一句話。那場戲真的讓我思考了很多。

在 RM 提到的這一場戲中，佛萊迪‧墨裘瑞被演繹成在精神上極度脆弱、退無可退的模樣。皇后合唱團的超高人氣不僅讓他必須完成忙碌的行程，甚至必須承受媒體挖掘私生活、私生活遭到曝光伴隨而來的誤會與批評，這些都令他精疲力盡。他說自己再也不想過這種反覆發行專輯、舉辦巡迴演唱會的生活了，布萊恩‧梅如此回應：

> 「這就是樂團的工作，發專輯、開演唱會、發專輯、開演唱會。」[1]

而防彈少年團也跟皇后合唱團一樣，無法避免「樂團的工作」。讓我們稍微把時間往前回溯一點，來到 2017 年 2 月發行專輯《YOU NEVER WALK ALONE》，以及同年 9 月發行《LOVE YOURSEL 承 'Her'》的時候。在這兩張專輯之間的幾個月內，他們展開「2017 BTS LIVE TRILOGY EPISODE III 'THE WINGS TOUR'」巡演，期間共到十個國家及地區，舉辦了三十二場演出。

然後在《LOVE YOURSELF 承 'Her'》發行不到一個月後，又到日本、臺灣及澳門完成「2017 BTS LIVE TRILOGY EPISODE III 'THE WINGS TOUR'」巡迴演唱會中剩餘的五場演出。其中，日本場舉辦在大阪京瓷巨蛋 Kyocera Dome Osaka，這也是他們出道以來第一次登上巨蛋表演。

1　「That' s' what bands do. Album, tour, album, tour.」

我們後面會再次提到這件事。在這之後大約兩個星期，11月19日^{當地時間}，他們受邀參加美國三大音樂頒獎典禮之一，於洛杉磯微軟劇院^{Microsoft Theater}舉辦的全美音樂獎^{American Music Awards 以下簡稱「AMAs」}。他們是首組韓國藝人單獨登臺演出[＊]，然後又接連受邀至美國三大電視臺NBC、CBS、ABC作客，登上電視臺的招牌節目。[2]^{＊＊}

回國之後，他們開始準備在MAMA、MMA等韓國頒獎典禮上的表演。除了參加頒獎典禮，還辦了三場「2017 BTS LIVE TRILOGY EPISODE III 'THE WINGS TOUR' THE FINAL」，為長達數個月的世界巡迴畫下句點。緊接著他們開始為韓國各大電視臺的年末特別音樂節目、頒獎典禮展開緊鑼密鼓的練習，同時努力消化行程，並且必須在2018年初開始籌備新正規專輯《LOVE YOURSELF 轉 'Tear'》。

一問到當時的心境，Jin的聲音中帶著些許激動，描述他們當時所承受的壓力與疲憊感。

——我們真的幾乎沒有休假。人在過度疲勞的時候，就會忍不住開始思考自己這樣活著到底對不對，我們當時就是那樣。

製作專輯後展開宣傳活動、巡迴演唱會、參加各大頒獎典禮，然後又製作專輯……這樣一再循環的行程，讓防彈少年團的成員就如電影《波西米亞狂想曲》中的皇后合唱團一樣，在精神上漸漸感到難以負荷。確切來說，他們所承受的痛苦，與電影裡的皇后合唱團並不一樣，因為他們當時面對的，是英國搖滾樂團及韓國偶像都未曾經歷過的情況。

如前所述，在防彈少年團之前，已經有韓國偶像團體在

2　他們到NBC的《艾倫秀》^{The Ellen DeGeneres Show}、CBS的《詹姆士‧柯登深夜秀》^{The Late Late Show with James Corden}，以及ABC的《吉米夜現場》^{Jimmy Kimmel Live}受訪並表演。

歐美流行音樂市場受到了關注。在YouTube上，韓流MV是相當受歡迎的內容之一。但是受邀到BBMAs並獲獎、憑著以韓文發行的專輯打進「告示牌兩百大專輯榜」前十名，那可是完全無法相提並論的事。當防彈少年團已經在亞洲市場獲得頂尖人氣時，他們再一次於包含美國在內的歐美市場，體驗到人氣一飛沖天的感覺。

巡演期間，Jin會帶自己的電腦到下榻的飯店玩遊戲。他說：

——遊戲對我來說呢，不是單純用來玩的，而是一種用來跟人聊天的媒介。因為我得做點什麼打發一下時間，才有辦法睡著，畢竟在國外沒什麼事好做。

因為大眾對他們的關注，防彈少年團的成員們幾乎無法離開下榻的飯店。Jin接著說：

——演唱會結束、吃頓飯之後，我就會連上遊戲跟朋友聊天，除此之外就沒別的事可做了，因為大多數的時間都必須待在飯店裡面。

結束巡演、回到韓國之後，他們徹底翻轉的日常才正式開始。V回想當時的情況：

——我覺得壓力很大。以前我可以私下出門去想去的地方，可以靜靜做我想做的事。但是從那時候開始，我開始覺得「啊……我們真的變出名了」，同時也覺得「我現在要維持這樣的私人生活也不容易了」。

V之所以會有這種感覺，並不是源自於ARMY給予的關注。防彈少年團以韓國歌手之姿，在海外獲得前所未有的成功，這也吸引了旁人極大的關注。不光在偶像產業，在韓國流

行音樂產業，甚至對韓國大眾來說，他們都是討論的話題。

就如 SUGA 所說，這對他們來說，就像要解開一道沒有答案的習題。

——如果歷史就是現代人問題的解答，那我們應該能從做音樂的前輩身上找到我們的解答，可是我們好像還面臨到其他問題。

自出道以來，SUGA 為自己的藝人身分設定了相當遠大的目標，他回憶道：

——我的目標是到奧林匹克體操競技場開一次演唱會、獲得一次大獎。經濟能力方面，則是買一棟屬於我自己的房子、一輛我想要的車。這四件事是我為自己設定的人生目標，這些都在 2016 年實現了。

大部分的藝人都有跟他類似的夢想，不過真的能像 SUGA 一樣，在韓國音樂頒獎典禮上得到大獎、到首爾奧林匹克體操競技場^{現 KSPO DOME} 舉辦演唱會的人卻少之又少。而自 2017 年起，SUGA 面對的現實甚至開始超越他的夢想。

——舉例來說，這就像我突然變成了武俠小說裡的主角，遇到一個超強的敵人，然後就在我心想「算了啦，不管了」，接著隨便打出一拳的時候，才發現我居然贏了對方，大概就是這種感覺。「奇怪，我有這麼強嗎？我沒有想要變這麼強耶。」

SUGA 用一句話描述當時的心情：

——所以說，之後還有比現在更多的事情要做嗎……？

猶豫與恐懼

SUGA曾經在只收錄於《LOVE YOURSELF 承 'Her'》實體專輯裡的歌曲〈Skit：Hesitation & Fear〉^{Hidden Track}中，表達出他感受到的不安。內容是他們在籌備《LOVE YOURSELF 承 'Her'》專輯的途中，一起觀看幾個月前獲頒2017 BBMAs「最佳社群藝人獎」的影片並錄製的。

看著BTS被唱名的畫面，成員們講起當時的喜悅，不知不覺也聊到他們對這些意想不到的成功所抱持的想法。RM吐露自己的擔憂：「不知道還能用什麼方式再繼續向上爬、要爬到什麼地方才行」、「走下坡的時候也不知道會下降到哪裡去」，SUGA則說：「那時候真的很擔心，如果有一天我們真的要降落，那⋯⋯下降的速度『應該會比我們爬上來的時候快很多吧？』」

> 我們是World Business的中心
> 最愛邀請第一名，門票都售罄

這是《LOVE YOURSELF 承 'Her'》的收錄曲，〈MIC Drop〉[*]的其中一段歌詞。在這張專輯裡，先放了2017 BBMAs「最佳社群藝人獎」的頒獎現場錄音，然後是記錄他們感想的〈Skit：Billboard Music Awards Speech〉^{Hidden Track}，接著就是這首歌。如同〈MIC Drop〉的歌詞所述，防彈少年團對他們開始經歷的全新成功感到驕傲。

但就像在得獎後記〈Skit：Hesitation & Fear〉^{Hidden Track}中提到的一樣，巨大的光榮總是伴隨著不知何時會墜落的不安。他

LOVE YOURSELF 承 'Her'

THE 5TH MINI ALBUM
2017. 9. 18.

TRACK

01 Intro : Serendipity
02 DNA
03 Best Of Me
04 Dimple
05 Pied Piper
06 Skit : Billboard Music Awards Speech

07 MIC Drop
08 GO GO
09 Outro : Her
10 Skit : Hesitation & Fear (Hidden Track)
11 Sea (Hidden Track)

VIDEO

 COMEBACK TRAILER :
Serendipity

 <DNA>
MV

 <DNA>
MV TEASER 1

 <MIC Drop> (Steve Aoki Remix)
MV TEASER

 <DNA>
MV TEASER 2

 <MIC Drop> (Steve Aoki Remix)
MV

們一出道就受到惡意留言的洗禮，甚至曾經在公開場合被人毫不留情地羞辱，即使是在人氣上升的時期，依然不停地被文字「毆打」。而從某天開始突然湧向他們的這些稱讚與關注，雖然讓他們高興，卻也令他們混亂。

SUGA回想起當時的心境：

——當時對我們來說，除了愛護我們、支持我們的人之外，其他人都像敵人。所以我們一直非常擔心，如果不小心犯什麼錯，就可能會招致非常巨大的批判。

SUGA的這一段話，如實呈現了當時防彈少年團感受到的「猶豫與恐懼」。《LOVE YOURSELF 承 'Her'》發行之後，「告示牌兩百大專輯榜」第一名對他們來說，已經不再只是一個虛幻的目標，但沒有人知道抵達目標後，會是什麼在等著他們，這也使他們無法不感到恐懼。

巧合的是，這也是防彈少年團開始想好好回報ARMY多年來的支持與愛護的時期。2017年11月1日，防彈少年團與聯合國兒童基金會 ᵁᴺᴵᶜᴱᶠ 合作，展開社會回饋計畫「LOVE MYSELF」[3]。這個計畫一直持續到現在，也是防彈少年團在了解到他們從ARMY那裡獲得了多麼巨大的愛，以及他們擁有多大的影響力後做出的決定。

這個計畫的主要目的是幫助兒童與青少年，尤其關注於暴露在暴力威脅之下的兒童與青少年，也與防彈少年團自出道以來，一直為青少年面臨的困境發聲、一路成長至今的發展不

3　聯合國兒童基金會自 2013 年起推動全球計畫「#ENDviolence」，目的是為了替兒童與青少年打造一個沒有暴力的世界，「LOVE MYSELF」是支持這個計畫的一個項目。透過「LOVE MYSELF」計畫募集的款項，會用於幫助生活在暴力陰影之下的受害兒童與青少年，並建立改善制度，致力於預防社會上的暴力發生。

謀而合。這也是他們不僅捐出部分的專輯收入，更積極宣傳這項計畫的原因之一。他們希望透過他們的宣傳活動，呼籲更多人關注兒童與青少年問題。

2017 年初籌備這個計畫時，防彈少年團首度受邀出席 BBMAs，並以《LOVE YOURSELF 承 'Her'》專輯創下許多「韓國藝人史上首次」的記錄，大幅更新了幾年前《WINGS》創下的記錄。當時他們「勢不可擋」的人氣，使他們一舉手一投足都能造成巨大的影響，也使他們肩負莫大的責任。立意良善的「LOVE MYSELF」計畫，也是他們認為自己的所有言行都必須抱有社會責任的原因。

SUGA 表示，群眾對他們的過度關心、過度解讀，都讓他感到很有壓力。

──那時候自然是不用說，其實就連現在也是，我都覺得那些用來形容我們的詞彙讓我很有壓力，包括了「良善的影響力」這幾個字，還有人們對我們帶來的經濟效益所做出的反應……因為這樣非本意向上攀升的我們，也有可能無法自控地摔跤。那時真的是我最苦惱，也過得最膽戰心驚的時期。

SUGA 接著又補充了一句話：

──我感覺自己就像在人群前跳劍舞。

另一方面，在「LOVE MYSELF」計畫開始的時候，Jimin 很好奇參與這個計畫究竟能帶給世界怎麼樣的影響。

──那可以說是「改變一個人內心的力量」。其實我曾經問過 RM，看他對這個計畫有什麼想法。我真的突然很好奇這一點，所以就跑去問他。我知道這是一件很棒的事，也

捐了錢，可是我覺得最重要的還是我的心態。

與RM的談話，影響了Jimin對這些事情的看法。

──哥哥說：「如果我捐出去的錢，或是我唱的歌能幫助到一個人，不需要幫助到很多人，只要能幫助到一個人、改變他的人生，那我想要繼續做這件事。」聽完這段話之後，我的想法也改變了很多。我一直以來最想做的事情就是在別人面前表演，因為我覺得讓對方感覺跟我心意相通、感到幸福，並覺得「今天很開心」、「多虧了你，我心情好多了」，就是我們能做到的事情。

就像Jimin所說，對於防彈少年團來說，聆聽他們音樂的人、與ARMY的情感交流，是他們持續創作出「LOVE YOURSELF」系列的最大動力。

從這點來看，《LOVE YOURSELF 承 'Her'》與後續發行的《LOVE YOURSELF 轉 'Tear'》，就像他們各自的「外在」與「內在」，亦是引領他們的「光芒」與令他們害怕的「黑暗」。尤其是《LOVE YOURSELF 承 'Her'》中的〈Pied Piper〉，描述的是歌迷ARMY可能遭遇的經歷，成員們藉著這個機會讓歌迷明白，他們已經了解了歌迷的心意。而主打歌〈DNA〉把防彈少年團與ARMY的關係比喻成「宗教的律法」以及「宇宙的真理」。

j-hope如此回憶當時的感受：

──其實，我們不想讓歌迷知道我們正遭遇到心理上的困難，只想讓他們看見我們最好的樣子和美好的事物，不想讓他們看見陰暗的一面。

如j-hope所想，防彈少年團盡力完成《LOVE YOURSELF 承

'Her'》，是為了要讓ARMY看見他們最好的一面。即便當時他們正遭逢困難，但他們同時也再次迎來超越以往任何時期的巔峰時刻。ARMY已經做好了準備，要享受防彈少年團史上頭一次，以開朗、明亮為主軸的專輯《LOVE YOURSELF 承 'Her'》。

即便團體面對的問題越來越嚴重，為什麼還是能做出這張專輯？j-hope回想當時的原因：

──我也不知道耶，感覺……就是「缺了百分之二」的使命感？哈哈！其實我們好像都不是會想那麼多的人，想太多反而會更辛苦。也許正是因為我們七人都很單純，所以才有可能做到。有趣的是，那時候大家雖然都很不好受，但還是很有專業意識，真的很好笑。我們明明累個半死，一天到晚都在罵「靠……！」但下一刻又會說：「唉，但不管怎樣，該做的還是要做。」

j-hope接著說：

──在當時那個狀況下，照理來說，應該有誰缺席都不意外，但練習跟錄音的時候大家還是都會出現。雖然有時候表情可能會不太好看，但該做的事情還是會做。

無論發生任何事都能完成自己的工作，無論在怎樣的狀況下，都能向ARMY傳達強烈的愛與信賴。防彈少年團究竟為什麼能做到這一點？實在很難解釋清楚，這或許是因為他們與ARMY自出道以來就經歷了很多事，也或許是因為成員天生的個性，或是從出道前就開始持續與歌迷溝通，有很自然的情感交流。

唯一能確定的是，他們無論如何都要練習、創作歌曲、

完成表演的意志將「LOVE YOURSELF」系列帶到了防彈少年團的新境界。

愛的喜悅

即使不關注防彈少年團內部所經歷的那些事情，《LOVE YOURSELF》系列對他們來說，依然具有重大的意義。

2015年至2017年初，他們的人氣持續爆發性增長，成員們與Big Hit Entertainment所期待的事情也一一實現。最明顯的部分是Big Hit Entertainment的音樂製作人Pdogg在製作「LOVE YOURSELF」系列時，有錢能買下昂貴的混音設備，裝在自己的錄音室裡使用，而那正是該系列專輯送去美國混音時，美國混音工程師使用的設備。在這樣的基礎上，防彈少年團能更具體地規劃專輯整體的聲音細節，以及每首歌的畫面。

《LOVE YOURSELF 承 'Her'》的主打歌〈DNA〉[*]是一首表演動作激昂的舞曲，歌曲將話者與聽者之間的愛，昇華成為宇宙萬物的關係。〈DNA〉在聲音上配合了這樣的設定，保留強烈的節奏，同時又在整首歌曲中加入殘響 Reverb 創造出空間感，降低每一種聲音的比重，使空間中充滿豐富的聲音。這些聲音移動的同時，也能向四面八方擴散，創造出宛如置身於神祕宇宙的空間感。

而這種聲音的呈現方式，讓整張專輯變得就像影視原聲帶，彷如藉由音樂，詮釋出一個連貫的故事。過去在《花樣年華pt.1》的〈INTRO：The most beautiful moment in life〉與《花樣年華pt.2》的〈INTRO：Never Mind〉中，是加入籃球在球

場上彈跳、充滿觀眾呼聲的演唱會現場等具真實空間感的背景音，但到了「LOVE YOURSELF」系列，他們能以聲音呈現出更抽象的空間概念。

此外，《LOVE YOURSELF 承 'Her'》的第一首歌〈Intro：Serendipity〉*，及《LOVE YOURSELF 轉 'Tear'》的第一首歌〈Intro：Singularity〉**，分別讓我們看到兩種恰好相反的愛情型態。聲音也配合歌曲的意圖，營造出截然不同的空間感。

Jimin 在〈Intro：Serendipity〉的歌詞中，將與某人的愛情比喻為「宇宙的真理」，並把自己比喻為「你的花朵」。整首歌的聲音明亮且輕盈，並透過較緩慢的節奏，營造出 Jimin 在花海中跳舞的意象。

相反地，〈Intro：Singularity〉詮釋的是源自於愛的愁苦。以沉重的低音節奏為主軸，創造出昏暗狹窄的空間感。演唱的 V 則詮釋了兩種極端的情感，營造出在舞臺上演出獨角戲的氛圍。

擁有技術能實現理想的音樂，再加上自「花樣年華」系列到受邀參加 2017 BBMAs 的這段期間，在美國持續升溫的人氣讓他們得以跟更多音樂人合作。《LOVE YOURSELF 承 'Her'》的收錄曲〈Best Of Me〉，就是與老菸槍雙人組 The Chainsmokers 的成員安德魯・塔加特 Andrew Taggart 共同創作。這個團體曾經在 2016 年以〈Closer〉Feat. Halsey 一曲，蟬聯「告示牌百大單曲榜」十二週冠軍。而曾經製作過〈MIC Drop〉混音版的 DJ 史帝夫・青木 Steve Aoki，參與了《LOVE YOURSELF 轉 'Tear'》的收錄曲〈The Truth Untold〉Feat. Steve Aoki 的製作。

防彈少年團在美國的人氣，使他們能與引領美國流行音樂市場趨勢的音樂人交流。防彈少年團也利用這樣的機會，以更多元的方式豐富專輯裡的音樂。過去以嘻哈音樂為主的韓國偶像團體，如今甚至能在專輯裡融入當代美國流行音樂的風格。其中〈DNA〉這種輕快的流行舞曲，更在融合多種不同曲風的同時，也兼顧了輕鬆悅耳 easy listening 的要素，是另一個凸顯防彈少年團爬升到新高度的指標。

防彈少年團獨特的工作方式，也令他們能在任何情況下完成《LOVE YOURSELF 承 'Her'》與《LOVE YOURSELF 轉 'Tear'》。例如〈DNA〉的表演*就像歌曲本身的聲音一樣，不僅是舞臺的左右兩側，當節奏強烈的副歌出現時，舞臺上的他們會做出突然向後退的動作，展現出聽覺與視覺相互配合的意境，創造最立體動感的演出。他們不僅只利用舞臺前後的深度，更會持續前後左右移動，讓表演更具立體感。繼過去動員大量舞者的〈Burning Up^FIRE〉、融合偶像團體表演與現代舞蹈元素的〈Spring Day〉之後，他們又帶來了另一種風格的演出。

編舞的難度隨之提升，同時團隊內部的問題也逐漸浮上水面，但他們仍盡力做出最好的成果。j-hope 如此評價當時他們的能力：

——出道的那段時期是我們練習量最大的時候。在一次又一次的練習中，我們開始知道要如何配合彼此、自己應該做些什麼，所以到了「LOVE YOURSELF」時期，我們可以在自己能維持專注的時間內練完。大概三四個小時吧，再久一點，頂多也會在五六個小時內結束練習，因為我們有這樣的默契。

在《WINGS》期間經歷過一次伴隨成功而來的個人煩惱之後，成員們在《LOVE YOURSELF 承 'Her'》期間，開始能以多種方式發揮自己逐漸成長的實力。

《WINGS》時期，Jimin 透過〈Lie〉這首歌展現他身為個人歌手的樣貌，並透過〈Intro：Serendipity〉*延續下去。他說：

—— 光是剛開始要決定音調的時候，我就跟這首歌的製作人 Slow Rabbit 哥討論了大概兩天。上上下下調整了很多次，也討論過該怎麼唱，才能讓整首歌更有輕飄飄的感覺。

不光是如此，Jimin 在演唱會上帶來的〈Intro：Serendipity〉演出，更融合了他曾經學過的現代舞蹈。

另一方面，RM 則負責決定主題，替收錄於《LOVE YOURSELF 承 'Her'》中的每一首歌詞定調。他回想道：

—— 比方說，我在創作這張專輯的時候，是把主題設定成我跟某人初次見面的那一刻，並試著把我的幻想放到最大。這的確是流行音樂常見的主題，不過同時也可以是一種很新鮮的感受。我用這種狀態描述墜入情網的感覺，就覺得整張專輯做起來反而輕鬆多了，這就像先在畫布上塗滿粉紅色，再在上頭畫上自己想畫的東西。事實上，在準備這張專輯的時候，我們也有了首次參加 BBMAs 的經驗，那真的很愉快。

當然，就如同防彈少年團過去的每張專輯，創作過程不會總是一帆風順，大大小小的事情自然少不了。例如，Jimin 就十分煩惱自己該如何駕馭〈Intro：Serendipity〉的歌詞。Jimin 笑著說：

——我不太能理解「我是你的三色貓」跟「你是我的青黴素」這兩句歌詞，所以就去問了RM。我問他說：「如果你有女朋友，聽到女朋友叫你『青黴素』，你會開心嗎？」哈哈！然後我才知道青黴素能製造盤尼西林的事。知道這點之後，我就覺得這歌詞寫得真是恰到好處，也就能以輕鬆的心情去唱這首歌了。

接在〈Intro：Serendipity〉之後的主打歌〈DNA〉，則有更高難度的問題等著他們。這首歌以口哨聲與原聲吉他開場，營造出相當清爽的氛圍，同時又添加了Trap節奏與電音舞曲的元素。這都使〈DNA〉自編曲完成的那一刻起，就再也不可能有能超越第一版的修正版。這一個版本的〈DNA〉，保留了防彈少年團特有的堅毅與霸道，同時也以開朗歡快的氛圍演唱出愛情的喜悅。只不過，雖然編曲非常出色，他們卻始終做不出適合這套編曲的旋律。Jimin回想當時的情形：

——〈DNA〉嗎？我記得那時候真的很好笑。我們專輯籌備得如火如荼，房PD寫了一首旋律要給〈DNA〉⋯⋯結果實在是不怎麼樣，哈哈。

Jimin在說這段往事的時候，不知為何笑得比平時更開懷。

——聽到那段旋律的時候，我心想：「啊，我們完了。」但不管怎樣，還是要告訴他我們的感覺啊。第一個說「不要」的人是我。那時候我們在準備拍MV，我被叫去確認髮型跟妝容，其他成員們則在練習室裡，等我回去之後我們才一起聽。聽完之後，我們七嘴八舌地說：「這是什麼啊？完蛋了啦」、「寫了一個不像話的東西」、「一定要跟他說這樣不行」，哈哈！然後RM打電話給公司溝通這件

事，而我之後還要錄音，就先去公司了。

後來，接獲成員連絡的房時爀製作人，來到錄音室找正在錄音的Jimin。

──他看著我，問我是不是也不喜歡那個旋律。老實說，他這樣問我，讓我很有壓力，哈哈！那時候我才發現「哎呀，當隊長真是件苦差事」。

不過Jimin可沒有因此就退縮。

──製作人這樣問我，我當然很慌張，但還能怎麼辦呢？我只好說「對」，然後他就叫我今天先回去，說不用錄也沒關係，先下班吧。

Jimin的一個「對」字，就此改變了很多事。房時爀重新替〈DNA〉寫了旋律，那就是我們現在聽到的版本。這首歌成了防彈少年團首次進入「告示牌百大單曲榜」的單曲，也是史上第二組創下此佳績的韓國藝人。當時的排名是第八十五名。而〈DNA〉的MV，寫下當時K-POP史上最快突破YouTube一億次觀看的紀錄，大約花了二十四天。

這是個有趣的小插曲，但成員們對〈DNA〉的意見，也讓我們看見防彈少年團的變化。對他們來說，房時爀是製作人，也是指引團隊的發展方向、教導他們音樂及舞蹈相關事物的老師。但現在，成員們已經能夠對房時爀創作的歌曲提出明確的主觀意見。這是他們在獲得成功、克服煩惱之後鍛鍊出來的能力，他們對工作的想法在不知不覺間有了成長。

《LOVE YOURSELF 承 'Her'》以〈Intro：Serendipity〉為

起始，從〈DNA〉、〈Best Of Me〉到〈Dimple〉的前四首歌，唱的都是愛情的悸動、喜悅與熱情的告白，這在防彈少年團的作品中是相當少見的安排。這些歌曲以愛情帶來的喜悅作為共通的主題，每一首歌都詮釋了不同樣貌的愛情與情感。〈DNA〉唱的是遇見命中注定的對象，內心懷抱著一絲緊張的悸動與喜悅；〈Best Of Me〉唱的是難以量化的熱烈愛意；至於〈Dimple〉一曲則滿是對心愛之人的讚賞。

防彈少年團已經做好了準備，要表現出愛情各種不同的面貌。Jimin透露的錄音過程，或許就是《LOVE YOURSELF 承 'Her'》讓他們正式在全世界獲得成功的原因。

——專輯裡的歌都很開朗，都給人不同類型的爽朗感，每次錄音的時候都能感覺到這一點，也覺得歌詞大大幫助我掌握這種感覺。演唱時，我做了很多想像……而且我也發現笑著唱歌的話，確實會讓人聽起來心情更好。這樣會讓人有一種好像真的是開開心心在唱歌的感覺，所以錄每一首歌時，我都會一邊錄一邊控制自己微笑的幅度。一邊想著「啊，這首歌應該只笑一半」、「這首歌必須多笑一點」這樣。那時候，歌詞給了我不少幫助，這張專輯裡，RM寫了不少歌詞，有很多詞都非常美。

當所有條件都具備時，成員們也準備好完全發揮自己的能力。歌曲讓人產生任何情感的每一個瞬間，都是他們在練習室裡苦練的態度所造就的成果。

但在籌備《LOVE YOURSELF 承 'Her'》的期間，一直在精神上困擾著成員們的問題也逐漸將他們吞噬。前面提過，各界

對防彈少年團的眾多關注使SUGA感到混亂。一方面他們持續受到攻擊，也有些人過度吹捧他們。到頭來，他能相信的人只有成員們、身邊的人以及ARMY。SUGA說：

——我對他人的想法變得越來越多。我發現人可以很狡猾，也可以很歹毒，所以我從那時候開始，就不去看網路上的人對我們的反應了。我很努力想要找回平常心，即使新聞報導跟防彈少年團有關的好事，我也會刻意不去看，因為我不想被影響。

SUGA透過〈Outro：Her〉*完整記錄了當時的心境。

或許我是你的真實，也是你的謊言

或許我是你的愛也是恨

或許我是你的仇敵也是伙伴

是你的天堂也是地獄，有時是驕傲也是恥辱

⋯⋯

我總是為了成為你的第一而努力

真希望你不知道我的這一面

——我把想透過《LOVE YOURSELF 承 'Her'》這張專輯說的話，寫在這首歌的歌詞裡。某人心愛的事物，可能會是某人痛恨的事物；偶像這個職業對某些人來說是驕傲，對某些人來說卻是恥辱。而我雖然不完美，卻仍一直為了你而努力，但這些努力不能讓你知道，這就是這首歌在講的內容。我不想讓大家看見我情緒上的陰暗面，我很努力想做到最好，只希望大家不知道我在背後這樣掙扎⋯⋯要說我

在這張專輯裡寫的所有歌詞，都是想表達這些也不為過。

創作「LOVE YOURSELF」系列時期的防彈少年團，身陷在殘酷的冷嘲熱諷之中。如同SUGA所說，即使他們並不完美，也依然為了愛著他們的人竭盡全力。如果沒能做到最好，他們說不定會有罪惡感。他們作為偶像出道，在這個產業裡如履薄冰地前行，然後藉著ARMY的力量飛上最接近天空的高度，現在他們終於能夠回報一直以來獲得的愛了。

不過，這一次彷彿是全世界串通起來欺騙他們，讓他們接連獲得難以置信的成功，這也使他們難以全心全意地回報自己獲得的愛。

2017年11月的AMAs，使SUGA的心理壓力與正在經歷的混亂加劇。防彈少年團是第一組在AMAs上帶來單獨舞台的韓國藝人，也是當年唯一一組亞洲表演者。這天，他們要表演《LOVE YOURSELF 承 'Her'》的主打歌〈DNA〉，演出之前，SUGA極度緊張。

——那是我這輩子最緊張的一次表演。當時我的臉沒有血色，手也抖個不停。

面對沒有答案可對照的未來，AMAs是讓SUGA的不安徹底化為現實的瞬間。

——理想與現實之間的差距最讓我難受。一般來說，大多數的情況都是理想設定得太高，現實卻追不上理想才會讓人痛苦。我們卻恰好相反，就是……感覺是理想痛揍了我的現實一頓。

取得門票

　　這天的AMAs，成為防彈少年團的另一個轉捩點。距此，約兩個月前發行的專輯《LOVE YOURSELF 承 'Her'》發行後，立即在美國iTunes排行榜 ^iTunes Charts 上，在全球七十三個國家及地區獲得「熱門專輯榜」第一名。Twitter與YouTube不知不覺間成了他們的主場，防彈少年團開始在全球各個國家掀起一股旋風。

　　另一方面，由於他們在2017年5月受邀出席BBMAs，也使《LOVE YOURSELF 承 'Her'》得到「告示牌兩百大專輯榜」第七名等記錄，開始在美國這個全球最大的音樂市場上掀起波瀾。後來，他們到AMAs上表演〈DNA〉，也開始正式讓美國人知道防彈少年團究竟是個怎樣的團體。

　　RM回想當時的狀況，用一句話比喻。

——「我們拿到了門票。」

　　不過，站上AMAs舞臺時，防彈少年團的成員還不知道，他們「拿到門票」進入這個地方之後，究竟會發生什麼事。Jimin說：

——其實我不太認識像BBMAs這樣的頒獎典禮，哈哈。所以第一次參加BBMAs的時候，還曾經問過哥哥們這是怎樣的典禮，還有這個典禮的盛大程度。

　　Jung Kook也沒有太在意美國的音樂頒獎典禮。

——我知道那是很了不起的事情，也很感謝主辦單位邀請我們出席，覺得受邀參加真的很光榮……可是我的感受其實很單純。雖然工作人員事前提供給我們很多資訊，但

我只是單純地覺得「很棒」。在頒獎典禮上也因為現場歌迷的歡呼聲讓我很有自信，也非常開心。就只要在臺上好好完成表演就好了嘛。

Jung Kook的壓力反而是在頒獎舞臺以外的地方。

──訪問真的很辛苦。我的英文不太好，所以實在聽不太懂對話。RM很努力地在講話，我覺得對他感到很抱歉。我雖然也很想說點什麼，但實在幫不上忙。

參加完AMAs之後，《LOVE YOURSLEF 承 'Her'》專輯便進入「告示牌兩百大專輯榜」的第一百九十八名。在AMAs結束後幾天發表的〈MIC Drop〉混音版 Steve Aoki Remix*，則空降「告示牌百大單曲榜」第二十八名，並連續在榜上停留了十個星期。

一取得進入美國市場的門票，防彈少年團便以驚人的氣勢開始拓展在美國的版圖。同時，工作也開始瘋狂地找上他們，而且都是不同語言的工作。

混亂與恐懼

──除了第一次在AMAs上表演之外，老實說，我從來不曾覺得表演是件很有壓力的事，雖然還是會緊張啦，不過參加訪問啊、脫口秀之類的，真的很累人。

j-hope回想起防彈少年團正式開始在美國活動時的事。他回憶道：

──如果我的英文很好，可以完整表達我的想法和態度 attitude

的話，那我肯定能開心地享受這一切，但問題就是這點扯了我的後腿。上臺之前雖然會緊張、會發抖，但就連這些都是非常寶貴的經驗，我也覺得這是我必須接受的事情，所以還是有讓我覺得不錯的地方。那時，我的想法是：「OK，好，來試試看吧！」但是舞臺以外那些附加的部分，我所體會到的差異實在太大了。例如，被問到「受到很多歌迷喜愛，感覺怎麼樣呢？」如果讓我用韓文回答，我一定會說出我最真實的想法，偏偏語言不同……而且節目本身也有固定的節奏，又有一些一定要說的話。我慢慢發現光是要熟悉流程，跟把該說的話背起來，就讓我沒有心思去想別的事了。

這樣的情況持續不斷，j-hope也漸漸感覺到某些部分令他很吃力。

──我發現自己沒有辦法很從容的時候，就會變得很疲憊。脫口秀、走紅毯，還有一大堆訪問……這些事情讓我感到筋疲力盡。

不只是必須在陌生的環境下消化忙碌行程所帶來的壓力，在團隊必須做點什麼的情況下，自己卻不像以前一樣能做出貢獻。這種情況一再發生，讓j-hope開始退縮。

──我覺得很鬱悶啊。我鞭策自己要做點什麼，卻很不順利。我發現自己需要學英文，卻沒辦法好好學。看著這樣的自己，我會想：「哇，我真的是……原來我只有這點能耐。」會這樣一直責怪自己。在舞臺上如果有什麼地方不夠好，只要練習就有辦法能解決，但學英文沒有這麼順利。每到這個時候，我在飯店房間裡都會想：「唉，原

來我是只有這點程度的傢伙。」

　　無論面對什麼危機，防彈少年團都能前進的原因之一，就是所有事都用舞臺表演一決勝負。無論他們處於多不利的狀況下，甚至是所有人都厭惡他們的情況下，他們只要準備好歌曲和帥氣的表演，用盡全力在舞臺上演出就能解決這些問題。

　　不過在 AMAs 表演之後，在美國展開的宣傳活動使他們陷入混亂。在除了 RM 以外，成員們都難以用英文接受訪問的情況下，他們難以發表團隊整體的意見。過去，他們一直是藉著團員之間自然的對話展現團隊默契，這種獨特的訪問氣氛也因此難以呈現出來。而對 RM 而言，採訪帶來的壓力也就更大了。

　　j-hope 十分讚賞當時 RM 所扮演的角色。

──要是沒有 RM，我們就完蛋了，哈哈！要是沒有他，我們
　很難在美國獲得這麼高的人氣，在我看來，RM 真的扮演
　了很重要的角色。

　　在美國，必須首次以英文接受訪問，對 RM 來說幾乎就像突然被丟到戰場上。RM 回想道：

──第一次去 BBMAs 的時候，我們有一小時都在做現場直播
　訪問。是突然被通知說，接下來要接受十一間美國電視
　臺訪問，而且是十分鐘後開始。我覺得自己「精神」快崩
　潰了，因為採訪者的腔調都不一樣，光要聽懂問題就很
　吃力了⋯⋯但我還是盡力完成了。

　　回想起當時的情況，RM 先無奈地笑了笑，然後說：

──那時候，訪問結束後我意識到：「啊，真的不得了了，現
　在無法回頭了。」

不光是英文的問題。韓國偶像團體在美國獲得像防彈少年團這樣的人氣，當然是史無前例的情況。美國媒體不僅對防彈少年團這個團體感到好奇，更會針對偶像產業、韓國流行音樂產業提出疑問。

　　RM必須在短時間內統整資訊，以不會讓人產生誤會的方式回答。要是一不小心沒有傳達出正確的意思，可能會在韓國跟美國兩邊造成一連串的問題。

──一直到2018年底，我真的每次都覺得壓力很大，畢竟我不是每次都能立刻回答問題。我的英文真的是「生活用」的英文，這些專業內容對我來說還是很困難。而且面對一些比較敏感的問題，要是我避而不答，也可能會給人不好的印象，所以必須避免用太過刺激或可能引發誤會，同時又機智幽默的方式來回答。重點是要用英文，真的是……好幾次都絕處逢生啊。

　　必須在媒體面前以英文應答的每一刻，對於RM來說都是危機。同時，他也需要足夠的機智，才能克服這些危機。

　　隨著時間流逝，RM如此梳理出自己當時經歷的煩惱。

──我一直覺得訪問這件事，就是我必須在前頭為大家打開大門，因此感覺眼前有解不完的題目，弄得我暈頭轉向，所以我沒時間去想：「喔……情況很不得了」、「我們現在到底到了什麼地步？」、「我們要不要先看一下周圍的情況？」之類的事。我的腦袋裡只想著「雖然不知道這是怎麼回事，但總之要趕快完成」、「我要做的事情好多」，因為明天就要立刻走上紅毯，接受二十間媒體採訪，我沒辦法去想自己到底累不累，只想著，我應該多

一　　那時候，訪問結束後我意識到：

「啊，真的不得了了，

現在無法回頭了。」

RM

背一種表達方式，讓訪問更順利……我就是一直告訴自己「反正先做再說！」，時間就這樣過去了。

「REAL」LOVE

2018年4月13日，Jimin拍了一段Log。這段影片一直到將近一年後，也就是2019年2月26日才在YouTube公開[*]。影片裡，Jimin講述了他在拍攝當下心理上正經歷的困難。他說對於自己的「夢想與幸福」，他想了很多。還有在錄製影片的幾個月前，也就是2018年初的時候，不光是他，其他成員也都身心俱疲。被問到當時的狀況，Jimin開啟了話匣子：

——從2017年跨到2018年的那個時期，我有點憂鬱，但當時成員應該不知道吧。

他接著說道：

——我曾經有段時間莫名憂鬱……宿舍裡有個只有一坪大的房間，我有時候會一個人待在裡面都不出來。我也不知道自己在想什麼、為什麼會這樣，就只是突然變得很憂鬱。我會在那樣的情況下問自己：「我為什麼要這麼拚命地做這份工作？」反而讓心情越來越低落。感覺就像我把自己封閉在那個房間裡。

Jimin為何會陷入這樣的煩惱中，連他自己也不得而知。唯一能確定的是，這種複雜的情緒一直在他心中累積了很長一段時間。Jimin回想：

——那陣子我們真的很忙，每天都拚命工作，拚命向前衝，到最

後，該說是有一種自我懷疑的感覺嗎？就是……我們開始感覺到自己在當歌手、當藝人的過程中失去了什麼，也經常在想：「這就是幸福嗎？」尤其當我們不只被ARMY關注，更開始成為眾人關注的焦點後，這種想法就越來越強烈。

2017年11月8日在YouTube公開的「G.C.F in Tokyo」^{Jung Kook & Jimin4*}，就是在那段內心很煎熬的時期，Jimin與Jung Kook一起留下的紀錄之一。

——在宿舍，我們兩個一直都是最晚睡的人，醒著的時候也都喜歡玩樂。在這個部分，我跟Jung Kook有很多地方合得來，所以我們開始討論「要不要去旅行？」、「要不要去日本？」然後就真的去了。

兩人首度宣布旅遊計畫時，其他成員和房時爀的第一個想法都是擔心。當時防彈少年團已經是全球知名的巨星，大家自然會擔心他們的安全問題。最後，兩人決定接受日本Big Hit Entertainment員工的協助，在做好安全規畫的前提下去旅行。Jung Kook回想道：

——到了日本，公司的人就在機場等我們。他們已經先叫好計程車，我們一到機場就拿著行李跑出去，搭上計程車逃命似的離開機場，因為有歌迷在那裡。

如同Jung Kook所說，擔憂成了現實，但他們出遊時恰逢萬聖節，這也成了他們意外的禮物。Jung Kook帶著微笑說：

——我們戴著電影《驚聲尖叫》^{Scream}裡的面具，用一大塊黑色

4 這裡的「G.C.F」是「Gloden Closet Film」的縮寫，是由Jung Kook親自拍攝、剪接的系列影片名稱。是以影像日記(Vlog)形式記錄的內容，主要在2017至2019年間製作，並上傳至YouTube頻道「BANGTANTV」。

的布把身體包住，然後撐著黑色的雨傘到處走。一路上有人來跟我們一起拍照，真的很有趣。我們就在路上閒晃、觀察人群，然後進到餐廳裡，把面具脫下來吃飯。

Jung Kook一邊回想，一邊說著當時短暫的體驗帶來的喜悅。

——我們兩個走在巷子裡，車子不多，有路燈的燈光⋯⋯非常漂亮。然後Jimin說他腳痛，我們兩個就慢慢走，這些小事情都好有趣。

Jimin很感謝當時尊重他們兩人私人行程的歌迷。

——其實我們遇到了很多認出我們的歌迷，但大家都很貼心，讓我們可以自在地行動。

接著，他也說出了這趟旅行的感想。

——真的很好玩，甚至讓我想再去一次。但試過一次，發現這樣真的不行，哈哈！被太多人認出來了。

雖然去過許多國家，但這些才二十多歲的青年卻無法自在地旅行。兩人的旅行，對他們來說是找回瑣碎日常的短暫插曲，同時也讓他們更清楚地意識到，自己是防彈少年團的一員。

成為全球矚目的明星，尤其讓Jung Kook備感壓力。

——我可以說，那是我人生中最混亂的一段時期。我很喜歡表演、唱歌、跳舞，而歌手這份工作就是要受到大家關注的嘛，但在很多人認得我的長相之後，我沒辦法隨心所欲地去做自己想做的事情。除了唱歌、跟歌迷見面之外，偶爾也得做一些不想做的事⋯⋯我也明白那些事不做不行，但就是突然覺得很辛苦。如果我跟現在一樣，知道表演、做音樂的時間很珍貴，應該就不會覺得辛苦

了。但那時，我似乎沒有像現在這麼喜歡音樂、唱歌還有跳舞，所以當時我也跟RM說過我覺得很累。

SUGA解釋了當時Jung Kook的立場。

——他從十幾歲就開始做這份工作。雖然我也是十幾歲的時候就開始了，但其實在那個年紀，大多數的人都還不會去想自己將來要做什麼工作，而Jung Kook完全沒有遵循一般人的路線。這樣一路做下來，他也需要時間去思考自己想要什麼、在想些什麼、該抱著什麼樣的感受。

從國中開始就加入Big Hit Entertainment，為了成為歌手而努力的Jung Kook，可以說是透過六個哥哥認識這個世界。Jung Kook面對著的巨大成功、成功之餘也有越來越多「必須做的事」，還有他「必須守護的事」。這些對剛滿二十歲的他來說，的確是相當艱難的事。

如同RM所說，這複雜的狀況構成了防彈少年團的危機。

——這是我們團隊的第一個危機。不是因為外面發生的事，而是在團隊裡面發生的，我們切身感受到的危機。

成員們各自面臨著不同的心理問題，開始動搖這個越來越巨大的團隊。SUGA的身心靈所面對的狀況，就像是危機的前兆。AMAs之後，防彈少年團的人氣扶搖直上，SUGA卻因為太過成功，反而感到前途未卜，也使他更加不安。SUGA回想道：

——那時的心情……我從來沒想過「現在人們對我的態度應該會不一樣了」，只覺得「真希望這個可怕的情況能趕快結束」。那時該高興的時候沒辦法高興，該幸福的時刻也沒辦法感到幸福。

SUGA用這樣的心情撐過每一天，並深受失眠問題所苦，越來越常無法輕鬆入睡。

——……哇……

j-hope回想起當時每個人經歷的問題與痛苦，五味雜陳地嘆了一口氣。之後，他小心翼翼地開口：

——從某個角度來看，我們相處的時間比家人還久，現在也更應該多支持彼此，但我們第一次長期陷入這種狀態……當然會覺得焦急、難過。我們開始會對彼此產生情緒，產生「他怎麼會這樣？」、「他為什麼會這樣看待這個問題？」的想法。

而成員們各自經歷的所有問題，都因為一個事件，全面爆發出來。那就是防彈少年團的續約。

續約？不續約？

韓國偶像團體續約，是這個產業最獨特的問題之一。透過防彈少年團的出道過程，我們就能看見韓國幾乎所有的偶像團體，都是公司投注大量資本與人力製作出來的。打造團隊、召集團員是經紀公司該做的事，也因此團隊的成員們要與經紀公司簽約。

在公司促成下出道的偶像，與公司簽約的時間通常是七年。2009年，韓國公平交易委員會為了保障偶像等流行文化藝術人士與經紀公司簽約時的權益，制定了「演藝人員標準條

「真希望這個可怕的情況
能趕快結束」。
該高興的時候沒辦法高興，
該幸福的時刻也沒辦法感到幸福。

SUGA

款之專屬合約標準」。

在所屬藝人還是新人時，公司會以有利於公司的條件簽約，並希望這份合約能長期維持下去，卻造成眾多的不合理狀況。為了解決這個問題，也讓經紀公司期待藝人成功時能獲得足夠的利益，便開始探討何謂合理的簽約條件。七年的年限就是在這個過程中討論出的結果之一。

但韓國偶像產業快速成長的同時，在第七年要續約時，需要面對的眾多狀況就像一齣連續劇，讓經紀公司、偶像與歌迷都心急如焚。進入 2000 年代後，在 SM、YG、JYP 娛樂等大型經紀公司出道的團體，幾乎都能獲得超越一定水準的成功，失敗的可以說是例外。因此，即使需要將合約條件修改得更有利於藝人，這些經紀公司仍希望能成功與藝人續約。不過，藝人也可能會想要更好的條件，而且在金錢層面獲得滿足只是最低限度的條件。一個團隊裡，每個成員都有不同的個性、喜好與活動方式，他們想要的條件也可能都不一樣。

尤其出道七年後準備續約的團體，成員大多都已經二十幾歲且名利雙收，獲得一定程度的成功。無論續約條件再好，他們都有可能想脫離團體、展開個人活動；若想退出演藝圈，也具備能完全脫離演藝圈的充足條件。此外，也可能跟經紀公司或同團的成員，基於某些因素累積了許多不滿而不想續約。這就是韓國成功的偶像團體，鮮少有全員成功續約案例的原因。這與對歌迷的愛無關，面對續約這件事，成員們不得不各自考慮到自己的人生。

而對於防彈少年團來說，抉擇的時刻來得更早。Big Hit Entertainment在合約期滿約兩年前，也就是2018年時，向成員提議續約。公司預期，防彈少年團在當時發行了「LOVE YOURSELF」系列之後，成了有機會在全世界辦體育場巡迴演出的團體。他們必須提前安排未來幾年的行程，在這樣的狀況下，決定續約與否相當重要。續約的同時，公司也能更早讓防彈少年團的成員，享有比第一份合約更好的條件。

　　從結果來看，不僅七名成員都續約，他們也同意了這份長達七年的合約。這份合約的時間，比實際上只走了五年左右的第一份合約更久。一般來說，續約的年限都會比第一份合約短，因此這也是韓國偶像產業史上前所未有的長約。

　　RM回想並描述當時的情況：

——我說我們續了七年的約，大家都說我們瘋了，說我們是不是都還是傻子，哈哈！真的很多人這樣講，說沒有人像我們這樣。對啊，沒有人像我們這樣，但那時候我們不跟Big Hit Entertainment簽約，還可以跟誰簽？我們跟公司有信賴基礎啊。

　　不過，在正式簽署合約之前才是難關。相互信賴的藝人與公司對續約的討論，偏偏是在七名成員難以繼續作為防彈少年團進行活動的時間點展開。

　　無論是從防彈少年團的人氣，還是從團體與公司雙方獲得的經濟效益，或是從成員之間的關係來看，他們都沒有不續約的理由。但這樣的「關係」，反倒使他們陷入兩難。Jin說：

——無論如何，防彈少年團就是七個人啊。我覺得少了任何一個人，這個團體就無法維持。

Jin這段話，無異於防彈少年團的身分認同。唱饒舌的哥哥們帶弟弟們認識了更多音樂、教他們認識嘻哈；在被他人侮辱的時候，他們同心協力地應對；他們一起關在小小的工作室裡討論，完成了無數首歌曲。他們完全沒有想過要在成員不完整的情況下，繼續維持團體。

　　Jin如此說明防彈少年團在自己的人生中象徵著什麼意義。
——我認為防彈少年團就是我，我就是防彈少年團。有時候
　　我會被問到：「以防彈少年團的身分獲得成功，會不會給
　　你帶來壓力？」……真要說的話，就是這樣而已。我出
　　門的時候，大家都會說：「喔，是防彈少年團。」我就是
　　防彈少年團裡的一員，所以我不太會覺得有壓力。對我
　　來說，這種問題就像在問一個好好過著自己人生的人，
　　說：「你進公司的時候年紀最小，卻升遷得很快……這樣
　　的生活會不會讓你有壓力？」一樣。我只是在防彈少年團
　　裡過著自己的人生，有很多人喜歡這樣的我而已。

　　但脫離團隊一員的身分，他們個人的煩惱從來沒有停過。
　　SUGA透露當時的心境：
——我曾想過要不要放棄。
　　SUGA接著說：
——身邊的人都會跟我們講，現在這麼成功，沒有理由不繼
　　續做下去。在他們眼裡，我可能是在無病呻吟吧，哈
　　哈！他們也沒辦法親身經歷我們的生活，所以才會這樣
　　講，可是我們真的很害怕。那時候我是很悲觀的逃避型
　　人格，所以非常想要逃離。每一刻都有事情要做，所以

沒有時間好好回頭看看自己……因此變得越來越悲觀。

悄悄襲向SUGA的這份不安，是防彈少年團成功時必須面對的難題。

——人要一直做選擇，而且必須做出最好的選擇。而我覺得，我們一直以來都是從幾個好選項中，選擇了最好的那一個。有時候就算是選了第二好的選擇，我們也會把它變成最好的。因為我們是別人要我們做到「一百」，會做到「一百二十」的人。我跟RM最近也談過類似的事，就是「我們的器量，似乎不足以容納這麼龐大的成功」，哈哈！那時候我們都覺得，我們好像沒有辦法在全世界辦體育場巡迴演出。

對防彈少年團這個團隊的感情、成員對彼此的愛，以及防彈少年團這個名字帶來的重量，他們必須背負著這一切面對許多事，而那樣的不安，使七人陷入難以言喻的複雜情緒。

Jimin如此說明當時團隊的氣氛：

——我們的精神疲憊，大家都精疲力竭。在那樣的狀況下又提到續約……思考就變得很負面。

V用一句話簡單整理了當時的狀況：

——我們正在以「LOVE YOURSELF」之名在活動，我們自己卻無法「LOVE YOURSELF」。

V補充說道：

——我們都變得很敏感，也會看到彼此變得很敏感的樣子，就更煩惱要不要繼續活動下去。大家都沒有餘力去想其他事情，所以很辛苦。

就如 V 所說，成員們都變得很敏感，沒有人能夠主動提議「續約」或「不續約」，這樣的氣氛一直延續下去。

j-hope 回想著當時感覺到的危機：

——當時就像地獄。我作為防彈少年團活動的那些年來，真的第一次覺得「我們有辦法繼續下去嗎？」，當時的氣氛真的很糟糕，所以練習時也特別容易累。要做的事情堆積如山，卻無法專注於練習，我們明明都不是這種人……那時候，我真的覺得是個危機。但無論如何我們都得上臺表演，必須去做這些事，真的很茫然。

Magic Shop

隨著續約與否浮上水面的問題日漸加劇，Jimin 說起當時團隊的氣氛有多糟。

——當時整個團體處在非常危險的狀態，甚至還討論過不要做新專輯了。

回顧防彈少年團從出道到《LOVE YOURSELF 承 'Her'》一路走來的發展，實在無法想像他們曾經想過要放棄製作新專輯。畢竟過去無論遇到什麼情況，他們都繼續表演並發行了新歌。但此刻完全不同，RM 甚至私下打電話給自己的父母，說下一張專輯可能做不出來，Jin 也說他曾經想過如果其他成員不續約，那他打算乾脆離開演藝圈。

——只要有任何一個人要退出，我就要離開演藝圈去做別的事情。我打算休息一陣子，思考一下未來要做什麼。

但真正讓Jin感到難受的，並不是團隊不明確的未來。

──我覺得很對不起歌迷，因為我沒辦法真心真意地感謝他
們、喜歡他們……我甚至曾經想過「我現在的笑會不會也
是假的？」，那時真的很對不起歌迷。

《LOVE YOURSELF 承 'Her'》與差點無法誕生的《LOVE
YOURSELF 轉 'Tear'》這兩張專輯之間的間隔期內，防彈少年
團舉辦了巡迴演出、參加了電視音樂節目與年末的頒獎典禮，
還透過VLIVE與歌迷直接交流，分享自己的近況。

在續約可能破局的情況下，他們依然出現在歌迷面前。
即便面對歌迷，他們仍舊擔心自己在歌迷面前表現出來的是不
是最真實的感受。就是這一點，催生出《LOVE YOURSELF 轉
'Tear'》的主打歌〈FAKE LOVE〉˙。

只要是為了你
即使悲傷我也能假裝喜悅

〈FAKE LOVE〉這首歌不如其名，並不是描述謊言或虛假
之愛的作品。如同歌曲開頭的歌詞所述，這首歌描述的是想在
心愛的對象面前隱藏自己的痛苦，只讓對方看見完美面貌的想
法與煩惱。這些歌詞，表面上看似是在講述普遍愛一個人會有
的煩惱，實際上卻是當時防彈少年團站在ARMY面前的心境。

《LOVE YOURSELF 轉 'Tear'》專輯的第一首歌〈Intro：
Singularity〉˙˙中，最後一句歌詞是「Tell me／若連這痛苦都是
假的／屆時我究竟該怎麼做」，緊接在後的〈FAKE LOVE〉則

LOVE YOURSELF 轉 'Tear'

THE 3RD FULL-LENGTH ALBUM
2018. 5. 18.

TRACK

01 Intro : Singularity
02 FAKE LOVE
03 The Truth Untold (Feat. Steve Aoki)
04 134340
05 Paradise
06 Love Maze

07 Magic Shop
08 Airplane pt.2
09 Anpanman
10 So What
11 Outro : Tear

VIDEO

 COMEBACK TRAILER :
Singularity

 <FAKE LOVE>
MV

 <FAKE LOVE>
MV TEASER 1

 <FAKE LOVE>
MV (Extended ver.)

 <FAKE LOVE>
MV TEASER 2

以「只要是為了你／即使悲傷我也能假裝喜悅」揭開序幕，訴說自己無論面對任何痛苦，在心愛的對象面前，還是能讓對方看見自己快樂的模樣。

再下一首歌〈The Truth Untold〉^{Feat. Steve Aoki•}的歌詞則是「我感到害怕／落魄不堪／I'm so afraid／害怕最後連你都離我而去／只能戴上面具前去見你」，包含著害怕展現出最真實的自己後，對方就會離自己遠去，因此戴上面具去見心愛之人的心境。

「面具」可以有很多種解釋，但實際上站在防彈少年團的立場來看，面具可以說是他們面對歌迷時的偶像身分。即使身處在痛苦之中，在與ARMY見面的時候，他們仍努力展現出最好的一面。

關於包括〈FAKE LOVE〉等歌曲的《LOVE YOURSELF 轉 'Tear'》專輯製作過程，Jimin表示：

——不知道是不是因為專輯的關係，我們的狀況也隨著專輯，變得跟主題很像。但我們總是這樣，哈哈！每次在做比較黑暗的主題時，我們就會真的經歷類似的處境。說不定就是因為經歷過，才有辦法做出這樣的內容。

《LOVE YOURSELF 轉 'Tear'》不是為了反映出防彈少年團面臨的危機而企劃的專輯。當然，防彈少年團從出道時，唱出自己在練習生時期的經歷開始，每一張專輯都是他們當下心境的投射。從這一點來看，《LOVE YOURSELF 轉 'Tear'》是防彈少年團經歷「花樣年華」系列與《WINGS》的成功後，想要傳達他們對歌迷的愛，以及在這份愛的反面，他們身為明星與一個個體的模樣。

不過，沒有人想到這個「反面」，是所有成員都在經歷心

理上的困難，以及團體面臨解散危機的狀況。準確地來說，或許房時爀正是觀察到這一點，才會決定將此當作專輯製作的方向。在《LOVE YOURSELF 轉 'Tear'》發行前夕公開的〈FAKE LOVE〉首支預告短片˙中，是以下述文句揭開序幕。

Magic Shop is a psychodramatic technique
that exchange fear for a positive attitude.[5]

「將恐懼轉換為樂觀態度的心理治療」，從當時防彈少年團經歷的問題來看，房時爀彷彿是為了讓成員們獲得心理上的治療，才提議製作《LOVE YOURSELF 轉 'Tear'》的。事實上，防彈少年團成員在製作這張專輯的過程中，毫無保留地傾吐出自己的感情。陷入低潮的SUGA在《LOVE YOURSELF 轉 'Tear'》裡極度沉浸在個人的情緒中，並進行創作。

──如果是能讓我投入感情的歌，真的只要三十分鐘就能寫完。有時候寫一段主歌 Verse 三十分鐘，錄音也會三十分鐘內結束。就算寫不太出來，但到了非做不可的時候，我還是會抱著「唉，不管了！就做吧！」的心情去寫，覺得不管歌要不要發行，總之先寫了再說。一行一行地寫下來，讓我每一刻都非常煎熬。因為太煎熬了，也曾猛灌酒，讓自己在喝醉的狀態下隨手亂寫⋯⋯

SUGA 在這樣的過程，創作出來的歌曲之一就是《LOVE YOURSELF 轉 'Tear'》的最後一首歌，〈Outro：Tear〉˙˙。

──那是在我人生中最痛苦的時期寫出來的歌。那時我也在煩

5　「神奇商店」是一種將恐懼轉換為樂觀態度的心理治療方法。

惱我們還能不能繼續下去，我的體重還掉到五十四公斤。〈Outro：Tear〉是當時為了成員寫的歌，有一句歌詞是「沒有所謂美麗的離別」，我在錄這段的時候真的哭很慘。做完這首歌之後，我好像是給j-hope吧⋯⋯反正我有給成員們聽。

投入《LOVE YOURSELF 轉 'Tear'》製作的前夕，防彈少年團被他們可能會失去這份工作的恐懼與混亂所困。可是，就如同因此帶來的痛苦迫使SUGA不得不創作，情緒累積到頂點的成員們也透過這張專輯傾訴自己的心聲。

SUGA 如此說明《LOVE YOURSELF 轉 'Tear'》對他的意義。

—— 這張專輯完整記錄了我劇烈的情緒起伏。我覺得這些時間點真的很巧妙⋯⋯是上天的安排。在準備特定專輯時，我們就一定會變成那種（那張專輯所敘述的故事）狀態。

RM 也回想起當時的心境。

—— 那時候沒想到我們會完成這張專輯，真的很辛苦。

另一方面，當防彈少年團面臨危機時，Jimin 比其他成員更早擺脫煩惱。Jimin 說：

—— 我想跟大家在一起，也很享受現在的團隊，我很希望大家的狀態可以盡快變得像以前一樣好。

原本窩在宿舍一坪房間裡的 Jimin 說，他偶然看到一部影片，那變成了他的內心獲得治癒的契機。

—— 我躲在裡面一個人喝酒，獨自度過了很多時間⋯⋯接連看了我們從出道至今拍過的所有 MV，結果就看到歌迷「齊聲合唱」我們的〈EPILOGUE：Young Forever〉。看

著那部影片，我就心想：「啊，我就是為了這個才這麼努力的」，也覺得「這種感覺一直都在，我怎麼會忘記呢？」，從那時候開始我就漸漸恢復了。

這種感受，正是成員們能正式投入製作《LOVE YOURSELF 轉 'Tear'》的原因。就像他們無論在什麼情況下都會持續練習、創作一樣，當時雖然還沒決定要不要續約，但他們還是決定先製作專輯，並把自己的所有感受傾注到專輯裡。j-hope說：

——當時真的很累。原本是因為喜歡才開始這份工作的，它卻變得像一份真正的「工作」的感覺？當時我們都各自遇到過這類的問題。雖然很愛音樂，但音樂卻成了工作；雖然很愛跳舞，跳舞卻成了工作……不斷產生矛盾的心情。

儘管如此，他們依然能做出《LOVE YOURSELF 轉 'Tear'》專輯的原因，我們可以從j-hope下面的這段話略知一二：

——所以其實，我們是想著關注我們、喜歡我們的歌迷，認真準備了這張專輯。無論如何，歌迷給我們的愛對我們來說就是機會。當我們能有這樣的機會，即使自己有點累、身體哪裡受了傷、變得破碎不堪，我也常常告訴自己「就做吧」。我想成員們應該也有一樣的想法。

從《LOVE YOURSELF 轉 'Tear'》的第一首歌〈Intro：Singularity〉到〈FAKE LOVE〉、〈The Truth Untold〉^Feat. Steve Aoki 等等，專輯的前半部描述的是一個人必須戴著面具活在這世上，無法對愛人坦誠相對的痛苦心情。

此外，被安排在專輯最中間的歌曲〈Love Maze〉＊，歌詞

看到歌迷「齊聲合唱」的影片，
我就心想：
「啊，我就是為了這個才這麼努力的。」
從那時候開始我就漸漸恢復了。

Jimin

一開始說的是自己受困在黑暗迷宮中，但到了後面副歌的部分，又展現出絕對不會與對方斷絕聯繫的意志。

> 在四周都被阻斷的迷宮裡，這是一條死路
> 我們正在跨越這道深淵
> ……
> Take my ay ay hand 不要鬆開手
> Lie ay ay 在迷宮之中
> My ay ay 絕對不能放開我

〈Love Maze〉的下一首，是撫慰他人心靈的〈Magic Shop〉，之後是以〈Anpanman〉一曲表達即使是最弱小的英雄，仍要成為他人心目中的英雄之意，最後再以〈So What〉表達決心，為這張專輯做結。

> 自我厭惡的那些日子，想永遠消失的那些日子
> 開一扇門吧，在你的心裡
> 開啟那扇門走進，我會在這裡等你
> 你可以安心地相信，這帶給你安慰的 Magic Shop
> _〈Magic Shop〉˙

> 雖然可能會再次跌倒／可能會再犯錯／可能會又滿身泥濘／但相信我，因為我是 hero
> _〈Anpanman〉˙˙

別停下來煩惱╱那些都沒有用╱Let go

雖然還沒有答案╱You can start the fight

_〈So What〉···

　　每一首歌的前半部都有些沉重、黑暗，中間則是能在演唱會上與歌迷一起歡唱的旋律，後半部是能愉快蹦跳的結尾。

　　在準備這張專輯時，防彈少年團還沒決定是否要續約。從這點來看，若這張專輯的前半部是他們的現實，那後半部則是無論如何，他們仍希望能成為帶給ARMY力量的人，代表了他們對未來的意志。

　　這就是他們不管怎樣都不會停止練習、持續創作、能夠「做專輯、巡演、做專輯、巡演」如此循環的理由，也是他們除了音樂活動之外，還能一邊消化眾多行程，一邊發行新專輯的力量。或許防彈少年團是在完成這張專輯的過程中，不知不覺間再次意識到讓他們繼續做這份工作的根本原因。SUGA說：

──我們對歌迷真的⋯⋯心存感謝，感激的同時也感到抱歉，真的很愛他們。他們是陪我們一路走到現在的人。我無法想像究竟有多少人光是看到我們就能得到安慰，能獲得力量去面對新的一天。雖然真的無法想像，但我們覺得，還是應該要盡自己所能地為他們做些什麼。

我們團體

　　於是，防彈少年團發表完《LOVE YOURSELF 轉 'Tear'》，

直到站上 2018 BBMAs 的表演舞臺，他們都還深陷於續約爭議。雖然他們希望成為 ARMY 的〈Anpanman〉，卻仍無法解決各自的煩惱。就連聽到他們能首次在 BBMAs 上表演的消息時，也開心不起來。

Jin 談起準備那場表演時的心境。

——由於團體內部的氣氛很糟……所以確定我們要首度站上那個舞臺表演時，除了感到神奇之外，老實說，我沒有什麼太大的感覺，因為那是防彈少年團出道以來最痛苦的時期。在那個應該感激、開心的時刻，我沒有那種感受。

但就從這時起，成員們開始產生了意料之外的改變。在練習《LOVE YOURSELF 轉 'Tear'》的主打歌〈FAKE LOVE〉的過程中，排練表演時沒有受到團隊氣氛影響，進行得非常順利。j-hope 說：

——我們真的就是「傻傻地」拚命練習，很認真練，就算到了當地也繼續練。

j-hope 用無可奈何的表情笑著回想道：

——奇怪的是心理上雖然很痛苦……表演的完成度卻提升了。我一邊想著「天啊，好累！」一邊練習，結束之後又繼續練習，就這樣不斷循環。

Jimin 也想起當時的團隊氣氛。

——其實在那之前根本一團亂。原本錄音的時候很疲憊，練習也很不順利，但後來打起精神，瞬間找回了團隊的氣氛，才能專注在練習上。這個情況大概是從正式表演前兩個月開始的。

就連防彈少年團的成員們也說，不知道自己怎麼有辦法做到這種事。只不過與 2017 年底到 AMAs 上表演時不一樣，他們幾乎沒有多餘的時間感受來自外界關注的壓力，而是專注於自己心理層面的問題。雖然不知道這是否反而減輕了他們的壓力，但是在準備〈FAKE LOVE〉表演的過程中，他們練習時的專注度明顯提升了。而這個小小的改變，透過 2018 年 5 月 20 日的 BBMAs*成為更有意義的一刻。

──啊，那天上臺之前……我記得我們久違地聚在一起，喊了演唱會開場前會喊的口號，就是「防彈、防彈、防防彈！」就是為彼此加油的意思。

j-hope 想起當時的狀況，接續道：

──那時候後臺很混亂。有工作人員，還有前面表演完的藝人經過。在那個狀況下，我們喊了口號，提醒彼此：「喂，這是現場直播，好好表現吧！甩開那些煩心事吧！」

而〈FAKE LOVE〉表演結束後，當時人在韓國的房時爀打電話給他們，大喊說：

「你們真××超棒！」

據 j-hope 所說，房時爀看完他們的表演難掩興奮，歡呼時甚至還用了髒話，那是所有問題在不知不覺間迎刃而解的訊號。《LOVE YOURSELF 轉 'Tear'》專輯發行第一週，就成了韓國流行音樂史上第一張拿下「告示牌兩百大專輯榜」第一名的作品。主打歌〈FAKE LOVE〉則得到告示牌「熱門百大單曲榜」第十名。〈FAKE LOVE〉的 MV 則在公開後約八天，

YouTube的觀看次數就超過一億次，大幅刷新〈DNA〉創下的紀錄。但這些輝煌的紀錄，都不比問題解決的喜悅重要。

　　無論在什麼情況下都不忘練習，嘴裡喊著很累，但還是會爬上舞臺的他們，就像在2014MAMA上表演時一樣，總是竭盡全力地面對每一個決定性的時刻。他們也從這一瞬間找到了解決所有問題的線索。

　　jhope不解地歪著頭，回想BBMAs之後，團隊內部出現的那股改變。

──我也搞不清楚，不過……不知道是不是只有我這樣想，
　　就是那一次表演完之後感覺……某些事情迎刃而解了。
　　我們接到房PD的電話，大家的臉上都帶著一點微笑，哈
　　哈。從那之後，事情好像就開始「咻咻咻咻」地解決了。

　　但當然，只靠那天的表演並不能一次解決所有問題。在舞臺上創造出令自己滿意的結果的過程中，他們找到了自己所做的事，以及七名成員團結為一代表的意義。這個過程之一，就是六個哥哥傾聽了老么的心聲。

──原因我也不太清楚，就是覺得不太滿意。

　　Jung Kook吐露了在那段有些煎熬的時期，自己是什麼心情。十幾歲就出道的他，或許可以說是迎來了遲來的青春期。那時哥哥們能做的，只有聽他想說的話，並且陪在他身邊而已。Jung Kook接著說：

──有一次拍攝行程結束，我一個人跑去喝酒，心裡就……很
　　悶的感覺。我那時候剛好很愛拿相機到處拍，所以就把手
　　機的相機打開，像在做YouTube直播一樣，一個人對著鏡
　　頭自言自語……一邊喝著酒。突然，Jimin就來了。

那天上臺之前......
我記得我們久違地聚在一起，
喊了演唱會開場前會喊的口號。
就是「防彈、防彈、防防彈！」。

j-hope

據 Jimin 所說，他會出現在 Jung Kook 面前是因為⋯⋯

——我有點擔心 Jung Kook，所以問了工作人員，他們說他去
喝酒了。我就上車，請工作人員載我到 Jung Kook 下車的
那個地方。我在那裡下車，到處看了一下，前面就是一
間酒館。我走進去一看，發現 Jung Kook 正一個人對著相
機在喝酒，於是我們兩個就聊了一下。

Jung Kook 沒有透過這段對話找到什麼答案。Jung Kook 說：

——我不太記得我們聊了什麼，但哥的出現讓我很感動，因
為他是來安慰我的。

Jimin 回想道：

——我聽完他講的話，才知道原來他也正經歷著某種程度的
痛苦。我哭得很慘，因為我不知道他那麼痛苦。Jung
Kook 其實不想講的，但喝了酒就說出來了。

無論是 Jung Kook 還是六個哥哥，那時都不明白自己究竟
需要什麼。可是外界關注他們的視線越多，身在團隊中的他
們，似乎就越需要花時間傾聽彼此最真實的情感。Jimin 說：

——那時，我們好像很需要某種程度的發洩⋯⋯同時也想要
更冷靜地看待現實。而到頭來，陪在身旁的人就只有成
員而已。我們明白了這一點，所以在那之後才能迅速整
理好狀況。

Jung Kook 分享了另外一個類似的小插曲。

——我和⋯⋯好像是 Jin、Jimin，我們三個人一起去吃飯，後
來其他成員一個個來找我們。我們一起喝酒，然後有人
吐了，哈哈！根本一團混亂，其中還有人哭了⋯⋯

沉思一陣子後，Jung Kook 打開了話匣子。

——我們是同事關係，所以這算是一種……商業關係吧。但是我跟他們的關係又不僅止於此。那時我深刻感覺到，他們是一群我不能等閒視之，必須好好珍惜……是一群我非常感激的人。

I'm Fine

「LOVE YOURSELF」系列畫下句點，在 2018 年 8 月發行改版專輯《LOVE YOURSELF 結 'Answer'》，第一首歌曲就是 Jung Kook 的個人歌曲〈Euphoria〉*。錄製這首歌時，Jung Kook 仍在尋找自己身為一名主唱最獨特的聲音。

——應該說是低潮吧……我覺得我在唱歌這部分好像遇到一個瓶頸。

Jung Kook 說明他遭遇的困難。

——我一直在尋找自己的聲音，後來我才發現自己練習的方式並不正確。明明有更好的路可以走，卻因為我的練習方式錯誤，導致我養成了錯誤的習慣。當時我就是必須改掉這一點……就讓我覺得，我的喉嚨好像不是我的喉嚨。但無論如何都得唱……所以還是去錄了。

〈Euphoria〉是由 Jung Kook 的聲音慢慢帶起聽眾的情緒，副歌則以強烈的節奏取代他的歌聲，讓歌曲的發展變得更加生動。在副歌之前不斷重複的旋律之中，Jung Kook 以音調忽高忽低、忽快忽慢的微妙變化，傳達出歌詞之中的細膩情感。

你是我生命裡再現的陽光

是我幼時夢想的再次降臨

我也不明白 這份情感究竟為何

難道這也是夢境的一部分

　　〈Euphoria〉開頭的這段歌詞，幾乎可以說是Jung Kook以防彈少年團出道後的寫照。不知自己的感情為何物的年幼Jung Kook，是一個成人，也是一位主唱，藉著歌聲詮釋難以用單一詞彙說明的複雜情緒，並跟著防彈少年團一起成長茁壯。他就像皮克斯PIXAR動畫《腦筋急轉彎》^{Inside Out, 2015}裡的少女萊利，感受到喜悅與悲傷交織的情緒時，讓心靈獲得淨化，並且有了一些成長。

——沒錯。

　　被問到〈Euphoria〉是否是他作為歌手的轉捩點時，Jung Kook先給了肯定的回答，然後接著說：

——雖然我仍然不覺得自己的聲音有進步，但能用聲音表達的情緒多了一點。不是發聲之類的技巧問題，我說的是我多能配合歌詞，傳達出合適的情緒……我覺得這部分好像自然地進步了。但其實我還是覺得很難，對我來說很辛苦。

　　對防彈少年團來說，完成「LOVE YOURSELF」系列的過程，彷彿就是他們經歷成長痛苦的時期。如同Jung Kook的經歷，成員們的內心也都有各自的煩惱，這些煩惱最終爆發開來，影響到自己與最親近的成員之間的關係。而在解決問題的過程中，他們找到了團隊工作與個人內在、自己與他人立場之

間的平衡。Jin說：

──過了那段時期之後，我好像變得非常樂觀。

　　他補充道：

──我開始覺得就順著自己的心情去做事吧。想練習唱歌就練習唱歌，想玩遊戲就玩遊戲，沒有行程的時候就想吃飯的時候吃飯，不想吃的時候會餓上一整天。認識我的人都覺得很神奇，問我怎麼有辦法心無旁鶩又專注地去做一件事，我都說：「應該是因為我什麼都沒在思考吧。」

　　不過從某些部分，我們也能看出Jin所謂的什麼都沒在思考，反而是他百般思索過自己的生存之道後，得出的答案。

──試著過這樣的生活後，我發現我好像沒有太大的慾望。只要能及時去做我想做的事，就能從中獲得成就感，我能從任何地方獲得成就感。在這個過程中，我感覺非常幸福，心態也比較從容了。

　　收錄在《LOVE YOURSELF 結 'Answer'》中的Jin個人歌曲〈Epiphany〉*，歌詞是這樣開始的。

真是奇怪
我明明曾經深愛過你
一切都配合著你
我曾想為了你而活

但越是如此我的心
就變得越難以承受風暴
在歡笑的面具之下

LOVE YOURSELF 結 'Answer'

REPACKAGE ALBUM
2018. 8. 24.

TRACK

CD 1

01　Euphoria
02　Trivia 起：Just Dance
03　Serendipity (Full Length Edition)
04　DNA
05　Dimple
06　Trivia 承：Love
07　Her
08　Singularity
09　FAKE LOVE
10　The Truth Untold (Feat. Steve Aoki)
11　Trivia 轉：Seesaw
12　Tear
13　Epiphany
14　I'm Fine
15　IDOL
16　Answer：Love Myself

CD 2

01　Magic Shop
02　Best Of Me
03　Airplane pt.2
04　GO GO
05　Anpanman
06　MIC Drop
07　DNA (Pedal 2 LA Mix)
08　FAKE LOVE (Rocking Vibe Mix)
09　MIC Drop (Steve Aoki Remix) (Full Length Edition)
10　IDOL (Feat. Nicki Minaj)

VIDEO

 COMEBACK TRAILER：
Epiphany

 <IDOL>
MV

 <IDOL>
MV TEASER

 <IDOL> (Feat. Nicki Minaj)
MV

真正的我一覽無遺

一直想為深愛的人好好表現，卻難以承受內心的風暴，必須戴著面具才能站在對方面前的心情，是包括Jin在內的所有防彈少年團成員，在製作「LOVE YOURSELF」系列的過程中，感受到的複雜情感。過了這個時期，面對這個無法由自己掌控的世界，Jin有時會認命接受，有時會試著調整，讓自己樂觀面對。或許就是這樣，他開始懂得盡情享受工作帶來的喜悅。Jin回憶起與〈Epiphany〉有關的回憶：

——在《LOVE YOURSELF 結 'Answer'》專輯中，我只有在錄這首歌的時候什麼都沒想，應該是因為我那時有點恍神吧……可是這首歌在表演的時候，又帶給我另一種樂趣。通常跳舞的時候必須要想下一個動作，畢竟忘記舞步就完蛋啦。可是這類型的歌，我只要在原地唱就好，所以能夠完全融入歌曲的情境和情緒。不過這是只有在舞臺上的我才能感受到的樂趣啦。

對於當時的一連串改變，j-hope如是說：

——我想那段時期，我們真的有大幅度的成長。以我的情況來說，製作「LOVE YOURSELF」專輯的同時，我學到很多東西，也深深感受到我在防彈少年團這個團隊裡頭該如何表現自己，而歌迷們也開始注意到這些部分，是令人感激的一段時期。製作那些專輯的過程，對我來說，占了非常大的比重。如果沒有那段時期，就不會有現在的j-hope了。

雖然其他成員也都是如此，不過 j-hope 一直扮演著很重要的角色，協助防彈少年團維持獨特的團結氛圍。尤其在舞蹈練習上，成員們感到體力吃不消的時候，他會笑著引導氣氛，試著要大家再來一次、再來一次。這都是因為 j-hope 認為團隊合作的定義如下：

——我們是一個團隊，七個人必須合而為一，無論發生什麼事都一定能做好。我覺得不是只有我一個人做好就好，大家都必須做好才行，所以我想在我能負責的部分發揮自己的能力。其實無論是在做「LOVE YOURSELF」系列，還是煩惱續約問題時，其他成員對團隊的幫助就比我更多。從某個角度來看，是他們代為承受了我無法負擔的部分、難以承受的部分，並且好好安撫了我。

　　想到 j-hope 對團隊抱持著的心情，就更能夠從《LOVE YOURSELF 結 'Answer'》的宣傳活動中感受到他所扮演的角色。專輯發行後幾天，j-hope 便公開了主打歌〈IDOL〉的部分編舞，還加上標籤「#IDOLCHALLANGE」邀請大家共襄盛舉，把舞蹈挑戰 challenge* 影片分享到社群。

　　此外，這個挑戰宣傳活動不僅是防彈少年團，也是 Big Hit Entertainment 迎來重要改變的時刻。直到《LOVE YOURSELF 結 'Answer'》專輯之前，防彈少年團的新專輯宣傳，都一直是由公司準備豐富的內容，依照縝密的計畫依序公開。從所有內容中最先公開的回歸預告影片，到年底音樂頒獎典禮的舞臺演出，防彈少年團的活動之中，都置入了 Big Hit Entertainment 想傳達給 ARMY 與其餘音樂消費者的意圖。例如讓 ARMY 透

過防彈少年團在音樂頒獎典禮上表演時，後方螢幕投影出的句子，推測下一張專輯的主題就是一個小小的活動。

因此，〈IDOL〉挑戰可以說是改變了這個基調。挑戰是讓人們自發參與、響應的重要宣傳，那是Big Hit Entertainment所無法干預的領域。不過，既然是防彈少年團的宣傳活動，自然能夠預期j-hope的挑戰影片會得到不少迴響。但卻無法預料ARMY們是否真的會跟著j-hope一起跳舞，也無法預測ARMY以外的一般大眾，是否有意願參與這個挑戰。基於這樣的擔憂，Big Hit Entertainment內部也針對是否要進行挑戰一番爭論。但是，《LOVE YOURSELF 結 'Answer'》的〈IDOL〉挑戰，的確是防彈少年團必須經歷的過程。

我的、你的、所有人的偶像

防彈少年團是個偶像團體。但對他們來說，這一個簡短定義的背後卻藏了許多故事。為了成為偶像，他們必須進行大量的練習。成為偶像之後，則因為來自於小公司、是做嘻哈音樂的偶像等原因，而遭到排擠或侮辱。即使成了家喻戶曉的明星，他們仍必須承受來自四面八方的攻擊，並且撫慰歌迷受傷的心。在這之後，偶像身分帶給他們的眾多煩惱，又讓他們擔心自己在歌迷面前戴著虛假的面具而痛苦。

「防彈少年團是偶像」的這個事實，濃縮了以上的所有事情，以及每件事情在他們心中的意義。防彈少年團從一個偶像團體出發，即便經歷了這麼多事情，在發表《LOVE YOURSELF 結 'Answer'》的時候，他們依然維持著「偶像」的身分。

偶像，尤其是韓國偶像，抱有必須隨著經歷的累積，成長為「藝術家」的壓力。從字典上的定義來看，藝術家的範疇涵蓋了偶像、音樂人、藝人等等，因此偶像本身就是藝術家，這兩個名詞之間也不存在優劣關係。不過在韓國，藝術家經常被認為是偶像最終必須達成的目標。所以「偶像成為藝術家」的說法，也被認為是用來形容偶像在音樂性上更加出色，或是比以往更具專業性的意思。

　　這與韓國音樂產業、韓國社會對偶像的看法有關。只因為團隊是由公司主導製作、從其他作曲家那裡獲得曲子，甚至是因為外貌比較出眾，或是在舞臺上載歌載舞，偶像就被認為缺乏音樂性，比不上其他類型的流行藝術家。其中還包含了某些厭女情節的偏頗想法，會認為偶像的音樂受眾大多是十幾歲、二十幾歲的年輕女性，也因此音樂水準較為低落。

　　但防彈少年團從出道開始，便將他們於練習生時期的經歷製作成音樂。到了「LOVE YOURSELF」系列時期，更紀錄了身為偶像的喜悅與痛苦。防彈少年團的真誠來自於他們作為偶像所經歷的一切，也與他們內在的衝突與成長，以及 ARMY 這個歌迷群體有密不可分的關係。

You can call me artist
You can call me idol
隨便你怎麼稱呼我
I don't care

　　因此，就如〈IDOL〉開頭的這段歌詞，防彈少年團將自己

定義為偶像，是「LOVE MYSELF」必經的過程。曾經想盡辦法要獲得世界認同的這個團隊，在他們與ARMY一同獲得了堆如山高的榮耀之後，他們站在榮耀的頂端，將自己定義為偶像。人們對他們極度讚賞，也極度批評，他們接受人們恣意的評論，在榮耀與挫折之間來去。但無論世界有什麼意見，如今，防彈少年團就是防彈少年團，再也不需要其他說明。SUGA分享了他個人對於偶像的看法：

——我也很清楚，很多人都說偶像是「七年歌手」或「被創造
　　出來的商品」。偶像的煩惱其實都差不多，只是大家表露
　　出來的程度不同罷了。幸好我們是能夠自由談論這個話
　　題的團隊，所以能如實表達出自己的想法。

　　從這點來看，〈IDOL〉挑戰是防彈少年團將自己定義為偶像後，跨出的另外一步。被世人關注、背負著眾多不同定義的這個偶像團體，不只希望自己的歌迷共襄盛舉，更希望能邀請每一個人來挑戰〈IDOL〉的舞蹈。藉此，不只防彈少年團、ARMY，甚至是不了解他們發展脈絡的一般大眾，都能在社群上看見〈IDOL〉挑戰，並且更輕易地接觸到防彈少年團。

　　這是一種無論大眾如何看待我們，都希望大家能先開心跳舞的態度。這在防彈少年團與ARMY的歷史中，是雖小卻很重要的一個轉捩點。出道後一直在抵禦外界攻擊，也渴望獲得外界認同的他們，在推出「LOVE YOURSELF」系列的「答案」[Answer]時，也開始不在乎外界的眼光，推出許多任何人都能參與的活動。

　　《LOVE YOURSELF 結 'Answer'》的主打歌〈IDOL〉，是

一首融合多種文化元素，體現出巨大盛典的歌曲。在音樂上，融合了南非風格與韓國傳統國樂的節奏；MV中則出現了西裝、韓國傳統服飾、令人連想到南非草原的背景，以及韓國傳統文化之一的北青獅子戲。另外，也把成員親手繪製的圖畫，以3D立體及2D平面的方式呈現於影像中。

混合了這麼多令人眼花撩亂的元素，以韓國國樂作為引導歌曲走向的主軸，取代這類慶典音樂中常用的搖滾或電音。在歌曲最為歡快高潮的部分，則運用了韓國國樂的段子「咚咚咚哐噠啦啦」與助興用的呼喝聲「好啊」。

〈IDOL〉是融合眾多元素創造出來的慶典音樂，讓韓國國樂在全球聽眾心中，成為最歡快的慶典代表。對韓國人來說，〈IDOL〉中的韓國國樂是流行音樂中少見的特殊元素，但放在這種歡快歌曲的最高潮處，又非常能為人所接受。這也代表經歷過「LOVE YOURSELF」系列後，防彈少年團達到了不同的境界。曾經與ARMY緊緊綁在一起的他們，在不知不覺間變成能主辦一場盛宴，邀請所有人「一起來玩樂」的存在。

在之前的〈Burning Up^FIRE〉中，防彈少年團帶領大量舞群，展現出他們毫不猶豫、殺出重圍的氣勢；在〈Not Today〉中，則在前頭帶領數十名舞者往前衝；而到了〈IDOL〉，他們邀請來自不同國家的舞者，在融合了不同文化元素的舞臺上，扮演起讓所有人同樂的角色。從出道曲〈No More Dream〉到〈IDOL〉，他們獲得了巨大的愛，也自然而然地隨著時間點改變自己應該扮演的角色。

防彈少年團在〈IDOL〉中的轉變不只是音樂，更象徵著韓國流行文化產業的歷史正在經歷一個轉捩點。2018年，防彈少年

團憑專輯《LOVE YOURSELF 轉 'Tear'》與《LOVE YOURSELF 結 'Answer'》連續獲得「告示牌兩百大專輯」的第一名，隔年上映的電影《寄生上流》^{Parasite, 2019}也是該年度最受全球關注的作品。而 2020 年 9 月，告示牌新設立「告示牌全球兩百大單曲榜」，統計包括美國在內，全球兩百多個國家暨地區的單曲排行。我們能從這點推測，這是由於過去僅以美國國內歌手作為統計對象的告示牌排行榜中，開始出現 K-POP 等各國歌手的音樂，促使他們做出這項決定。

當全世界以大陸、國家或文化圈為中心，產生全新的趨勢，促使流行文化產業的樣貌進一步轉變時，韓國流行文化產業在這個趨勢中，以異於歐美大眾文化作品的魅力，開始逐漸嶄露頭角。在 2010 年代至 2020 年代之間，韓國和首爾成為在文化上最受到關注的國家與城市之一。就像〈IDOL〉一樣，韓國以現代的方式消化許多文化元素，開始吸引全世界。防彈少年團是這巨大趨勢的一部分，也是指標性的存在。

在 2018 年 12 月 1 日於高尺巨蛋登場的 MMA 上，防彈少年團帶來的〈IDOL〉[*]演出，象徵性地表現出了他們當時在做些什麼。當演出者正在演奏團體三鼓舞時，j-hope 穿著韓服出場跳舞。但他跳的不是韓國傳統舞，而是以地板舞 ^{Breaking} 為基礎的街舞。整體演出的概念雖是以韓國傳統藝術為基礎，防彈少年團成員所跳的舞，卻是以他們熟悉的現代類型為主軸。繼 j-hope 之後登場的 Jimin 與 Jung Kook，分別帶來以扇子舞和面具舞為主題的演出，但他們的舞步也更接近過去他們經常表演的現代舞。

在 MMA 的舞臺上，防彈少年團濃縮了韓國傳統藝術與戲曲

文化,並稀鬆平常地將其與現代大眾文化元素自然融合。防彈少年團穿上由傳統樣式改良的韓服,站在舞臺上大喊「咚咚咚喱噠啦啦／好啊」,大聲邀請觀眾同樂、歡呼的過程無比順暢,彷彿一切打從一開始就是這樣的。同時體驗過韓國傳統與現代流行音樂的這一群青年,創造出能自然融合這一切的全新表演形式。

在這一刻,防彈少年團彷彿將人們對他們的所有關注,以及這些關注蘊含的意義,全部整合在〈IDOL〉這首歌裡。他們將難以一一說明的複雜元素結合成一首歌曲,同時又讓世人清楚看見他們既是韓國人,也是偶像的自我認同。

一直以來,對防彈少年團來說,MMA 這樣的年末頒獎典禮是他們證明自我的戰鬥之地。在那裡,他們必須贏過其他團體,必須展現出不會讓聲援自己的 ARMY 感到羞愧的模樣。

但他們連續獲得了「告示牌兩百大專輯榜」冠軍,也克服了續約帶來的混亂與衝突,最後作為團隊重新振作起來,這些過程使他們變得再也不需要證明自己。他們成了不再需要任何解釋,會讓人期待下一次演出的存在。以偶像的身分,成為一個指標。

SPEAK YOURSELF

發行專輯後,又到了舉辦巡迴演唱會的時候。如同專輯名稱,從「承」、「轉」到「結」,「LOVE YOURSELF」系列畫下句點,防彈少年團也於 2018 年 8 月 25 日,在首爾蠶室奧林匹克主競技場舉辦演唱會,宣布「BTS WORLD TOUR 'LOVE YOURSELF'」正式開跑。後續的「BTS WORLD TOUR 'LOVE

YOURSELF：SPEAK YOURSELF'」，則將隔年發行的專輯《MAP OF THE SOUL：PERSONA》中的歌曲納入其中。整個系列的巡迴演唱會，在 2019 年 10 月 29 日重回蠶室奧林匹克主競技場，為持續一年多的世界巡迴演唱會畫下句點。

　　「BTS WORLD TOUR 'LOVE YOURSELF：SPEAK YOURSELF'」[*]在包含蠶室奧林匹克主競技場在內，於美國玫瑰盃體育場 Rose Bowl、英國溫布利體育場 Wembley、法國法蘭西體育場 Stade de France 等經常舉辦大規模演出的知名體育場表演。在製作「LOVE YOURSELF」系列前，成員們還擔心自己會從這片名為成功的天空墜落，但經過「LOVE YOURSELF」系列後，他們朝著更高的地方飛行，彷彿那是一段永遠不會著陸的航程。

——我們辦了差不多四十場演唱會嘛，自然就會開始想「今天該表演什麼？」了，哈哈！

　　V 談到在長期巡迴演出中展現自我的方式。他接著說：

——演唱會時，我有非常多可以表演的東西，但面對「四十場」演出，那就沒什麼好說的了，我必須展現出更豐富多變的表演，所以做了很多準備。像〈Intro：Singularity〉這首歌，我的想法特別多，真的多到我的腦袋都要炸掉了……演唱會辦到四十場，我就開始後悔「早知道一場用一個點子就好」，哈哈。例如，一開始我想了大約十五個倚靠身體的姿勢，也想好每一場演唱會都要在表演的途中或最後換一個姿勢，舞步中也加入很多新的內容，但我卻把準備好的東西在同一場演出中一口氣用掉，後來真的很「崩潰」。

V最後選擇把身體交給自然產生的感覺。他說：

——在舞臺上，我不太會多想。就算有什麼想法，我也不會強迫自己「在這個時候一定要做什麼」。雖然有個大方向，但我覺得自然的表現才是最重要的。

V的這個結論，或許就是防彈少年團成員經歷過「LOVE YOURSELF」時期後，得到的領悟。面對始料未及的人生問題，他們不停苦惱，才發現答案就在簡單卻極有意義的事物之中。

如今，Jung Kook如此定義自己的幸福：

——我覺得像現在這樣被問到「幸福是什麼」時，我能夠煩惱這個問題的答案，就是我的幸福。如果我現在過得很不幸福，那我肯定沒機會去想幸福是什麼，所以能夠有「這就是我的幸福嗎？」「不對，這才是幸福」的想法，會不會就是一種幸福呢⋯⋯

就像戲劇《青鳥》 L'Oiseau Bleu 所說，幸福其實就在身邊一樣，他們飛得又高又遠，最後終於回歸存在於自身內心的價值。就像Jimin在製作「LOVE YOURSELF」的過程中，再一次領悟到幸福的答案就是「成員」一樣。Jimin如是說：

——雖然經歷過一些事情，但是最後我的心還是向著防彈少年團。就算我跟成員之外的朋友見面，跟他們坦承過幾次自己的心聲，或把團隊裡的事情拿到外面去講，也沒辦法解決問題或者得到想要的答案，所以我變得更加依賴成員了。

2018年12月31日，Jimin的第一首創作曲〈Promise〉* 公開。歌詞是以「獨自癱坐」開頭，但他領悟到自己並非獨自一人之後，以「現在跟我約定」這句歌詞做結。他在那一年春天著手創作這首歌，團隊中的混亂氣氛卻讓他無法加快創作的

速度。等到Jimin能夠將那段時間拋諸腦後，他才替這首歌命名，並完成歌詞。

對防彈少年團的成員來說，「LOVE YOURSELF」是他們找到自我心中重要價值的過程。從這點來看，愛自己這件事，對他們來說就是認清自己是誰。對此，j-hope說：

——我開始覺得，我就是一個能毫不掩飾地散發出開朗的精神及能量，而且能利用這樣的特質，展現出自己獨特魅力的人……？在「LOVE YOURSELF」系列的期間，我對自己有了這樣的認知。

j-hope如此說明他尋找自我的過程：

——「LOVE YOURSELF」，我傳遞著要愛自己的訊息，同時也在思考「我是什麼樣的人？」。當時我對自己做了很多研究，發現我有開朗的能量，也能給予別人這樣的能量。我對自己下了不算定義的定義，並把這些定義放進歌曲裡詮釋，而ARMY也接受了這些訊息……看著接收到訊息的ARMY，我就覺得「沒錯，我就是這種人」。大概就是這樣。

對防彈少年團來說，「LOVE YOURSELF」不只是肯定自我、愛自我，就如j-hope所說，那反而是一段「KNOW YOURSELF」的時間，讓人了解到自己能否到達「LOVE YOURSELF」的境界。在這個過程中，人人都只能繼續探尋一個沒有正確答案的問題，而防彈少年團透過「LOVE YOURSELF」系列專輯，揭露他們作為防彈少年團至今的故事，並試圖找到「我是誰」的解答。

正巧，「LOVE YOURSELF」之後的《MAP OF THE SOUL》系列的第一首歌〈Intro：Persona〉，第一句歌詞就是「我是誰」。當然，就像下一句歌詞所說，這個「困擾一輩子的問題」或許「一輩子都找不到解答」，但在人生中的任何一個時期都有可能面臨到這個問題，而在尋找解答的過程中，人們會發現自己當下該做些什麼。

j-hope說出他在「LOVE YOURSELF」的過程中獲得的答案：
——仔細想想，我原本好像不是那麼開朗的人，但是我變了很多，最後變成了現在這個樣子。我不曉得別人對「完成」這個詞有什麼想法，但我想透過歌曲，讓大家聽見我這個人「完成」的過程，也想告訴大家「我是這樣改變的，如今變成了這樣的人」、「你也可以成為像我這樣的人」。我不知道 ARMY 聽起來會有什麼感覺，總之我希望能帶給他們好的影響。

防彈少年團於 2018 年 9 月 24 日^{當地時間}，出席聯合國兒童基金會 ^{UNICEF} 於美國紐約聯合國總部舉辦的「無限世代」^{Generation Unlimited} 倡議活動，並發表演說。[‧]

*I would like to begin by talking about myself.*⁶

如同前面 j-hope 所說，這一天，防彈少年團透過自己的故事，不只影響了 ARMY，也影響了許多人。

代表團體以英文演說的 RM，從介紹自己的故鄉—山開

6 今天，我想要先從談論我自己開始。

始，講述他成長的過程。接著說起防彈少年團自出道以來經歷的艱辛，並對 ARMY 從未放棄的愛與支持表達感謝，然後說起他自己的人生經歷。主要內容翻譯如下：

> 即使昨天犯了錯，昨天的我依然是我。今天犯錯與失誤的我，依然也是我。而明天變得更聰慧一些的我，同樣也是我。所有的錯誤與失誤都是我，會成為我人生的星空中最為閃耀的那顆星星。無論是今天的我、昨天的我，或是我所期盼的那個我，我都愛著那樣的自己。[7]

從愛自己出發，他更進一步提議：

> 我們學會了愛自己的方法。所以現在，我想請各位「試著表達自我吧」Speak yourself。[8]

就像「BTS WORLD TOUR 'LOVE YORSELF'」巡迴演唱會之後是「BTS WORLD TOUR 'LOVE YOURSELF：SPEAK YOURSELF'」一樣，防彈少年團在「LOVE YOURSELF」的旅程中逐漸走向他們的答案——「SPEAK YOURSELF」。無論人們怎麼看待自己、經歷過怎樣的過去才有今天，現在他們都要告訴這個世界他們是誰、來自何處，即便有一天他們擁有的一切消失始盡，都能留下完整的自己。

7　Maybe I made a mistake yesterday, but yesterday's me is still me. Today, I am who I am with all of my faults and my mistakes. Tomorrow, I might be a tiny bit wiser, and that'll be me too. These faults and mistakes are what I am, making up the brightest stars in the constellation of my life. I have come to love myself for who I am, for who I was, and for who I hope to become.

8　We have learned to love ourselves. So now I urge you to "speak yourself".

當時，沒有人知道防彈少年團的飛行會持續到何時、飛得多高，可是他們在聯合國總部的演說已經向世人宣告，即使他們有一天真的飛到跟太陽等高，他們仍然與自己出發的起點緊緊相連。他們也勸那些聆聽演說的人，自己的本質是不會變的，所以要表達出最真實的自我，讓自己與這個世界連結。

　　不到幾年前，這七人還只是韓國的一介平凡青年，如今卻成了走遍世界各地的巨星。這或許是他們唯一能對不同國家、不同人種、不同認同與不同階級的所有ARMY傳遞的訊息也說不定。

──我覺得這對我來說很重要，也認為它逐漸成為防彈少年團的一個主軸。

　　RM短暫回想起那天的演說，並透過談論藝術，延續這個話題。

──我讀完關於畫家孫詳基老師的評論時，有一句話深深撼動了我。我記得那句話是這樣的：「最偉大的藝術家，或許是將自己最私人的經驗，還原成最普遍的真理的人。我想這個人本身就是藝術吧。」

　　RM接著說明自己從這段話裡得到的感受：

──「將私人經驗還原成普世真理的人」，我發現這就是我想做的。防彈少年團同樣也處在個人經驗與普世價值之間的某處，而且如果想進一步追求普世價值，首先必須重視個人經驗。對我來說，那樣的個人經驗與「我扎根於哪裡」有所關連，這也是那篇演講稿的開頭與結尾。如果說，我最近喜歡的東西就像遍及全身的神經元，那麼我

的起點就是自我認同扎根最深的根源，也是在這個複雜世界裡最能確實認清自我的根本。講得更誇張一點，我覺得我的認同與真誠都來自我的起點，所以我在表達這些想法時，才能理直氣壯且毫無虛假地把心中的話說出來。我認為這是我作為防彈少年團的成員活動時，融入在我的歌詞、訪問裡，甚至是任何地方的訊息。

接著，RM面帶笑容地說起自己的「SPEAK YOURSELF」。

──我既不是總統，也不是約翰藍儂。不過我想，說出「我今年幾歲、住在哪裡，是喜歡什麼什麼的青年」，就是我能夠不愧對自己，好好介紹自己的方法。唯有在說這些事情的時候，我才會覺得自己也不亞於他們吧，哈哈！

他們開始看見光芒，那是一道指引他們這趟毫無盡頭的飛行，飛往某處的光芒。

CHAPTER 6

MAP OF THE SOUL : PERSONA

MAP OF THE SOUL : 7

THE WORLD
OF BTS

防彈少年團的世界

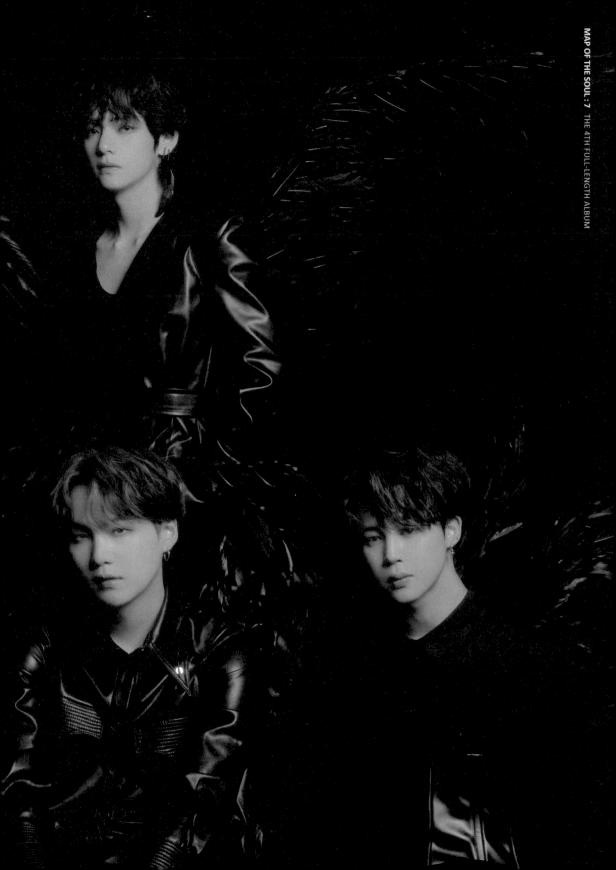

THE WORLD OF BTS

ARMY的時間

　　防彈少年團於 2019 年 4 月 12 日下午六點，發行新專輯《MAP OF THE SOUL：PERSONA》。但是，韓國音樂串流平臺 Melon 的大部分韓國用戶，卻無法立刻聽到這張專輯。因為連線人數過多，使得伺服器嚴重過載。

　　這段描述對韓國人來說，根本無法理解。2019 年，韓國音樂串流服務的使用人數約一千零二十萬人，其中 Melon 的每月活躍用戶超過四百一十萬人。有這麼多人使用的平臺，竟然因為一個團體發行新專輯就徹底癱瘓，這就如精衛填海一般令人難以置信。

　　這或許是從《MAP OF THE SOUL：PERSONA》發行約兩個月前舉辦的「ARMYPEDIA」*中可以預見的結果。「ARMYPEDIA」是 Big Hit Entertainment 與防彈少年團以 ARMY 為對象，舉辦的一項尋寶企畫。當時在包含韓國首爾、美國紐約與洛杉磯、日本東京、英國倫敦、法國巴黎、香港等七座城市，透過戶外廣告公開預告。ARMY 不僅能在世界各地進行活動，更能透過網路尋找隱藏的兩千零八十片拼圖，是一場橫跨網路與現實世界的活動。「兩千零八十」這個數字，是從防彈少年團出道的 2013 年 6 月 13 日開始，一直到「ARMYPEDIA」公開的前一天 2019 年 2 月 21 日為止，共經過了兩千零八十天。換句話說，一塊拼圖就代表防彈少年團的一天。

　　ARMY 以驚人的速度找出了這些拼圖。每一片拼圖上都有一個 QR CODE，掃描這個 QR CODE，解開有關防彈少年團的問題，防彈少年團當天的紀錄就會出現在「ARMYPEDIA」

網站上。而解出正確答案的歌迷，可以透過文字、照片或影像，自由上傳那天與防彈少年團的個人回憶。「ARMYPEDIA」企畫進行時，光是 ARMY 在網路上回憶自己與防彈少年團互動的活動，就在全球掀起一波相當巨大的熱潮。

幾星期後，又有兩場實體活動[1]在首爾展開，那宛如「ARMYPEDIA」的慶功派對。當時韓國媒體關注到這獨特現象，並稱這是「沒有防彈的防彈活動」，因為防彈少年團是透過設置在現場的大型螢幕進行了一段快閃表演，並沒有親自出現在現場。即便如此，現場聚集的 ARMY 人數還是相當於一般表演的規模。他們跟著會場設置的喇叭播放出來的歌曲歡唱，參與著防彈少年團與 Big Hit Entertainment 準備的活動。

從包含「ARMYPEDIA」在內的一連串活動，到新專輯《MAP OF THE SOUL：PERSONA》發行之後，ARMY 所展現的所有行動就是起點。即使防彈少年團不在現場，ARMY 還是能夠吸引媒體的關注，這變成了一個非常不得了的現象。從這點來看，《MAP OF THE SOUL：PERSONA》不僅是防彈少年團的專輯，也讓 ARMY 成了專輯的主角。

你

其實，《MAP OF THE SOUL：PERSONA》是從「你」，也就是 ARMY 的故事開始講起的。這張專輯的靈感，來自於「LOVE YOURSELF」系列時，Jung Kook 腦海中經常浮現的一

1　3 月 10 日於市府廣場舉辦「RUN ARMY in ACTION」之後，3 月 23 日又在文化儲備基地追加舉辦「ARMY UNITED in SEOUL」。

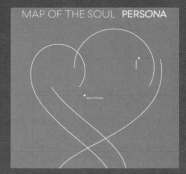

MAP OF THE SOUL : PERSONA

THE 6TH MINI ALBUM
2019. 4. 12.

TRACK

01 Intro : Persona
02 Boy With Luv (Feat. Halsey)
03 Mikrokosmos
04 Make It Right

05 HOME
06 Jamais Vu
07 Dionysus

VIDEO

 COMEBACK TRAILER : Persona

 <Boy With Luv> (Feat. Halsey) MV

 <Boy With Luv> (Feat. Halsey) MV TEASER 1

 <Boy With Luv> (Feat. Halsey) MV ('ARMY With Luv' ver.)

 <Boy With Luv> (Feat. Halsey) MV TEASER 2

 <Make It Right>(Feat. Lauv) MV

個想法。

——我很好奇喜歡我的人都過著怎樣的生活。

　　Jung Kook想了解ARMY，不只是單純出於好奇。

——我有時候會覺得自己是不是戴著面具在面對別人。我必
　　須在身為藝人的我跟身為普通人的我之間找到平衡，但
　　好像不知道在哪裡出了錯。

　　曾經，願意到電視臺來觀賞他們在音樂節目演出的那「一
排」歌迷是如此珍貴，如今，防彈少年團是能在體育場與眾多
歌迷見面的歌手了。如此眾多的ARMY也在世界各地用不同
的語言，表達他們對防彈少年團的愛、支持與想法，而防彈少
年團雖然從ARMY那裡獲得了巨大的愛，卻無法得知自己為
何被愛，以及這些愛著自己的人究竟過著怎樣的生活。相反
地，夾在防彈少年團與ARMY之間的，是眾多鏡頭、媒體的
關注，還有想針對他們發表意見的人們。Jung Kook說：

——我覺得我們是遇到適合的天時、地利、人和，才有辦法
　　爬到今天這個位置，但我也覺得壓力很大，覺得自己好
　　像不是該站在這個位置的人。如果想成為配得上這個位
　　置的人，那我就必須去做某些事情，也必須為了我想做
　　的事更加努力才行。

　　就如Jung Kook所說，隨著防彈少年團的人氣爆發性增
長，他們要做的事情也變得更多了。想要維持真實模樣並展現
給ARMY看，並不是件容易的事。

　　然而，防彈少年團可是在人們開始熟悉「YouTuber」這
個名詞之前，於不知何時能夠出道的練習生時期就開始透過
YouTube吐露了自己的心境。即便他們成為了在全球舉辦體育

場巡迴演出的團體，演唱會結束之後，他們依然會打開VLIVE
與ARMY交流。

簡單來說，《MAP OF THE SOUL：PERSONA》是在智慧
型手機與YouTube時代，在成為超級巨星的藝人與龐大歌迷群
體之間的特殊關係中，誕生的結果。即使身處於偶像產業中，
防彈少年團依然希望盡量展現出最真實的自我，在這個過程中
他們逐漸成了超級巨星。就在他們覺得自己已經爬到顛峰之
時，他們開始想講述關於一路陪伴自己的歌迷的故事。

從沙烏地阿拉伯到美國

如果不一一詢問每個ARMY，我們無法明確地得知Jung
Kook的期望是否有如實傳達給他們。不過，在《MAP OF THE
SOUL：PERSONA》發行之後，ARMY明顯想傳達一些事情給
防彈少年團。

2019年10月10日^{當地時間}，防彈少年團在位於沙烏地阿拉伯
首都利雅德的法赫德國王國際體育場^{King Fahd International Stadium}，準備
將在隔天登場的「BTS WORLD TOUR 'LOVE YOURSELF：
SPEAK YOURSELF'」演唱會。總彩排結束之後，Jung Kook與
Jimin決定再練習一次防彈少年團熱門組曲的部分。

「對不起！」

兩人對現場的工作人員致歉，並請求他們的諒解。這
天，利雅德的最高氣溫逼近攝氏四十度，對首度造訪這座城市
的人來說，實在熱到連走路都很吃力。他們的練習時間拉長，

工作人員要在這種天氣下待在會場的時間也就更久，他們對此感到很抱歉，但他們才是流最多汗的人。

可是，試圖戰勝炎熱的不只是他們。在防彈少年團彩排的期間，體育場外面傳來源源不絕的呼喊聲。ARMY正聚集在會場周圍。體育場外通常只能聽到低音為主的模糊聲響，因此彩排時並不容易區分出成員的聲音。即便如此，每更換一首歌，ARMY仍然發出歡呼聲，呼喊著成員的名字。以傳統服飾遮住身體與大部分臉孔的女性歌迷，高喊著自己喜歡的藝人名字，這在沙烏地阿拉伯是十分陌生的風景。Jung Kook回想著當時的那場演出，說道：

──每個國家都有不同的文化，但我希望大家來看我們的表演時都很開心，能把自己的想法都表達出來。她們穿著那樣的傳統服飾應該覺得很熱，但她們一點也不在意，還是很大聲地歡呼、享受演唱會，我真的很感謝她們。

就如Jung Kook所說，這天的觀眾大多是女性，但她們一點都不在乎炎熱或衣著，盡情地吶喊、享受表演。這或許只是暫時的現象，但在沙烏地阿拉伯，防彈少年團讓人們看見大眾流行音樂能用新的方式被接納，也讓人看見了改變。這樣的改變是由超過三萬名年齡相仿的女性自主發起的，這也是一件相當值得矚目的事。

在美國也是一樣。許多美國媒體注意到，防彈少年團的每一場演唱會、每一個電視節目都會有十幾歲、二十幾歲的女性為了見他們一面而聚集。尤其是2019年4月13日^{當地時間}，防彈

少年團參加NBC電視臺的綜藝節目《SNL》^{Saturday Night Live}，更是一個象徵性的時刻。

這天，負責節目主持的演員艾瑪史東 ^{Emma Sotne} 還在節目正式開播前公開的預告影片中，跟《SNL》的團隊 ^{crew} 一起扮演ARMY，她那一句「在BTS上舞臺之前，我都要待在這裡不離開」[2] 的臺詞可是一點都不誇張。NBC晨間新聞節目《Today》，也報導了為獲得參與《SNL》錄影的資格，ARMY從好幾天前就開始在電視臺前排隊。

當天防彈少年團必須在《SNL》上直播表演，這也是他們在發行《MAP OF THE SOUL：PERSONA》之後首次表演新歌。他們表演的舞臺空間，比一般的韓國電視音樂節目窄小很多。成員們沒有時間為參演《SNL》感到緊張，所有人都在為這前所未有的演出形式與舞臺規模煩惱。

──「舞臺好小，這樣要怎麼表演？」

他們為了避免彼此碰撞或受傷，在直播前仍不斷討論動線和手勢＊。回想當時，成員們都說了差不多的話：

──不過比起舞臺大小，能上《SNL》這件事本身更重要。

就如他們所想，這個小小的舞臺，成了他們的「蘇利文劇場[3]」。防彈少年團與ARMY透過Twitter、YouTube及演唱會所掀起的某種現象，以《SNL》為起點，藉由傳統大眾媒體推向全世界。不光是《告示牌》、《滾石雜誌》^{Rolling Stone} 等主要音樂媒體，就連CNN與《紐約時報》^{The New York Times} 都報導了防彈少年團演出《SNL》及ARMY的反應。節目播出的隔天，Google

2　"I'm camping out on this stage until BTS gets here."
3　《The Ed Sullivan Show》，是英國樂團披頭四 ^{The Beatles} 在美國第一個登臺表演的節目而聲名大噪，於1948 年至 1971 年期間在 CBS 電視臺播出。專輯大受歡迎後進軍美國的披頭四，於 1964 年 2 月 9 日_{當地時間}參加該電視節目的錄製，並帶來現場演出。

上有關防彈少年團的搜索量，達到了《MAP OF THE SOUL：PERSONA》宣傳期間的最高峰。

韓國媒體一直提出的問題，如今成了全球媒體的疑問：

「他們為何如此著迷於防彈少年團？」

傾聽你的聲音

熱情的歌迷群體支持男子團體的歷史源自歐美，但像防彈少年團這樣，擁有橫跨國家或大陸，平均分布於世界各地的歌迷群體，且能在亞洲、北美與歐洲舉辦體育場巡迴演出的歌手並不多。而這些聚集在演唱會會場的觀眾手拿著相同的螢光棒 ^{Official light stick}，將自己定義為「ARMY」這個特定集團的情況更是少之又少。

歐美媒體開始拿 ARMY 與披頭四的「披頭四狂熱 ^{Beatlemania}」進行比較。ARMY 在歐美流行音樂文化史上引發轟動，甚至讓媒體必須回憶披頭四的年代。防彈少年團自出道到站上《SNL》的舞臺，花了將近六年的時間，經過這麼長的時間，人氣仍不斷攀升，受歡迎的地區也不斷擴大的情況可以說是史無前例。最重要的是，事件的主角是韓國歌手，並以韓國歌曲站上《SNL》的舞臺讓美國 ARMY 歡呼，真的是空前的現象。

防彈少年團的成功不可能只有一個原因。有些人或許是因為成員的外貌喜歡他們，有些人是看了演唱會，也有些人是看了 YouTube 上 ARMY 自行製作的有趣影片，開始搜尋他們。

「為何喜歡防彈少年團」的答案有很多，但 ARMY 展示出

來的其中幾項答案也值得我們關注。例如，前面曾經提過，2018 年 9 月在美國聯合國總部的「無限世代」倡議演說中，防彈少年團提及「Speak Yourself」，並鼓勵大家為自己發聲。之後在社群平臺上便陸續開始出現 ARMY 告白自己的故事，展現自我並找回自尊的現象。

透過他們的音樂，ARMY 了解到光州五一八民主化運動與世越號慘案等韓國歷史事件，並哀悼這些罹難者，向家屬致哀。除此之外，《MAP OF THE SOUL：PERSONA》發行後約一年，新冠肺炎開始在全球流行。直至 2020 年 9 月，只限官方確認 ARMY 捐款的金額，就超過二十億韓圓[4*]。這些捐款不光是針對疫情發生後遇到困難的教育、保健醫療，更橫跨了人權與動保等領域。

雖然不知道他們為何開始喜歡防彈少年團，但從這個歌迷群體同時向全世界做出的舉動，能夠讓我們看出一個清楚的動向：「他們藉由防彈少年團的歌迷活動，找到自我生命的新方向。」

當然，K-POP 的歌迷群體中，並不是只有 ARMY 有這樣的傾向。在 ARMY 之前，許多 K-POP 的歌迷群體也曾積極參與各種捐款。而防彈少年團在全球受到歡迎之後，不光是 ARMY，全球 K-POP 的歌迷也開始有了這種共通趨勢。他們以 K-POP 歌迷群體獨特的凝聚力，代表自身的認同，也積極對 K-POP 領域以外的政治、社會議題發聲。時至今日，K-POP 歌迷對自己生活的國家、對世界共通的問題發表個人立場已是再理所當然不過的事了。

4　參考「Weverse Magazine」的報導。

如同《SNL》這個節目所述,在歐美媒體心中,男子團體的歌迷群體就是會為了自己喜歡的團體徹夜排隊,會聊著喜歡的團體成員聊到忘記時間,而且年齡大多屬於十幾、二十幾歲的女性。這的確是事實,就像披頭四狂熱一樣,只是防彈少年團的眾多歌迷不只把時間花在對防彈少年團瘋狂,也花費對等的時間抱持著自我認同,擁有自己的日常生活。

　　從這點來看,人們對於 ARMY 等眾多 K-POP 歌手的歌迷群體,甚至是全球所有歌手的歌迷群體,首先該問的問題或許不是:「你為什麼喜歡他們?」而是:「喜歡他們的你,過著怎樣的生活?」這樣才有辦法更貼近那些穿著傳統服飾,只為了遠遠聽到成員彩排的聲音,而聚集在演唱會場外高喊成員名字的沙烏地阿拉伯少女。

　　演出《SNL》,是防彈少年團更靠近 ARMY 一步的重要轉捩點。在這個節目中,他們表演了《MAP OF THE SOUL:PERSONA》的主打歌〈Boy With Luv〉^{Feat. Halsey*},以及 2017 年發行的《LOVE YOURSELF 承 'Her'》收錄曲〈MIC Drop〉。在他們的許多歌曲中,〈MIC Drop〉是一首從頭到尾表演都非常激烈的嘻哈歌曲,而〈Boy With Luv〉^{Feat. Halsey} 恰好相反,是他們所有作品中氣氛最為輕鬆明快的流行樂曲。

　　選擇這兩首氛圍相互衝突的歌曲,宛如濃縮了防彈少年團與 ARMY 之間的關係。首先,〈MIC Drop〉中提到享受著「閃閃發亮」的成功,是他們對自身地位的自信。這份自信不只是炫耀著成功,他們更以「我們別再見了／這是最後的道別」、「我無話可說了／你也別道歉」傳遞出身為勝利者的訊

息。從歌詞的脈絡來看，這或許是對從出道開始就一直攻擊他們，嚴重程度近乎詛咒的黑粉 ^{hater} 說的話。

相反地，〈Boy With Luv〉^{Feat. Halsey} 講述的是那些幫助他們從底層開始，不斷向上飛翔的許多微小事物，也就是只要團結起來就能發揮強大力量的 ARMY。他們藉著歌詞「現在這裡實在太高了」來隱喻自己的成功，並以「我想與你視線交會」傳達他們想與 ARMY 維持在相同高度的意願，也告訴 ARMY，他們「好奇你的一切」。

Come be my teacher
告訴我你的一切

如果說〈MIC Drop〉描述的是防彈少年團透過成功證明自己的過程，那麼〈Boy With Luv〉^{Feat. Halsey} 就是他們想在開口發聲前，先聽聽 ARMY 過著什麼生活的宣言。這首歌描述了藝人認同持續為自己的成功加油的歌迷，並將歌迷當成主角，希望能夠聽聽他們聲音的歷史。

防彈少年團將歌迷當作專輯的主角，開始述說他們想對歌迷說的話。在這樣的前提下，Jung Kook 拿普通人田楨國與防彈少年團的成員 Jung Kook 相比，並試著推估身為防彈少年團成員的 Jung Kook 擁有的影響力。

──嗯……我覺得這兩者之間沒有很明確的界線，反正我是要作為防彈少年團的 Jung Kook 對看著我的歌迷說話，所以想傳遞一些比較正面的訊息，因為我認為自己也擁有能給予希望的力量。

我要開誠布公地說

RM 在〈Boy With Luv〉^{Feat. Halsey} 中的饒舌段落中，第一句歌詞是「我要開誠布公地說」。藉著這段歌詞，他如實地說出自己對防彈少年團在韓國流行音樂史上獲得前所未有的成功有什麼想法，以及自己正在經歷的現實。

> 我也莫名地感到有些吃力
> 越來越高的 sky，越來越大的 hall
> 有時候我會祈禱讓我能夠逃跑

面對在「LOVE YOURSELF」系列之後，一個平凡人難以承受的超高人氣，他藉著歌詞毫無修飾地說出自己的感受。RM 透露，「我要開誠布公地說」這句話其實是他即興寫出來的。

──我如果要寫歌詞，就一定要變成那個說話的人，必須進入那首歌裡面。但如果用這種方式寫完主唱部分的歌詞，要繼續寫自己的饒舌歌詞時，就會變得沒什麼話好說了，哈哈！我有時候會寫完主唱部分的歌詞，遺忘了大約兩個星期後被說：「RM，你饒舌的歌詞還沒寫給我喔。」歌都做好了，最後只剩下我的饒舌要完成，那個時候最痛苦了。這首歌也是這樣，等到進入最終製作階段，我才突然想起饒舌歌詞還沒寫好的事，所以我才說「我要開誠布公地說」，哈哈！不過，以後就算我問自己：「喂，這真的是當時最好的結果嗎？」，我也能有自信地回答「這是當時最好的結果了」。

— 　反正，我是要作為防彈少年團的 Jung Kook

　　對看著我的歌迷說話，

　　所以想傳遞一些比較正面的訊息，

　　因為我認為自己也擁有能給予希望的力量。

　　Jung Kook

在《MAP OF THE SOUL：PERSONA》專輯中，防彈少年團將想聆聽ARMY聲音的意志當作訊息，由ARMY成為主角，歌曲中的話者則是現在的防彈少年團。RM透露他透過〈Boy With Luv〉^{Feat. Halsey} 這首歌經歷的變化。

——我想我是真的想開誠布公地說，才會寫下「我要開誠布公地說」這句歌詞。現在回想起來也覺得很怪，我自己那時候也是一邊寫一邊無言地想：「不是，我真的要這樣寫嗎？」哈哈！換作是以前，我可能沒有這種勇氣，也會換個寫法吧。

從這點來看，RM在這張專輯的第一首歌，也就是他的個人歌曲〈Intro：Persona〉[*]中「開誠布公」的態度轉變，就像在宣告要引領防彈少年團的音樂往某個方向前進。

這首歌以「一輩子都在問我究竟是誰」這句歌詞開頭，RM也藉著這首歌自問：「How you feel？現在感覺怎樣？」並坦露出自己成為超級巨星之後，人們的關注帶給他什麼感受。

> 其實我很開心，但有點不自在
> 我還不知道我到底是狗是豬還是什麼
> 卻有人來為我掛上珍珠項鍊

關於〈Intro：Persona〉的歌詞，RM如此說道：

——我到現在還是會很害怕看到自己登上娛樂新聞版面。有時我會忍不住想像，某一天新聞突然報導我的消息，也常常會幻想別人指著我說「他根本不該享有這樣的名聲跟地位」、「他其實能力很差又很廢，真的很不怎麼樣，你

看他素顏長什麼樣子」，所以覺得很痛苦。

RM透露他掏出「角色」Persona的原因：

——首先，我找了很多Persona的相關資料，接著整理了一下我的想法，並簡單歸納出「Persona是我的人格面具」這個結論，然後便開始創作。不過這樣一來，就只能寫出「我是誰」這種很老套的話。我自己也想過，「寫出這種內容就不帥氣啊」，哈哈！可是把這句話拿掉的話，又覺得這首歌很不像話。

從對自己的疑問開始，RM輕鬆地寫出了這首歌的歌詞。有別於防彈少年團越來越精緻的音樂，這首歌是以彷彿在現場演唱的形式進行錄音，將他的聲音生動地展現出來。

——剛收到節奏的時候，老實說我有點慌張。因為只有節奏不停反覆，除了吉他之外，沒有任何旋律。當下我就想「啊，是要我怎麼辦啦？」，哈哈！至少要有個大概的起承轉合，我才有辦法創造高潮吧……

RM笑著這麼說。但是和平常不同，只有簡單節奏的這一首〈Intro：Persona〉初版，反而成了一個契機，讓他能比以往更毫不修飾地闡述自我。RM說：

——因為這首歌太單調了，我必須填補非常多的空白，所以我在這首歌裡講了很多事情，也用比較輕鬆的態度去寫。不光是歌詞裡面出現了「吐露」這個詞，我更是用「就說出自己想說的吧，反正這就是我原本想做的事啊。雖然我還是很混亂，但現在就來發洩一下吧」的心情來寫，雖然寫得太過鉅細靡遺，但我覺得也不錯。

RM出生於1994年9月12日。2013年防彈少年團出道時，他還沒滿十九歲。就像前面提到的，他剛出道時曾被其他饒舌歌手當面批評、指責，但在那之後過了五年，他們成功拿到「告示牌兩百大專輯榜」第一名，發行了宣揚「愛自己」^{LOVE YOURSELF}理念的專輯，緊接著以想對歌迷說的話為概念，準備下一張專輯。

包括RM在內，防彈少年團的成員們其實已經實現了所有藝人想做的事，他們克服了苦難，與支持自己的人一起攀上高峰。但身為一個二十多歲的青年，防彈少年團依然在尋找「我是誰」的解答。RM補充道：

──我在〈Intro：Persona〉中想說的，其實就是，嗯⋯⋯算是一種辯解，是一種討論，是一種控訴，更是一種給自己的安慰。總之，時間在走，而我站在這裡，人們用各式各樣的言語規範我⋯⋯那是我生活在這個地球上無法避免的事情，但我想，至少我身上還有一些部分是只有我自己可以規範的吧？而且正是因為無論是我還是別人都無法規範的某些東西，才創造出了我的過去與現在。

〈Intro：Persona〉[*]開頭的旋律取自2014年發行的專輯《Skool Luv Affair》的第一首歌〈Introl：Skool Luv Affair〉^{**}，跟該首歌曲中段，RM開始饒舌時的旋律一模一樣。此外，《Skool Luv Affair》專輯的主打歌〈Boy In Luv〉的歌名與《MAP OF THE SOUL：PERSONA》的主打歌〈Boy With Luv〉^{Feat. Halsey}相互呼應。

演唱〈Boy In Luv〉時，防彈少年團迫切地渴望著他人

的愛，而如今，他們能透過〈Boy With Luv〉^{Feat. Halsey}，表達出他們好奇ARMY的生活，表現出他們已經來到想把愛傳達給ARMY的位置。他們以回顧過去的方式，傳遞自己已然轉變的想法與感受。在這個過程中，他們也看見了現在的自己。

作為一個團隊，他們已是登峰造極的超級巨星，也過了向世界證明自己的時期。但作為二十幾歲的青年，「我是誰」這個問題對他們來說依然是現在進行式，現在才正要開始畫出尋找答案的靈魂地圖^{map of the soul}。

美國探險 Surfin' USA

2017年，防彈少年團首度出席BBMAs，並榮獲「最佳社群藝人獎」。接著在2018年，他們以〈FAKE LOVE〉一曲，首度在BBMAs的舞臺上表演，並攻占「告示牌兩百大專輯榜」的第一名。2019年，他們與海爾希^{Halsey}一起在BBMAs表演〈Boy With Luv〉^{Feat. Halsey}，當天，他們不僅連續三年獲得「最佳社群藝人獎」，更拿到了「最佳雙人組合／團體獎」^{Top Duo / Group}。每次出席BBMAs，防彈少年團在美國的地位都有所改變，當地媒體也對他們越來越感興趣。

2019年5月15日^{當地時間}，防彈少年團登上了CBS電視臺的人氣脫口秀《荷伯報到》^{The Late Show with Stephen Colbert}•。節目以「從披頭四在美國帶來正式出道表演以來，距離五十五年三個月又六天之後，有一組新的巨星來到與當時相同的表演地點」這一段介紹詞來介紹他們。《荷伯報到》在當年披頭四表演過的紐約蘇利

文劇場 Ed Sullivan Theater 進行錄製，並以黑白影片的形式播出防彈少年團〈Boy With Luv〉Feat. Halsey 的演出，令人連想到五十五年前披頭四的表演。這也證明了美國大眾媒體，確實是用披頭四與披頭四狂熱的關係，來看待防彈少年團與ARMY。

但防彈少年團無法單純地享受媒體創造出來的這番熱潮。如今，這個世界越是吵雜，他們就越清楚自己該做些什麼。

SUGA回想當時的心情：

——在BBMAs得到大獎的時候，我沒有覺得「很棒」，或是想要反問大家覺得「看到了沒？」的想法。我們在幾天之後就要開始巡演了，也沒有時間陶醉於其中。我們七個人就是這點很棒，無論在什麼地方、面對什麼狀況都不會變，不會多想什麼，哈哈！我們不是不明白獎項代表的分量或意義，而是努力不讓自己陷入其中。

對美國人來說，防彈少年團的出現或許是睽違五十五年的「入侵」[5]也說不定，但他們從2015年開始，就在韓國取得了看不見極限的成果。在站上《SNL》與《荷伯報到》等舞臺的一年前左右，團隊經歷榮耀的同時，私下甚至深刻地考慮過是否要走上解散一途。也因為這樣，他們在美國越是獲得巨大的成功，反而越有機會看清眼前的現實。

SUGA回想起他與美國藝人交流時的感受。

——在這之前，「流行歌手」對我來說就是字面上的意思，是我在成長過程中關注、聆聽的對象，所以我的確必須對自

5　為英文的 Invasion，源自於「英倫入侵」British Invasion 這個用法。用於指稱 1960 年代中期，以披頭四為首的英國搖滾音樂在美國獲得旋風式人氣的文化現象。

己能跟這些人交流感到神奇才對。我們自己也曾幻想過，那可能會是一種非常與眾不同的體驗，後來才知道，好像也不完全是這樣。看在外人眼裡，那是搭名車、戴著金項鍊、每天開奢華派對的生活吧。可是很多時候，那都是一種商業手法。這對那些人來說就是「工作」，如果經濟狀況沒那麼好，即使是用租的也能弄到寶石與名車來炫耀。這該怎麼說呢，有種「轟」一聲，幻想破滅的感覺。

對防彈少年團來說，在美國的活動並不像媒體報導的明星樣貌，或是許多講述明星生活的電影一樣華麗，而是他們必須持續開拓的東西。他們一一完成自己面前的每一件事，與此同時，他們的靈魂所嚮往的並不是更大的成功，而是喚醒潛藏於自己內心深處的某些事物。

j-hope 表示：

——在美國做了幾次表演，我感受到了跟韓國不同的某種氛圍 vibe。畢竟他們的氣氛是追求自由，所以上越多節目，我就越受到這種氣氛的影響。

j-hope 感受到的自由，後來自然地融入至他的音樂中。後面我們還會詳談，不過 2019 年之後發行的 j-hope 個人單曲〈Chicken Noodle Soup〉Feat. Becky G，與專輯《MAP OF THE SOUL：7》中的個人歌曲〈Outro：Ego〉，是反映出他受到這種氣氛影響的成果。j-hope 繼續說道：

——我的確受到了一些影響，我覺得那是花錢也買不到的寶貴經驗，所以也對那些過去的時刻情有獨鍾。因為那些表演帶給我從未有過的感覺，也讓我有許多收穫。

我覺得那是花錢
也買不到的寶貴經驗。
因為那些表演帶給我從未有過的感覺，
也讓我有許多收穫。

j-hope

MAP OF THE 「STADIUM」

　　Jimin 在美國活動時獲得的靈感，對當時的防彈少年團產
生直接的影響。他在美國看了不少歌手的演出，並開始對防彈
少年團的表演懷抱更大的野心。

──我總是會拿來跟我們自己的表演做比較。在美國看每一
　　場表演，我好像都會這樣。有些團隊的舞者跳得特別出
　　色，有些團隊的概念……例如有些舞蹈的概念是大家一
　　起在派對同歡，然後只讓主角一個人跳舞、突顯出來，
　　我覺得那個氣氛真的很棒。有些團隊則是舞臺設計就非
　　常引人注目。

　　Jimin 想把自己感受到的一切，都反映到防彈少年團的演
唱會上。

──我會覺得我們的演唱會表演有點可惜，尤其是看過被世
　　人們認為「暢銷」的歌手表演之後……所以對我們的演唱
　　會也開始有更高的要求。我開始經常說，希望我們可以
　　不要停留在原本的狀態，在表演領域、舞臺設計或演唱
　　會編排上，都能有更出色的品質。

　　2019 年 5 月開跑的「BTS WORLD TOUR 'LOVE YOURSELF：
SPEAK YOURSELF'」巡迴演出，就是實現 Jimin 願望的舞臺。
這次的巡迴演出延續了先前的「BTS WORLD TOUR 'LOVE
YOURSELF'」，在表演曲目 ^setlist 中加入新專輯《MAP OF THE
SOUL：PERSONA》的收錄歌曲。

　　但「BTS WORLD TOUR 'LOVE YOURSELF：SPEAK

YOURSELF'」是防彈少年團史上第一次舉辦的體育場巡迴演出，每一站都在體育場等級的場地舉辦。這表示所有內容都會與一個月前結束的「BTS WORLD TOUR 'LOVE YOURSELF'」截然不同。演唱會場地更大，成員與舞臺表現必須填滿更大的空間，每一場演出也得吸引更多人。而且「BTS WORLD TOUR 'LOVE YOURSELF：SPEAK YOURSELF'」巡迴演出的表演日程中，預計要在單場觀眾人數將近六萬人，動員人數最多的英國倫敦溫布利體育場演出，並同步透過VLIVE進行現場直播。

Jung Kook透露自己當時投入體育場巡迴演出的心境：

——雖然很緊張，但我表演時的想法不是「我會被這個地方壓垮」，而是「我要戰勝這一切」。正式開演之前，我都沒有戴上監聽耳機，而是一直聽著來自觀眾席的呼聲，直到上臺的前一刻才戴上耳機，拚了命地表演。老實說，我覺得是有成員的帶領，我們才能完成體育場巡演，但我也覺得自己必須為這件事盡一份力。

「BTS WORLD TOUR 'LOVE YOURSELF：SPEAK YOURSELF'」是當時防彈少年團史上最偉大的時刻，也就像Jung Kook所說，是讓全球民眾看見他們為何是防彈少年團的時刻。喜歡防彈少年團的人就是這麼多，才有辦法塞滿整座體育場，但在演出結束後會留給觀眾什麼感受，則取決於表演的完成度。Jimin說：

——能夠在超過五萬名觀眾面前表演的歌手並不多，所以我們得讓前來參加的觀眾留下更深刻的印象，我想讓他們

看到「我們真的很棒」、「我們真的是個不錯的團隊」。

如同Jimin的想法，「BTS WORLD TOUR 'LOVE YOURSELF：SPEAK YOURSELF'」做了所有當時防彈少年團能做到的一切。這場表演以《MAP OF THE SOUL：PERSONA》的收錄歌曲〈Dionysus〉揭開序幕，兩隻巨大的豹形造型氣球登場，震懾全場，成員以一張大桌子為中心帶來激烈的演出，眾多舞者塞滿了整個舞臺。緊接著下一首歌，同樣也是帶領眾多舞者進行大規模演出的〈Not Today〉。開場如此氣勢壯大的演唱會到了中段，由成員們在舞臺上四處穿梭，帶來〈Dope〉、〈Silver Spoon〉、〈Burning Up^FIRE〉等經典歌曲組曲，將氣氛帶到頂點。至於安可演出，則是演唱了〈Anpanman〉，瞬間讓舞臺化身為遊樂場。

體育場巡迴演出的規模、防彈少年團激烈的表演，以及愉快又充滿活力的〈Anpanman〉，「BTS WORLD TOUR 'LOVE YOURSELF：SPEAK YOURSELF'」的演出曲目，濃縮了他們站上體育場前的每一個時刻。

所有表演到了最後，場內響起〈Mikrokosmos〉*的前奏。

所有人的歷史

防彈少年團在體育場巡演時演唱〈Mikrokosmos〉，可說是別具意義的舉動。歌詞提到「閃亮的星光」、「人們閃爍的燈火／都彌足珍貴」、「在最深沉的夜／更加燦爛的星光」。演唱這首歌時，人們照亮黑夜的燈火，就是塞滿整座體育場的

ARMY 手上拿著的官方應援手燈 ARMY Bomb。當那些光芒照亮整座體育場，才讓這首歌的歌詞化為現實。從韓國首爾*到沙烏地阿拉伯的利雅德，每座城市都有 ARMY 聚在一起，這樣照亮黑暗。

〈Mikrokosmos〉是「BTS WORLD TOUR 'LOVE YOURSELF：SPEAK YOURSELF'」巡演的最後一首歌，當這首歌響起，ARMY 就成了點綴演出結尾的主角。當這樣的景色透過 VLIVE 現場轉播出去，世界各地的 ARMY 都證明了自己的存在，相互連結，留下了紀錄。巡迴演出的途中，ARMY Bomb 點亮體育場，尤其是體育場被渲染上紫色光芒的情景，成了象徵 ARMY 的獨特情景。

Jimin 談起「LOVE YOURSELF」時期的巡演時，沉浸在思緒當中。他開口說：

——當時我好像真的很常哭，因為太開心了。

問到是什麼讓他那麼感動時，他說：

——我也不知道，那不光是一個畫面⋯⋯就是覺得很感激、很抱歉又很感謝，心頭縈繞著千思萬緒。

Jimin 既感謝又抱歉的對象，自然是 ARMY。

——ARMY 在演唱會上一起歡呼的時候，我有時候會覺得自己靈魂出竅了，有一種（理性）瞬間崩潰的感覺。

「BTS WORLD TOUR 'LOVE YOURSELF：SPEAK YOURSELF'」雖然是防彈少年團的演唱會，卻也和 Jimin 的記憶一樣，是 ARMY 使他們解除武裝的時刻。

因此，我們可以說防彈少年團的 2019 年，是藉《MAP OF

THE SOUL：PERSONA》與巡演完成的故事篇章。就像專輯收錄曲〈Make It Right〉*的歌詞一樣，這時，我們可以說防彈少年團成了「這世界的英雄」。而《MAP OF THE SOUL：PERSONA》專輯也講述了 ARMY 的故事，並以 ARMY 為主角，為「BTS WORLD TOUR 'LOVE YOURSELF：SPEAK YOURSELF'」畫下句點。

　　曾經渴望向世界證明自己的防彈少年團，跟愛著自己的人，一起創造出每個人都擁有各自歷史的宇宙。〈Make It Right〉的崇高氣氛之所以令人感到神聖，也是因為如此。尤其是 SUGA 為這首歌寫的歌詞，既是防彈少年團的歷史，也是他們如何透過 ARMY 獲得救贖的故事。

　　　我之所以能夠從地獄存活
　　　並不是為了自己而是為了你
　　　若你明白就不要猶豫 please save my life
　　　沒有你的陪伴獨自穿越這片沙漠使我乾渴
　　　所以快來抓住我吧
　　　我知道沒有你的海洋始終與沙漠沒有兩樣

　　與英國創作歌手紅髮艾德 ^Ed Sheeran 合作的〈Make It Right〉初期版本中，幾乎沒有饒舌的部分，多是以演唱為主。SUGA 透露了製作這首歌的幕後故事。
——加入饒舌之後，歌變得比較長。紅髮艾德那邊也建議
　　說，饒舌是不是可以唱得更有旋律感。
　　對於饒舌的部分，SUGA 提到防彈少年團獨有的優點：

——例如，給我們負責饒舌的成員每人十六句歌詞，我們三個就可以各自完美地填補那個分量，而且我們三人的風格都不一樣，所以一般要花三四首歌才有辦法塞入的訊息，我們可以濃縮起來，用一首歌全部講完。我覺得這是我們的長處。

製作《MAP OF THE SOUL：PERSONA》的時候，包含SUGA在內，防彈少年團的成員也各自開始對音樂創作有了自信。他們可以像〈Make It Right〉一樣，大膽地選擇在旋律比較流行的歌曲裡，加入分量相當長的饒舌。

j-hope聊起創作這首歌時，自己所經歷到的改變。

——我覺得我好像開始關注起整體的畫面，像是我們七人站在臺上唱這首歌的畫面、我能夠創造的畫面，以及我能傳達的感覺是什麼，我開始會去想這些。從這部分來看，我覺得我更成熟、更幹練了。

j-hope總是融於團隊中，使團隊更融洽。但在製作《MAP OF THE SOUL：PERSONA》的時候，他也知道在防彈少年團的音樂裡，自己能更凸顯出什麼部分。例如在〈Make It Right〉的「一切都只是為了靠近你」、「你是這段旅程的答案」等部分，他演唱時選擇特別加重力道，這是為了同時滿足這首歌要求j-hope扮演的角色，與他自己想表現出來的個性這兩個需求。

防彈少年團的自信與自負，像這樣不斷注入整個團隊。作為在全球體育場舉辦過巡迴演出的歌手，在經歷過這些經驗後，他們還渴望什麼呢？Jimin回答：

——我們希望能把事情做好，然後可以更好。無論舞臺上的機關再華麗，我們要是沒辦法把表演做好，那就都沒有意

義。我希望在演唱會時帶給人充滿魄力的感覺，讓人們觀賞我們的表演時會發出「哇！」的讚嘆聲，同時又給人相互充分交流的感覺。我覺得這就是「做得好」的意思吧。

人生、藝術、休息

——在那之前，我確實很常埋怨。我覺得自己沒有這樣的器量，為何要我承受這麼多事……正處在內心沒有整理好的狀態。

　　SUGA 回想起撰寫〈Make It Right〉歌詞時的感受。這首歌詞是在「LOVE YOURSELF」系列結束宣傳，他卻仍未擺脫成功帶來的不安時寫下的。

——我覺得我好像看到了自己的下場，就是所謂成功人士最後的下場。看著我們的人似乎都抱著「他們不知道什麼時候會墜落」的心態，在底下等著我們……那時我不知道，就算這個狀況結束了，我的不安還是會轉移到其他地方，所以我才會寫出那段歌詞。

　　如果說，對防彈少年團而言，〈Make It Right〉是記錄他們從 ARMY 身上獲得救贖的過往，那對 SUGA 來說，這首歌就是他當下依然渴望獲得救贖的心情。

　　在《MAP OF THE SOUL：PERSONA》的宣傳期間，我們可以說防彈少年團以團隊之姿達成了所有歌手夢寐以求的目標。他們的專輯用來獻給歌迷，並以這張專輯贏得該年度 BBMAs「最佳團體獎」，更召集全球歌迷到各地的體育場，創造屬於他們的「小宇宙」。

但是，SUGA必須繼續與這番巨大成功所帶來的不安對抗。就像下了舞臺後，Jimin會繼續夢想「做得更好」一樣，即使站上體育場的舞臺，對防彈少年團來說也不是一個最完美的快樂結局。他們在〈Dionysus〉*中預言的全新未來，正在展開。

大口喝吧（創作的痛苦）

一口乾了（時代的喝斥）

大口喝吧（與我的交流）

一口乾了（Okay now I'm ready fo sho）

……

新紀錄是與自己的戰爭，戰爭 yeah

高舉你們的祝賀酒杯 one shot

但我依然覺得好渴

就如〈Dionysus〉描述「痛苦」與「戰爭」的歌詞，現實中的他們要克服每一天都絕對不是件容易的事。

——啊，真的是要死了，哈哈。

Jung Kook用一句話描述了舉辦體育場巡演的感受。無論演唱會的編排如何，成員們都得在舞臺的左右兩側與中央頻繁跑動，無可避免。Jung Kook補充道：

——演唱會途中短暫下臺後，我們得換衣服、調整髮型跟補妝。但有時候我們會暫時躺下來，因為在表演過程中沒有控制好，用掉太多力氣……畢竟站上舞臺之後，總是會受到情緒驅使。

體育場巡演的體力調配問題，要求他們更嚴格地管理自己。

但更艱困的問題正在體育場外上演。在 2019 年舉辦「BTS WORLD TOUR 'LOVE YOURSELF：SPEAK YOURSELF'」巡演期間，Jin 感覺到自己的周遭世界又有了一些改變。Jin 如是說：

——巡演途中就算去了遊樂園，都讓我覺得很難過。我身邊有經紀人、保鑣還有翻譯，但即使我邀請他們一起來玩，站在他們的立場來看，當下他們正處在工作的狀態，所以很難好好享受，我感覺就像一個人去玩。

這次巡演進行的時候，大眾對防彈少年團的關注，已經高漲到無法與一年前相提並論。他們的宣傳活動始自令 Melon 伺服器癱瘓，接著他們到美國參加《SNL》，並舉辦體育場等級的全球巡演，勢不可擋，Big Hit Entertainment 也只能力求確保成員的人身安全。現在不光是在韓國，就連到了海外，即便只是短暫外出一下，他們都難以享受平靜舒適的時光。說得更明確一點，他們連出門都有困難。

Jung Kook 也表達過類似的遺憾：

——巡演的時候，我沒事不太會出門。以前會短暫出去一下，但現在我們必須守護的東西變多了，公司的工作人員在面對我們的時候，也不得不更謹慎。以前可以自由亂跑的時候，我會到外面拍一些東西，跟工作人員一起出去走走，那真的很有趣，但現在連這點小事都變得很困難。

巡演途中發生的狀況，加深了 Jin 作為防彈少年團成員一直以來的煩惱。Jin 透露：

——我也很愛音樂、很喜歡音樂，可是我覺得自己做不好。

巡演期間，成員們沒事就會在房間裡面用創作打發時

間，對他們來說音樂是工作也是興趣，但我沒辦法把做音樂當成玩遊戲享受……我覺得自己沒辦法像他們那樣，創作的同時也沉浸在音樂裡面，最後還能夠交出成品。所以巡演期間，我覺得好像更失去了自我。

從出道開始，Jin就對成員們有股敬畏感。Jin說：

——例如練舞的時候，我必須重複練習好幾次才能把舞步記起來，可是有人只跳一次就記得了。看到這樣的他們，我就覺得很無力。「哇，這些人也太有才華了，我們是學相同的東西，但他們怎麼有辦法跳得這麼好？」

所以當時比起自信，Jin更有強烈的責任感，認為自己作為防彈少年團的成員要盡力做到最好。

——其他人都很認真，如果只有我變成「漏洞」，我自己應該會承受不了，所以我也只能努力了。

但就在這時，Jin展現出了比他自己所想得更加出色的能力。在之前的專輯《LOVE YOURSELF 結 'Answer'》中，他自學創作了〈Epiphany〉的曲調。後來，在從頭到尾都以激烈舞步構成的〈Dionysus〉中，他也與RM交錯，演出引領整個表演的段落。出道時不太擅長跳舞的他與RM，竟能夠完成這種表演，就足以證明他有多努力。

然而，Jin卻認為只要是防彈少年團的成員，這都是理所當然的事。關於這件事，Jin如此說道：

——十年河東，十年河西，我們當然也要改變啊。而且，我也知道每次新的編舞出來，我都要花上比其他成員更多時間去學，所以我一直覺得「我必須提前做好，才不會影

響到工作」。

這樣練習到最後，終於能夠成功消化像〈Dionysus〉這樣的表演，Jin用下面這段話來形容他的感受，彷彿在闡述他個人的生活方式。

——我很滿足，「至少我沒有造成別人困擾」，我真的就是這樣想的。我急著想跟上成員，努力完成之後，我都會想「這次我也很認真，沒有造成大家的困擾」。有些人可能很不喜歡這種想法，可是我就是有能力不足的地方啊，能怎麼辦呢？哈哈！藉著這種方式逐漸成長，在現在這個位置上還能繼續成長，難道不是件好事嗎？

由此可見，對Jin來說生活的平衡非常重要。作為防彈少年團的成員盡自己最大努力的同時，他也需要作為平凡人回歸日常的時間。可是，在「BTS WORLD TOUR 'LOVE YOURSELF：SPEAK YOURSELF'」的期間，防彈少年團身處的大環境改變，等同於剝奪了Jin享受日常的時間。

——那時候，我的生活沒有什麼平衡，也沒有能夠分享這種煩惱的對象。辦演唱會跟歌迷見面是很開心，但是在其他時間，我幾乎沒有能做的事。

巡迴期間，也很難跟出道前就熟識的朋友見面。每換一個地點，下榻的飯店就會跟著改變，這也使他的壓力逐漸累積。

——我在演唱會會場沒有什麼壓力，那邊什麼都準備得好好的。需要醫生就能請醫生來，需要食物，工作人員就會準備好，但空間變換一直是一個問題。每一次換飯店，我就得重新裝設包括電腦在內的眾多設備，還要配合我

的需求調整生活空間⋯⋯我不是那種能在陌生環境中睡得很好的人，但去巡演的時候，通常每兩到三天就要換個地方。而且在韓國的話，晚上肚子餓的話只要去便利商店就能解決，但巡演時，連這種小事都不一定能做到。

至少在韓國的凌晨時間，透過遊戲跟匿名的玩家對話，是Jin認為能維持他心中自我的唯一方法。

另一方面，包括「BTS WORLD TOUR 'LOVE YOURSELF：SPEAK YOURSELF'」期間，SUGA簡約地描述了2019年時，他所經歷的困難。

——我完全呈現超脫的狀態，只覺得「還能怎樣呢？只能接受啊」，再加上行程本來就很滿，所以我一直在做「是要先捨棄身體，還是要先捨棄精神」的掙扎。有時候身體太疲憊，反而沒有多餘的心力感到不安。但問題是海外巡迴的時候，常常會因為時差，晚上睡一睡就在凌晨兩點左右醒來，那真的讓人很抓狂。結束美國行程後，到歐洲巡演時才差不多適應時差，但之前在美國的那一個月左右，幾乎沒辦法睡覺，根本沒時間不安，只覺得如果明天要上臺表演，就得先睡覺啊。

為了儲備隔天能站上體育場跑跳的體力，他們必須與睡眠戰鬥。演唱會結束之後，他們又必須與精神上的苦惱對抗，思考自己現在是否過得很好、身為藝人，如何能表現得更好，有時還要煩惱該如何接受自己不斷提升的地位，那一刻，他們真的需要「靈魂地圖」。

一個月

──我是個很調皮的人。我們幾個雖然是為了出道才會聚在一起，但在這之中我會去想要怎麼玩，哈哈！像在宿舍，我也想過「要不要叫炸雞跟披薩來開派對」。

V回想起出道前的練習生時期，續道：

──很多人年紀大了之後，常常會遺憾地說「學生時期應該要多累積一點回憶」嘛。我們成員也常常會講這種話，不過我倒是累積了不少回憶，也花了很多時間在過校園生活，那讓我覺得很幸福。要好好享受才能補充能量，才能把能量用在練習上。

V之所以會說這段話，其實是為了解釋接下來他對自己的定義。V說：

──我呢，簡單來說就是另外一種人。

V回想起練習生時期的自己，形容自己是比起拚命認真地去做什麼事，更像是「因為自己喜歡」才會去做的人，所以花了多少力氣練習，他就需要多少時間讓自己恢復能量。他還稱這是「心靈的青春期」，但似乎也是他在贏得世俗所認定的成功之前，想要先獲得個人幸福的意念。

──我常常跟自己說，要成為更好的人，但我覺得我必須要先變幸福、必須先用各種可能的方法獲得對某種事物的能量，才有辦法逐步變成帥氣的人。獲得靈感的時候也是，新冠肺炎疫情大流行的初期，行程全部都取消了，我休息了好一段時間後，突然很想去看晚上的海，所以就跟學校同學一起在晚上跑去束草。我們在那裡放煙

火、錄下海浪的聲音，還試著用夜晚海浪的聲音來作曲。在自己想在晚上看海時去看海，跟不想去看海的時候去看，感覺真的很不一樣。當我的心靈得到滿足，我就會把那時的情緒記錄下來。

　　V在生活中獲得靈感的方式，也是防彈少年團的「魔法」magic得以發揮的原因。在防彈少年團以《MAP OF THE SOUL：PERSONA》專輯進行宣傳活動時，若說韓國偶像或是被稱為K-POP歌手的藝人是代表韓國的文化產業象徵，一點也不為過。

　　這個產業以防彈少年團為中心，規模開始「瘋狂」大幅成長。例如，他們的專輯《MAP OF THE SOUL：PERSONA》發行一個星期，銷售量就達到約兩百一十三萬張。後面還會詳細解釋，不過，在只相隔十個月後發行的專輯《MAP OF THE SOUL：7》，銷售量則突破了三百三十七萬張。

　　再舉另外一個例子，2019年3月，Big Hit Entertainment推出的另一個男子偶像團體TOMORROW X TOGETHER的首張專輯《夢之章：STAR》發行一個星期，創下七萬七千張的銷售紀錄；三年後發行《minisode 2：Thursday's Child》，銷售量足足突破了一百二十四萬張。

　　全球的音樂產業都必須接受韓國偶像產業以ARMY等粉絲群體為中心，建立起產業結構的新現象。防彈少年團可說是站在旋風的正中心，不，就算說他們就是這股旋風的創造者也不為過。

　　但是，就像對V來說想看晚上的海，能立刻就出發這件事是人生中的幸福一樣，對防彈少年團的成員來說，能順著自己

我覺得我必須要先變幸福、
必須先用各種可能的方法獲得對某種事物的能量，
才有辦法
逐步變成帥氣的人。

V

的感受行動也是最重要的事。大型演唱會結束之後,他們必須聚在一起吃泡麵、與匿名的韓國遊戲玩家玩遊戲才有辦法入睡。

這也是為什麼即便世界各地的ARMY不斷增加,防彈少年團依然能在情感上貼近每一位ARMY的原因,只因為他們順從自己的心。關於這點,V也透露了他站上大舞臺時的態度。

——不管壓力多大,我只要做好心理準備就好。如果想太多、讓自己有壓力,我反而會做不好。只需要放輕鬆,把以前的表現拋到腦後,帶著自己最真誠的心上臺就好了。

防彈少年團從2019年8月12日起,獲得了一個月的休假,這是為了讓他們有時間傾聽自己的心,尋找屬於自己的生活方式。距離10月下旬將在首爾登場的「BTS WORLD TOUR 'LOVE YOURSELF:SPEAK YOURSELF' THE FINAL」還有兩個多月,無論是晚上去看海、玩遊戲還是對音樂的煩惱,他們都需要時間去體驗自己真正想要的事物。Jung Kook解釋當時休假的原因:

——我很累。我們是真的很想表演才上臺表演的,但行程真的太緊湊了……我很怕自己會失去對這些的熱情,擔心自己會真的只把它當成一份工作,所以大家才會說「暫時休息一段時間吧」。

後來,就像RM透過媒體跟歌迷解釋過幾次的說法,原本「MAP OF THE SOUL」系列在以「PERSONA」為主題的《MAP OF THE SOUL:PERSONA》專輯之後,還有「SHADOW」、「EGO」等主題,是預計以三張專輯組成的企畫。但隨著他們的休假、後續專輯的發行計畫延後,最後「MAP OF THE

SOUL」系列便以現在的《MAP OF THE SOUL：PERSONA》與《MAP OF THE SOUL：7》完結。

防彈少年團取消發行一張專輯，代表的是損失了專輯收益上百億韓元，再加上巡演以及其他相關產業的損失，等於至少放棄了超過一千億韓元的收益。因此，對於只認為韓國偶像產業是種商業取向的人來說，這或許是難以理解的決定。不過，這也代表無論Big Hit Entertainment現在變成多大的公司，無論他們制定了什麼營收計畫，成員們都比任何事重要。

對成員們來說，一個月或許並不長，但是用於思考人生的方向，或許是段很有意義的時間。Jin表示，他藉著這段時間，在心理上找回了自己理想的狀態。

——雖然老是被行程追著跑，但只要短暫休息一下，我就會覺得「我可以這麼做嗎？」。我有點希望這種想法消失，希望我可以理直氣壯地玩，能盡情去做自己想做的事。

Jin渴望著非常微小的日常。他會去釣魚、會花一整天的時間玩遊戲，也會出去跟朋友見面。他的日常生活中，也包括了跟SUGA一起去釣魚[6]。Jin說：

——我們在拍旅行節目的時候曾經釣過魚，那時候SUGA跟我說：「等回韓國以後，要不要去漢江邊認真釣一下？」後來我們兩個人就真的去釣魚了。釣魚本身很有趣，在船上吃生魚片配燒酒也真的超美味，所以後來我們也一起出去釣過幾次魚。

Jin這種看重、享受日常的態度，也對成員們帶來正面的

6　該節目為《BTS Bon Voyage 3》。「BTS Bon Voyage」系列為 2016 年起在 VLIVE 播放的旅行節目，現在可在 Weverse 上收看。

影響。Jin 帶著微笑說：

──SUGA 說多虧了我，他的心理狀況比以前好很多，還謝謝
　　我呢，哈哈！

　　對 SUGA 來說，釣魚這種小小的興趣可不只是短暫的休
息。SUGA 說道：

──我不太了解什麼是日常生活，應該是因為音樂是我最喜
　　歡的興趣，也是我的工作吧。其實現在也是，我早上起
　　來去上個廁所就進工作室了。看書是在工作室看，玩遊
　　戲也在工作室玩，這種生活日復一日。不過現在我多了
　　不少興趣，偶爾也會彈彈吉他……本來也想過要嘗試一
　　下音樂之外的事情，但我還是覺得彈吉他最有趣。

　　對 SUGA 來說，音樂依然幾乎等同於人生。但隨著心理狀
態變得比較從容，他也開始對其他事物產生興趣，這也使他對
音樂的態度有了一些改變。SUGA 回想道：

──從籌備《MAP OF THE SOUL：PERSONA》的時候開始，
　　我的創作方式就有點不一樣了。以前，我會強烈地認為我
　　必須獨自把所有事情做完，但這次在做〈DDAENG〉[7] 時，
　　我是跟 EL CAPITXN 一起做的。因為在真的沒有時間的狀
　　況下合作，所以工作方式就變得比較輕鬆，這讓我可以做
　　更多首歌，也開始覺得「如果有哪裡不完美，那也無可奈
　　何」。我就是在這種沒什麼壓力的情況下，先開始製作這
　　張專輯的。但從結果看來，好像跟我一個人承受壓力做出
　　來的成果差不多。那時候我才知道：「啊，我以前之所以

7　2018 年 6 月，防彈少年團迎接出道五週年時，於官方部落格上公開的混音帶，是由 SUGA、RM 與
　　j-hope 演唱的小分隊歌曲。

會那麼緊繃、那麼苦惱，可能就是因為我打從一開始就費盡心思，想要掌握那些超出自己能力所及的事。」

SUGA的這個經驗成了一個契機，讓他既是防彈少年團的成員，又同時能以「製作人SUGA」的身分參與更多樣的創作，這讓他感覺像回到了自己的起點。SUGA說：

——在大邱的時候，我是作曲家，這讓我一直很想當個製作人，所以也開始跟外面的人合作。畢竟我寫再多歌，也不可能都放進我們的專輯裡啊。我以前是沒想過一定要以製作人的身分做到什麼，但也沒有理由拒絕跟外面的人合作。我一直都在寫歌，如果想公開這些歌曲，那就需要作為製作人活動。

SUGA接著回想起他之前與房時爀的一段對話：

——房PD對我說過：「你絕對無法放棄音樂。」哈哈！他說我不會主動放棄音樂，一定會回到音樂身邊。我現在不會再因為音樂而痛苦了，因為我已經接受了。以前我曾想過不要再過這種這麼拚命、心理壓力這麼大的生活了，但現在我覺得：「那又怎樣？這樣也挺有趣的啊。」

年輕巨星的肖像

奇特的是，j-hope在休息期間是透過「工作」來探索自己。他把這一個月的時間，用來製作〈Chicken Noodle Soup〉Feat. Becky G*。開始休假的幾天後，他便前往美國拍攝這首歌的MV，並在休假結束後不久的9月27日這天發行歌曲。

之所以選擇工作的原因，j-hope用他特有的強健嗓音說：

——從某個角度來看，這對我來說是一種休息，而且我也想自己一個人出國去看看。得到這種經驗、透過這種經驗學習，讓我感到很安慰。當然，那是我的「工作」，但在國外獲得新的經驗，並把這些拍成影片紀錄下來 Vlog* 跟ARMY分享，這個過程本身就能讓我得到慰藉，就是可以分享我對工作的想法。

在練習生時期，j-hope都在被稱為「饒舌巢穴」的宿舍裡學習饒舌。這樣的他在不知不覺間開始自己作詞、作曲，並且在2018年3月發行自己的第一張混音帶《Hope World》**，接著在2019年9月發表〈Chicken Noodle Soup〉Feat. Becky G。幾年後，他在2022年7月正式發行個人專輯《Jack In The Box》***，成為防彈少年團中第一位發行個人正式專輯的成員。

對他來說，成長是伴隨著創作某些東西而來的。在《Jack In The Box》發行的幾個月前，j-hope跟我們透露了這張專輯的方向與創作的動機：

——我很清楚自己的內在、自己身上有什麼問題，所以我覺得如果把這些部分找出來、放在歌裡，可能會讓歌曲變得很嚴肅。發行第一張混音帶之後，我也隔了很久才能好好籌劃一張完整的專輯，所以我想讓大家看看我在這段時間有一些成長的樣子。

同時，j-hope也回想了自己作為藝術家，一路成長至今的旅程。

——我是因為跳舞才開始接觸音樂的，所以在歌曲創作上確

實還不夠成熟。我承認自己有做不到的部分，但我還是一直想趕快學習、趕快成長，讓自己成為一個更好的藝術家，這也是現在進行式。

在 j-hope 這段音樂旅程裡，〈Chicken Noodle Soup〉^{Feat. Becky G} 成了非常重要的經驗。尤其是在拍攝 MV 時，他與不同種族的舞者一起跳舞、相處的過程，成了他將多種文化即時融合在一首歌裡，並創造出新事物的契機。j-hope 回想起當時的拍攝現場：

——現場的人都融入在那裡的氣氛中。我們很自然地營造出前所未有的氣氛，非常有趣，也拍得很開心。我很感謝願意跟我合唱的 Becky G，她還說：「就照你想做的方式再試試看，我會一直等著你。」她很開放，讓我盡情地去做自己想做的東西，舞者則是把他們學過的舞和氛圍呈現給我看。把這些綜合起來，創造出來的結果包含了所有人的共通點，是個能夠稱為「一支舞」的成品。

與他人合作，總是能帶給 j-hope 重要的影響。

——嘗試一個人給出答案、一個人做點什麼，是一條非常艱辛的路。我常說，我很容易受到周遭的影響。誰喜歡我、我跟誰一起站上舞臺、誰帶領著我、誰給了我力量等等，這些對我來說真的都很重要。

對於他為何是防彈少年團的希望，是「hope」，他似乎找到了屬於自己的答案。

——我之前跟房 PD 一起喝酒，說起這件事有點不好意思，不過他當時告訴我：「對某些人來說你就是你，如果沒有你，就沒有防彈少年團了。」哈哈！因為我也有一部分

我現在不會再因為音樂而痛苦了，
因為我已經接受了。現在我覺得：
「那又怎樣？這樣也挺有趣的啊。」

SUGA

很相信、依靠成員與房PD，所以會希望能獲得他們的認同。聽到他說這種話，我有種他好像為我這個人做了總結的感覺……總之，我跟身邊很棒的人合作，也得到了歌迷的愛，怎麼可能會倒下呢？

不只是j-hope，對防彈少年團的所有成員來說，自行找到答案都是待解的課題。他們在《MAP OF THE SOUL：PERSONA》中回顧成為超級巨星的自己，並將視線轉向讓他們走到今天的ARMY。接下來，他們只能從自己的內心尋找自己能講述怎樣的故事。

RM在藝術家的生命中找到了答案。他對於藝術，尤其是看展覽的體驗，在休假期間也不曾間斷。RM說：

——發行《MAP OF THE SOUL：PERSONA》專輯之後，從外界的反應來看，我們一口氣登上了巔峰。但奇妙的是，這剛好與我開始對藝術感興趣的時間點相吻合。以前我很喜歡一個人到處跑、想要有一些思考的時間，所以會去接觸大自然。但不知不覺間，我現在反而更喜歡去別人設計好的空間，或是去看某些有主題的東西。一開始，我會在沒有做任何功課的情況下去看展覽，也看了很多攝影展。後來，我想起2018年巡演的期間曾去過美國芝加哥美術館 The Art Institute of Chicago 的事，所以就想說，那也可以找找韓國的常態展，接著就開始接觸很多美術作品 fine art。

藝術展覽是RM與自己對話的方式，他接著說：

——在這過程中，我開始意識到所謂思考的方法。有了喜歡的藝術創作者後，我也開始尋找跟自己溝通的方式。有

些人的作品，就是他經歷過激烈的思考之後得到的視覺成果，那背後經歷了無數次的失敗，所以看到創作者抱持著「我是這樣思考的」的態度創造出來的成果時，我會有種得到強烈淨化的感覺。

RM透過藝術省視自我的過程中，也在探尋著從出道以來就持續困擾著他的疑問。簡單來說，他正試著在「藝術家」與「偶像」之間定義自我。RM說：

──在K-POP這個產業，「幻想」是很重要的基礎之一。2019
　　年的時候，我一直在思考這件事，所以縮短距離這件事
　　也成了我的煩惱，我想縮短作為防彈少年團的我，以及
　　我所知道，或是我想成為的我之間的距離。老實說，我
　　總覺得就算我是一個隨處可見的防彈少年團成員，似乎
　　也不是什麼大不了的事，要假裝自己不是這種人反而更
　　困難。我遇到歌迷的時候，其實會想抱抱他們，還想跟
　　他們說：「哇，太謝謝你了。」、「多虧了你，我才有辦法
　　這樣生活、這樣做音樂。」可是我也很好奇，在我這麼做
　　的時候，我還有辦法販售幻想嗎？當然，我也知道有些
　　人認為：「你們不是一般人，你少在那假平凡，你們明明
　　就賺很多。」所以我經常覺得，我們是不是在這個界線之
　　間，架設了一座玻璃做成的橋，這座透明的橋能讓我們
　　看見下方……所以會讓人感到恐懼，因為只要有一點點
　　裂痕，我們就會掉下去。

2020 年 2 月 21 日發行的正規專輯《MAP OF THE SOUL：7》，就猶如 RM 為內心問題尋找解答的過程。RM 透過自己的個人歌曲〈Intro：Persona〉，以及他在與 SUGA 一起演唱的小分隊歌曲〈Respect〉*中扮演的角色，說明了「MAP OF THE SOUL」系列的編排。

——這個系列是從「我是誰」開始，以「Respect」作結的旅程。

正規專輯《MAP OF THE SOUL：7》的編排是依序收錄迷你專輯《MAP OF THE SOUL：PERSONA》中的〈Intro：Persona〉、〈Boy With Luv ^Feat. Halsey^〉、〈Make It Right〉、〈Jamais Vu〉、〈Dionysus〉之後，從第六首歌〈Interlude：Shadow〉開始才是新歌。

第一首歌〈Intro：Persona〉以「我是誰」這句歌詞為這張專輯揭開序幕，並持續朝著「你」，也就是透過 ARMY 往外在世界發展。然後在〈Interlude：Shadow〉中，看見伴隨成功而來的「與光成正比的影子」。從那一刻起，他們開始深入挖掘各自的內心。

Jung Kook 仔細回想了製作《MAP OF THE SOUL：7》時的心情。

——我感覺有點混亂。我覺得自己還有待加強，卻搭著飛機到各處辦演唱會、領獎，大家開始喜歡我，而我必須配合這樣的狀況好好表現……但忙得這樣暈頭轉向，才發現我在很多地方都還很生疏。我不知道事情是從哪裡開始出錯的，也開始覺得如果我能做得更好，事情可能會不一樣。

防彈少年團成為國際巨星，再加上製作《MAP OF THE SOUL：7》時才剛滿二十二歲，這讓Jung Kook經歷了極大的落差。他在這張專輯裡，透過自己的個人歌曲〈My Time〉*坦率地說出了這個問題。

在我也不知道的時候 年幼的我已經長大
（宛如迷路的孩子一般）
This got me oh just trippin'
感覺就像徘徊不前
Don't know what to do with / Am I livin' this right?
為何只有我在不同的時空

Jung Kook回想當時，這麼說道：
——歌手Jung Kook跟平凡人田楨國的時間沒辦法融合在一起，又沒辦法解決這個問題，畢竟沒人能隨心所欲地生活。但作為代價，我在其他部分能獲得更多幸福……我覺得我可能需要承受這些事情，才有辦法成長到下一個階段。

透過《MAP OF THE SOUL：PERSONA》獲得大眾的高度關注後，防彈少年團接下來即將發行的新專輯，已然成為全球音樂產業中最受矚目的專輯之一。在這個時間點，後續專輯《MAP OF THE SOUL：7》大多數的收錄曲中描述的個人煩惱比以往任何時候都還要多。

包含個人歌曲〈Filter〉，Jimin將製作這張專輯的過程比

MAP OF THE SOUL : 7

THE 4TH FULL-LENGTH ALBUM
2020. 2. 21.

TRACK

01 Intro : Persona
02 Boy With Luv (Feat. Halsey)
03 Make It Right
04 Jamais Vu
05 Dionysus
06 Interlude : Shadow
07 Black Swan

08 Filter
09 My Time
10 Louder than bombs
11 ON
12 UGH!
13 00:00 (Zero O'Clock)
14 Inner Child

15 Friends
16 Moon
17 Respect
18 We are Bulletproof : the Eternal
19 Outro : Ego
20 ON (Feat. Sia) (Digital Only)

VIDEO

 COMEBACK TRAILER :
Shadow

 <ON>
Kinetic Manifesto Film

<We are Bulletproof : the Eternal>
MV

 <Black Swan>
Art Film

 <ON>
MV

 COMEBACK TRAILER :
Ego

 <Black Swan>
MV

喻為「跟自己分享故事」。

──我苦惱的是，我必須要把自己跟偶像身分分開來看，還
　是應該要把兩者畫上等號。

　　在那段時期，Jimin對於自己是怎麼樣的人思考了很多。
度過這段時期之後，他如此描述自己心中理想的平凡人朴智旻
該是什麼樣貌。

──我覺得最理想的是當個直率的人。以前的我很謹慎小心，
　就算有想說的話，也經常會猶豫要不要說出口。我會希
　望對方多笑、希望對方陪在我身邊，所以會做出一些很
　誇張的行為，但那些都不是原本的我會做的事。從2019
　年開始，我會在自己想要靜下來的時候靜下來，面對自
　己不喜歡的事情也會試著表達出來。在這個過程中，我
　更明確地知道：「我不是討厭獨處，是討厭被人疏遠。」

　　Jimin在那段時期的「Weverse Magazine」訪問中，曾說過
自己是「想要被愛的人」*。基於他自己也不知道的某個原因，
他從很久以前開始就渴望他人的愛，那也不斷對他的人生造成
影響。Jimin說：

──我也不知道，我好像天生就是這樣，哈哈。

　　Jimin說出自己藏在內心深處的話：

──好像也是因為這樣，我會在不知不覺間強迫自己維持某
　一種形象。如果不依照人們的期望做事、如果不為別人
　付出這麼多，我就會覺得自己是個微不足道的人。

　　Jimin的煩惱與他身為藝人的姿態有直接性的關係。他希
望在舞臺上竭盡全力並獲得眾人的喜愛，那在他的自我 ego 當中
占了很大一部分。Jimin接著說：

——但幸好，我覺得身為偶像的我跟真正的我沒有太大的差別，我也幾乎不曾跟別人央求過「我好歹也是人，就多體諒我吧」。雖然我私底下還是會有不願意讓人看見的部分，但我就是想做這些事才會選擇這份工作，這就是我原本的樣子。

在舞臺上展現完美形象的表演者，這就是Jimin的角色。他的個人歌曲〈Filter〉˙也反映出他想在舞臺上展現出最好的面貌，藉此獲得歌迷喜愛的心情。

混合調色盤裡的色彩 pick your filter
想要哪一種我
讓你的世界改變 I'm your filter
將我套用在你的心

Jimin如此說道：
——我想讓歌迷看到我千變萬化、持續改變的樣子。這首歌很完整地描述了我的故事，所以製作的過程中我也非常開心。

對此，RM也說明了自己收錄在《MAP OF THE SOUL：7》這張專輯裡的個人故事有多直率，以及他們是如何呈現這些故事的。

——例如，以前我們會說「這就是我的煩惱」、「我有時是個雙面人，我有時可能是個有點偽善的人」，現在則是更進一步地說：「我想過了，我似乎更像是這樣的人」。

就像Jimin完成他在《MAP OF THE SOUL：7》中參與創

作的歌曲一樣，防彈少年團也在這張專輯中坦承內心的想法，並讓我們看見他們把這些想法反映在身為藝術家的自己身上。

《MAP OF THE SOUL : 7》先公開的歌曲〈Black Swan〉描述的是身為藝術家的他們如何界定自己。在這首歌裡，他們自問：「如果聽音樂時我不再感到心動，那未來我該為何而活？」

> 若這些再也無法感動我
> 若我的心不再感到悸動
> 或許我會就這麼死去也說不定

在之前的專輯《MAP OF THE SOUL : PERSONA》的〈Dionysus〉裡，他們描述了身為藝術家，自己還需要做些什麼的煩惱。到了〈Black Swan〉，他們則改為描述即便如此，身為藝術家還是要持續前進的宿命。

> 即便洶湧浪濤
> 迎面席捲而來
> 我也絕對不再隨波逐流

從後來公開的表演中，能看到〈Black Swan〉在表演內容上融合了嘻哈節奏與現代舞的元素，並結合防彈少年團獨有的多變走位與極具衝擊的動作，創造出橫跨流行音樂與古典音樂、商業與藝術的同時，也不完全屬於任何一邊的獨特時刻。從這點來看，他們在 2020 年 1 月 28 日^{當地時間}，於 CBS 的《詹姆斯柯登

幸好，我覺得身為偶像的我跟真正的我
沒有太大的差別。
我就是想做這些事才會選擇這份工作，
這就是我原本的樣子。

Jimin

深夜秀》The Late Late Show with James Corden 首度表演〈Black Swan〉時身著比以往都輕便的服裝，並赤腳帶來演出的景象，極有象徵性。[8]

此外，在〈Black Swan〉的 MV*公開之前，搶先公開了沒有防彈少年團登場的藝術影片**。影片中將原曲重新編成古典樂，並由現代舞蹈團 MN 舞蹈公司的七名舞者表演舞蹈。在韓國偶像產業中，發行新歌時搶先公開沒有成員登場的影片是一個出乎意料的選擇。但藉著這個方式，也更明確地呈現出〈Black Swan〉是如何自由地來往於藝術與商業之間，並逐漸模糊了兩者之間的界線。

——那首歌真的很難。

j-hope 如此評價〈Black Swan〉的獨特表演。他接著說：

——我秉持著希望更精進自己的態度來學這支舞，並且試著找出我在這首歌裡能做什麼。我倒是很好奇其他人怎麼想，哈哈！Jimin 原本就很擅長跳舞，所以他表現得很好，但其他成員跳舞的時候都在想什麼呢……畢竟那支舞真的不簡單。

對於〈Black Swan〉表演的感想，Jimin 這麼說：

——在表演這首歌的時候，我都在想：「我為什麼以前都沒把我們做的歌、我們的 MV 和表演看成藝術作品？」做完〈Black Swan〉之後，我覺得我們真的做了一件藝術作品。

對 Jimin 來說，〈Black Swan〉也讓他重新看見自己在舞臺

8　防彈少年團與 Big Hit Entertainment 在這個時期舉辦了全球現代藝術展企畫「CONNECT, BTS」，在試著連結流行藝術與純藝術的這一點上，這與〈Black Swan〉有著相似的脈絡。這個企畫跨越國籍、類型與世代，邀請全球享負盛名的現代藝術創作者與策展人一起，就「對多元化的肯定」、「連結」、「溝通」等防彈少年團持續透過音樂傳達的訊息，以現代藝術的語言進一步發展擴展。2020 年 1 月 14日當地時間從英國倫敦開始，「CONNECT, BTS」在德國柏林、阿根廷布宜諾斯艾利斯、美國紐約、韓國首爾等地同步進行。

上的能量。

——在看編舞試行影片的時候，我是所有成員中最開心的那個，我覺得「我應該能做得很好」。那是之前我們沒有嘗試過的新風格，讓我很興奮，同時也很開心我們逐漸拓展了自己的領域。站在現代舞者的立場，可能會覺得我們的舞不能算「舞蹈」，但我們開始逐漸能透過舞蹈的某些特點，拓展能表現的歌曲範圍……能夠做到這點，就讓我很感激了。

學習現代舞的學生為了作為偶像團體出道而開始學嘻哈，之後不斷登臺表演，逐漸找到更多自己能做到的事。當他們在商業上登峰造極時，他也終於能將自己一直以來所做的事情濃縮在一件藝術作品裡。

因此，《MAP OF THE SOUL：7》是防彈少年團成員作為偶像，帶著各自的角色，歷經過漫長時光，透過淬鍊出來的一切接受自己，逐漸成為藝術家的過程。

從這點來看，收錄在《MAP OF THE SOUL：7》中的〈Friends〉*又和〈Black Swan〉恰恰相反，這首歌同時也成了專輯裡的另一個座標。在Jimin與V的合唱曲〈Friends〉當中，兩人在「曾經格外耀眼的首爾」相遇，於類似「今天是摯交，明天是仇敵」的關係中反覆來回，最後終於能對彼此說「我了解你的一切」。

據V所說，〈Friends〉的創作始於他跟Jimin之間非常私人的關係。V如此說明這首歌誕生的背景：
——我就是想跟Jimin一起做點什麼。我很喜歡Jimin這個

人，尤其喜歡他在舞臺上的樣子，所以我就想：「我們一起做一首歌，我也試著模仿Jimin的那個樣子吧。」我們也曾經想過要用曲風很強烈的歌，但Jimin說：「我們兩個發生過很多事，而且又同年，乾脆就以朋友的身分做一首歌怎麼樣？」然後Jimin就用他的想法做了一些東西出來，我覺得特別棒，所以我就跟他說：「喂，你把它做完啦！」哈哈！Jimin也很開心，所以做得更好了。

V回想起第一次跟Jimin見面的情景，覺得這一切都很不可思議，因為他認為在團隊裡，Jimin是跟他最不一樣，卻也最親近的人。

——我跟Jimin完全相反。像在練習生時期，Jimin是一個非常渴望出道的人，但我就算被開除也會覺得「這就是我的命運」。

據V所說，〈Friends〉描述的是個性如此相反的兩個人如何接納彼此的故事。

——一開始，我不能理解他。那時候年紀還太小，不太能理解別人，也沒有見識過太多人情世故……但我就是很好奇「他為什麼要這麼認真？」。Jimin真的面對每一首歌都會投注所有心力，後來我才明白：「他是真心熱愛表演，同時也很害怕大家會對他的表演失望。」我曾經像這樣很仔細地整理過我對Jimin的看法，Jimin也說他曾經很仔細地思考過我的事情。然後，我也知道既然我有擅長的事情，那Jimin也會有他擅長的事情……之後就能理解他了，這也讓我覺得很神奇。兩個恰好相反的人都覺得「哇，我們真的很不合」，同時卻也互相認同是因為有對

方在，才有人能彌補我的不足，讓彼此都能看得更高更遠。

完全相異的兩人承認彼此的差異，進而成為朋友，這或許會讓人覺得是連續劇或電影裡的老套情節，不過如果主角是防彈少年團的成員，那可就是個有如電影大片的偉大故事。於是，〈Friends〉這首描述特定人物之友誼的歌曲，成了全世界最知名的歌曲之一。

同時，Jimin 與 V 在〈Friends〉這首歌發行前歷經的過程，也讓他們藉著彼此看見自己身為藝人的模樣。Jimin 渴望成為舞臺上最棒的藝人，V 則專注於以創作者的身分表達自身的情感。V 說道：

——我不需要工作室。如果我覺得只有在工作室裡才能創作，那我就會跟公司要求。但是我認為，只有在我想做的時候去創作，才能寫出好歌……我也更偏好自然哼出來的旋律。

V 提到他收錄在《MAP OF THE SOUL：7》中的個人歌曲〈Inner Child〉*：

——原本這首歌真的是用來「表演」的歌，我覺得這是能在現場表演給歌迷看的一首歌。[9]

從結果來看，〈Inner Child〉也確實完整反映出了他當時的感受。V 說：

——我想把內心的痛苦這一類的東西都寫進去。那是一首很開心的歌，歌詞卻很悲傷。

9　但因為新冠肺炎疫情大流行的關係，〈Inner Child〉沒能在歌迷面前表演。最後是在 2020 年 10 月 10 日至 11 日，於線上演唱會「BTS MAP OF THE SOUL ON:E」，以非零接觸的形式演出。

現在我能夠看見

昨天的你

初萌芽的玫瑰雖滿是尖刺

但我仍想伸手擁抱

〈Inner Child〉依據聽眾的解讀，也可以解釋成在描述防彈少年團與一直以來陪伴著他們的 ARMY 的故事，或者是 V 想對過去的自己、想對依然存在於心中的年幼孩子說的話。V 透過這一首歌，替所有人帶來了安慰。

而 Jin 在《MAP OF THE SOUL：7》的個人歌曲〈Moon〉* 中表達出他對 ARMY 的心意。
——我一定要用我想對歌迷說的話，做一首開朗的歌，所以副歌的歌詞是「我會環繞在你身邊／我會留在你身邊」。在決定歌詞的時候，我也說我希望一定要有這兩句。因為這兩句話就是我的真心，我希望一定要放進歌詞裡。
Jin 藉著一直環繞著地球轉的月亮，比喻出自己對 ARMY 的感情。他也透過〈Moon〉這首歌的表演傳達了喜悅。[10]
——這一首歌就是我覺得「在個人表演的時候，一定要跳一次舞」的歌，所以還特別編了舞步。
Jin 更對舞臺呈現提出了具體的想法。就跟其他成員一樣，他也因為接連不斷的行程而疲憊不已，有時候也經歷過心理上的痛苦。但 Jin 選擇再一次接受歌迷的愛，並且向歌迷表達他的感謝。

10 這首歌同樣是在 2020 年 10 月 10 日至 11 日，於線上演唱會「BTS MAP OF THE SOUL ON:E」，以零接觸的形式演出。

如同前面所述，RM身為偶像、身為流行音樂產業裡的超級巨星，煩惱著他眼前的各種限制。另一方面，Jin也在思考怎麼向歌迷表達自己的真心，而我們可以說，這就是防彈少年團。他們既是偶像也是藝術家，並持續深入自己的內心，坦承地說出內心的故事，最終又回到他們與歌迷之間的關係。

專輯《MAP OF THE SOUL：7》讓每位成員都盡情發揮，使整張專輯的編排與發展成為他們的歷年專輯中，最複雜又多元的作品。〈Intro：Persona〉、〈Interlude：Shadow〉、〈Outro：Ego〉扮演了指引成員們開始探索自我的角色，個人歌曲與分組合唱歌曲則闡述了他們個人的內在感受與故事，不僅坦率地描述了他們現在處在什麼樣的狀態、這樣的狀態又是從何而來，更在尋找疑問的解答。

他們七人既是偶像也是藝術家，這段尋找自我的旅程就像嘻哈、搖滾、電音、流行，或是介於這些類型之間的音樂一樣，豐富且華麗。與此同時，《MAP OF THE SOUL：7》的多變內容就像〈Black Swan〉一樣，一切最終都能歸於「作為藝術家而活」的這個疑問，同時也讓我們看見找到問題解答的過程。

SUGA在〈Interlude：Shadow〉˙中，闡述了他曾想要成功的野心，以及在野心實現後看見「腳底下的陰影」，最終領悟到「我的飛躍可能會以墜落告終」的心路歷程。在防彈少年團獲得成功之後，他的不安是始終困擾著他的問題，但他反而在〈Interlude：Shadow〉中正視這樣的不安，開始試著擺脫內心的黑暗。SUGA說道：
——這首歌是我在確定自己已經接受了所有一切的狀態下寫

的。我有點希望它可以成為類似參考書的東西，以後還會有其他藝人獲得成功，我希望會有，那在這個前提下，他們肯定也會感受到跟我一樣的煩惱，可是從來沒人跟我說過「成功之後會很可怕」之類的……哈哈。

SUGA 就這樣接納了音樂帶來的喜悅與痛苦，並開始將他生命中的許多情緒與音樂結合。

——我會去學心理學，有很大的原因是因為這在音樂上能帶來很大的幫助。當我開始學習所謂情緒的定義之後，我真的有很多收穫。我有兩個夢想，一個是等我變成白髮蒼蒼的老人，還在舞臺上拿著吉他自彈自唱，另一個則是考取心理諮商師的證照，因為很多後輩都在做跟我們類似的工作，我想幫助他們。我去打聽過，考證照需要很多時間，所以應該沒辦法馬上達成，但總有一天我一定會考到的。因為有了這樣的夢想，我覺得我未來也不會安於現狀。

就像專輯《MAP OF THE SOUL：7》的最後一首歌，同時也是 j-hope 個人歌曲〈Outro：Ego〉*描述的一樣，一切都會在沒有任何明確結果的當下結束。在這首歌裡，j-hope 回想著出道前的自己與團隊所經歷過的事情，寫下了這段歌詞：

如今 I don't care 全部
都是我命運的選擇 so we're here

j-hope 接受了現在，決心要走上自己眼前的這條路。雖不知

道什麼才是人生的正確答案，但他配合輕快的電音旋律，表達出無論在什麼情況下都要前進的堅定意志，這也濃縮了防彈少年團經歷過將近七年的人生。對於〈Outro：Ego〉，j-hope說道：

——我覺得這首歌必須完整表達出我的氣質、我的感覺，要用專屬於我的方式來呈現。

j-hope的氣質與方式，也是他作為防彈少年團而活的部分人生。例如，他在開始練舞之前，會有一套自己固定的流程。j-hope說明：

——這段時間我都在跳舞，我的身體開始有了一些自主認知，所以我會交給身體自己行動。跳舞之前，我會為了獲取能量而吃飯，做些伸展運動。我的腳比較容易受傷，所以我會特別充分伸展腿部。因為知道這些細節，所以我會更認真準備。練習結束之後我會泡半身浴來放鬆身體，這些自然而然就成了我的規律。

j-hope說他是以這種的態度，面對如此反覆不變的人生。

——但我也不是說面對工作的時候，我就一定是無所不知的。我只是想說，結果雖然很重要，但過程也非常重要。我想在親身經歷的同時，也維持只屬於自己的平衡。跳舞也是一樣，我總是會不停碰壁，並做出很多調整。總之，就是要克服眼前的問題啊。

ON，以及……

《MAP OF THE SOUL：7》的主打歌〈ON〉*集結了防彈少

年團對人生的態度。如果說把成員們各自的煩惱、身為藝術家該走的路、每個人心中認為防彈少年團該做些什麼的答案結合為一，就會是這一首歌。〈ON〉描述了他們背負一切向前走的狀態。

——這首歌的內容說的是「痛苦都拿來吧，我都願意承受！」

但其實那些痛苦也滿難受的，哈哈。

j-hope雖然笑著這麼說，但這確實也是包括他在內的七名青年，作為防彈少年團的成員堅持至今的方式。

如果只從專輯敘事的角度來看這首歌，那或許單純解釋為他們戰勝了一切煩惱，並說好永遠當個英雄就夠了。可是，〈ON〉中卻有這樣的歌詞：

願我能在我的苦痛所在之處
得以喘息

就如歌詞所述，這一首歌紀錄的是此刻無論是痛苦還是光榮，他們都要擔在肩上向前走的心境。

這是他們的重要轉捩點之一。他們以專輯《MAP OF THE SOUL：7》的主打歌〈ON〉為起點，並非以主角的觀點描述一篇已經完結的英雄史詩，而是完整敘述了他們當下面臨的狀況。

雖然一直以來都是如此，不過從《MAP OF THE SOUL：7》開始，他們專輯裡的故事成了現實，而他們希望「開誠布公」地向ARMY傳遞訊息的方式，就是將現在正在經歷的現實融入歌詞。後來發行的專輯《BE》、《Proof》等等，全都不經

任何修飾，直接記錄了當下他們經歷的現實與心境。

所以，〈ON〉無論在歌曲還是表演上，都沒有做出明確的結論，只展現出他們正視自己的人生，未來也會繼續前進的意志。在大規模行進樂隊的鼓聲中，成員們與行進樂隊一起登場，帶來從頭到尾都十分激烈的舞蹈動作與走位複雜的演出。

〈ON〉的表演更進一步深化，並體現出他們一直以來展現的高難度大型表演。從這一點來看，這是他們身為藝術家不斷挑戰極限的嘗試。而從歌曲中要背負起這段人生並持續前進的訊息來看，那彷彿是希望將這份意志上達天聽的儀式。

尤其在〈ON〉MV公開的幾天前，防彈少年團也公開了「〈ON〉Kinetic Manifesto Film：Come Prima」*的影片。這支影片中不是在一般的布景或表演用的舞臺上拍攝，而是在寬廣的平地上進行。不僅是畫面看起來十分宏偉，他們在看不見盡頭的空間裡帶來的表演更讓觀眾覺得，他們不僅僅是在表演編排好的舞蹈，更如實傳達了他們要繼續作為防彈少年團，度過未來人生的堅定意志。

——真的很累，哈哈！

Jimin簡單用一句話表達了當時對〈ON〉這場表演的感想。他接著道：

——表演完甚至會完全喘不過氣。之前的〈IDOL〉對我們來說
　　已經是新的挑戰了，因為動作很大，也有很多跳躍，整
　　體看起來非常華麗，但這次的〈ON〉比那首歌更宏偉，走
　　位很多，每個人的動作也要整齊劃一。所以雖然很累，
　　但我也覺得這首歌很華麗又帥氣，很感謝我們這個團隊

能駕馭〈ON〉這首歌。

就跟 Jimin 的感受一樣,〈ON〉的表演象徵了防彈少年團的一個高峰。這首歌的編舞規模很難在一般的音樂節目中呈現,因此若要在體育場演唱會以外的地方表演,他們就必須為〈ON〉另外尋找空間和舞臺。而這也是因為他們的表演力,以及在音樂產業中的地位登上了頂端才有辦法做到。

〈ON〉的表演於 2020 年 2 月 25 日^{當地時間}於美國 NBC《吉米 A 咖秀》_{The Tonight Show Starring Jimmy Fallon} 中首度公開。為此,NBC 的製作團隊特別租下了整座紐約中央車站 ^{Grand Central Terminal}。這是全世界最大的車站,也是紐約最具象徵性的地標,防彈少年團在這裡透過〈ON〉的表演,讓人們看見他們在美國音樂產業裡的地位,同時也展現出他們是如何爬到今天這個位置的。*

在這天播出的影片中,〈ON〉表演結束,主持人吉米·法倫朝他們跑去時,防彈少年團的成員們都累得不斷喘氣,彷彿立刻就會癱倒在地。Jimin 回想起當時的情況:

——在光滑的地板上跳舞有點不太方便。那個空間大小雖然很適合我們,但規模太大,反而有種被空間壓制的感覺。這樣身體就會更用力,耗費更多體力。

Jimin 接著透露在中央車站表演特別困難的原因:

——那裡太寬廣了。那是個很大的車站,我知道在那裡表演很有意義,但到了現場一看,真的很大又氣派,就感覺被空間壓制了。而且車站的地板很滑,這都讓我們很緊張。

但越是這種時候,防彈少年團就會越傾盡全力表演,撼

動觀眾的心。〈ON〉的表演結束後,一邊歡呼一邊跑向他們的吉米・法倫以興奮的聲音介紹完他們的新專輯之後,並沒有立刻跟他們搭話,而是一再表示吃驚,並擁抱每一位成員。

我們可以說,〈ON〉是一首注定成為防彈少年團象徵的歌曲。他們在所有人的關注下發行新專輯、公開主打歌,以超大規模的表演震撼了觀眾。光是在他們演出的每個電視節目中帶來〈ON〉的表演,就代表著那會是最特別的舞臺,這也使ARMY更加期待他們在體育場巡演時,〈ON〉會帶來多大的衝擊。Jimin 也表示,他非常期待這首歌的表演。

──我一直很想表演〈ON〉給大家看。2020 年去參加葛萊美獎 Grammy Awards 時 °11,其實我覺得最可惜,心想:「能在這裡表演〈ON〉,是不是會讓大家嚇暈過去?」……哈哈!

接著,Jimin 的表情改變了一些,他用不知是複雜還是冷靜的表情說道:

──但最後還是沒辦法表演。

11 2019 年第六十一屆葛萊美獎上,防彈少年團成為第一組出席頒獎典禮的韓國藝人。在隔年舉辦的第六十二屆葛萊美獎上,他們與美國饒舌歌手納斯小子 Lil Nas X 一起帶來合作表演。

CHAPTER 7

Dynamite

BE

Butter

Butter

Proof

WE
ARE

|| | | | | | | | | | |||

我們

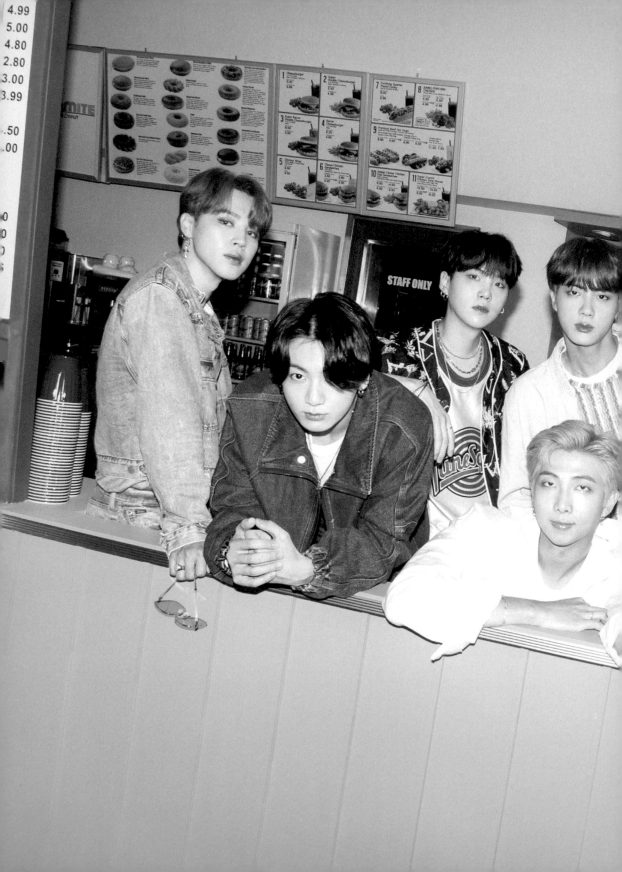

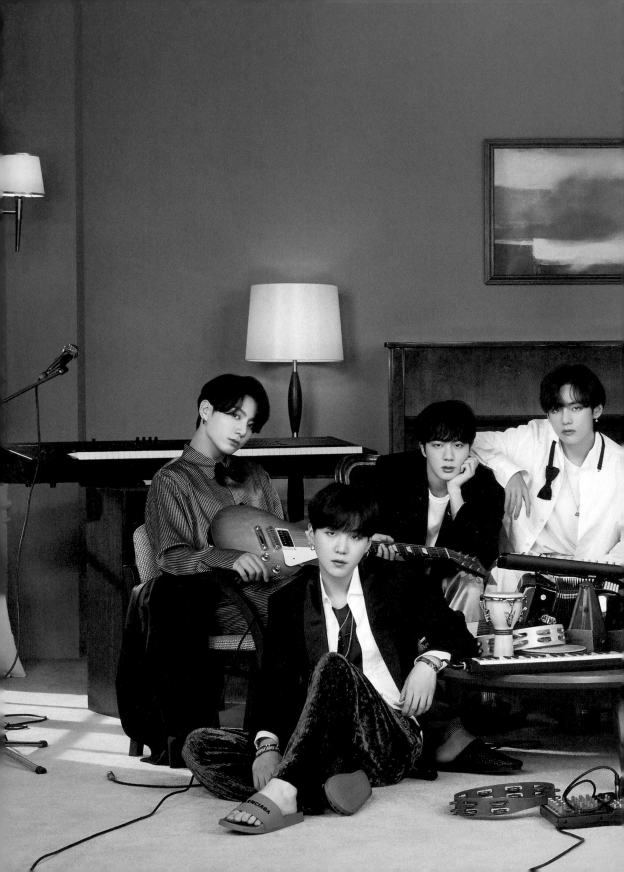

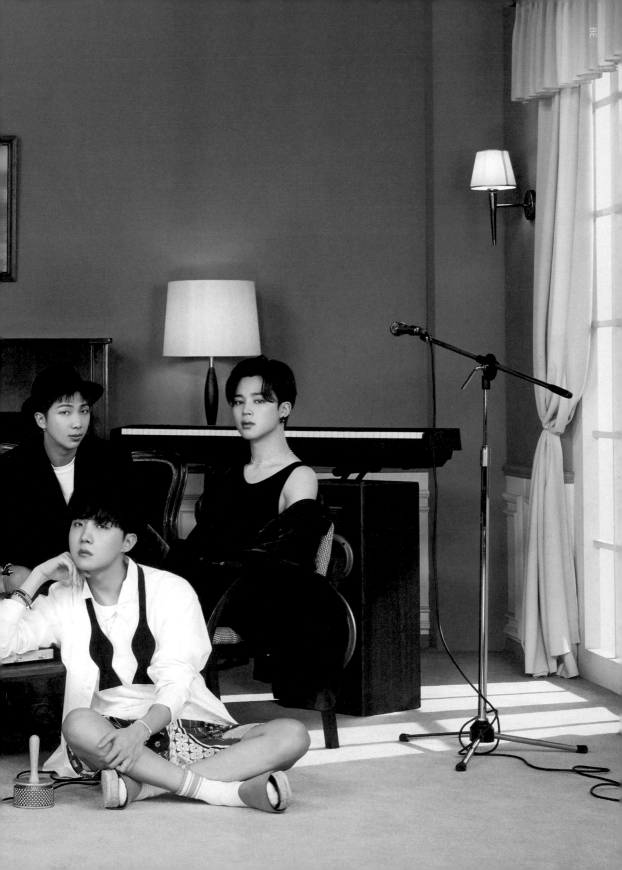

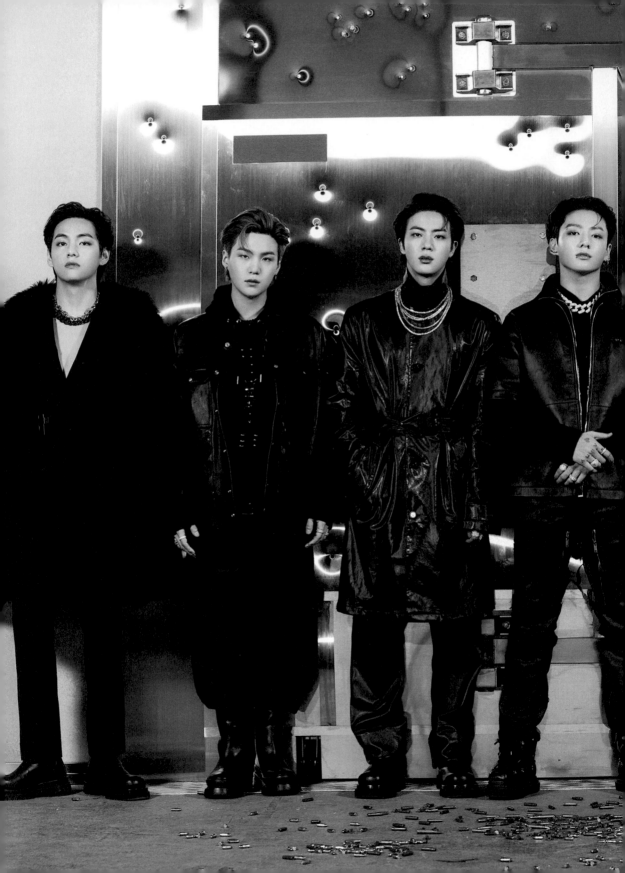

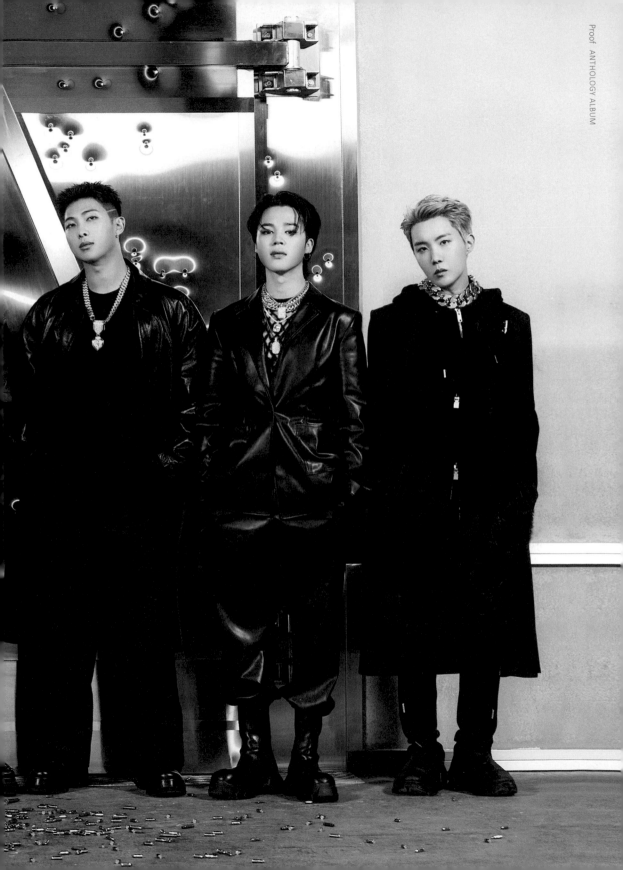

| | | | | | | | | | | | WE ARE | | | | | | | |

「咔嚓」

2021年11月30日，美國洛杉磯的一間飯店裡，V以有點興奮的聲音接受訪問。

──演唱會太～好玩了！

問到能重新開始辦演唱會的感想，他如此回答。繼2019年「BTS WORLD TOUR 'LOVE YOURSELF：SPEAK YOURSELF'」之後，睽違將近兩年，防彈少年團於2021年11月27至28日、12月1至2日^{當地時間}，在洛杉磯舉辦為期四天的「BTS PERMISSION TO DANCE ON STAGE – LA」[*]演唱會，並與觀眾面對面。[1] 平時受訪時聲音十分低沉的V，只有這天，說話時一直很激動。

──感覺像突破了兩年的停滯期，真的太開心了。這該說是我們總是在日常生活中感受到的「平凡」嗎？能再次感覺到這些平凡，真的好幸福。

2020年初至2021年底，防彈少年團無法與觀眾見面的這段期間，人氣跟地位反而更提升了。2020年8月21日發行的數位單曲〈Dynamite〉，在告示牌「百大熱門單曲」排行榜取得連續兩週，總計三週冠軍的成績。2021年5月21日發行的〈Butter〉，也在同一個排行榜上連續七週獲得冠軍，創下共十週登上冠軍的紀錄。而在〈Dynamite〉與〈Butter〉之間，2020年11月20日發行的專輯《BE》，根據當時GAON排行榜

1　「BTS PERMISSION TO DANCE ON STAGE」的第一場演出是在2021年10月24日，於韓國首爾蠶室奧林匹克主競技場以線上形式舉辦。表演場地、表演內容等各方面都是以面對面演出的情況籌備，但當時韓國的疫情並未趨緩，因而改以線上形式舉辦。

的紀錄，這張專輯發行僅一個月，便創下兩百六十九萬兩千零二十二張的出貨量，為該年度出貨量的第二名。第一名則是他們在 2020 年 2 月 21 日發行的《MAP OF THE SOUL：7》，共賣出了四百三十七萬六千九百七十五張。

——除了開場，從〈Dynamite〉接到下一首歌〈Butter〉時，歡呼聲好像最大。

　　RM 對「BTS PERMISSION TO DANCE ON STAGE – LA」演唱會氣氛的印象，也證明了他們在〈Dynamite〉與〈Butter〉之後的地位。這兩首歌在全球熱賣，不僅使防彈少年團成了擁有最狂熱歌迷群體的藝人，甚至能說他們成了最廣為人知的超級巨星。在這場演唱會上，美國饒舌歌手梅根・西・斯塔莉安 Megan Thee Stallion 與英國酷玩樂團 Coldplay 的克里斯・馬汀 Chris Martin 以嘉賓身分驚喜登臺[2]。四天下來，共動員超過二十一萬名觀眾。對於能再次與觀眾面對面，Jin 的感想是：

——好開心！可能是因為我不太會想過去的事和難過的事，所以辦了這次的演唱會之後，我好像又回到兩年前的那個時期了，感覺就像我一直都是這樣。能跟歌迷面對面太令人激動了，第一天演唱會開始前，大家都一直在講，如果在第一首歌〈ON〉就哭出來怎麼辦？所以我一直很好奇「他們到底會不會哭？」，幸好大家都沒哭，哈哈！

　　就跟其他成員一樣，Jin 也沒有哭。因為他認為一位站上舞臺的藝人，就應該要有這樣的決心。他接著說：

——站在舞臺上時，我很努力讓自己不要太感性。我很開心

2　梅根・西・斯塔莉安是第二場(11 月 28 日，當地時間)演唱會的嘉賓，一起演唱了〈Butter〉(Feat. Megan Thee Stallion)。克里斯・馬汀是第四場(12 月 2 日)演唱會的嘉賓，一起演唱了〈My Universe〉。

Dynamite

DIGITAL SINGLE
2020. 8. 21.

TRACK

01 Dynamite

02 Dynamite (Instrumental)

03 Dynamite (Acoustic Remix)

04 Dynamite (EDM Remix)

VIDEO

 <Dynamite>
MV TEASER

 <Dynamite>
MV (B-side)

 <Dynamite>
MV

 <Dynamite>
MV (Choreography ver.)

能跟歌迷面對面，但還是應該先專注在表演上。然後在大家講感言的時候，我又變得非常感性，「啊……我要瘋了，這就像電影一樣。對，這就是我懷念的感覺。」但是如果繼續感性下去就會沒辦法表演，所以在舞臺上我很努力，讓自己盡力忘記那種情緒。

但在站上這令人感動的舞臺之前，他們一直十分不安。2020 年初，新冠肺炎疫情大流行，在無法與歌迷見面的情況下，不安在他們心中萌芽。那股不安，只靠能以手機看到的驚人排行榜成績也無法緩解。Jimin 在度過大流行之後，如此回顧與觀眾面對面的意義。

——成績之類的，在實際跟觀眾見面之前我一直沒有什麼實感。而且比起成績，我……我更希望能再見歌迷一面，所以表演時，我腦中也只想著「幸好能見到大家」。

接著，Jimin 回想起疫情大流行對自己生活造成的影響。

——嗯……我對疫情期間的事沒有什麼記憶，就像是那段時間被「咔嚓」一聲，從記憶中剪掉的感覺？感覺就只是（物理上）在過日子而已。雖然很辛苦，也很努力克服了，但回想起來，我覺得那段時間真的很可惜。當然，我們確實在那段時間得到了很好的成績，但我們想要的並不只是成績。對於之前我們得到的愛與人氣，我覺得夠滿足了，也非常感激，所以我一方面覺得感激，一方面也覺得可惜，因為那段時間有很多好事，我很努力讓自己覺得「那不是一段沒有意義的時間」，卻覺得那段時間好像剪掉了。

還是應該先專注在表演上。
然後在大家講感言的時候，
我又變得非常感性，
「啊……我要瘋了，這就像電影一樣。
對，這就是我懷念的感覺。」

Jin

——在 YouTube 上開直播，就可以不必管任何事情？這對我
　　們來說行得通嗎？哈哈！

　　2020 年 4 月 17 日*，RM 在防彈少年團的 YouTube 頻道首
度開完直播的隔天，便說了這一句話。對前一天的直播還有深
刻感受的他，提到防彈少年團現在已經踏入了連他都不知道的
領域。

——我跟房 PD 說我們在直播時，有可能什麼話都會說出口，
　　他說：「好，你們就說吧！」第一次直播是我，於是我就
　　抱著「哎呀，不管啦，要留下一點紀錄」的心情，講起了
　　籌備專輯的事，結果發現超有趣的。

　　在這次的直播中，RM 跟即時與他互動的人約定了兩件
事。一是近期內，防彈少年團的成員會輪流每星期開一次
YouTube 直播，分享他們的日常生活；二是會以《BE》做為正
在製作的新專輯名稱。

　　這兩件事對他們來說都史無前例。他們每一張專輯都會
與一個主題緊密結合，並進一步連結到所有影片、照片等與專
輯有關的所有內容，以此為基礎，分享訊息的方式與規模也
逐漸擴大，《MAP OF THE SOUL：7》就是這種做法的極致。
他們透過這一整張專輯窺探自己的內心，同時也在專輯即將發
行之際，將他們一直以來透過音樂傳遞的哲學擴大，並舉辦
「CONNECT, BTS」這樣的全球現代藝術計畫。

　　這樣的團體，在《MAP OF THE SOUL：7》發行後不到兩

個月,在沒有任何主題的規範下進行YouTube直播,還在直播途中驚喜宣布正在製作新專輯的消息,一切都幾乎能說是即興決定的結果。反正在疫情大流行之後,沒有人能夠預測世界會變成怎樣。《MAP OF THE SOUL:7》的許多活動受到影響,使得4月為「BTS MAP OF THE SOUL TOUR」揭幕的首爾演唱會*從行程上消失,國外巡迴演出也暫時全面中斷。就像當時全球的每一位藝人一樣,他們完全不知道自己未來能做什麼。在疫情流行的期間,j-hope吐露他的心聲:

——我很希望每一年都好好感激自己的人生,帶著自己是受祝福之人的想法,好好度過每一年,可是⋯⋯唉⋯⋯不知道今年為什麼會這麼可怕。

　他們一開始就別無選擇。在時間彷彿停滯,痛苦仍舊持續下去的狀況中,他們無法立刻制定未來的計畫,或創造出要傳遞給世界的訊息。他們能做的就只有打開攝影機,等著在某處看著他們的歌迷,就像準備出道時一樣。

早晨的紀錄

　YouTube直播對防彈少年團和歌迷來說,都是相當新鮮的體驗。SUGA開著攝影機一言不發地畫畫**,j-hope則用一個多小時的直播,完整公開他在練習室裡熱身、跳舞的模樣***,而影片下方的資訊欄裡,寫著「#StayConnected」、「#CarryOn」等標註。這些直播即時分享了他們的日常生活,也讓人們看見疫情開始流行之後,他們在做什麼、是以什麼樣

的心情過生活。

　　j-hope在跳舞前的一連串流程，對他這種透過長時間觀察、了解自己的人來說，已經是日常的一部分，彷彿在默默地向大眾展示自己是什麼樣的人。而SUGA畫圖也是一樣。

──我滿腦子只有「疫情期間到底該做什麼？」的想法。辦巡迴演唱會的時候，我會很自然地完成每個行程，但現在這一切都被破壞了，所以我會想：「如果以後永遠沒辦法再辦演唱會，我到底要做什麼？」所以就秉持著多少做點什麼的心情才開始畫畫，畫著畫著，就發現自己比較不會胡思亂想。就算有一些負面想法，畫畫也能幫助我更快擺脫它們。

　　當時，SUGA將自己畫的作品取了一個名字*，那代表了他想傳達、與歌迷分享的事情。

──畫名叫做「早晨」，其實還有另一個名字叫「不安」。我回頭思考過自己感到不安的時刻，發現通常在清晨五點左右，我最容易強烈地感到不安，所以我最討厭的顏色之一就是太陽升起之前的淡藍色……不過，在畫那幅畫的時候，我也沒有事先想好，只是照著自己的感覺走，沒想到會畫出那麼深的藍色。

　　「表達出自己在日常生活中感受到的情緒，所以畫畫的人也不知道最後的作品會是什麼樣子」。SUGA畫畫、公開畫作的方式，就跟《BE》的製作過程非常相似。疫情流行時，防彈少年團在籌備專輯的期間，即時公開了他們討論製作方向與方式的過程。成員們用疫情流行時的感受創作，並從中選出最好

的歌曲。而製作專輯時需要進行的工作要由誰負責，就由他們開會決定。在全世界大獲成功的團隊，開始像他們以前仍住在「青久大樓」時一樣，以「家庭代工」的方式製作起專輯。

然而，不同的是他們製作專輯的理由。過去在青久大樓時，他們擠在小小的工作室與練習室裡創作，有時候要跳十小時以上的舞，都是因為想獲得成功、證明自己。當時的他們深信只要成功，就一定能讓這個世界看見自己是誰，但在這個可以說已經達成所有目標的時刻，他們開始希望用音樂做其他的事。j-hope 這麼說道：

——我呆坐在工作室裡想：「啊⋯⋯該寫什麼歌才好？」、「一直以來，我是過著怎樣的人生？又是抱持著怎樣的想法而活？」就這樣往返於工作室與家之間。有時候看到電視上在播我們的表演，我也會看一下，接著我就開始想：「喔⋯⋯對啊，我原本是這樣的人。」、「那時候的我怎麼樣？」然後在這個過程中，我好像又有了一些想法。我應該像寫日記一樣，把只有這段時間才能表達出來的歌曲和感受創作出來，覺得：「無論結果是好是壞，都先試試看再說。我要把一直以來沒有展現出來，某些細微的部分展現、分享給大家，跟聽眾拉近距離。」

Fly To My Room

誰去讓時鐘倒轉
今年都被搶走

BE

2020. 11. 20.

TRACK

01	Life Goes On	05	Telepathy
02	Fly To My Room	06	Dis-ease
03	Blue & Grey	07	Stay
04	Skit	08	Dynamite

VIDEO

 <Life Goes On>
MV TEASER 1

 <Life Goes On>
MV TEASER 2

 <Life Goes On>
MV

 <Life Goes On>
MV : on my pillow

 <Life Goes On>
MV : in the forest

 <Life Goes On>
MV : like an arrow

我還窩在床鋪上

　　收錄在《BE》中的〈Fly To My Room〉*，如實記錄了防彈少年團在疫情期間經歷、產生的感受。時間無情流逝，狀況卻絲毫不見好轉。Jimin回顧起疫情遲遲沒有結束時自己的心境。

——我真的想了很多。這想法很極端，但我甚至想過：「我一路拚命到現在，就是為了這個團體，如果團體消失的話……？」之類的……當時真的很難過。

　　但是，〈Fly To My Room〉這首歌講的是即使要改變自己的想法，也要以更樂觀的態度接受當前狀況的心境。

有沒有什麼方法／這房間就是我的全部
那麼不如／就把這裡／變成我的世界吧

　　製作《BE》，就像以他們堅定的意志，挑戰不斷使他們感到挫敗的現實。一方面也是因為若不這麼做，他們就無法堅持下去。如同Jimin所說，在「這個團體」裡，作為防彈少年團的一員跟著團體舉辦演唱會、跟ARMY見面就是他們的人生。如同《BE》中的另一首歌〈Dis-ease〉**提到的「現在睡一整天也no problem」一樣，疫情給了他們更加寬裕的時間。可是不知不覺間，不工作的狀況對他們來說，反而造成了某種程度上的不適，就像這首歌中的「我應該要為了做點什麼拚命到粉身碎骨／現在卻是個一天按時吃三餐的傢伙」這段歌詞。

　　Jin聊到，疫情讓他對工作的看法有了一些改變。

——我們以前都有很想做的事，像是去釣魚、整天玩遊戲或

跟朋友碰面之類的。行程開始取消後的三個星期，我都在做這些事情，可是後來我開始有點焦慮，心想：「我可以就這樣休息下去嗎？」這種假期實在有點不明不白，讓人沒辦法放心休息，我會覺得「好像該做這件事，也好像該去做那件事」，但反過來說，我最近工作的時候，心境上也有一點不同。可能是因為沒有跑巡演，工作的時候也有像在休假。

從《2 COOL 4 SKOOL》出道到《MAP OF THE SOUL：7》為止，防彈少年團這七年的時間，是一齣在現實生活中上演的古典英雄傳奇。這個故事描述的是曾經不受任何人關注，甚至遭到排斥的七個年輕人，克服重重險阻，最後取得成功，並且將自己得到的愛回饋給一路愛護他們的人的過程。但在他們成為英雄之後，現實不僅仍然持續下去，且帶來任誰也無法想像的災難。《BE》是防彈少年團意外以藝術家兼平凡人的身分，學習讓人生「Goes On」的過程。

——那時候，我常常說自己覺得很難過。當然，不光是ARMY，還有成員們，以及當我憂鬱時陪在我身邊的哥哥們，有很多讓我非常感激的人。這首歌是想要向他們表達感謝而寫的，但這樣就要把這首很憂鬱的歌收錄在《BE》裡。

V說明了這首詮釋自身「憂鬱」的〈Blue & Grey〉*為何會收錄在《BE》的原因。《BE》專輯的製作期間，V也在創作自己的混音帶。如同他所說，當時他經常把「難過」掛在嘴邊，而那時創作出來的幾首歌，尤其是〈Blue & Grey〉，更能深刻

了解到他自防彈少年團出道，到疫情流行這段期間的情感。

人們看似幸福不已

Can you look at me? Cuz I am blue & grey

鏡中映照的淚水代表的意義

是我被笑容掩蓋的色彩　blue & grey

真不明白　究竟是從哪裡開始出了錯

自小就存在於我腦海中的藍色問號

或許我正是因此活得如此熾烈

驀然回頭　我卻失魂落魄地佇立

咄咄逼人的影子將我吞噬

V紀錄在〈Blue & Grey〉中的感受，也是防彈少年團在《BE》籌備期間的感覺。

——這首歌只是希望大家能理解我的心情……理解我們當時的狀況，並更深入地了解我們。當然，當時每個人都很辛苦，不過我還是想把我們在成長、向上爬的過程中感受到的傷痛、心情完整記錄下來，跟大家分享。換句話說，也可以說是「我想要表現出來」，表達出希望大家理解我的感受。我不是會直接說出這種心情的人，但我覺得我能透過歌曲表達，用這種方法說出來也很不錯。

在《BE》中，〈Blue & Grey〉是一個分歧點。像〈Life Goes On〉˙這樣想讓疫情離開生活的決心，必須像〈Fly To My Room〉一樣改變看待疫情的觀點之後，才有可能實現。而

〈Fly To My Room〉的觀點轉換，要像〈Blue & Grey〉一樣窺探內心傷痛之後才有可能做到。《BE》的前半部由〈Life Goes On〉、〈Fly To My Room〉、〈Blue & Grey〉這三首歌串聯起來，讓人們以更深入、更灰暗的方式，聽見他們在疫情開始流行後的經歷與感受。〈Blue&Grey〉傳遞出宛如深沉黑夜的孤單與寂寞後，接著就是〈Skit〉*的第一段話。

恭喜！
告示牌冠軍歌手入場！

Be Dynamite

要不是發生疫情，防彈少年團可能不會唱〈Dynamite〉這首歌。在《MAP OF THE SOUL：7》的主打歌〈ON〉MV最後，畫面上出現大大的「NO MORE DREAM」，其中的「NO MORE」消失，只留下「DREAM」**後結束。就像〈Boy With Luv〉^{Feat.Halsey} 跟〈Boy In Luv〉有關連，〈ON〉跟〈N.O〉有關連一樣，「DREAM」原本也預計會成為出道專輯主打歌〈No More Dream〉的解答。

出道時，對受他人夢想制約的這個世界大聲說「NO！」、不斷尋找愛的少年們，如今就像〈ON〉MV最後的畫面一樣，成了站在高處，低頭也無法看見地面的超級巨星。而就在這一刻，他們想以作為防彈少年團累積起來的人生重量，演唱關於夢想的故事。

但如同每一個人經歷的一樣，疫情使他們的歷史朝著意外的方向發展。若《BE》記錄了因疫情而改變的狀況與情感，〈Dynamite〉則是疫情帶來的新挑戰。

這個選擇只能說是遵從房時爀的感覺，是種本能。當時，房時爀想到疫情造成現實改變，進一步考慮到這對防彈少年團造成了什麼影響。關鍵在於關於防彈少年團的「落差」。

《MAP OF THE SOUL：7》發行時，他們已經是在全球體育場舉辦巡迴演唱會的團體了。出道將近七年的他們，能量達到了巔峰，傳遞的訊息也更加成熟。但諷刺的是，他們又造成了另一股旋風。經過「LOVE YOURSELF」與「MAP OF THE SOUL」系列之後，全球ARMY的狂熱反應引起了媒體關注，結果促使他們參加《SNL》等節目，在美國的大眾媒體上曝光，並進一步引發更多人對他們產生興趣。

對透過YouTube熟悉K-POP的人來說，防彈少年團已經是超級巨星了。但是對藉由《SNL》等電視節目或大眾媒體報導接觸他們的全球民眾來說，防彈少年團是來自韓國的新事物。

如果沒有新冠肺炎疫情，這樣的認知落差或許會自然消弭。發行專輯、舉辦體育場巡演的同時，能透過巡演的規模與演出的完整度凸顯該團體的地位。巡演所到之處也會持續創造機會，透過媒體報導觀眾的反應，讓群眾了解防彈少年團是怎樣的團體。

然而，疫情讓防彈少年團無法與等待著他們的歌迷見面，也失去了透過演唱會，展現團體地位、能力與發展經歷的

機會。無論他們在 YouTube 上發揮多強大的力量，沒辦法舉辦演唱會，他們就無法向更多人展現自己的魅力。尤其像防彈少年團這樣，在世界都擁有大型歌迷群體的團體更是如此。

房時爀直接深刻感受到這個問題，並做出了兩個決定。首先，他減少自己作為製作人參與《BE》專輯的比重，讓成員參與更多專輯籌備的工作，引導專輯。這次的專輯不採行縝密的計畫，而是將成員們面對疫情所產生的感受反映在專輯裡，並對現在已經認識防彈少年團的每一個人丟出「炸彈 ^Dynamite 」。當全球都開始關注防彈少年團，這會是最受人們喜歡的一首歌，並提供人們一個機會，讓他們成為防彈少年團的歌迷。

以英文演唱

—— 第一次聽的時候，覺得（歌曲）很不錯，但這是我們第一次發行全英文的歌曲，又是從外面收來的歌，所以也有點擔心「這首歌會有好成績嗎？」。

RM 曾有點擔心 2020 年 8 月 21 日發行的〈Dynamite〉˙。除了在日本活動之外，出道之後的防彈少年團一直都是發行韓文歌曲，並以韓文歌曲贏得全球聽眾的喜愛，這也是他們與 ARMY 共同的驕傲。這雖然不是鐵則，但要改變一直以來的慣例，任誰都會感到猶豫。但他們演唱〈Dynamite〉的理由很明確。看到全球 ARMY 對〈Dynamite〉的反應，RM 說：

—— 但歌迷的需求好像比我想像的還要大。在疫情的影響下，當時很多人極度壓抑，所以大家在網路上才會給出

如此熱情的迴響。再加上這首是英文歌，海外歌迷聽歌時感受到的隔閡應該也會比較小，我覺得「是我杞人憂天了」，ARMY一直都比我們想像的更了不起。

專輯《BE》經過七個月的籌備期後，在2020年11月20日正式發行。在沒有巡迴演唱會的情況下，如果他們沒有在那年夏天發行〈Dynamite〉，那他們會有七個月沒有機會在舞臺上亮相。此外，由於疫情的影響，全球大多數國家都限制戶外的私人活動。因此若是連防彈少年團的表演都無法看到，對等著他們的所有歌迷來說，可能會帶來更大的心理壓力。Jin回想起當時的心情：

——〈Dynamite〉的宣傳活動開始前，我們大概有三到四個月幾乎沒上臺表演，甚至有種「上臺表演好像跟我無關」的感覺。

在這點，〈Dynamite〉具備的意義與《BE》相反，同時也加快了《BE》完成的速度。《BE》是讓他們坦然闡述疫情期間的經歷與心境，而〈Dynamite〉是以截然不同的迪斯可流行 Disco POP 曲風，建構出彷彿疫情已經結束了的世界，描述人們都期待外出的一天。Jimin在2020年8月21日舉辦的〈Dynamite〉發行紀念線上記者會上，如此介紹這首歌：

> 我們很想上臺表演……作為一個必須跟歌迷見面、交流的團體，老實說，這段時間讓我們感覺很無力、很空虛。然後，在我們需要一個能逐漸擺脫這股空虛與無力的出口時，有了這個機會，能做新的嘗試及挑戰。

如果說《BE》描述的是疫情流行下的「現實」，那麼〈Dynamite〉就是每一個人都希望疫情結束的「夢想」。〈Dynamite〉與《BE》是截然不同的兩面，卻也是另一首與疫情有關的歌曲。它先做為數位單曲發行，後來也收錄在《BE》裡，並被安排在最後一首歌，這讓《BE》有了與最初的計畫截然不同的價值。從最一開始的〈Life Goes On〉、〈Fly To My Room〉到〈Blue & Grey〉三首歌，《BE》的氣氛漸趨沉重，接續的〈Skit〉收錄著防彈少年團慶祝〈Dynamite〉獲得告示牌「熱門百大單曲榜」冠軍的熱鬧對話，並扭轉了專輯的氣氛。而SUGA創作的〈Telepathy〉[*]包含著對無法相見之人的思念，以及對未來將能重逢的期待，傳達出即使面對疫情，也不會放棄希望的信念。接著，因為疫情造成的空白導致無法工作，感到心情無比複雜的j-hope則藉〈Dis-ease〉痛快地抒發自己的心情。Jung Kook更想像著總有一天能在演唱會上與歌迷見面的瞬間，創作了〈Stay〉[**]。《BE》就是以這些歌曲，傳達出能戰勝疫情的希望與意志。這樣的歌曲編排再加上〈Dynamite〉，《BE》記錄著當下的疫情，以及人們戰勝疫情的過程。

> 這不是我的MV，而是防彈少年團的MV，所以我不想只用我自己的想法去詮釋，而是希望能透過影像，直接讓大家看見每個成員的狀況、我們的狀況。雖然每位觀眾都可能會有不同的見解，但我想讓大家知道我們也能感受到別人的感受，身處在同樣的情況之中。[***]

Jung Kook透過「Weverse Magazine」，透露了他拍攝

〈Life Goes On〉MV的感想。《BE》專輯的第一首歌〈Life Goes On〉跟最後一首歌〈Dynamite〉，MV裡都恰巧出現了Jung Kook的房間*。〈Life Goes On〉呈現的是因疫情而稍微有些壓抑、沉重的氣氛，相反地，在〈Dynamite〉裡能看到Jung Kook在氛圍明亮的房間裡充滿活力的樣子。

於是《BE》從〈Life Goes On〉的現實開始，以〈Dynamite〉的希望作結。就如Jung Kook所說，在跟大多數人差不多的情況下，防彈少年團把他們感受到的現實寫進歌曲裡，並以〈Dynamite〉演唱希望。這樣的二重奏，成了防彈少年團在疫情第一年留下的紀錄。

靜靜對世界發射煙火

不同於〈Dynamite〉發行後造成的廣大迴響，防彈少年團一開始是帶著比平時輕鬆的態度去製作這首歌。Jin提起他在〈Dynamite〉製作過程中的感受：

——平常我們真的會非常「認真」專注地準備，不過在做〈Dynamite〉的時候，更像在做一首額外贈送的歌。

當時他們正在籌備《BE》，疫情期間意外出現的空白期，使他們擁有比平時更充裕的時間籌備〈Dynamite〉。這讓他們處在一個心情比平時輕鬆，卻能充分做好準備的理想狀態。

——大家都表現得很好，哈哈。

主導舞蹈練習的j-hope回想起練習〈Dynamite〉時的情況，續道：

——大家都相對成長了很多。大家都很清楚要怎麼把一支舞
　　學起來，或是該怎麼轉化成屬於自己的風格。現在大家
　　真的變成非常了不起的選手了，哈哈！所以在表演上完
　　全沒遇到什麼困難。這首歌的舞步看起來輕鬆簡單，但
　　其實有一定的節奏，我覺得動作要全部對在拍子上才是
　　這支舞的重點，很努力想把這個部分做到位。

　　〈Dynamite〉是伴隨著歡快的迪斯可節奏，在編舞中加入
象徵迪斯可的動作 *。這樣的安排，也可以說是希望每個人都
能愉快地跟著一起跳。但是在歡快自由的氣氛之中，也有幾個
段落是成員們要做出相同的動作，為表演增添活力感。尤其是
副歌，雖然每個動作都是以輕快的迪斯可風舞步組成，但所有
人一起向前踢腿之後，七名成員一起展現「刀群舞」的段落，
讓人們看見防彈少年團的表演展現出來的強烈能量。

　　從這點來看，我們可以說〈Dynamite〉是用人們能輕鬆接
觸的方式，展現出防彈少年團的特色。七年來，這個團體累積
屬於自己的歷史，並吸引了廣大的歌迷，如今他們正站在面對
更多群眾的出發點上。

——我當時覺得歌迷會非常喜歡〈Dynamite〉，但我很好奇，
　　包括美國在內，國外不是ARMY的人也會覺得這是一首
　　好聽的歌嗎？

　　如同Jung Kook所說，沒人能料想群眾對〈Dynamite〉的反
應。當然，他們《MAP OF THE SOUL：7》的主打歌〈ON〉在專
輯發行的第一週，就創下了告示牌「熱門百大單曲榜」第四名的
紀錄，因此他們確實可以期待能有更好的成果。因為〈ON〉不
僅是一首韓文歌，更有著適合站上體育場舞臺的大規模表演，

若單純只聽音樂，確實會覺得某些部分有點可惜。即便如此，這首歌仍然拿到了第四名，自然都會期待〈Dynamite〉能有更好的成績，卻沒有任何人能預測到最後的落點。

　　〈Dynamite〉發行後首週的告示牌「百大熱門單曲榜」公布那天，j-hope沒有等結果出來就先睡了。睡醒之後，他才發現世界改變了。

——榜單公布的時候，我其實在睡覺，所以沒有立刻看到成績。但早上起來一看，我嚇到了，「我們拿了第一名，我們真的做了很不得了的事情。」

　　V回想起得知拿到第一名的消息後，成員們當下的反應。

——大家都非常開心。有些人在笑，有些人在哭，就很……該怎麼說……有一種「我們不是在浪費力氣」的感覺。這證明我們不是在浪費力氣，也不是意圖去挑戰（努力也）無法達成的目標，這讓我覺得：「我們有機會，也有了些許的可能性」。

　　但諷刺的是，喜悅並沒有持續太久。疫情為他們創造了有別於以往，截然不同的特別宣傳環境。j-hope說起那天的情況：

——看到獲得第一名後，我就去跑行程了，哈哈！聽到有行程，我立刻就說：「好，我馬上去！」

　　首個告示牌「百大單曲榜」第一名是件非常令人感動的事，足以令防彈少年團成員喜極而泣，但是，他們卻因為疫情而無法去美國，也無法在人前表演〈Dynamite〉。因此他們獲得冠軍之後，也很難親身感受到自己在海外究竟獲得了多大的迴響。Jin說：

——我們一直很想拿到「百大熱門單曲榜」第一名，還曾經想像過「如果我們拿到這個名次會怎麼樣？」，但在疫情期間拿到第一名，讓我很沒有實感。我是很開心，但過了一陣子之後……反倒會覺得：「啊，原來是這樣啊？」

Jin 拿當時的心情，跟他們獲得其他多項獎項時的感受相比，說道：

——體感上，是至今拿到的獎或排行榜成績中最不真實的。去 BBMAs 拿獎、在典禮上做的任何事都讓我很有感觸，唯獨這一點沒有什麼感覺，我還在想：「現在我們能拿下這樣的獎項嗎？」我想，果然還是因為我們跟人群距離很遠的關係。

韓國藝人在韓國發行的歌曲拿到了美國告示牌「百大熱門單曲榜」的第一名，他們卻無法到當地進行表演。即便如此，歌曲的人氣依然持續攀升。〈Dynamite〉從發行首週空降告示牌「百大熱門單曲榜」第一名開始，連續兩週獲得第一名，第五週再度回到第一名的位置，最後得到了停留於榜單前十名共十三週的成績。

包括防彈少年團在內，韓國偶像產業最大的優勢就是以 YouTube 等網路平臺為基礎進行宣傳。這樣的宣傳方式在疫情期間發揮了更強大的作用，使韓國國內的流行文化相關人士在疫情期間，也能在可能的範圍內嘗試多元的活動。這也是 j-hope 看到〈Dynamite〉拿到「百大熱門單曲榜」第一名的成績後，出門去跑行程的原因。流行音樂產業開始以與過去截然不同的方式，在全世界展開宣傳。

──幾乎就像回到新人時期一樣，我們只用一首歌跑了很久的宣傳活動。

如同RM的回憶，與〈Dynamite〉有關的一連串宣傳活動，為防彈少年團留下了一個獨特的經驗。這首歌曲發行之後，他們持續進行了兩個月的宣傳活動，這是繼沒有演唱會等其他行程、可以專注於專輯宣傳活動的新人時期之後，最長的作品宣傳期，只是他們宣傳的方式有些不同了。每次表演〈Dynamite〉的時候，他們都會像拍MV一樣，租借很多場地，帶來很多不同風格的表演，並把錄製的成果透過多家媒體和YouTube等平臺公開。

為美國知名電視選秀節目《美國達人秀》^{America's Got Talent}錄製的表演，他們是特地借了韓國的某主題樂園，以復古音樂劇的形式呈現[*]；為了YouTube頻道「NPR Music」[3]的人氣音樂內容「Tiny Desk Concert」系列，他們則準備了「BTS：Tiny Desk (Home) Concert」，並特別到首爾某家唱片行現場演出^{**}。至於首度公開〈Dynamite〉表演的2020 MTVMV獎^{MTV Video Music Awards，以下簡稱「MTV VMAs」}是在攝影棚透過VFX^{視覺效果}，將美國紐約與韓國首爾的景色融合在一起^{***}；2020 BBMAs的表演則是到仁川機場的航廈裡進行錄製^{****}。

疫情導致所有表演都以無觀眾的事前錄製再播出的形式進行，雖然對他們來說是一種限制，卻也讓他們能做出在電視節目、頒獎典禮上無法辦到的嘗試。雖然無法直接與觀眾面對面，但每次都能帶來不同風格的〈Dynamite〉演出。

3　由美國國家電臺(National Public Radio, NPR)經營的頻道。

持續進行這種形式的表演，本身就是一種冒險。他們與
MTV VMAs商討了兩個月，防彈少年團與MTV都逐漸了解到
這是一種新型態的表演。而BBMAs的演出中，為了讓他們在
仁川機場航廈表演〈Dynamite〉時，能透過背後的大螢幕即時
播出樂團在美國演奏的畫面，還花費一個月的時間準備。

尤其《吉米A咖秀》的特別節目「ＢＴＳ　Week」，將
〈Dynamite〉的宣傳推上了巔峰。從週一到週五，這檔美國人
氣深夜脫口秀播出時，觀眾都能看到防彈少年團的表演。這個
前所未見的企畫，展現出了他們在美國具有怎樣的地位。

在「BTS Week」*中，防彈少年團、吉米・法倫與在脫口
秀上負責現場演奏的樂團 The Roots，以無伴奏和融入多種效
果音的獨特方式，錄製了一種版本的〈Dynamite〉，然後又到
具有復古氛圍的溜冰場錄製了另一個版本，並分兩次公開。
另外也表演了《MAP OF THE SOUL：PERSONA》的收錄曲
〈HOME〉，以及《MAP OF THE SOUL：7》的收錄曲〈Black
Swan〉，〈IDOL〉則是在第兩百二十三號國寶，景福宮勤政殿
前拍攝，而〈Mikrokosmos〉是在第兩百二十四號國寶，景福宮
慶會樓前錄製。當時提供協助，讓防彈少年團能在景福宮拍攝
的政府文化財廳，更透過社群平臺發文紀念道：「韓國最具代
表性的文化遺產景福宮，與在全球廣受喜愛的藝人防彈少年團
相遇了。」Jung Kook 對「BTS Week」的表演印象也十分深刻。

——我們在〈Dynamite〉時做了很多宣傳，其中在仁川機場和
　　景福宮的表演最讓我印象深刻。不管怎麼說，那兩個都
　　是很具象徵性的地方。

在這個時期，防彈少年團每一次的新型表演，都會在音

樂產業引起話題，他們的地位也在〈Dynamite〉的宣傳期間持續提升。在若不是疫情攪局，全球民眾就能親自到訪的韓國景點、連接韓國與世界的機場表演，並在媒體上透過這些表演與歌迷見面，彷彿成了一個故事。防彈少年團與〈Dynamite〉，成了疫情期間代表流行音樂產業的一個象徵。雖然藝人與歌迷無法直接見面，但任何一個國家的歌曲、電視節目，都能透過 YouTube、Netflix 等線上平臺在全球創下高人氣。在韓國發行、宣傳，同時占據美國告示牌「熱門百大單曲榜」第一名的〈Dynamite〉，跟隔年在全球大受歡迎的韓劇《魷魚遊戲》^{Squid Game, 2021}一起成了新時代的標竿。

——我們穿著韓服錄製表演，我覺得穿成這樣行禮應該會很美，哈哈。

　　Jimin 透露了以景福宮為背景拍攝〈Dynamite〉[4*]的表演時，他們在歌曲中間行禮的小插曲。他們想用這種方式，跟當時見不到面的歌迷問好。這與全球對他們的關注無關，無法跟 ARMY 見面，讓包括 Jimin 在內的成員都感到很洩氣。

——從某個角度來看，〈Dynamite〉的宣傳可以說是我們勉強去做的。當時無法讓歌迷親眼看到我們表演，所以才想這麼做。其實在沒有歌迷的狀況下拍攝，比現場直播還要累。

　　〈Dynamite〉的宣傳活動持續超過兩個月，對他們來說是種前所未有的經驗。雖然歌曲在全球大受歡迎，成員們卻難以親身體會到這份人氣，但他們還是為了對全球歌迷展現自己，

4　以景福宮勤政殿為背景拍攝的〈Dynamite〉，已另外透過 YouTube BANGTANTV 公開。

日復一日過著上下班錄製表演的獨特生活模式。曾經生活中只有「做專輯、開巡演、做專輯、開巡演」的他們，在開始製作《BE》之後，生活變成「做專輯、上班、做專輯、上班」。

Jin 透露了〈Dynamite〉宣傳期結束時的感受。

——這次我們真的真的很認真宣傳，也做了很多不同的嘗試，卻沒有什麼「在做宣傳」的感覺。有天，我看了一個電視節目，有一個偶像團體說：「我們今年二月出道，從沒有看過觀眾。」我就在想：「他們會是怎樣的心情呢？」雖然我們錄了〈Dynamite〉的表演並寄給很多電視臺，但這有種像在做 VLIVE ^{現為Weverse Live} 的感覺。因為大家幾乎都是在家用手機收看，所以不管怎麼說，還是比較沒有跟歌迷面對面的感覺，〈Dynamite〉的宣傳就是這樣進行的。我們很認真，成績也非常好，卻沒有什麼驚心動魄的感覺，所以看到在疫情期間出道的人，我都會覺得：「啊，沒能體驗到這麼美好的事真的好可惜。」

所以在〈Dynamite〉於告示牌「百大熱門單曲榜」得到三週冠軍並在全球大受歡迎的期間，防彈少年團的成員花了更多時間思考該如何理解這個結果，而不是享受這樣熱烈的反應。

SUGA 說：

——大家好像都有差不多的想法。這確實是我們沒見過的成績，但我們又被訓練成要盡快回到自己該在的位置……雖然我們當初並沒有想接受這樣的訓練，哈哈！所以我們不是都不發表什麼意見，只是……當時的心情應該是「雖然開心，但還是趕快把該做的事做一做吧」。開心的時刻很多，身為一個做音樂的人，能經歷這些事情對我

— 從某個角度來看，這可以說是我們勉強去做的。
 當時無法讓歌迷親眼看到我們表演，
 所以才想這麼做。

 Jimin

來說非常珍貴，但在經歷過後，趕快回到自己的位置才是比較明智的做法。我們不需要太過自滿，我們成員也都不是會自滿的人。

正如 SUGA 所說，無論這個世界對他們有什麼反應，他們都繼續在工作室與攝影棚之間往返，做著自己該做的事。繼〈Dynamite〉之後，由 Jungkook、SUGA、j-hope 參與，Jawsh 685 與 A 咖傑森的〈Savege Love〉^{Laxed – Siren Beat（BTS Remix）•}、《BE》專輯的主打歌〈Life Goes On〉，都接連獲得告示牌「百大熱門單曲榜」第一名，這使得防彈少年團開始成為全球家喻戶曉的明星。此外，在告示牌增設「全球兩百大單曲榜」與「告示牌全球榜」^{不含美國}等排行榜的第一週，〈Dynamite〉便同時進榜並高居第二名。防彈少年團成了象徵新時代的模範，使告示牌所代表的美國音樂產業，不得不去關注全球音樂市場，這也是國際唱片產業協會^{IFPI}頒發獎項給他們的原因。「年度全球唱片藝人獎」^{Global Recording Artist of the Year}是頒發給創下全球唱片銷售量最高的藝人，而這也是第一次有非歐美國家出身的歌手獲頒這個獎項。j-hope 如此歸納對全球民眾來說都多災多難的 2020 年：

──真的有種事情好像「噠噠噠噠」一直冒出來的感覺。那是非常榮幸的時刻，也是我們跨出的全新一步。雖然整體來說忙得暈頭轉向，但這一年依然發生了很多有意義的事。而作為一個人，疫情讓我重新回顧了自己從事的工作，也讓我領悟到「這份工作真的十分珍貴」，我就是帶著這樣的心情去創作的。所以我想，雖然有點緩慢，但對防彈少年團來說，這是讓我們再度跨出一大步的一年。

禱告的人們

2020年11月3日，SUGA的肩膀動了手術。由於練習生時期曾出過車禍，使他的左肩受傷，手術是為了治療這個傷勢。

——動完手術之後我很擔心，因為手術剛做完的時候，我的手臂都不太能動。所以我覺得應該要先專注於復健，再回歸團體會比較好。

就如SUGA所說，他需要復健的時間，因此他決定不參加2020年防彈少年團的年末活動，專心接受復健治療。要說這段時間有多長，就是從11月初到12月下旬，不到兩個月的時間。但這件事對他來說，也能說是個象徵性的轉捩點，因為SUGA肩膀的傷勢代表著他人生中的某個時期。那是他迫切地想要出道，苦苦堅持的那個時期所留下的痕跡，所以他的手術與治療，正代表著與那個時期的道別。長期以來緊緊抓住他的某些事物，開始逐漸消失。

SUGA在2021年3月24日錄製的tvN《劉QUIZ ON THE BLOCK》You Quiz on the Block 中，具體提到了自己肩膀的傷勢。歌迷多少都知道這件事情，SUGA也在混音帶《Agust D》的收錄曲〈The Last〉*中簡短地提過，但這是他第一次透過大眾媒體，詳細公開自己出意外的過程。Jimin也在這個節目上，吐露了在作為防彈少年團出道的那一刻前，需要證明自身能力的不安。後來，Jimin說明了他為什麼會在《劉QUIZ ON THE BLOCK》中說出這件事。

——練習生時期，現在已經不在公司的某個人曾經跟我說：

「我們搞不好要準備離開了。」當時的理由是什麼呢？哈哈。總之，我隻身來到首爾，可能無法作為防彈少年團出道，公司另一方面也在籌備女團，當時我真的很擔心地想：「我會怎麼樣……」但在宿舍住了一段時間之後，大家都對我很好，所以我經常去問成員們問題。有一次我問RM說：「哥，氣場這種東西是什麼樣子啊？」哈哈！他跟我說：「哎呀，我也沒有什麼氣場，感覺要再有一點年紀才會有那種東西。」……哈哈。

問到Jimin現在能否告訴過去的自己該如何擁有氣場時，Jimin笑著回答：

──不行，我還是不知道，我會叫他別想些有的沒的，專心練習就好，哈哈！

就像Jimin一樣，防彈少年團如今已經能笑著提起過去了。疫情期間，他們獲得比以往更大的成功，身為一個明星，同時也是一名成年人，他們開始思考接下來的事，就像SUGA開始思考自己未來想作為音樂人去做的事。

──其實，我覺得繼續說我們的目標，好像也有點沒意義了。一方面是我覺得「還要多做些什麼呢？」，讓防彈少年團長長久久，就是現下我最大的目標。我們整個團體的目標，應該是即使老了也繼續做音樂，所以我經常思考要怎麼做，才能讓我們更幸福快樂地表演。

在2020年MAMA上，防彈少年團於首爾上岩世界盃競技場表演了〈ON〉*。配合世界盃競技場的規模，他們動員的人數比原本〈ON〉的表演人數更多，以大型行進樂隊的概念進行演

出。成員們也配合這個概念，在原本的表演中增加了新的編舞。

　　他們在沒有觀眾的會場裡，帶來原本預計在體育場巡演時表演給觀眾看的〈ON〉。與其說那只是一場表演，那更像是一種禱告。祈禱著像這樣繼續表演，總有一天疫情會結束、人們能夠再次相會。從這點來看，或許這就是他們朝著SUGA所說的，能「更幸福快樂的」表演邁出的第一步。

　　2021年春天，疫情仍不見尾聲，Jimin說起他希望這個團體能跟人們分享什麼。

——應該是希望大家聽我們的歌會覺得開心，一起享受……應該就是這樣吧？對現在的我們來說，成績、人氣或是隨之而來的財富似乎都不具有太大的意義。我只想盡快再多做一場表演、跟更多人對話交流，即使無法跟每一個人深入分享自己的人生，但還是能直接面對面，一起大喊，凝視著彼此說話，我覺得這似乎更有意義。

找到希望

　　〈Dynamite〉在全球獲得成功之後，防彈少年團必須做的、已經做過的事情，都是為了實現Jimin願望的過程。2021年5月21日發行的數位單曲〈Butter〉*，在發行第一週便空降告示牌「百大熱門單曲榜」第一名，接著連續七週獲得冠軍，最後創下共十週冠軍的紀錄。於是防彈少年團就跟披頭四一樣，成為告示牌排行榜歷史上，一年內有超過四首歌獲得「百大熱門單曲榜」冠軍的七組歌手之一 ^{2021年}。

但防彈少年團所引發的這股現象，無法只用告示牌排行榜的成績來說明。〈Butter〉發行不過幾天，麥當勞便在全球推出「BTS套餐」^{The BTS Meal 韓國時間2021年5月27日}。「BTS套餐」在全球五十個國家與地區的所有分店販售了約四星期，防彈少年團從此不僅是連續發行熱門單曲的超人氣歌手，更是能讓麥當勞推出冠名套餐，全球家喻戶曉的名字之一。

那一年，繼〈Butter〉發行之後，2021年7月9日發行的另一首告示牌「百大熱門單曲榜」冠軍歌曲〈Permission to Dance〉[*]，讓防彈少年團的意義更加完整。歌名可說是融入了他們在疫情時代的精神，並結合了防彈少年團過去的旅程以及渴望克服疫情的意志。

We don' t need to worry
' Cause when we fall we know how to land
Don' t need to talk the talk, just walk the walk tonight
' Cause we don' t need permission to dance⁵

就像〈Permission to Dance〉的這段歌詞，即使現在要從他們所在的高空下來，他們也知道降落的方法^{land}，而非墜落^{fall}，這是他們克服過許多挫折的意志與希望帶來的結果。他們將這份心意融入人人都能輕鬆享受的旋律，描繪了即使在疫情中，人們也勇往直前的模樣。在表演中，他們以國際手語^{International Sign Language, ISL}傳達出這個訊息，最後終於在2021年底美國

5　我們不需要擔心／因為即使墜落，我們也知道如何著陸／不需要說什麼，今夜好好享受／因為我們不用任何許可就能起舞

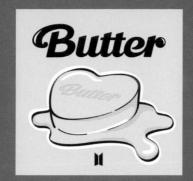

Butter

DIGITAL SINGLE
2021. 5. 21.

TRACK

01 Butter

02 Butter (Hotter Remix)

VIDEO

 <Butter>
MV TEASER

 <Butter> (Hotter Remix)
MV

 <Butter>
MV

 <Butter> (Cooler Remix)
MV

Butter

SINGLE ALBUM
2021. 7. 9.

TRACK

01 Butter
02 Permission to Dance

03 Butter (Instrumental)
04 Permission to Dance (Instrumental)

VIDEO

 \<Butter\>
MV TEASER

 \<Permission to Dance\>
MV TEASER

 \<Butter\>
MV

 \<Permission to Dance\>
MV

「BTS PERMISSION TO DANCE ON STAGE - LA」演唱會上，跟觀眾一起進行了這段演出。Jungkook透露了那天的感想：

——真的很幸福。（為了表演）我用盡了全力，在〈Permission to Dance〉的時候我的大腿都沒力了，但我還是一直在笑，我覺得「這次演唱會選擇用這首歌當結尾選得真好」，最後大合唱的部分也是大家一起，真的很棒。

〈Permission to Dance〉的意義，在他們直接將訊息傳達給觀眾的那一刻才得以完成。而且，聽歌的人自是不提，這首歌也讓防彈少年團自己獲得了慰藉。不只是疫情期間，在此之前也同樣克服許多困難、終於站到人群面前的他們因此得到了安慰。Jimin講述了他在這場演唱會上演唱〈Permission to Dance〉的心情：

——這首歌真的很歡樂……卻讓我在演唱會第二天很想哭。唱完這首歌，演唱會要結束時，我們所有人會排成一列跟觀眾道別，那時我有點哽咽。可能是因為我強烈地感受到我的感受有好好地傳達出去了，我覺得這真的是一首很棒很棒的歌。

2020年，防彈少年團創作《BE》，將他們因疫情而停滯的所有狀況融入歌曲中，同時也透過〈Dynamite〉傳遞希望。而隔年夏天，他們唱出了即使在疫情期間，人們仍然懷抱著的喜悅與希望。他們這兩年發行的歌曲，是許多人在疫情中的心情，這樣的心情也透過他們、透過防彈少年團這個名字，傳向全世界。

如奶油般絲滑，如BTS般堅實

〈Dynamite〉、〈Butter〉、〈Permission to Dance〉相繼成功，反而使防彈少年團在這個過程中遇到了新課題。首先，他們開始煩惱的是唱歌與跳舞的方式。Jimin說道：

——在錄〈Permission to Dance〉的時候，我感覺到要完整表達出我的感受並不容易。雖然歌曲真的出來的時候，我覺得非常棒，但我也很擔心用英文唱歌時，傳達出去的意思會跟我想的不一樣。

〈Permission to Dance〉最後的成品，是一首能讓大家開心聆聽的歌曲，但如果想依照自己期望的標準消化這首歌，成員們需要付出許多努力。例如他們要用英文唱歌，以及RM、SUGA與j-hope的歌唱比重高過饒舌比重等等，所有成員都需要做出改變。

尤其在錄製〈Butter〉時，歌曲修正的過程中，防彈少年團透露了他們在演唱這三首英文歌曲時，必須專注於哪些部分。

〈Butter〉剛完成的時候，歌曲的後半段並沒有饒舌的段落。但在錄音過程中，RM在這個部分加了一些饒舌，完成了現在聽到的版本。RM在「Weverse Magazine」中說明他這麼做的緣由[*]：

> 如果沒有（那部分），我會覺得很難過。我覺得這首歌很需要這個饒舌的段落。我們跟美國的流行歌手有點不一樣，我們的DNA也跟他們不同。

RM 加入的歌詞中，也有這一段內容。

Got ARMY right behind us when we say so[6] / Let's go

透過新增的歌詞，〈Butter〉唱出了在疫情期間，能一起在外頭跳舞的夏日喜悅，也包含了演唱這首歌曲的幾位帥氣男人現在能在全球矚目之下站上舞臺的原因。此刻，〈Butter〉不僅僅是融入了夏日某一剎那的歌曲，更明確地透露這首歌在團體的歷史與改變中，是防彈少年團抵達的另一個目的地。此外，透過新增的饒舌段落，防彈少年團獨有的強悍「如奶油般絲滑」Smooth like butter 地自然加入歌曲中。

從 2013 年至 2021 年，防彈少年團的地位攀升得極快，就連不斷流逝的時間都追不上。從某一刻起，他們面對著這劇烈的改變，同時也努力不遺失自我的認同。j-hope、Jimin、Jung Kook，所謂的「3J」[7] 在〈Butter〉Feat Megan Thee Stallion 中，配合梅根·西·斯塔莉安的饒舌跳舞，帶來特別表演的影片*就是他們努力之一。Jimin 說，這個表演是源自 j-hope 的點子。

——是 j-hope 說：「如果弄個驚喜給歌迷應該很不錯吧？」，然後來向我跟 Jung Kook 提議。他說：「久違地跳得『激烈』一點，讓歌迷看看最近很少有機會看到的表演。」我們兩個也很同意他的提議。

接著，Jung Kook 說起會有這段表演的契機。

6　我們說過，有 ARMY 在我們身後。
7　三人的藝名第一個字都是「J」，因此誕生的別稱。

——j-hope提議的時候，我就覺得滿想這麼做的。一方面是因為我們在自己想去做的時候，呈現出來的結果都會是最帥氣的，也因為這個表演的立意很好，我覺得會很有趣。在我們練習的時候，我也感覺到了以前還是練習生時的心情，以前練舞、學舞步時感受到的心情跟準備專輯的感覺截然不同。

因為想做，所以撥出額外的時間來推動這個企畫，因此在表演完成之前，他們沒有太多時間。但三人認真練習的程度超越以往，可以說是練習得非常「激烈」。j-hope回想起當時練習的氣氛：

——我們必須利用跑行程之餘的時間練習，時間真的很不夠用，所以雖然我對他們感到很抱歉，但還是一有時間就會抓住這兩個弟弟說要練習。這是我們自主推動的企畫，所以氣氛本身就非常不一樣。無論是哪個環節，我們的熱情都與眾不同。

在幕後花絮*中也能看見，最後三人都已經拍完表演影片了，卻還是決定再空出一天來重拍。Jimin透露了他們這麼做的箇中原由。

——當時我們才練習不到一個星期，可是就……我想每件事情都是這樣，越做就會越想把它做好嘛，所以我們一直說「再一次」、「再一次」，最後決定額外多拍一天。畢竟是三個人一起跳舞，（影片裡）一個人看起來很帥，另一個人卻不怎麼樣的話，那當然只能重拍。還有某個段落的舞步很好看，但下一個段落的舞步跳不好的話，也必須重拍。雖然這個表演是他們自己提議要拍攝的短影片，但這對

他們來說，可不只是為了樂趣而拍。Jimin 說，練習、拍攝這段表演的過程，幫助他解決了疫情開始後的煩惱。

——疫情期間，我有點擔心自己不是在跟歌迷相互交流情感……而是單方面地輸出自己的感情，畢竟我們是在舞臺上唱歌、拍成影片之後，單方面地展現給歌迷看，所以我很珍視這樣的機會，也很感謝 j-hope。如果他沒有提議要做這件事，我肯定會跟平時一樣，就這樣讓時間慢慢過去。但在準備這段表演的時候，我又燃起了熱情。

不斷重新拍攝，三人也越來越專注於舞蹈，並且找到他們理想的方向。Jung Kook 甚至在準備這個表演時，具體分析出了自己的能力。

——我是覺得很有趣啦，但一方面又覺得：「啊……我只有這點程度嗎？」哈哈！熟悉舞步之後，要立刻串連起來真的很不容易。我的腦袋可以理解，但看著鏡子又覺得自己的動作很不順暢，哈哈！所以我就告訴自己：「真的要多練練舞了。」一直以來我學過很多舞步，不過我不曾特別專注地學習某種類型的舞蹈。可是在準備這個表演的過程中，我感覺到自己真的得去學跳舞了。因為平時就一直在跳我們團體的舞，我的身體已經很習慣了，所以我覺得我應該要努力，讓自己的身體能一下子就熟悉、跟上新舞步才行。

Jimin 也有相同的想法，不過他反而稱讚著 Jung Kook 的優點，點出自己在這段表演中有待加強的部分。

——在準備這段表演的時候，我真的很難過。基本上，j-hope 對很多類型的舞蹈能夠跳出超越平均的水準，Jung Kook 也很擅長這種類型的舞。我練了三天的東西，Jung Kook

當天來才學，結果轉頭一看，他已經全部都學會了……哈哈！畢竟我原本跳的舞蹈類型就不一樣，所以我覺得滿難過的，甚至對自己的表現非常不滿意。這是一支柔軟、輕盈又必須適度用力的舞……真的很不容易。

Jung Kook說明了三人為何會如此投入這支不到一分鐘的舞。他的這一段話，也象徵性地展現出了防彈少年團作為藝人的高度。

——我們當時整支舞都定案，影片也已經拍完了，但不管怎麼想，我都覺得這好像不太對。就是（表演）好像有一些地方不對勁，覺得「不可以這樣公開」。所以我們調整了一下行程，再多練習幾次後重拍了一次。如果沒這麼做，我應該會覺得很遺憾，因為我們只要再努力一點，就能拍出更好的東西。

防彈少年團已經不會為了外在結果，或是為了透過那個結果證明自己而去做任何事了。他們會判斷自己身處的地位，專注於把事情做到好，直到自己滿意。

這也是唯一的方法，使他們能突破當時經歷到的困難。新冠疫情不僅奪走了透過演唱會與歌迷交流的機會，更使他們無從得知自己的表演究竟引起了什麼樣的迴響。

雖然能在網路上確認群眾的反應，但在演出時無法親身感受觀眾的迴響，依然令他們感到很難受。

2020年時10月10日至11日，以零接觸的形式舉辦的線上演唱會「BTS MAP OF THE SOUL ON:E」*，更讓他們切身感受到這一點。對於無法見到觀眾的根本問題，Jimin如此說道：

——我在巡迴演出的過程中，會學到很多，我會把歌迷直白的回饋、我自己覺得有點可惜的部分都蒐集起來再練習。然後我也會去問其他成員，再去監看自己唱歌的樣子……但現在沒有這種機會了。雖然最近的練習量也很大，錄音的時候也會思考「用英文唱歌時，應該要用怎樣的聲音詮釋會比較好」，非常有趣，但卻無法得到回饋。

在疫情流行的期間，防彈少年團發行了〈Dynamite〉、〈Butter〉、〈Permission to Dance〉，帶來〈Butter〉 ^Feat Megan Thee Stallion 的特別表演，並舉辦線上演唱會「BTS MAP OF THE SOUL ON:E」，他們卻難以自行判斷自己正在做什麼、做得有多好。

即便如此，他們仍試著客觀地看待自己，並試圖找出在無法跟歌迷見面的情況下，作為防彈少年團活動有什麼意義。而在這個時期，V所說的這一段話，就彷彿在證明防彈少年團為何是防彈少年團。

——我只是單純地決定要克服這一切，因為總不能一直深陷在不好的情緒裡。我最近就……一邊宣洩這些情緒，一邊把我感受到的事物、我的心情都試著寫成歌，就漸漸變得比較好了。你可能會問我，沒辦法讓歌迷親眼看見我的各種面貌會不會很可惜，我想說，現在我不覺得可惜。沒讓大家看到也沒關係，只要大家能平安……我非常希望在下次的演唱會上可以看到ARMY，我會耐心地等待那個時刻的到來。

BTS UNiverse

防彈少年團在新冠疫情期間於全球掀起的現象，從2020年一直到2021年的夏天，並一直持續到那年秋天。準確來說，要說從那時開始，事情就開始往更不得了的方向發展也不為過。2021年9月20日^{當地時間}，防彈少年團出席在美國紐約聯合國總部舉辦的第七十六屆聯合國大會，於特別活動「永續發展目標時刻」^{SDG Moment} 開幕環節中，發表對青年與未來世代的立場[*]。並在幾天後的9月24日^{韓國時間}，公開與酷玩樂團合作的歌曲〈My Universe〉^{**}，這首歌也再度成為告示牌「百大熱門單曲榜」冠軍。他們不僅成了能以團體為單位，與酷玩樂團這種活傳奇^{living legend} 合作的藝人，更被正式任命為「迎接未來世代與文化的總統特別大使」^{Special Presidential Envoy for Future Generations and Culture}，並作為青年世代的代表在聯合國大會上談論對未來的希望與展望。

防彈少年團再也不需要任何頭銜或是證明自己，成了只靠這一個名字，就能發揮強大力量的存在。簡單來說，成員們在VLIVE^{現為Weverse Live} 上說的每一句話，不僅是韓國，更能透過外國媒體擴散至全世界。

與外界的反應無關，出席聯合國大會特別活動、與酷玩樂團合作^{***}等，對防彈少年團來說都是別具意義的事情。因為疫情期間，他們有時間讓作為藝人的自己內心更加成熟，而這兩件事情，也讓他們找到了自己所做的事具有的意義。

——在我見過的人中，克里斯·馬汀是數一數二「真誠」的海外歌手。

RM說起與酷玩樂團主唱克里斯・馬汀合作〈My Universe〉時的感受。他續道：

——我們見過的海外歌手有幾種類型，例如，有些是會說：「你們最近很出名，挺認真的嘛？加油。」讓人感覺有點看輕我們，有些則是在商言商，會說：「真的超級超級想跟你們合作！」還有第三種，就是會微妙地介於這兩者之間。不過克里斯・馬汀不屬於任何一種，這讓我覺得很意外。

　　防彈少年團的成員們一直很喜歡酷玩樂團，尤其Jin從以前就說他最喜歡的歌手是酷玩樂團，V也曾經說過克里斯・馬汀是他的楷模之一。因此，酷玩樂團提議要合作〈My Universe〉的時候，他們沒有理由不答應。而克里斯・馬汀在與他們交流的過程中展現出來的態度，超乎成員的想像。RM如此形容克里斯・馬汀給他的印象：

——外頭疫情肆虐，但他還親自來跟我們見面，因為他說他從來沒有用零接觸的方式跟人合作過。那時他跟我們說：「你們沒辦法來嗎？那我過去吧。」我真的嚇到了。當時來韓國必須隔離，站在他的立場，時間想必非常寶貴，但他真的來了。最後我們終於見到面，他也比我想像的謙虛很多。

　　克里斯・馬汀展現的姿態，也讓Jung Kook大吃一驚。他說這也成為了一個契機，讓他重新思考一個藝人該如何面對自己的工作。

——他說要直接來韓國做歌唱指導時，我嚇了一大跳。我心想：「啊……這個人到底多愛音樂，願意做到這個地步？我有這樣子過嗎……？」

　　克里斯・馬汀後來不僅作為嘉賓出現在「BTS PERMISSION

TO DANCE ON STAGE - LA」演唱會上，更只為了演唱〈My Universe〉這首歌，參加演唱會前的彩排，為了與防彈少年團的合作盡力做到最好。隔年，也就是 2022 年時，酷玩樂團也參與製作了 Jin 的個人歌曲〈The Astronaut〉*，Jin 更飛往阿根廷布宜諾斯艾利斯，在酷玩樂團的世界巡迴演唱會「MUSIC of the SPHERES」上跟他們一同演唱這首歌**。

Jimin 說起克里斯・馬汀對他的影響：

──他已經是音樂界的「傳奇」了，還做到這個地步⋯⋯我深刻地感受到他的積極能量。作為歌手，他是我們的大前輩，我真的從他身上學到很多。而作為一個藝人，我從他身上學到與歌迷交流時的心態。他本來就很會唱歌，但不僅如此，他站上舞臺時的姿態、對樂團成員的心態等等，都讓我覺得非常棒。

在防彈少年團與克里斯・馬汀對談的 YouTube 原創影片中，RM 提到他會問自己：「這些音樂檔案有辦法改變世界嗎？」當時他們正在思考自己身為藝人的意義，而與克里斯・馬汀的會面，成了他們釐清想法的其中一個契機。RM 解釋了當時他會說出這件事的契機。

──我一直很希望相信這首歌⋯⋯相信儲存成檔案形式的這首歌能改變什麼的信念，可以維持地更久一點。可是世界變化太快，我常常會想：「如果一、兩年後就被捨棄了怎麼辦？」所以我想改變方向，希望音樂可以更大眾化、更能永久存續。對某些人來說，我的音樂或許很有意義，也或許毫無意義⋯⋯但總之，我希望我的音樂可以更不受時間的限制 timeless。

如果說與克里斯‧馬汀的會面，是讓防彈少年團回顧自己作為藝人的模樣的契機，那參加聯合國大會「永續發展目標時刻」特別活動，就是讓他們思考身為當代青年，他們應該要如何關注這個世界的契機。在這個場合上，他們稱未來世代是相信希望與可能性，往前邁進的「迎接世代」Welcome Generation，而不是在需要多元機會與嘗試之時，迷失方向的「失落世代」Lost Generation，並以多種方式提及了環境問題，對於當時面臨的新冠肺炎疫情COVID-19也鼓勵人們接種疫苗。

時隔三年再度造訪聯合國總部，並代表青年世代發言，Jung Kook說出了他的感想：

——其實我覺得壓力很大，哈哈。那真的是個很好的經驗，而且不是我想去就能輕易參與的場合。我深深覺得：「我可能只是個想法普通的平凡人，真的可以給我這樣的機會嗎？」

不過Jung Kook的這番話，反而透露出了只有防彈少年團才能扮演的角色，以及他們透過那天的經驗領悟了什麼。Jin解釋了這天演說所代表的意義：

——我沒有把這件事想得很偉大，只是覺得如果能透過我們，讓更多人關注這些事就好了。這是個參與門檻可能很高的議題，所以希望因為我們提及這些事，能讓更多人更輕鬆地接觸這些議題。

他們是全球頂尖的偶像團體，又成功與酷玩樂團合作、參與聯合國大會，事實上，這等同於站在全球所有族群的交接點。透過在聯合國發表演說，防彈少年團再一次親身體會到他們能如何運用自己的影響力。SUGA也談及他們如何運用自己的影響力。

——要我們代表青年世代發言是件很有壓力的事，我們怎麼有辦法代表整個青年世代呢？我們的人生有些部分跟大多數的年輕人不同，而且，就連我自己以前也很少會思考氣候變遷或環境問題，只消極地認為：「等科技發展起來就能解決了。」但是，現在我知道這是個很嚴峻的問題，那我們是不是能夠出一份力，稍微改變人們的想法……如果能讓人們多少開始關注這些議題，那作為一個公眾人物，我想這是我必須做的事。

Jimin則具體描述了他在準備演說時的感受：

——我的心情也是有點怪，可能是因為疫情造成一切停滯的時間越來越長，我對某些事情會抱持著「哎呀，不管了」的態度，有點刻意忽視那些事情，也變得不太關心世界上的很多事情……但準備演說的過程中，我發現比我們更年輕的世代比我們更關心環境問題，讓我大受衝擊。讀資料的時候，我很驚訝地心想：「這是真的嗎？」然後上網去找資料，發現這都是真的，實在令我大吃一驚，也讓我感到很羞愧。「我們同樣是青年，也同樣都為了人生而拚命努力，我可以活得這麼從容悠閒嗎？現在我們所享受的一切明明不是憑空得來的。」那真的是個很新奇的刺激，很感謝這個機會。

防彈少年團後來以大會會場等聯合國總部的各個地點為背景，表演了〈Permission to Dance〉*，這也是能看到他們內在成長的契機。在聯合國總部內表演本身就是個特例，拍攝過程也不容易。由於必須在會場空閒下來的晚上時段拍攝，所以

他們抵達紐約後立刻準備投入拍攝工作，從凌晨一點一直拍攝到天亮。第二天主要是拍攝戶外的場景，但基於新冠肺炎疫情的防疫規範，拍攝現場有許多必須遵守的規定。Jimin說起拍攝當時的難處。

——其實當時的拍攝環境不太好，唱歌時，麥克風的聲音會斷斷續續的，而且必須遵守防疫規範，所以也不能在室內喝水，我因此非常擔心最後的成品。但隔天在戶外跟舞群拍一起玩樂的畫面，「真的！」非常有趣。舞者們的表情都非常開朗，我也連帶著感到很開心，像被這首歌安慰了，雖然這是我們自己的歌，哈哈。

在聯合國總部的演出，是防彈少年團自新冠肺炎疫情爆發之後，首度到海外進行的表演。這不僅獨具意義，到新的場地表演本身對他們來說也是一種樂趣。比起拍攝環境的限制，他們更懂得專注在表演帶來的喜悅上。j-hope說道：

——這個表演的規畫很明確，就是要想辦法展現一些東西給大家看。我當時也深深相信，只要依照計畫好好拍完，就會拍出非常漂亮的畫面。所以我們同心協力，努力把自己的部分拍好，進而創造出最好的成品。我覺得大家都很清楚這次表演的意義，所以才會有這麼好的結果。

就像j-hope所說，防彈少年團已經成長為面對每一個舞臺，都會深入思考必須傳遞出什麼訊息，並且無論在什麼情況下，都明白該如何創造出最佳成果的藝人了。在他們的舉手投足都會對全球音樂產業造成影響的此刻，防彈少年團很清楚什麼是他們該做的事。聯合國的YouTube頻道上傳了這支〈Permission to Dance〉的表演影片，在影片資訊欄寫下這樣的介紹：

K-POP巨星防彈少年團，在聯合國製作的影片中表演了他們的熱門單曲〈Permission to Dance〉。拍攝這支影片的同時，這個團體也發表了永續發展目標時刻的演說，希望能讓聽眾對永續發展目標的重要性產生共鳴，並進一步啟發人們付諸實行。

歌手穿梭在聯合國總部的大會會場及戶外草皮上載歌載舞，而那個主角就是防彈少年團。他們實現了這個看似超乎現實的情況，並將他們的影響力用於傳遞良好的訊息，再度為身為「巨星」的他們引起更大的話題。就在話題達到巔峰之際，他們終於能實際與人面對面了。

年度藝人

2021 年 11 月 21 日^{當地時間}，AMAs 於美國洛杉磯微軟劇院登場。防彈少年團獲得「最受歡迎流行雙人組合／團體獎」^{Facorite POP Duo / Group}、「最受歡迎流行歌曲獎」^{Favorite POP Song}，以及最高榮譽的「年度藝人獎」^{Artist of the Year}。SUGA 回想起獲獎那一刻的感受：

——四年前，我們在這裡（美國）進行出道表演，現在居然來到這裡領「年度藝人獎」……？「這是真的嗎？」、「會不會是這個世界在騙我？」

但比起這個，還另一件事令SUGA感受更深刻。

——首先看到觀眾在臺下，我覺得很神奇。後來才知道，其中很多人是為了看我們才來的。其實四年前也是這樣，

但這次的感受特別不一樣。我當時就想：「真的是因為有什麼改變了嗎？還是因為我這段時間都沒有見到觀眾，才會有這種感覺？」

2021年在AMAs上，防彈少年團在新冠肺炎疫情開始之後，時隔兩年首度得以站在觀眾面前表演。在四年前參與的美國各大音樂頒獎典禮中，AMAs也是他們首度演出的舞臺，如今他們在比當時更巨大的歡呼聲中，成為AMAs真正的主角並帶來表演。

這不光是因為防彈少年團獲頒「年度藝人獎」，並與酷玩樂團一起表演了〈My Universe〉及〈Butter〉兩首歌曲*。這天，AMAs也邀請了新版本合唱團 ^{New Edition} 與街頭頑童 ^{New Kids on the Block} 帶來合作表演。這兩個傳奇男子團體的合作表演，加上防彈少年團獲頒「年度藝人獎」，使男子團體成了這一屆AMAs的最大焦點。在美國男子團體的歷史中，防彈少年團成了2010年代之後繼承其歷史的團體。

不光是韓國，即便在美國，我們都可以說防彈少年團替流行音樂史寫下了新的一頁。在新冠肺炎疫情肆虐之後，為了防彈少年團再度聚集的觀眾，是使防彈少年團站上這個位置的力量，也見證了這個宛如加冕儀式的時刻。RM談到這時他在美國親身體會到的氣氛：

——以前我們像個局外人 ^{Outsider}，同時又有點像異類 ^{Outlier}，現在又跟當時有點不一樣。雖然我們沒有在美國流行音樂市場上成為主流，但我感受到他們比以前更「歡迎」^{welcome} 我們。

2016年，防彈少年團首次在韓國頒獎典禮上獲得大獎

時，他們高興得暈頭轉向。而現在的他們已經有了成熟的心態，不僅能充分享受得獎的喜悅，更能夠點出這個獎項帶來的意義。Jin 說道：

——在 AMAs 得到「年度藝人獎」時，我們跟在韓國第一次拿到大獎一樣開心。但不同的是，這次得獎名單公布之前，我心裡有一點點期待，哈哈。那時候我在想：「如果得獎了要怎麼辦？」以前拿到大獎時，我沒辦法控制自己的情緒，現在當然也很開心，但比較能夠控制情緒了。

他們以「LOVE YOURSELF」系列為起點，在世界各地的人氣不斷攀升，甚至看不到極限。在這個過程中，他們嘗到了人氣攀升帶來的悸動，也學會該如何維繫這趟飛行。在 AMAs 獲頒「年度藝人獎」之時，他們也有了新的決心。V 透露了在 AMAs 獲獎對他們的意義：

——我覺得我們必須知道這個獎對我們來說有多重要、有多棒。我們一路走來都沒有停下腳步，不知不覺間成了獲獎無數的團體，也可能在這過程中遺忘獲獎的價值。我覺得我們必須時時刻刻注意這一點，也必須充分感受這些獎項的價值，並且意識到自己現在處在什麼位置。因為疫情期間，我們無法實際感受到我們的人氣，所以更應該這麼做。

Jung Kook 在 AMAs「年度藝人獎」的得獎感言中，提及這個獎對他們來說是「新篇章的開始」[8]。他們想到的不是獎項帶來的壓力，而是獲得這個獎後他們能做些什麼。Jung Kook 具體說明了他對這段得獎感言的看法：

8　「We believe that this award opens the beginning of our new chapter.」

——有誰會想到，我們會在美國的頒獎典禮上拿到「年度藝人獎」呢？所以我真的很驚訝，甚至渾身起了雞皮疙瘩。我當時會說那是「新篇章的開始」，是因為當下我覺得可能真的會變成這樣。雖然下一個目標還不明確，但在那一刻我感覺到「肯定還會有什麼等著我們去完成」。

所以，他們在AMAs獲頒「年度藝人獎」的幾天後，舉辦了「BTS PERMISSION TO DANCE ON STAGE - LA」演唱會，時隔兩年與ARMY直接面對面，對他們來說就有如新篇章的開始。對在疫情期間變得更受歡迎的他們來說，與觀眾面對面的演唱會不僅宣告了新時代的開端，更讓人們深刻體會到這個團體現在身處在什麼高度。如果說防彈少年團還需要證明什麼，那就是他們在舞臺上傳遞給人們的訊息。對於「BTS PERMISSION TO DANCE ON STAGE - LA」的企畫方向，RM解釋道：

——我們有兩年的時間無法在觀眾面前表演，所以想說要帶給大家一場像綜合禮包一樣的演唱會。從我們過去一直未能展現的部分，到人們希望我們表演的部分，我們下定決心要讓大家看一場從頭到尾都「高潮迭起」的演唱會。

「BTS PERMISSION TO DANCE ON STAGE - LA」的節目編排中沒有成員的個人歌曲，只有七個人從頭到尾不間斷的團體曲目。SUGA說道：

——站在表演者的立場來看，這個歌單會讓人覺得：「真的辦得到嗎？」，而我是覺得：「這樣子我們全都會死，真的

會死啦⋯⋯！」哈哈。不過，因為這是時隔兩年在演唱會現場看到大家⋯⋯所以我們刪掉了舞臺機關跟其他表演元素，讓大家從頭到尾都專注在我們七個人身上。這其實是一場賭博，像在練舞的時候，成員們都會問：「喂，我們真的辦得到嗎？」然後會有人回答：「要等上了舞臺才知道啊。」

如 SUGA 所說，「BTS PERMISSION TO DANCE ON STAGE - LA」的曲目編排，對防彈少年團的成員來說在體力上會帶來相當大的負擔。不過他們也非常需要這樣的安排，Jin 說明了原因：

——因為我們決定「也來辦一場從頭到尾都是經典作品的演唱會吧！」，然後就有了這樣的曲目編排。

「BTS PERMISSION TO DANCE ON STAGE-LA」的曲目編排，幾乎可以說是傾注了防彈少年團的一切。開場以〈ON〉、〈Burrning Up^FIRE〉、〈Dope〉、〈DNA〉展現出防彈少年團壓倒性的能量，演唱會中段則安排了〈Boy With Luv^Feat. Halsey〉、〈Dynamite〉、〈Butter〉等近幾年的熱門單曲，後半段再接連演唱〈I NEED U〉到〈IDOL〉等表演強烈的歌曲，也在這些適合用於表演的歌曲之間穿插《BE》的收錄曲。最後再加上以〈Permission to Dance〉作結的安可環節，整理出了防彈少年團從過去到現在的歷史軌跡。Jin 更具體地說明了這樣編排的用意：

——從某個角度來看，這就像是一部防彈少年團的傳記。一般的演唱會，都會以最新專輯裡的收錄曲為主要表演內容，但這場演唱會匯集了我們出道至今的所有歌曲，

— 我當時會說那是「新篇章的開始」，
是因為當下我覺得可能真的會變成這樣。
雖然下一個目標還不明確，
但在那一刻我感覺到「肯定還會有什麼等著我們去完成」。

Jung Kook

一次爆發，哈哈。我想，很多人都是從〈Dynamite〉、〈Butter〉或〈Permission to Dance〉認識我們的，但我們還有〈Dope〉、〈Burning up^FIRE〉、〈IDOL〉跟〈FAKE LOVE〉這些歌啊，所以我們把這些歌也放進去，讓這場演唱會變成以主打歌為主的演出，這樣的曲目編排也能讓人更容易融入其中。如果是近期才認識防彈少年團的人，我想應該能透過這場演唱會更深入認識我們吧。

當然，他們的確也擔心自己能否消化這樣的曲目編排。然而，Jung Kook 如此說明了他們即便擔心自己無法消化，也必須選擇這麼做的理由：

——我們想在自己可以準備的時間與範圍內，盡量展現最好的一面給大家看，尤其最想讓大家看到我們七個人一直一起在舞臺上表演的樣子。我們當然會擔心，因為就算我們七個努力撐起整場表演，也不曉得觀眾能不能樂在其中。

不過，有別於 Jung Kook 的擔憂，觀眾的反應十分熱烈。舉辦演唱會的 SoFi 體育場史上第一次，有為期四天的演唱會門票一開賣便立刻售罄。而且自演唱會開場的那一刻起，觀眾獻給他們的熱烈歡呼與吶喊就從未間斷。七人一起在舞臺上持續散發能量的曲目編排所具備的優點，就是隨著演唱會進行，能發揮出越來越強大的力量。SUGA 提及他透過這場演唱會感受的自信：

——演唱會後半段，我們從〈Airplane pt.2〉開始一路唱到〈IDOL〉，那時候感覺最棒。我甚至覺得，如果這一段我們沒表現好，那大家還有什麼理由來看我們的演唱會？

因為演唱會前半段是以跳舞為主的表演，後半段則是安排要跟觀眾一起同樂，而這也是我們最有自信的部分，我覺得這凸顯了我們的強項。這段演出沒有固定的動線，我們可以自由跑動，並盡量傾注自己所有的能量，這樣就會有一些很瘋狂的表現，還會做出一些連我們自己都沒預想到的行為，哈哈！我覺得增加了這個部分，才讓我們的演唱會有了獨特之處。

「BTS PERMISSION TO DANCE ON STAGE - LA」由《MAP OF THE SOUL：7》的主打歌〈ON〉揭幕。防彈少年團終於能在擠滿觀眾的體育場裡，帶來〈ON〉的大型演出。對防彈少年團而言，能稱為日常的生活開始回歸了。從那時開始，他們便奮不顧身地投入演出。Jimin回想起演唱會開演那一刻的心情：

——在開場的〈ON〉，LED螢幕往上升起，然後我們會走到舞臺前面嘛。其實在這之前，我們在螢幕後面能看到觀眾的反應，可是第一天我都沒注意到這件事，而是一直在伸展、一直在想舞步跟走位動線。演唱會開始之後，我甚至有點手足無措。因為疫情期間，我們在不知不覺間已經習慣了面前只有攝影機的環境。後來到了第二天，我才從LED螢幕之間的縫隙看到體育場裡擠滿了人。在我們登臺前，歌迷一直在唱歌、歡呼、揮舞ARMY BOMB……這時我才想：「是啊，我們辦演唱會就是為了看到他們。」有一種「回歸正軌」的感覺。

要消化一場所有成員都從頭到尾傾注所有能量的表演，並不是一件容易的事。在這場時隔兩年左右，觀眾終於能親臨

現場的演唱會上採用這種編排，或許對身體來說有點勉強，但V表示，有時候精神上的幸福會超越肉體的極限。

——其實演唱會開始前，我的腳就不太舒服，所以我一直很怕，也很擔心「如果腳的狀況繼續惡化怎麼辦？」、「如果又受傷怎麼辦？」。但演唱會開始，實際看到歌迷之後，就……我覺得很幸福。真的，因為太幸福了，所以不管到底痛不痛，我就是先跑再說。那一刻，我只能看見自己眼前的幸福，完全感覺不到疼痛或是其他情緒。後來回飯店就去做物理治療了，哈哈。

時隔兩年舉辦了與觀眾面對面的表演，演唱會的餘韻尚未消退的V接著說出他的感想。

——〈IDOL〉時，有一部分是我們到處跑跳，我真的跳得很開心。這次演唱會有很多這種玩樂的段落，我覺得很棒，這讓我可以幸福地傾注自己的能量。零接觸的演出必須配合鏡頭做表情跟手勢，但這次是基於「幸福」這樣的情緒，讓我可以不顧一切地表現自己。移動時可以不必特別考慮什麼，能表現出更自然的一面。疫情真的讓人很難過，卻也成了讓我再一次體會到演唱會有多珍貴的契機，也讓我覺得我必須謹記，無論是製作專輯還是辦演唱會，都是非常寶貴的經歷。真的很幸福，我甚至連在夢裡也想繼續開演唱會。

與V相反，j-hope選擇在演唱會期間盡可能控制自己的情緒。j-hope透露，觀眾非常渴望觀賞演唱會，因此他選擇專注於呈現能滿足觀眾的表演。

——我其實也很想說「哎呀，不管了！就享受吧！」，哈哈，

但我做不到。這場演唱會對我、對觀眾而言都具有極大的意義，所以我認為最重要的，還是提升演唱會的完成度。我一直沒有忘記這個想法，也覺得自己必須表現得比平時更專業，所以我很希望自己「盡量不要激動，第一場演唱會試著克制一點」。

j-hope又補充了一句話：

——其實，如果不這樣提醒自己，我真的會沒辦法控制自己。

這就是防彈少年團。想辦法克服疫情，在疫情開始後的第一場演唱會上，他們把身體交給幸福並突破自身的極限，同時又為了創造最好的演唱會，必須安撫自己彷彿就要立刻飛躍的心情。熱情的能量與專業人士的冷靜結合，防彈少年團又邁向了與過往不同的階段。

j-hope以下面這一段話描述他在聯合國大會的經驗，這也是防彈少年團至今曾經歷過、未來將經歷的旅程，也是他們開創自我道路的態度。

——從結論說起，我們能出席那樣的場合本身就是一件很榮幸的事，只是我現在還是覺得有點陌生，也很有壓力。我是個極為平凡的人，過去我是個在光州長大的少年，成長過程極其平凡，所以應該會需要很多時間接受這些事。但我的座右銘與生活態度就是要感激自己生命中獲得的一切，所以無論是作為防彈少年團做音樂時，還是出席聯合國大會時，我都要清楚自己當下該做什麼，至少會依照我的水準去學習。我現在對自己的工作，都會抱持著屬於我自己的使命感。

葛萊美獎

隔年，2022 年的他們仍持續舉辦演唱會。繼 3 月 10 日與 12 日、13 日，在韓國蠶室奧林匹克主競技場舉辦「BTS PERMISSION TO DANCE ON STAGE - SEOUL」[*]之後，他們也在 4 月 8 至 9 日、15 至 16 日^{當地時間}，於美國拉斯維加斯忠實體育場 ^{Allegiant Stadium} 舉辦「BTS PERMISSION TO DANCE ON STAGE－LAS VEGAS」^{**}。他們終於能夠與韓國的歌迷直接面對面[9]，首爾演唱會也象徵著韓國的疫情即將結束。不久後，電視音樂節目再度開放觀眾入場，許多歌手也重啟巡迴演出。包括防彈少年團在內，K-POP 歌手們再度開啟了新的時代。

從開啟新時代這一點來看，2022 年 4 月 3 日^{當地時間}，在拉斯維加斯 MGM 大花園體育館舉辦的第六十四屆葛萊美獎頒獎典禮，與前一年度有著截然不同的意義。頒獎典禮本來預定在 1 月 31 日登場，卻因為疫情關係延後了約兩個月。頒獎典禮時隔兩年開放觀眾入場，同時也能進行現場演出。前一年，於 2021 年 3 月 14 日^{當地時間}舉辦的第六十三屆葛萊美獎頒獎典禮上，防彈少年團是在韓國事先拍好〈Dynamite〉^{***}影片，在典禮上帶來表演，這次則預計直接前往當地，站在頒獎典禮的舞臺上表演〈Butter〉。他們也連續兩年入圍了「最佳流行音樂雙人組合／團體表演獎」。

然而，在 2021 年 11 月於 AMAs 獲得「年度藝人獎」時，

9　繼 2019 年 10 月 26 至 27 日及 29 日，於同個場地舉辦的「BTS WORLD TOUR 'LOVE YOURSELF：SPEAK YOURSELF' THE FINAL」之後，時隔約兩年五個月再度於此地舉辦演唱會。但這時因為新冠肺炎疫情再度擴散，禁止現場觀眾歡呼。

j-hope說過，他不打算賦予獎項太大的意義。

——那是個意料之外的獎，回想起來會覺得：「哇，那真的很不得了」⋯⋯但老實說，我現在不太會賦予獎項太大的意義。可能是因為我覺得，在各項活動中試著認真完成自己在做的事、自己被賦予的任務，並對這些心懷感激，許多其他有意義的事物就會隨之而來。而從本質來看，我們得獎的原因之一是多虧了巨大的愛，這是有歌迷在才能辦到的事⋯⋯所以我想單純透過獎項，感受到歌迷對我們的愛護。

成功跳脫了要向世界證明什麼的心態後，防彈少年團眼中看見的不再是目標，而是開始尋找更具價值的事物。在那之後，j-hope發行的個人專輯《Jack In The Box》也是這個過程中的一環。對他們來說，獎項一直是巨大的殊榮，但他們不會從中尋找或投射從事這份工作的意義。RM半開玩笑地笑著說出自己對獲得葛萊美獎的想法：

——葛萊美跟我們又不是朋友⋯⋯哈哈！其實是因為大家一直「葛萊美、葛萊美」說個不停，才會覺得入圍好像很正常，但防彈少年團入圍葛萊美本身就讓人難以置信嘛。不過同時我也會想，就算沒拿到葛萊美獎又怎樣呢？雖然我想得獎之後，我應該會多買一個展示櫃來放獎座，然後還會稍微心想：「是啊，我現在也是得過葛萊美獎的歌手了。」哈哈！

其實2021年時，防彈少年團也很渴望獲得葛萊美獎。那年，他們首度入圍「最佳流行音樂雙人組合／團體表演獎」，

Big Hit Entertainment的職員為了他們可能得獎的情況，還訂製了仿造葛萊美獎獎座的蛋糕。若是得獎，對公司來說也是莫大的喜悅，做好這些準備也是理所當然。但受到疫情影響，防彈少年團無法親臨頒獎典禮，而是必須在韓國等待結果。公司職員在他們周遭忙碌地來來去去，十幾個人聚在一起收看頒獎典禮，也讓成員們的心情相當浮躁。成員們還得配合美國當地的直播時間，在這天的凌晨兩點起床收看頒獎典禮。V笑著透露當時的氣氛。

——我原本是覺得「沒得獎也沒關係」，但到了頒獎典禮當天，公司的人卻讓我很期待！哈哈。大家為了因應得獎做了一些準備，還帶蛋糕來，讓我覺得「我們真的有機會得獎嗎……？」那時候大家都聚在一起……哈哈。

相反地，2022年的第六十四屆葛萊美獎，氣氛自然與前一年截然不同。防彈少年團親自前往拉斯維加斯參加頒獎典禮，身邊也沒有許多工作人員。此外，因應新冠肺炎的防疫政策，頒獎典禮現場除了防彈少年團之外，只有少數相關人士能入場，他們反而能在比過去更為平靜的氣氛中準備表演。而且，他們在2021年11月於AMAs獲得「年度藝人獎」後，又舉辦了「BTS PERMISSION TO DANCE ON STAGE - LA」與「BTS PERMISSION TO DANCE ON STAGE - SEOUL」，這些演唱會與觀眾面對面的經驗，讓他們有了新的目標。在音樂頒獎典禮上得獎固然值得開心，卻不再是他們必須達成的目標了。對於作為一個藝人想在葛萊美獎上獲得什麼，Jung Kook是這樣說的：

——當然，能夠得獎是很好，但我沒有把重點放在得獎上。

光是能在那裡站上舞臺表演，就是非常寶貴的經驗了，

所以我非常感謝歌迷。因此比起得獎，我更希望能「透過表演留下一些什麼」。當然，能不能得獎讓我很緊張，但我只要站上舞臺表演就很滿足了。

　　問題是，站上這個舞臺本身，就是經歷了眾多曲折換來的結果。他們能在這一天站上葛萊美獎的舞臺，絕對不是一件易事，我們甚至能說這很有防彈少年團的風格。j-hope與Jung Kook在葛萊美獎前夕確診新冠肺炎，分別在韓國與美國進行居家隔離就是一連串事件的開端。兩人能跟其他成員一起練習的時間，只有僅僅一天。

　　但他們預計在葛萊美獎上表演的〈Butter〉，可以說是防彈少年團至今在頒獎典禮上帶來的表演中，難度最高的演出。在已經公開的表演中可以看到，〈Butter〉這場表演*的高潮之一是成員們聚集在舞臺中央，各自脫下身上穿著的外套，瞬間讓外套袖子纏在一起的橋段。其他形式的表演無論再難，只要努力都能做到，但像這樣的表演無論多努力，在演出當天依然有可能失敗。恰巧在正式演出的前一天，他們到現場彩排時，這一段表演依然以失敗收場。

　　困難之處不光是讓外套纏在一起。葛萊美獎上的〈Butter〉表演，編排得有如一齣華麗的音樂劇。表演是從他們在類似美術館的空間裡，像間諜或小偷一樣潛入其中的設定下展開，Jin在操控臺看著成員們[10]，成員們則藉著團隊合作潛入舞臺。

　　Jung Kook吊著鋼絲從天而降，坐在嘉賓席的V則先與頒

10　當時Jin因為在日常生活中不小心傷到左手食指，剛做完縫合手術，手必須戴著護具，因此僅在容許範圍內進行表演。

獎典禮當天才決定坐在他隔壁的奧莉維亞・羅德里戈 聊天，聊到一半展現魔術，變出能潛入舞臺的卡片，並將那張卡片扔給Jung Kook。Jung Kook將卡片插進裝置後，除了Jin以外的五名成員紛紛走上舞臺。他們在舞臺上一邊閃躲雷射光線一邊跳舞，還帶來卡片魔術的演出。最後七名成員一起移動至另一個舞臺，跟舞群一起帶來盛大的表演。

他們不僅必須消化與〈Butter〉原始舞步不同的舞蹈段落，更要同時展現演技與魔術。成員們在開始表演之前，自然非常緊張，而扮演轉場的角色，正式為表演揭開序幕的V在演出與奧莉維亞・羅德里戈講悄悄話的段落時，實際上什麼都沒講，只是假裝有說話而已。V在「Weverse Magazine」的訪問中透露自己當時有多緊張*。

我覺得如果繼續跟她對話，我可能會錯過扔卡片的時間點。我心裡一直在數拍子，估算扔卡片的時機，我一直在心裡數著「一、二、三、四」。那時候我兩耳都戴著耳機，所以聽不清楚奧莉維亞・羅德里戈在講什麼。其實當時我很緊張，因為很擔心外套表演的段落會不會成功，到上臺前都一直在講這件事。那個段落是到正式演出前一天才跟成員一起站在舞臺上排練的，所以是我最擔心的部分。

所以防彈少年團完成葛萊美獎表演的過程，真的就像「不可能的任務」一樣，是分階段執行不可能實現的作戰計畫。從V變魔術並把卡片扔出去，而Jung Kook迅速接下卡片的段落開始，歡呼聲就越來越大。成員們一站上舞臺，歡呼聲又更上

一層樓。接著在舞蹈表演的段落，成員們透過舞蹈演出一邊躲避雷射光線一邊潛入的過程，之後帶來一段結合卡片魔術的表演，將現場的氣氛推向高潮。而就在這一刻，他們脫下外套甩了出去。

大家都知道接下來的結果。外套順利纏在一起，我們可以說這一瞬間就代表了防彈少年團。從出道前到站上葛萊美獎的舞臺，他們經歷了許多事情，但唯有站在舞臺上的時候，他們總會盡力做到當下那一刻能做到的事。如果世上真的有神，那他們站在舞臺上時，肯定就是受到神眷顧的存在。準確地說，應該是他們靠著意志與努力，飛到了能觸碰到神的地方。

《告示牌雜誌》選擇了〈Butter〉，作為第六十四屆葛萊美獎頒獎典禮中最令人印象深刻的演出。《滾石雜誌》也在歷屆葛萊美獎頒獎典禮上的表演中，將這段表演排在第十三名[2022年數據]。雖然代表美國流行音樂的兩大媒體認證並非絕對準則，但這也足以記錄下防彈少年團在這場表演中做了什麼。SUGA如此透露他參與葛萊美獎的經驗，以及對美國市場的感受：

——因為美國是全球最大的音樂市場，一開始我滿害怕的。但現在回想起來，也覺得「我為什麼要這麼畏畏縮縮？」另一方面也是因為現在比起得獎，我們最大的目標是像其他傳奇藝人一樣，盡量長久維繫防彈少年團這個團體。其實，能永遠、長久維持全盛期的藝人並不多，但大家也不會因為脫離全盛期，就一夜之間不做音樂，或是整個團體直接消失，所以我們開始很常去想能讓自己永遠幸福地表演的方法。

INTRO：We're Now Going to Progress to Some Steps

　　防彈少年團的成員們認為，疫情期間最令人印象深刻的時刻之一是《In the SOOP BTS篇》^{In the SOOP BTS ver. 以下稱《In the SOOP》}[11]。《In the SOOP》系列是讓藝人跟自己團體的成員一起離開都市，到大自然裡休息、度假幾天的綜藝節目，防彈少年團在 2020 年與 2021 年拍了兩季。在拍攝時，《In the SOOP》對他們來說確實是「工作」，但那卻是其他行程難以獲得的體驗。SUGA 回想起 2020 年第一次拍攝《In the SOOP》的狀況：

——從某個角度來看，那確實是我們必須一起出去旅行的時間點。從〈Dynamite〉開始，我們就在討論要準備各種活動了。那是段很棒的回憶，大家一起煮飯來吃、一起聊天，開一些無關緊要的小玩笑。能這樣一起相處的時間真的很珍貴，我們都覺得不想錯過任何一刻，所以無論誰說什麼，我們都會多去傾聽。而且在拍《In the SOOP》的期間，早上起來就會去想今天要做什麼，也會去想：「之前不曾有過這麼多時間，要做什麼才好？」然後去做些自己想做的事，度過一天，這樣的日常生活我很棒。

　　他們曾經聚集在小小的宿舍裡等待出道，初次站上 AMAs 舞臺表演時，緊張到雙手發抖，也曾經因為不斷衝高的人氣，害怕從高空墜落，接著又遇到了新冠肺炎疫情。但是，防彈少年團歷經過這一切過程，也找到了屬於自己的路。SUGA 現在已經成長為在《In the SOOP》中久違地跟團員們一起度過時

11　透過 JTBC 與 Weverse 公開。以 JTBC 首播時間為準，第一季於 2020 年 8 月 19 日（共八集）、第二季於 2021 年 10 月 15 日（共四集）播出。目前第一、二季都可在 Weverse 觀看。

光，能從平靜的日常感受到喜悅的人了。

　　Jimin開心地說著在《In the SOOP》中，從SUGA等其他成員身上獲得的感受：

——SUGA平時經常表現出冷漠、多愁善感的樣貌，但在拍《In the SOOP》的時候，他跟成員們都玩得很開心……該怎麼說呢，這讓我覺得：「啊，幸好我們是一個團體」。我真的真的很感謝他們。成員們會在無意間對彼此說出自己的煩惱，其他成員也會用心去聽。

　　Jimin對《In the SOOP》的最後一句評論，就像是防彈少年團成員在彼此心中的意義。

——我們就像親兄弟一樣玩在一起。

　　2021年4月2日，韓國流行音樂產業傳出了一項重大消息：HYBE收購了美國媒體企業Ithaca Holdings。Ithaca Holdings是由亞莉安娜 ^(Ariana Grande)、小賈斯汀 ^(Justin Bieber) 的經紀人斯庫特布萊恩 ^(Scooter Braun) 創立的公司，其中包括他領導的斯庫特布萊恩計畫 ^(Scooter Braun Project) 與大機器唱片 ^(Big Machine Label Group) 等多個事業部門。HYBE花費約一兆韓元的金額，促成了Ithaca Holdings的併購案。而有稍微關注K-POP的人都知道，HYBE是由Big Hit Entertainment在2021年3月31日更名而來。

　　防彈少年團的成員從各自的故鄉來到首爾，加入一間小公司並作為偶像團體出道，最後爬到了誰也料想不到的位置。他們成了站上葛萊美獎舞臺的團體，為總結並紀念出道近十年的活動歷程，發行收錄了多達四十八首歌的精選輯《Proof》。而在他們成長的期間，Big Hit Entertainment也每一年都有驚

人的成長。他們併購許多間公司、創建匯集歌迷群體的平臺 Weverse，並將 VLIVE 併入 Weverse。

在防彈少年團從徹頭徹尾的「局外人」，成為全世界任誰都無法否定的「異數」的期間，包括 HYBE 在內的 K-POP，甚至是韓國流行文化產業也成了異樣的存在。防彈少年團與 HYBE 再也不是反主流概念的非主流，也不是規模相當於主流的非主流，他們自己形成了另外一個世界。

當防彈少年團不再對所有世俗的成功感到驚訝時，他們所獲得的珍貴事物，就是成員間有如親兄弟一般的親密情感。j-hope 如此說明防彈少年團在他心中的意義：
——從某個角度來看，我們是沒有血緣的家人。這十年來，我們見面的時間比真正的家人還要多……我們成了無論是誰生病、誰高興、誰難過，彼此都能深刻感同身受的關係。從某一刻起就變成這樣了。他們要是難過，我會想陪在他們身邊；他們要是高興，我也想陪他們一起笑；他們如果煩惱，我會想聽他們傾訴……我想我們對彼此來說就是這樣的存在。
j-hope 拿著一張以防彈少年團當作封面的美國時事周刊《時代雜誌》TIME12 大型海報，讓六個成員簽名之後，自己也簽上名，將這張海報裱框掛在家中的客廳。曾經互不相識的七人，來到首爾之後，不知不覺間在彼此心中成了如同家人的存在。

在韓國流行音樂產業中，偶像產業具備高度工業化的系統，且投資了無數的資本、人力、行銷與技術。諷刺的是，防

12 防彈少年團成為 2018 年 10 月 22 出版的《時代雜誌》封面人物，是第一組躍上國際版封面的韓國歌手。

彈少年團是在這樣的產業中誕生，並且找到了他們的家人。他們的出道專輯《2 COOL 4 SKOOL》中，第一首歌〈Intro：2 COOL 4 SKOOL〉^{Feat. DJ Firz*}的第一句歌詞，在所有人都意想不到的方向實現了。

We're now going to progress to some steps[13]

　　這不是藉著數字顯示的成功，也不是獎項賦予的證明，而是親如家人的他們與歌迷共同創造的一段團體旅程，也是每一個個人聚集在一起，形成共同體之後，一同經歷喜悅與悲傷的過程。那是防彈少年團的過去、現在，更是今後將延續下去的未來。2010 年 12 月 24 日，帶著渴望成為歌手的夢想，從光州來到首爾的 j-hope 說出了他對防彈少年團未來的期望：

——現在我們這個團體，該怎麼說呢……好像不停在拚命努力。一邊想著從不放棄、一直支持著我們的歌迷，一邊說著「什麼事情都做做看吧！」。但其實我們也很害怕，覺得自己不知何時會倒下，可是我們也對彼此很有信心，我們一直都很努力，現在也做得很好，所以我覺得大家都是很值得尊敬的人，大家也都各有各的想法，人也很善良，哈哈！我怎麼會遇見這些人呢……！雖然偶爾會有一些小摩擦，但我們總是能透過溝通來克服，所以我覺得遇到這些人，對我來說是莫大的祝福。我很想謝謝成員們，未來我們也會帶著「只要 ARMY 能歡笑、開心，就是我們的幸福」的想法繼續向前奔跑。

13　從現在起，我們要向前邁進

Proof

ANTHOLOGY ALBUM
2022. 6. 10.

TRACK

CD 1
01 Born Singer
02 No More Dream
03 N.O
04 Boy In Luv
05 Danger
06 I NEED U
07 RUN
08 Burning Up (FIRE)
09 Blood Sweat & Tears
10 Spring Day
11 DNA
12 FAKE LOVE
13 IDOL
14 Boy With Luv (Feat. Halsey)
15 ON
16 Dynamite
17 Life Goes On
18 Butter
19 Yet To Come (The Most Beautiful Moment)

CD 2
01 Run BTS
02 Intro : Persona
03 Stay
04 Moon
05 Jamais vu
06 Trivia 轉 : Seesaw
07 BTS Cypher PT.3 : KILLER (Feat. Supreme Boi)
08 Outro : Ego
09 Her
10 Filter
11 Friends
12 Singularity
13 00:00 (Zero O'clock)
14 Euphoria
15 Dimple

CD 3 (CD Only)
01 Jump (Demo Ver.)
02 Young Love
03 Boy In Luv (Demo Ver.)
04 Quotation Mark
05 I NEED U (Demo Ver.)
06 Boyz with Fun (Demo Ver.)
07 Tony Montana (with Jimin)
08 Young Forever (RM Demo Ver.)
09 Spring Day (V Demo Ver.)
10 DNA (j-hope Demo Ver.)
11 Epiphany (Jin Demo Ver.)
12 Seesaw (Demo Ver.)
13 Still With You (Acapella)
14 For Youth

VIDEO

 《Proof》 LOGO TRAILER

 <Yet To Come>
(The Most Beautiful Moment)
MV TEASER

 <Yet To Come>
(The Most Beautiful Moment)
MV

2013

◎ 單曲專輯《2 COOL 4 SKOOL》發行 ——— 2013. 6. 12. ———————————

❚❚ 出道 ——— 2013. 6. 13. ——————————————————————

❚❚ 「ARMY」名稱誕生 ——— 2013. 7. 9. ————————————————

◎ 迷你專輯《O!RUL8,2?》發行 ——— 2013. 9. 11. ——————————

◆ 獲得 2013 MMA「新人獎」————————————————————————

2014

◆ 獲得 2014 Golden Disc Awards「新人獎」——————————————

◆ 獲得 2014 首爾歌謠大賞「新人獎」———————————————————

◎ 迷你專輯《Skool Luv Affair》發行 ——— 2014. 2. 12. ——————

❚❚ 舉辦 ARMY 成團儀式 ——— 2014. 3. 29. ————————————

◎ 正規專輯《DARK&WILD》發行 ——— 2014. 8. 20. ———————

◉ 舉辦首場專場演唱會「2014 BTS LIVE TRILOGY EPISODE II. ' THE RED BULLET '」—

2015

◉ 舉辦「2015 BTS LIVE TRILOGY EPISODE I. ' BTS BEGINS '」——————

◎ 迷你專輯《花樣年華 pt.1》發行 ——— 2015. 4. 29. ——————

● 入圍 MTV EMA(Europr Music Awards)2015「Worldwide Act」類別韓國代表 ——

◉ 舉辦「2015 BTS LIVE ' 花樣年華 ON STAGE '」————————————

◎ 迷你專輯《花樣年華 pt.2》發行 ——— 2015. 11. 30. ——————

2016

◉ 特別專輯《花樣年華 YOUNG FOREVER》發行 ——— 2016. 5. 2. ———

◎ 舉辦「2016 BTS LIVE ‘ 花樣年華 ON STAGE：EPILOGUE ’」———————

◉ 正規專輯《WINGS》發行 ——— 2016. 10. 10. ———

◆ 獲得 2016 MMA「年度專輯獎」———————————————

◆ 獲得 2016 MMA「年度歌手獎」———————————————

2017

◉ 特別專輯《YOU NEVER WALK ALONE》發行 ——— 2017. 2. 13. ———

◎ 舉辦「2017 BTS LIVE TRILOGY：EPISODE III. ‘ THE WINGS TOUR ’」———

◆ 獲得 2017 BBMAs「最佳社群藝人獎」———————————————

◉ 迷你專輯《LOVE YOURSELF 承 ‘ Her ’》發行 ——— 2017. 9. 18. ———

● 2017 AMAs 首組韓國歌手單獨表演 ———————————————

◆ 獲得 2017 MAMA「年度歌手獎」———————————————

◆ 獲得 2017 MMA「年度最佳歌曲獎」———————————————

◎ 舉辦「2017 BTS LIVE TRILOGY：EPISODE III. ‘ THE WINGS TOUR ’ THE FINAL 」

2018

◉ 正規專輯《LOVE YOURSELF 轉 ‘ Tear ’》發行 ——— 2018. 5. 18. ———

◆ 2018 BBMAs 全球首度演出，且獲得「最佳社群藝人獎」———————

◉ 改版專輯《LOVE YOURSELF 結 ‘ Answer ’》發行 ——— 2018. 8. 24. ———

◎ 舉辦「BTS WORLD TOUR ‘ LOVE YOURSELF ’」———————

∴ 首組韓國歌手登上聯合國大會演說 ———————————————

◆ 獲得 2018 AMAs「最受歡迎社群藝人獎」———————————————

∴ 首組韓國歌手登上美國時事周刊雜誌《時代雜誌》全球封面 ———

∴ 獲頒 2018 韓國大眾文化藝術獎花冠文化勳章 ———————————

2019

- 首組韓國歌手做為頒獎嘉賓出席第 61 屆葛萊美獎頒獎典禮 ────────
- 舉行全球企畫「ARMYPEDIA」 ─────────────
- 迷你專輯《MAP OF THE SOUL：PERSONA》發行 ──── 2019. 4. 12. ────
- 獲得 2019 BBMAs「最佳流行音樂、搖滾雙人組合 / 團體獎」、「最佳社群藝人獎」──
- 舉辦「BTS WORLD TOUR‘LOVE YOURSELF：SPEAK YOURSELF’」────
- 舉辦「BTS WORLD TOUR‘LOVE YOURSELF：SPEAK YOURSELF’THE FINAL」─
- 獲得 2019 AMAs「最受喜愛流行音樂、搖滾雙人組合 / 團體獎」、────
 「年度最佳巡迴演出獎」、「最受歡迎社群藝人獎」───────

2020

- 舉行全球現代美術企畫「CONNECT, BTS」───────────
- 於第 62 屆葛萊美獎與納斯小子演出合作表演 ───────────
- 正規專輯《MAP OF THE SOUL：7》發行 ──── 2020. 2. 21. ────
- 參加 Youtube 線上虛擬畢業典禮「2020 Dear Class」──────
- 發行數位單曲《Dynamite》──── 2020. 8. 21. ──────
- 以〈Dynamite〉成為首組登上美國告示牌「百大單曲榜」第 1 名的首組韓國歌手 ─
- 於第 75 屆聯合國大會上演說 ─────────────
- 舉辦「BTS MAP OF THE SOUL ON:E」────────────
- 合唱歌曲〈Savage Love〉(Laxed-Siren Beat) 登上美國告示牌「百大單曲排行榜」第 1 名
- 獲得 2020 BBMAs「最佳社群藝人獎」──────────
- 專輯《BE》發行 ──── 2020.11. 20. ──────
- 獲得 2020 AMAs「最受喜愛流行音樂雙人組合／團體獎」、「最受歡迎社群藝人獎」
- 〈Life Goes On〉登上美國告示牌「百大單曲排行榜」第 1 名 (告示牌設立後62年來，史上第
 一首韓文歌曲)───────────

2021

- 韓國流行音樂首度登上第 63 屆葛萊美獎
 入圍「最佳流行音樂雙人組合／團體獎」部門，同時單獨演出
- 首組亞洲團體登上美國音樂雜誌《滾石雜誌》封面
- 數位單曲〈Butter〉發行 ── 2021. 5. 21.
- 〈Butter〉MV 創下 YouTube 於 24 小時內點擊率最高紀錄
- 獲得 2021 BBMAs「最暢銷歌曲獎」、「最暢銷歌曲藝人獎」、
 「最佳雙人組合／團體獎」、「最佳社群藝人獎」
- 〈Butter〉創下 5 項金氏世界紀錄
- 〈Butter〉登上英國「百大單曲榜」第 3 名
- 〈Butter〉登上美國告示牌「百大單曲榜」第 1 名
- 單曲專輯《Butter》發行 ── 2021. 7. 9.
- 〈Permission to Dance〉登上美國告示牌「百大單曲榜」第 1 名
- 受任命為「迎接未來時代與文化的總統特別大使」，並在第 76 屆聯合國大會演說
- 與酷玩樂團合作的歌曲〈My Universe〉登上美國告示牌「百大單曲榜」第 1 名
- 舉辦「BTS Permission to Dance ON STAGE」
- 獲得 2021 AMAs「年度藝人獎」、「最受喜愛流行歌曲獎」、
 「最受喜愛流行音樂雙人組合／團體獎」

2022

- 入圍第 64 屆葛萊美獎「最佳流行音樂雙人組合／團體表演獎」部門，同時單獨表演
- 獲得 2022 BBMAs「最暢銷歌曲獎」、「最暢銷歌曲藝人獎」、「最佳雙人組合／團體獎」
- 參與「亞裔美國人、夏威夷土著和太平洋島民（AANHPI）遺產月」
 應美國總統拜登的邀請，訪問白宮
- 精選輯《Proof》發行 ── 2022. 6. 10.
- 成為「2030 釜山世界博覽會」宣傳大使，舉辦申辦祈願演唱會
 舉辦「BTS〈Yet To Come〉in BUSAN」
- 獲得 2022 AMAs「最受喜愛流行音樂雙人組合／團體獎」、「最受喜愛 K-POP 藝人獎」

2023

- 入圍第 65 屆葛萊美獎「最佳流行音樂雙人組合／團體獎」、「最佳音樂錄影帶」、
 「年度專輯」部門

高寶書版集團
gobooks.com.tw

CI 158
BEYOND THE STORY : 10-YEAR RECODE OF BTS

撰　　寫　姜明錫
採　　訪　防彈少年團
譯　　者　莫莉、小那、小蓮
責任編輯　陳凱筠
封面設計　林政嘉
企　　劃　李欣霓、黃子晏、方慧娟

發 行 人　朱凱蕾
出　　版　英屬維京群島商高寶國際有限公司台灣分公司
　　　　　Global Group Holdings, Ltd.
地　　址　台北市內湖區洲子街88號3樓
網　　址　www.gobooks.com.tw
電　　話　（02）27992788
電子信箱　readers@gobooks.com.tw（讀者服務部）
傳　　真　出版部（02）27990909
　　　　　行銷部（02）27993088
郵政劃撥　19394552
戶　　名　英屬維京群島商高寶國際有限公司台灣分公司
發　　行　英屬維京群島商高寶國際有限公司台灣分公司
初版日期　2023年7月

國家圖書館出版品預行編目(CIP)資料

BEYOND THE STORY : 10-YEAR RECODE OF BTS/
姜明錫撰文. 防彈少年團訪談-- 初版.-- 臺北市：英屬
維京群島商高寶國際有限公司臺灣分公司, 2023.07
　　面；　公分.--（嬉生活；CI158）

ISBN 978-986-506-754-0（精裝）

1.CST: 歌星 2.CST: 流行音樂 3.CST: 韓國

913.6032　　　　　　　　　112008392